90

7995

D1062892

El Corazón Sangrante

Selección de obras | Curators

Olivier Debroise
Elisabeth Sussman
Matthew Teitelbaum

The Bleeding Heart

Organized by
The Institute of Contemporary Art, Boston, Massachusetts

Touring to
Contemporary Arts Museum, Houston, Texas
The Institute of Contemporary Art, Philadelphia, Pennsylvania
Mendel Art Gallery, Saskatoon, Saskatchewan, Canada
Newport Harbor Art Museum, Newport Beach, California
Fundación Museo de Bellas Artes, Caracas, Venezuela
Museo de Arte Contemporáneo de Monterrey, Mexico

Cover image:

Anonymous
Cordero de Dios siglo XIX
Paschal Lamb
19th century
oil on tin / óleo sobre lámina
32 x 37 cm
Collection of Michael Tracy,
San Ygnacio, Texas

El Corazón Sangrante/The Bleeding Heart
**has been made possible by a major grant from the
Lila Wallace-Reader's Digest Fund.**

Additional support has been provided by AT&T, whose
grant has funded in part a series of international exhibitions;
Ellen Poss; the National Endowment for the Arts, a federal
agency; and Real Colegio Complutense, Inc., whose grant has
contributed to the publication of the catalogue.

Exhibition Schedule:

The Institute of Contemporary Art, Boston, Massachusetts
October 25, 1991 – January 5, 1992

Contemporary Arts Museum, Houston, Texas
February 29 – April 26, 1992

The Institute of Contemporary Art, Philadelphia, Pennsylvania
April 22 – July 5, 1992

Mendel Art Gallery, Saskatoon, Saskatchewan, Canada
September 10 – November 1, 1992

Newport Harbor Art Museum, Newport Beach, California
December 17 – February 21, 1993

Fundación Museo de Bellas Artes, Caracas, Venezuela
March 21 – May 16, 1993

Museo de Arte Contemporáneo de Monterrey, Mexico
June – August 1993

© First University of Washington Press edition
1991 The Institute of Contemporary Art, Boston, Massachusetts

Distributed by The University of Washington Press
Seattle, Washington

Library of Congress Cataloging-in-Publication Data

Sussman, Elisabeth, 1939 –
El Corazón Sangrante = The Bleeding Heart
curators / selección de obras de
Elisabeth Sussman, Matthew Teitelbaum,
Olivier Debroise. –
1st University of Washington Press ed.
p. cm.
English and Spanish.
"The Institute of Contemporary Art, Boston,
Massachusetts; Contemporary Arts Museum,
Houston, Texas; The Institute of Contemporary
Art, Philadelphia, Pennsylvania; Mendel Art
Gallery, Saskatoon, Saskatchewan, Canada;
Newport Harbor Art Museum; Museo de Arte
Contemporáneo de Monterrey, México; Fundación
Museo de Bellas Artes, Caracas, Venezuela."
Catalog of an exhibition held
Oct. 25, 1991 – August 1993.
Includes bibliographical references.

ISBN 0-910663-50-5 (paperback)

1. Heart in art – Exhibitions.
2. Symbolism in art – Latin America – Exhibitions.
3. Art, Latin – Exhibitions.
4. Art, Modern – 20th century – Latin America –
 Exhibitions.

I. Teitelbaum, Matthew. II. Debroise, Olivier.
III. Institute of Contemporary Art (Boston, Mass.)
IV. Title. V. Title: Bleeding Heart.
N8217.H53S87 1991
704.9'46 — dc20
91-71758
CIP

Indice

Contents

Lenders to the Exhibition / Obras cortesia de:

Richard Ampudia,
 New York, New York
Laura Anderson, Mexico City, Mexico
David Avalos, San Diego, California
Galería Arvil, Mexico City, Mexico
Vrej Baghoomian, New York, New York
José Bedia, Havana, Cuba
Mr. and Mrs. Charles Campbell,
 San Francisco, California
Jaime Chavez, Mexico City, Mexico
Eugenia Vargas Daniels,
 Mexico City, Mexico
Alex Davidoff, Mexico City, Mexico
Ignacio Enloe, National City, California
Juan and Maria Enriquez,
 Mexico City, Mexico
Mauricio Fernández,
 Nuevo Leon, Mexico
Michael Floyd, North Bethesda, Maryland
Ted and Margaret Godshalk,
 National City, California
Silvia Gruner, Mexico City, Mexico
Harry Ransom Humanities Research
 Center, The University of Texas at
 Austin, Texas
Reynold C. Kerr, New York, New York

Galería La Agencia,
 Mexico City, Mexico
Magali Lara, Mexico City, Mexico
Galerie Lelong, New York, New York
Neil Leonard, Boston, Massachusetts
Mary-Anne Martin,
 New York, New York
Mary-Anne Martin / Fine Art,
 New York, New York
Jan and Frederick Mayer,
 courtesy of The Denver Art Museum,
 Denver, Colorado
Estate of Ana Mendieta
Museum of Modern Art,
 New York, New York
Jaime Palacios, New York, New York
Adolfo Patiño, Mexico City, Mexico
Patiño Torres Family,
 Mexico City, Mexico
Francesco Pellizzi, New York, New York
Nestor Quiñones, Mexico City, Mexico
Rose Art Museum at Brandeis
 University, Waltham, Massachusetts
Guillermo y Kana Sepulveda,
 Monterrey, Mexico
Doug Simay, San Diego, California

Carla Stellweg Gallery,
 New York, New York
Carla Stellweg and Roger Welch,
 New York, New York
Norman Stephens and
 Tracy Fairhurst Stephens,
 Los Angeles, California
Grafton Tanquary,
 Los Angeles, California
Paul LeBaron Thiebaud,
 San Francisco, California
Michael Tracy, San Ygnacio, Texas
Dr. Alfredo Valencia,
 Mexico City, Mexico
Robert Ward and Celeste Wesson,
 Los Angeles, California
Nahum B. Zenil, Chicontepec, Mexico
Wally and Brenda Zollman,
 Indianapolis, Indiana

The Institute of Contemporary Art
Board of Trustees / Miembros del patronato

Officers

Niki Friedberg, President
Charlene Engelhard, Vice President
Richard C. Garrison, Vice President
Bernardo Nadal-Ginard, M.D., Ph.D.,
　　Vice President
Ellen Poss, M.D., Vice President
Theodore Landsmark, Secretary
Richard Denning, Treasurer
John Taylor Williams, Esq., Clerk

Trustees

Pamela Allara
Enid L. Beal
Clark L. Bernard
Dennis Coleman*
Ann K. Collier
Sunny Dupree, Esq.
Gerald S. Fineberg
Eloise W. Hodges*
Louis I. Kane*
Florence C. Ladd
Barbara Lee
Stephen Mindich
James Plaut*
Marc Rosen
Karen Rotenberg
Arnold Sapenter*
Thomas Segal
Robert A. Smith
Andrew Snider*
Roger P. Sonnabend
Steven J. Stadler
Donald Stanton
Theodore E. Stebbins, Jr.
David H. Thorne
Lois B. Torf
Jeanne Wasserman
Samuel Yanes

*Ex officio

Honorary Trustees

Mrs. Nelson Aldrich
Lee A. Ault
Hyman Bloom
Lewis Cabot
John Coolidge
Mrs. Gardner Cox
Mrs. Harris Fahnestock
Mrs. Henry Foster
Charles Goldman
Graham Gund
Mr. and Mrs. Charles F. Hovey, Jr.
Mrs. James F. Hunnewell
Louis Kane
William Lane
Jack Levine
Thomas Messer
Miss Agnes Mongan
Maud Morgan
Stephen D. Paine
James Plaut
Irving Rabb
Charles Smith
Dr. Arthur K. Solomon
Nancy Tieken
Mr. William Wainwright
Mrs. Philip S. Weld

Presentación

Elisabeth Sussman

Este proyecto, El Corazón Sangrante / The Bleeding Heart, *se inició en 1988 con la decisión de El Instituto de Arte Contemporáneo de Boston de tomar en consideración el caso de México. Como suele suceder con este tipo de exposiciones, el proyecto empezó como experimento y creció de manera empírica. Le pedimos a Olivier Debroise, crítico de arte que vive en México, un posible marco de exposición. Debroise, detectó por su parte, la aparición del corazón en obras de numerosos artistas contemporáneos residentes en México, y nos indicó el icono del corazón sangrante como posible punto de partida para una selección de obras. La elección de una imagen como principio organizador se remitía al poder específico de las imágenes en la cultura mexicana, así como a la consideración de que en México este fenómeno ha sido y sigue siendo prefiguración y paradigma de una sociedad de imágenes (tal como la entiende el posmodernismo).*

El corazón sangrante resultaba particularmente atractivo no sólo por su presencia en el arte contemporáneo, sino tambien por la singularidad de su historia como imagen sincrética. Aparece tanto en las culturas prehispánicas de México – como elemento de los sacrificios relacionados con la vida y la muerte – como en el México colonial, en el arte cristiano importado, donde significa entendimiento, amor, valentía, devoción, dolor y alegría. Lo sincrético de esta imagen fue primordial para la concepción de este proyecto: el sincretismo es en sí característica inherente de México (el tema de esta exposición).

La propuesta de Debroise pasó a ser la premisa de este proyecto de exposición. El mismo participó activamente en las discusiones de su idea original, sugiriendo varias modificaciones. De hecho, la historia sincrética de la construcción del corazón no ha sido muy firme, sino evanescente y en constante transformación; esto es todavía válido para sus usos actuales. Como la mayoría de los símbolos, el del El Corazón Sangrante / The Bleeding Heart *parece inmóvil, pero en realidad sólo existe en tanto que imagen inestable.*

Asimismo, la situación particular de México fue determinante en los inicios de este proyecto. Las definiciones de "artista

Preface

Elisabeth Sussman

El Corazón Sangrante | The Bleeding Heart began in 1988 when The ICA decided to turn its attention to Mexico. Like most exhibitions, the project started experimentally and grew empirically. Olivier Debroise, a critic living in Mexico, was asked to propose a framework for an exhibition. He, in turn, after observing the appearance of the heart in the work of many contemporary artists living in Mexico City, suggested that the icon of the bleeding heart might afford a basis around which to gather a group of works. The decision to choose an image as one of the organizing principles was an acknowledgement of the particular power of images in Mexican culture. It was also an acknowledgment that this syndrome in Mexico has been and continues to be both a prefiguration and paradigm of the society of images, as theorized by postmodernism.

More particularly, the appeal of the bleeding heart was not only that it was ubiquitous in contemporary art, but that it was uniquely historically syncretic. It appeared both in the precolumbian culture of Mexico as a part of the sacrifice connected with fertility, and in colonial Mexico where it figured in the imported Christian art as a symbol of understanding, love, courage, devotion, sorrow, and joy. The syncretism of this image was of essential conceptual importance to this project, since syncretism per se, was taken as an inherently characteristic feature of Mexico, the subject of the exhibition.

Debroise's proposal became the premise for the exhibition's organization. He has been part of and party to the expansions and debates of his original idea, and he has supported the idea of its transformation. In fact, a state of evanescent stability and constant transformation has always been central to the historic construction of the syncretic heart, and that remains true of its use at present. Like most seemingly fixed symbols, *El Corazón Sangrante | The Bleeding Heart* appears to exist in order to become unfixed.

The same condition attaches to another of the founding principles of this project, the site of Mexico; for the definition

mexicano" y, por ende, las de arte mexicano o de propiedad del símbolo restringida a un México geográfico, fueron acaloradamente discutidas en el transcurso de esta investigación. Quizás sea más adecuado describir los efectos del icono, así como de las obras de los artistas que conforman a esta exposición en términos de viajes y migraciones. México fue el punto de partida de esta exposición y permanece como espacio de tránsito y emanación. Lo concebimos finalmente más como eje que atrae, envía y recibe. Artistas del Caribe, de Sudamérica y de los Estados Unidos transitan, por lo tanto, a través de un sistema icónico, que recibe y transmite a su vez los flujos de dominación cultural en un eje norte-sur. Si otras exposiciones, tanto históricas como modernas, han sentado una definición estable de México y su cultura, ésta propone otra, inestable ahora.

Sin embargo, la exposición El Corazón Sangrante / The Bleeding Heart tiene un núcleo estable. Por un lado, es definitivamente una exposición que emana del sur. La presencia de artistas estadounidenses sólo se sostiene por su relación al sur o por la importancia de una voz sureña – los chicanos – en el norte. Pero lo más importante quizás, sea que esta exposición cede la palabra no sólo a la política de dominación política, sino que se esfuerza – o se vio forzada, asimismo por la fuerza de las evidencias empíricas – a abrirse a la política del cuerpo. A menudo, es cierto, las políticas del cuerpo y de la dominación son intercambiables y, tanto a nivel real como a nivel poético, desembocan en lo mismo. Pero en esta exposición los aspectos físicos del simbolismo del corazón reafirman esta evidencia. El corazón no es sólo arquetipo y estereotipo del romance y el amor, de la interdependencia física; puede asimismo sugerir la naturaleza conflictiva de los géneros sexuales y de la sexualidad en sí. Es, al mismo tiempo, un cruel recuerdo del instinto mortal, de la vida y la muerte.

Toda exposición es una construcción, un marco colocado alrededor de una colección de obras de arte. Esta exposición descansa en el trabajo de selección de Olivier Debroise, de Matthew Teitelbaum, curador del Instituto de Arte Contemporáneo, y de quien escribe. Nos han ayudado muchísimas personas a quienes quisiéramos agradecer. En primer lugar, debemos mencionar a Rina Epelstein, organizadora independiente de exposiciones en la Ciudad de México. No sólo nos ayudó a llevar a cabo la administración, sino que participó profusamente en numerosas sesiones de discusión e intentos de esclarecimiento. Roger Bartra, Serge Gruzinski, Carlos Monsiváis y Nelly Richard escribieron, junto con Olivier Debroise y Matthew Teitelbaum, los ensayos de este catálogo, contribuyendo de esta manera a la discusión de las ideas subyacentes en este proyecto. Lisa Freiman dirigió la producción de este catálogo tanto con gracia como con inteligencia.

David Ross, ex-director de El IAC, nos alentó desde el principio y nos ayudó a dar forma al proyecto. Matthew Siegal se encargó de la administración en El IAC, y supervisó con entrega y simpatía la presentación de estas obras tanto en El IAC como en otros museos que las acogerán. Branka Bogdanov realizó, en colaboración con Sara Minter y Gregorio Rocha, el video que

of a "Mexican artist," and, hence, of Mexican art and the ownership of this symbol in some geographically specific Mexico, became hotly contested in the course of research. Travel and migration became more accurate concepts when describing the actions of both the icon and the artists whose work appears in the show. Without denying that, Mexico was a starting point and has remained a point of passage and emanation for this exhibition, ultimately it has come to be seen conceptually as more of a hub – attracting, sending, and receiving. Thus, artists from the Caribbean, South America, and the United States pass through its iconic system, and that iconic system receives and transmits on a north-south axis of fluctuating cultural dominance. If other exhibitions, both historical and modern, have posited a stable definition of Mexico and its culture, this exhibition proposes an unstable one.

Nonetheless, *El Corazón Sangrante | The Bleeding Heart* does have a stable core. It is decisively an exhibition that emanates from the south. It argues for the presence of North American artists in the exhibition only as they relate to the south. It argues for the importance of the southern voice – the Chicano – in the north. Most important, this exhibition not only chooses to give voice to the politics of political domination, but it also chooses, or is forced, again empirically by the evidence, to give voice to the politics of the body. Of course, often the politics of the body and of political domination are interchangeable, and, on an actual and poetic level, the same. In this exhibition, however, the physicality of the symbolism of the heart bears the evidence. The heart is not only archetype and stereotype of romance and love, of psychic co-dependency, but it may also suggest the conflicted nature of gender and sex. And finally, the heart is a cruel reminder of the mortal pulse, of life and death.

All exhibitions are constructions, frames placed around a collection of works of art. This exhibition stands as the work of three curators: Olivier Debroise, Matthew Teitelbaum, curator at The ICA, and myself, Elisabeth Sussman. We have been assisted by many people whom we wish to thank. Before all others must come Rina Epelstein, independent curator from Mexico City, who not only assisted with all the administrative details, but unstintingly participated in many debates and clarification sessions. Roger Bartra, Serge Gruzinski, Carlos Monsiváis, and Nelly Richard, along with Olivier Debroise and Matthew Teitelbaum, wrote essays for this catalogue that will contribute to the debate around the ideas that underlie this project. Lisa Freiman has directed the production of this catalogue with both grace and intelligence.

David Ross, former Director at The ICA, encouraged and helped to shape the project from the outset. Matthew Siegal was the administrator of the exhibition at The ICA and supervised with unique sympathy the presentation of the work at The ICA and other tour sites. Branka Bogdanov, assisted by Sarah Minter and Gregorio Rocha, has produced and

acompaña la exposición y que permite situar algunas ideas de la muestra, dando la palabra a los artistas y presentándolos en su contexto. Finalmente, debemos agradecer a Lia Gangitano, encargada del registro de obras. John Kane, Roger Sametz y Tim Blackburn diseñaron este catálogo. Arthur Cohen y Teil Silverstein, integrantes del equipo de El IAC, nos ayudaron con su aplicación acostumbrada.

Asimismo, quisiéramos reconocer la ayuda de muchas otras personas que nos apoyaron durante los años de trabajo, y asegurarles que su presencia fue mucho más valiosa de lo que esta simple lista indica:

La Agencia, Rita Alazaraki, Patricia Alcocer, Anina Nosei Gallery, Galería Arvil, Maria Ascher, Ron Benner, Elizabeth Blakewell, Rubén Bautista, Elsa Chabaud, Armando Colimna, Dra. Teresa del Conde, Karen Cordero, Ramón Favela, Karen Fiss, Gail Furst, Peter Furst, Ana Isabel Pérez Gavilán, Gloria Giffords, Salomon Grimberg, Gregory Hutcheson, David Joselit, Miriam Kaiser, Efraín Kristal, Gillian Levine, Mary-Anne Martin, Pat Moore, Dr. Eduardo Matos Moctezuma (Museo del Templo Mayor), Geraldo Mosquera, Lucía García Noriega Nieto (Central Cultural / Arte Contemporáneo), Leslie Nolen, James Oles, Adolfo Patiño, Christina Pons, Patricia Ortiz Monasterio Riestra (Galería OMR), Carla Rippey, The Rockefeller Foundation, Armando Sáenz, Secretaria de Relaciones Exteriores, Eduardo Sepúlveda, Eduardo Sepúlveda, Leslie Sills, Carla Stellweg y Luis Zapata.

directed the videotape that accompanies the exhibition and that helps to provide a context for the ideas of the exhibition through the words and lives of the participating artists. Finally, we owe our gratitude to Lia Gangitano, who handled all registrarial details. John Kane, Roger Sametz and Tim Blackburn are responsible for the fine design of the catalogue. Staff members of The ICA who generously assisted with this project are Arthur Cohen and Teil Silverstein.

We gratefully acknowledge the assistance of many other individuals who have helped us over several years, who we hope will realize that we owe them more than their presence on a list can indicate. They are:

La Agencia, Rita Alazaraki, Patricia Alcocer, Anina Nosei Gallery, Galería Arvil, Maria Ascher, Ron Benner, Elizabeth Blakewell, Rubén Bautista, Elsa Chabaud, Armando Colimna, Dra. Teresa del Conde, Karen Cordero, Ramón Favela, Karen Fiss, Gail Furst, Peter Furst, Ana Isabel Pérez Gavilán, Gloria Giffords, Salomon Grimberg, Gregory Hutcheson, David Joselit, Miriam Kaiser, Efraín Kristal, Gillian Levine, Mary-Anne Martin, Pat Moore, Dr. Eduardo Matos Moctezuma (Museo del Templo Mayor), Geraldo Mosquera, Lucía García Noriega Nieto (Central Cultural | Arte Contemporáneo), Leslie Nolen, James Oles, Adolfo Patiño, Christina Pons, Patricia Ortiz Monasterio Riestra (Galería OMR), Carla Rippey, The Rockefeller Foundation, Armando Sáenz, Secretaria de Relaciones Exteriores, Eduardo Sepúlveda, Leslie Sills, Carla Stellweg and Luis Zapata.

Haciéndola cardíaca:
para una cultura de los desencuentros
y el malentendido

Olivier Debroise

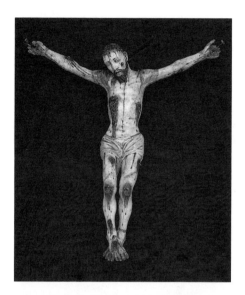

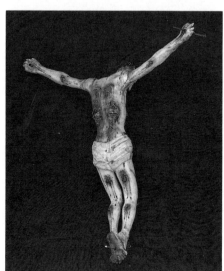

[above: front view;
below: back view]
Anonymous
**Untitled
(figure of Christ)**
18th century
**Sin título
(Cristo crucificado)**
siglo XVIII
wooden polychrome
processional figure / estatua
procesional de
maderapolicromada
41 x 44 cm
Collection of Michael Tracy,
San Ygnacio, Texas

Este es un estudio en torno a una imagen, una serie de clichés y algunos lugares comunes. Se trata por lo tanto de un ensayo sobre repetición, reproducción e imitación. Incluye algunas ideas sobre múltiples e introduce propuestas para distinguir lo bueno de lo malo, lo falso de lo verdadero.

La vitalidad, la diversidad, la complejidad, las diferencias de la cultura mexicana, han sido interpretadas como efectos residuales de la sólida civilización precolombina, en su intento por sobrevivir al choque de la Conquista. La cultura moderna de los mexicanos se puede, por lo tanto, estudiar en términos de "resistencia". Para comprender este fenómeno, es indispensable remontarse – como lo han hecho la gran mayoría de los estudiosos basándose en una ciencia relativamente nueva, la arqueología – a los orígenes remotos, a los tiempos de formación.

1. Las batallas nocturnas.

Entre finales del siglo once y mediados del catorce, el Sagrado Corazón de Jesús fue revelado a las reclusas de las abadías cistercianas del norte de Francia, Bélgica y los Países Bajos.

El guión de estas revelaciones es casi idéntico. La monja ha tenido amores pasajeros en su juventud que fueron interrumpidas repentinamente por una visión. Enclaustrada, desarrolla un verdadero diálogo amoroso con su "divino esposo", Cristo Crucificado. Hacia el final de su vida, escribe o dicta sus memorias para dejar constancia de la revelación. Tomás de Cantimpré, confesor de Lutgarda de Aywières, relata el primer éxtasis de su protegida, acaecido en 1205 o 1206:

Era joven todavía de cuerpo y edad, y una noche antes de maitines, tuvo una violenta transpiración, simple fenómeno natural. Decidió entonces descansar y abstenerse de ir a maitines, para estar en mejores disposiciones de servir a Dios. Pensaba en efecto que este sudor sería benéfico a su salud. De repente, escuchó una voz que le gritaba: "Levántate ahora mismo. ¿Por qué permaneces acostada? Tienes que hacer penitencia por los pecadores que yacen en su

Heart Attacks: on a Culture of Missed Encounters and Misunderstandings

Olivier Debroise

This study is centered around an image, around a series of clichés and commonplace ideas. It becomes therefore an essay on repetition, reproduction, and imitation. It includes some ideas on multiples and some proposals for distinguishing the good from the bad, the false from the true.

The vitality, diversity and complexity of Mexican culture have been interpreted as the residual effects of the struggle of a strong precolumbian civilization to survive the Conquest. Modern Mexican culture can therefore be seen in terms of "resistance." To understand this phenomenon, it is indispensable to first go back – as the majority of scholars have done using the relatively new science of archaeology – to our remote origins, to the time of formation.

1. Battles in the Night

Between the end of the eleventh and the mid-fourteenth centuries, the Sacred Heart of Jesus miraculously appeared before cloistered nuns in the Cistercian abbeys of Belgium, the Netherlands, and the north of France. The story behind each of these apparitions is almost identical: each woman had experienced a series of frustrated romances in her youth which was suddenly interrupted by a vision. An intense dialogue of love soon developed between the secluded nun and her newfound "divine husband," the Crucified Christ. Toward the end of her life, the nun wrote or dictated her memoirs in an attempt to leave for posterity a permanent record of her revelation. Thomas of Cantimpré, confessor of Lutgarde d'Aywières, relates the first ecstatic vision of his ward, which occurred around the year 1206:

She was still young in both body and age, and one night before the matins, she experienced a violent sweat, a simple natural phenomenon. She decided then to rest and abstain from the matins, in order to be better disposed to serve God. In fact, she thought that this sweat would be beneficial to her health. Suddenly she heard a voice that shouted to her, "Arise this very moment. Why do you remain in bed? You must do penance for

inmundicia" [...] Aterrorizada por esta voz, se levantó inmediatamente y fue [...] a la iglesia. Cristo se le presentó, crucificado y sangrante. De la Cruz, desprendió un brazo, la abrazó, la apretó contra su flanco derecho y [ella] aplicó la boca a su herida. Bebió una suavidad tan potente que fue, desde entonces, más fuerte y alerta al servicio de Dios.[1]

El acceso al órgano invisible se efectúa a través de la llaga del costado, la profunda herida infligida por el soldado romano, la única que afecta el cuerpo del Salvador y de la que brotó la sangre redentora. Tomas el incrédulo hundió sus dedos en esta "caverna", a través de la cual nuestra monja alcanza a ver el corazón, tocarlo y acariciarlo; en algunos casos, penetra literalmente en el interior del cuerpo, donde ocurre una compleja operación mística llamada "Intercambio de Corazones", en la que se apropia del órgano vital del Salvador, y le entrega el suyo a cambio.

En ciertos casos, Cristo le ofrece el órgano sin recurrir a la penetración. "Tenía entre sus manos divinas un corazón humano, rojo y luminoso – escribe el hagiógrafo de Catalina de Siena – y como al ver su Creador y aquella luz había caído temblorosa al piso, el Señor se le acercó, le abrió en seguida el costado derecho y le introdujo el corazón que tenía entre sus manos."[2]

No obstante las interpretaciones espiritualistas de los hagiógrafos, estas piezas literarias místicas tienen un sello pedestre; resulta difícil eludir las descripciones anatómicas del objeto de carne, y los efectos físicos que las visiones provocan en el cuerpo de las reveladas, particularmente evidente en el caso de santa Margarita María Alacoque, instauradora del culto al Sagrado Corazón en el siglo diecisiete.

Como sus antecesoras, Margarita María Alacoque obtuvo del "Intercambio de Corazones" poderes taumaturgos (de hecho, la base de la beatificación y santificación de algunas de estas místicas). Philippe Sollers se extendió sobre su caso: "Mortificaciones, éxtasis, revelaciones, milagros, profecías: previó la hora exacta de su muerte; sobre su pecho, encontraron grabado con una navaja, en grandes caracteres, el nombre de Jesús. Inventó simplemente el body-art."[3]

Margarita María sufrió rechazos y una parálisis en su infancia, y acostumbró desde temprana edad "refugiarse en el costado de Cristo", cavidad en la que "se regeneraba". En 1672, al profesar en la orden de las beguinas, Margarita María tiene su primer encuentro con Cristo, quien le habla y le dicta su futura conducta. A raíz de este acontecimiento, se dedica a curar enfermos con extraños métodos terapéuticos y una entrega poco común: devora compulsivamente todo tipo de fluidos corporales propios y ajenos: sudor, pus, vómitos y hasta las diarreas de los enfermos que atiende diariamente. Obtiene de ello "tantas delicias [...] que hubiese querido encontrar cada día semejantes, para aprender a [vencerse] teniendo sólo a Dios como testigo."[4] Inventa una especie de "mística del asco" – ritual de paso a una condición espiritual superior. Aun cuando podemos encontrar

1
Para mayores informes acerca de los orígenes de los cultos al corazón, véase Pierre Debongnie, C. SS. R., "Commencement et recommencements de la dévotion au Coeur de Jésus" en Le Coeur, Paris, Les Études Carmélitaines chez Desclée de Brouwer, 1950, pp. 157. Este libro contiene además una serie de artículos de diversos autores acerca de otras manifestaciones culturales relacionadas con el corazón. En inglés, se puede consultar Rev. H. S. J. Noldin, The Devotion to the Sacred Heart of Jesus, New York, Beuzinger Brothers, 1905, 272 pp.s y Michel Meslin, "Heart", en The Encyclopedia of Religion, Mircea Eliade Ed., New York, MacMillan, 1987, Vol. VI, pp. 234-237.

2
Sobre este tema véase André Cabassut, "Coeurs, Échanges des." en Dictionnaire de Spiritualité, Paris, 1948 Vol XI, pp 1048-1051.

3
Philippe Sollers, "Il cuore cattolico dell'arte", Seagreen, Profeti senza honore, Numero doppio 9/10, Bologna, inverno 1989/90.

4
Louis Cognet, "Notes sur les attaches psychologiques du symbolisme du coeur chez sainte Marguerite Marie", en Le Coeur, Op. cit., p. 229 y ss

the sinners who lie in their filth. . . ." Terrified by this voice, she immediately arose and went . . . to the church. Christ appeared to her, crucified and bleeding. From the Cross, an arm broke away, embraced her, pressed her against His right side, and [she] placed her mouth on His wound. She drank in a sweetness so powerful that she was from that time stronger and more alert in the service of God.[1]

Lutgarde's direct access to the invisible organ, to Christ's heart, was provided by the opening on His side, by that deep wound inflicted by the Roman soldier during the Crucifixion. It was into this "cave," the only wound on the torso of the Saviour, that Doubting Thomas placed his fingers and from which ran the blood of Redemption. Through this same wound, Lutgarde was able to see His heart, to touch it and caress it.

In similar narratives, the visionary literally penetrates into the interior of Christ's body, where there occurs a complex mystical operation known as the "Interchange of Hearts," in which the young woman takes the vital organ of the Saviour, and gives to Him her heart in exchange. In other cases, Christ offers the organ directly, without requiring the act of penetration itself. "He had in His divine hands a human heart, red and luminous," writes the hagiographer of Saint Catherine of Siena, "and upon seeing her Creator and that light, she fell trembling to the floor, and the Lord approached her, and He made an opening in her right side and inserted the heart which he held in His hands."[2]

Despite the spiritualist interpretations of those who recorded these events, these mystical literary works have an earthly stamp; no recorder could avoid comparatively precise anatomical descriptions of the heart as a fleshy object, or descriptions of the physical effects the visions had on the bodies of the women themselves. This is particularly evident in the case of Saint Marguerite-Marie Alacoque of France, founder of the cult of the Sacred Heart in the seventeenth century. Like her predecessors, following her "Interchange of Hearts" with Christ, Marguerite-Marie acquired miraculous healing powers which were the basis for her eventual beatification and sanctification, as such powers were for mystics like her.[3]

Marguerite-Marie suffered familial rejection and a physical paralysis in her infancy, and from an early age found "refuge in the side of Christ," a cavity in which she gained renewed strength. In 1672, upon taking her vows in the Order of the Béguines, Marguerite-Marie experienced her first encounter with Christ, who spoke to her and dictated her future conduct. As a result of this event, she dedicated herself to curing the sick with strange therapeutic methods, including an uncommon passion for the compulsive devouring of all forms of bodily secretions: the sweat, pus, vomit, and even the diarrhea of those whom she attended daily. From this peculiar diet, she obtained "so many delicacies . . . that she would have liked to find similar ones every day, to learn to

1
For more information on the origins behind the devotion to the Sacred Heart, see Pierre Debongnie, C. SS. R., "Commencement et recommencements de la dévotion au coeur de Jésus" in Le Coeur (Paris: Les Études Carmélitaines chez Desclée de Brouwer, 1950). The quotation is taken from Debongnie, p. 157. This book also contains a selection of articles by several authors that discuss similar cultural phenomena related to the heart in general. In English, see Rev. H.S. J. Noldin, The Devotion to the Sacred Heart of Jesus (New York: Beuzinger Brothers, 1905); and Michel Meslin, "Heart" in The Encyclopedia of Religion, Vol. 6, ed. Mircea Eliade (New York: Macmillan, 1987), pp. 234-237.

2
André Cabassut, "Coeurs, Échanges des." in Dictionnaire de Spiritualité, Vol. 11 (Paris: 1948), pp. 1048-1051.

3
Philipe Sollers, "Il cuore cattolico dell'arte," Seagreen no. 9/10 (Winter1989/1990). Philippe Sollers has discussed her case in some detail: "Mortifications of the flesh, ecstasies, revelations, miracles, prophecies: she predicted the precise hour of her death; [and] on her breast they found, inscribed with a knife in large letters, the name of Jesus. In simple terms, she invented "body art."

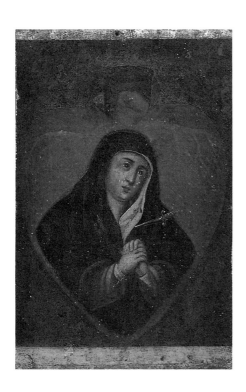

Anonymous
Mater Dolorosa
siglo XVIII tardío
Lady of Sorrows
late 18th century
oil on canvas / óleo sobre tela
27 x 18 cm
Collection of Mr. and Mrs. Charles Campbell, San Francisco, California

*tendencias semejantes en algunas de las grandes reveladas –
en santa Teresa de Ávila, por ejemplo – nadie llega a sistematizar
como Margarita María los fantasmas de absorción y consumo,
repulsa y entrega, el camino que lleva de la repugnancia al
éxtasis y todo lo que ello implica a nivel de los afectos.*

*La Iglesia debatió durante varios siglos la legitimidad de las
visiones de santa Lutgarda, santa Catalina y santa Margarita
María, y la pertinencia de dar una amplia publicidad a
devociones esencialmente femeninas y populares (como lo
subraya la coincidencia de la aparición de uno de los primeros
textos en romance, en el caso de santa Lutgarda).[5]*

5
Véase Debongnie, p. 147.

*El culto a la víscera planteaba, en efecto, un serio problema
al dogma, puesto que la incontornable crudeza de las
representaciones de las llagas y del corazón de Cristo sugerían
desbordamientos sensuales que colindaban en lo obsceno.
No obstante, como lo sugiere Philippe Sollers, el catolicismo
monopolizó "la vertiente insuperable de esta histeria."[6] Los
jansenistas franceses fueron los primeros en oponerse al culto
del Sagrado Corazón (y los que lo acompañan, el Corazón
de María y las transfiguraciones de las almas del Purgatorio que
ofrece la Virgen de la Luz, entre otras). Fue asimismo uno de
los principales motivos de condena de Lutero en su campaña
iconoclasta. Detrás de estas reservas y prohibiciones, se puede
leer quizás la aparición de una nueva moral puritana, la
tendencia a separar lo carnal de lo espiritual, el cuerpo del alma.*

6
Philippe Sollers (1989).

*La devoción al Sagrado Corazón entra efectivamente en esta
categoría límite, donde se vuelve muy difícil discernir la santidad
de la perversión, y la acusación de brujería o la beatificación
'de los iluminados pueden ocurrir indiferente o arbitrariamente,
según la coyuntura moral y política. Aun cuando el culto fue
promovido desde mediados del siglo diecisiete como contrapartida
de las tendencias iconoclastas protestantes, el Vaticano sólo lo
reconoció oficialmente en 1856. Los rodeos no impidieron su
expansión en el mundo católico, sobre todo – no es casual – en
los grandes centros del barroco.*

2. Despliegue de la materia.

*La imagen del corazón flechado o sangrante pertenece por
completo a la cultura occidental. Posee, no obstante, una fuerza
específica en los países de tradiciones latinas, que parece
edulcorada en el mundo anglosajón al convertirse en símbolo
retórico, casi una forma geométrica. Esta depuración ocurrió,
quizás, cuando la baraja ahora conocida como "inglesa"
sustituyó los signos de copa – que se referían al Grial receptor
de la sangre de Cristo, tal y como aparece en las representaciones
del Cordero Pascual – por la silueta estilizada del corazón. Con
este diseño sencillo, limpio e higiénico, la cruda imagen de la
víscera arrancada perdió gran parte de su poder de sugestión.*

*En los países católicos, y particularmente en el sur de Italia,
España y México, – zonas en que el culto al Sagrado Corazón de
Jesús ha tenido mayor impacto – las representaciones del
corazón tienden a ser, por el contrario, de un realismo extremo,*

4
Louis Cognet, "Notes sur les attaches psychologiques du symbolisme du coeur chez sainte Marguerite Marie", in Le Coeur, Op cit., p. 229.

5
Sollers, op. cit.
The French Jansenists were the first to reject the validity of these devotions to the Sacred Heart, as well as similar phenomena related to the Heart of Mary and the transfigurations of the souls of Purgatory by the Virgin of Light. In addition, the cult of the Sacred Heart was one of the principal subjects condemned by Luther in his iconoclastic campaign of religious reform.

conquer herself with only God as witness."[4] Marguerite-Marie invented what might be called a "mysticism of the disgusting," a ritual on the path to a higher spiritual state. One can find similar tendencies in the lives of some of the greatest mystics (including Saint Teresa of Avila, for example), but none came to systematize, as did Marguerite-Marie, the fantasies of absorption and consumption, of rejection and surrender, this path from the repugnant to the ecstatic and all that this implies at the level of human emotion.

For several centuries the Church debated the legitimacy of the visions of Saint Lutgarde, Saint Catherine of Siena and Saint Marguerite-Marie, and the value of giving wide publicity to phenomena that were essentially feminine and folk. For not only was the female body the focus of these mystical events, but the intended audience was generally a popular one, as revealed in Saint Lutgarde's use of early French, rather than Latin, to tell her own autobiography.

This "Cult of the Guts" presented a serious problem for the Church. The undeniably crude representations of the wounds and the heart of Christ suggested an uncontrolled sensuality which bordered on the obscene. But, as Sollers has suggested, the Catholic church took advantage of the "insurmountable wall of hysteria" against which these women were trapped.[5] Behind numerous reservations and prohibitions, one might discern the beginnings of a new puritanical morality – the growing tendency to separate the carnal from the spiritual, the body from the soul.

The devotion to the Sacred Heart falls effectively into a marginal category in which it is quite difficult to distinguish the holy from the perverse, in which declarations of sainthood or accusations of witchcraft can arise arbitrarily according to the moral and political climate of the time. Even though the worship of the Sacred Heart was again promoted in the mid-seventeenth century as a counterpoint to Protestant iconoclast tendencies, the Vatican did not officially recognize the cult until 1856. This tortuous history, however, did not impede the cult's expansion throughout the Catholic world, reaching its greatest prominence – not surprisingly – in the major centers of baroque culture.

2. Opening the Matter

The diverse representations of the Sacred Heart that developed during the baroque centered on an image of a bleeding heart often pierced by arrows. This image fully belonged to Western culture, but most specifically to the Catholic and Latin nations of the world. In the Anglo-Saxon mind, the heart is the simplified and purified (even geometric) form of the playing card and the valentine. In the traditional Spanish deck of cards, one of the four suits is the "copa," a reference to the Holy Grail, which contained the blood of Christ. During the Reformation, this symbol was replaced by the stylized heart-silhouette, still a receptacle and a symbol

insostenible a veces. El objeto aparece en las pinturas religiosas y los grabados populares como un trozo de carne, un pedazo de entraña, un músculo hinchado de sangre, desprendido del cuerpo sin perder vitalidad: es algo más que un simple símbolo, es una metáfora de enorme potencial emocional.

Por ciertos aspectos de su fisonomía, la representación pictórica del corazón caracteriza las formas barrocas que insinúan múltiples – y, como era de esperarse, ambiguas – connotaciones.

Organo interno, se exhibe, sin embargo, al exterior. Su forma es compacta, cerrada sobre sí misma, densa, pero es hueca a la vez, como el cuerpo del que está tomado (arrancado u ofrecido), el músculo aparece como un contorno, una "piel". El hueco central e invisible abarca cámaras cerradas, alvéolos, pero no es un espacio vacío: contiene los fluidos y, particularmente, la sangre. Las membranas (cardio y pericardio) abarcan por lo tanto algo inasequible, consumible y en perpetuo movimiento. Primera ambigüedad, y a su vez rasgo barroco: nuestro corazón es al mismo tiempo contenido y continente.

Su esencia simbólica de imagen vital lo obliga a ser representado en acción, pulsando; asimismo, en tanto que representación figurada, está desprendido del cuerpo: parece flotar, libre de todo amarre, en estado de ingravidez. Esta levedad aparente contrasta con la densidad de su masa.

Este corazón significa la exteriorización del interior. Esta es una cualidad física que desdobla sus atribuidas cualidades espirituales.

Las arterias, las venas, como cortadas por el preciso bisturí del cirujano, están abiertas y enseñan el "vacío" de su interior. Curiosamente, la sangre no escapa por estos orificios, sino que brota de las heridas de los costados – heridas infligidas a posteriori. Por lo visto, este corazón representado no funciona como continente físico de la sangre, que tiende a escapar, a liberarse de su "cárcel".

Imagen de dos niveles – retomando aquí una definición de Gilles Deleuze – el corazón es delgado en su parte inferior y está como hinchado en su parte superior, rebozando de una espiritualidad que le impide caer, lo atrae hacia arriba.[7]

La imagen del corazón es entonces recipiente de lo espiritual. Pero en este caso, lo espiritual no es sólo un "alma" etérea, inaprehensible, una especie de aura abstracta que abarca (contiene) el cuerpo, sino una transfiguración de los afectos y, por ende, desdobla el cuerpo (matriz de estos afectos).

De Sicilia, los cultos relacionados con el corazón pasaron a América, en plena época barroca.[8] *La dispersión de la iconografía del corazón en el Nuevo Mundo coincidió con la aparición de cultos criollos, como el de la Virgen de Guadalupe en México, el de la Virgen de la Caridad del Cobre en Cuba, primeras manifestaciones de autonomía con respecto a las matrices europeas.*

7
Gilles Deleuze, Le Pli.
Leibnitz et le Baroque, Paris,
Les Éditions de Minuit, 1988,
p. 41-42.

8
Véase Alfonso Méndez
Plancarte (El corazón de
Cristo en la Nueva España,
México, Buena Prensa, 1951)
quien establece los
itinerarios de los cultos
relacionados con el corazón.

of love, but without the more direct and bloody references of the actual cup itself. The valentine, too, is a product of the north, a German and English transformation of the bleeding heart into a picturesque symbol of romance. But in these simple designs, clean and hygenic, the crude image of the bloody organ, torn from the body, lost a great deal of its suggestive power.

In the Catholic world, and particularly in Spain, Mexico and the south of Italy, where the devotion to the Sacred Heart has had its greatest impact, images of the heart have none of the northern purity, tending instead to an extreme, at times almost unbearable, realism, The object appears in religious paintings and in popular engravings as a hunk of meat, as a piece of the guts, as a muscle swollen with blood. Removed from the body without losing any of its vitality, it is something more than mere symbol, it is both metaphor and metonym endowed with enormous emotional potential.

Pictorial representations of the heart in baroque art are characteristic of a period in which forms often suggest multiple and – as might be expected – ambiguous connotations. Although an internal organ, the heart is generally shown outside the human body. Its form is compact, closed unto itself, and dense, but hollow at the same time, like the body from which it is taken. Whether violently excised or lovingly offered, the muscle always appears as a contour, an outline, a "skin." The central and invisible space inside embraces closed cells, the auricles and ventricles, but it is not empty, for it contains the blood, as well as other mysterious fluids that emanate from baroque visions of the heart. Its membranes enclose something ungraspable yet drinkable, stilled yet in perpetual movement. And herein lies our first ambiguity, a characteristic of the baroque in general: our heart is at the same time both container and content.

The heart's symbolic essence as a living image requires that it be shown in action, pulsating; at the same time, as a figural representation of something torn from the body, it seems to float, free of all attachments, in a state of weightlessness. This apparent lightness, however, stands in sharp contrast to the density of its mass.

The exposed heart signifies the exteriorization of the interior, a physical quality that explains its attributed spiritual qualities as well. The arteries and veins, shown as if neatly sliced by the surgeon's scalpel, are open and reveal the "emptiness" of the heart's interior. Curiously, the blood does not escape from these natural openings, but shoots forth from the wounds on the side – wounds inflicted *a posteriori* to the neat surgical removal of the organ. Apparently, the heart thus represented does not function as a physical container of the blood, for the fluid tends instead to escape, to free itself from its "prison." One might imagine the heart as existing on two levels – using a definition of Gilles Deleuze – narrow

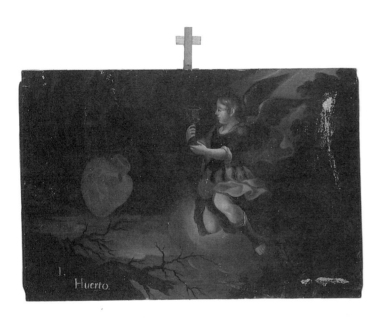

Francisco Baez
Vía crucis pintado de acuerdo a **la devoción del santuario de Jesús Nazareno de Atotonilco**, mandados a hacer por Pedro Nolasco Leonardo I. Huerto 1773
The Station of the Cross painted according to the **Devotion of the Hermitage of Jesus the Nazarean in Atotonilco**, for Pedro Nolasco Leonardo **First Station: Orchard**

Las imágenes no eran, en sus orígenes, muy distintas de las versiones originales, pero tuvieron una fortuna excepcional en América. Sería forzar demasiado las interpretaciones ver en ello una influencia del substrato prehispánico, la reaparición disfrazada, residual, a doscientos años de la Conquista, de una serie de mitos y ritos sepultados. Lo que sí parece evidente a la lectura de algunas representaciones (los frescos atribuidos a M. A. M. de Pocasangre en el convento y las capillas de Atotonilco [circa 1740-1776], el Via Crucis de Francisco Baez en Zumpango (1773), así como en innumerables hojas volantes ilustradas que circularon por el territorio americano) es el inaudito impacto de este género de imágenes, particularmente entre las clases populares, que atestiguan la extensión de la devoción.

Algunos de los sentidos más obvios del icono cristiano se sobreimponen, por supuesto, a los atributos del corazón prehispánico, particularmente a los que inspiraban los sacrificios humanos aztecas. Las ideas de intercambio, don de sí, redención, entre otros, coinciden, en efecto, en una y otra tradición, y la violencia aparente de los rituales aztecas – causa de incontables malentendidos y de la consecuente satanización del universo mental prehispánico que perdura hasta nuestros días – consiguió con esta transferencia un objeto perfecto de simbiosis sincrética.[9]

La transplantación de la imagen del corazón pone en evidencia el estado de las devociones populares del siglo diecisiete y puede tomarse como paradigma de los intercambios y las mezclas culturales que se multiplicaron en México a raíz de la Conquista; resulta aún más interesante si se considera que ahí se encuentran los mecanismos base de varias creaciones mitológicas de la cultura mexicana moderna. Sirviéndose de cultos y tradiciones populares de la época colonial, transfigurados por sus (supuestas) raíces prehispánicas, se llegaron a crear una serie de mitos fundamentales.

3. Con argamasa y tres gotas de sangre.

El más importante de estos mitos atañe a la fundación de la ciudad de México, la antigua Tenochtitlán. Está es una las versiones más completas, transcrita en Las relaciones de Chalco Amaquemecan.[10]

Dicen las muy antiguas narraciones que las tribus de habla náhuatl, los adoradores del invencible Huitzilopochtli, llegaron a los parajes del lago un año 1-Caña.

Cuauhtlequetzqui, el jefe de los mexicas, retó al Ténoch Tlenamácac de Malinalco, el sabio Cópil. Cerca de Chapultépec ocurrió la pelea. "Cuauhtlequetzqui hizo caer al astrólogo y mago Cópil; apenas lo tuvo bien asegurado, allí mismo le dio muerte. Lo sacrificó apederneándole el costado con un cuchillo de pedernal; arrancóle el corazón y ordenó al Ténoch Tlenamácac diciéndole: "Oh Tenuché, aquí está el corazón del astrólogo Cópil sacrificado, corred a enterrarlo en aquel paraje de los tulares y carrizales." El Ténoch tomó el corazón y corrió con gran prisa a soterrarlo en aquel lugar descubierto en

9

El trabajo más actualizado sobre este tema es el de Christian Duverger, La Fleur Létale, Économie du Sacrifice Aztèque, (Paris, Recherches anthropologiques / Seuil, 1979). Duverger desarrolla, precisa y amplia las ideas introducidas por Georges Bataille contenidas en La part maudite, Paris, Editions de Minuit, 1967. Para estudios de índole arqueológica, consultar el trabajo fundamental de Alfredo López Austin, Cuerpo humano e ideología: las concepciones de los antiguos nahuas, 2 vols., México, Instituto de Investigaciones Antropológicas, Universidad Nacional Autónoma de México, 1980.

10

Francisco de San Antón Muñón Chimalpahin Cuauhtlehuanitzin, Relaciones originales de Chalco Amaquemecan México, Fondo de Cultura Económica, 1965, p. 55.

6
Gilles Deleuze, Le Pli: Leibnitz et le Baroque (Paris: Les Éditions de Minuit, 1988), pp. 41-42.

7
See Alfonso Méndez Plancarte, El corazón de Cristo en la Nueva España (México: Buena Prensa, 1951).

8
The best treatment of this subject is to be found in Christian Duverger, La Fleur Létale: Économie du Sacrifice Aztèque (Paris: Recherches anthropologiques/ Seuil, 1979). Part of this book has been translated into English: Christian Duverger, "The Meaning of Sacrifice," in Fragments for a History of the Human Body, Michel Feher, ed., Vol. 3 (New York: Zone, 1989). Duverger develops the ideas introduced by Georges Bataille in La part maudite (Paris: Éditions de Minuit, 1967). For an archaeological approach, see Alfredo López Austin, Cuerpo humano e ideología: las concepciones de los antiguos nahuas, 2 vol. (México: Instituto de Investigaciones Antropológicas, Universidad Nacional Autónoma de México, 1980).

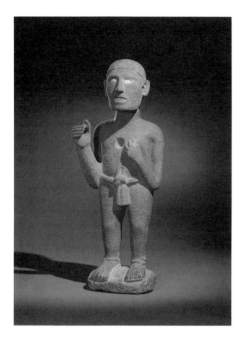

Anonymous
Standard-Bearer
c. 1450-1521
stone / piedra
Collection of Wally and
Brenda Zollman,
Indianapolis, Indiana

below and inflated above, cloaked in a spirituality which prevents it from falling, a balloon drawn ever upwards.[6]

This image reveals the heart as a vessel for the spiritual. But in this case, the spiritual is not only an untouchable and ethereal "soul," an abstract aura that surrounds and contains the body, but a transfiguration of the emotions, which consequently reveals the body, the matrix of these emotions.

From Sicily, the devotion to the Sacred Heart passed to America at the height of the baroque era.[7] The dispersal of heart-related iconography in the New World coincided with the appearance of indigenous subjects of worship and devotion, like the Virgin of Guadalupe in Mexico and the Virgen de la Caridad del Cobre in Cuba, both early manifestations of creole autonomy with respect to Europe. At first, the actual images of the Sacred Heart were not so different from the original European versions, but they enjoyed an exceptional success in America. It would be too easy to attribute this popularity to the cultural beliefs of the ancient past, to find in the embrace of the Sacred Heart the disguised, residual reemergence, two hundred years after the Conquest, of a series of buried myths and rites related to heart sacrifice and worship by prehispanic peoples. What does seem evident, in a reading of certain representations (as in the fresco cycle by Pocasangre in the Convent of Atotonilco [c. 1740-76], the Via Crucis at Zumpango [1773], and in innumerable illustrated broadsheets that circulated throughout Latin America) is the unprecedented impact of this genre of images of the heart, particularly among the lower classes, and the broad extension of the devotion to the Sacred Heart.

Some of the most obvious meanings of the Christian icon were superimposed, of course, on the attributes of the prehispanic heart: redemption, self-sacrifice, and interchange with the deity had very similar meanings for Spanish Catholics as they did for the hated practitioners of Aztec human sacrifice.[8] The apparent violence of Aztec ritual – the cause of innumerable misunderstandings and of a consequent satanization by the Spanish of the prehispanic mind, which persists to this day – gained with this transference a perfect object for syncretic symbiosis.

This transplant of the image of the heart reveals the state of the popular devotions in the seventeenth century and functions as a paradigm for the interchanges and the cultural mergings that multiplied in Mexico following the Conquest. The transfiguration is even more interesting if it is understood that herein lie the primary mechanisms behind the mythological creations of modern Mexican culture. From the cults and popular traditions of the colonial period, modified by their supposed prehispanic roots, an entire series of founding myths would be developed.

11

Cuauhtlequetzqui significa
Aguila Ensangrentada.
Ténoch Tlenamácac es un
título religioso que significa
El-que-ofrenda-el-fuego.

Tultzallan y Azcatzallan, lugar que, según dicen, es en donde se encuentra ahora la Iglesia Mayor."[11]

El sacerdote siguió las instrucciones de Cuauhtlequetzqui: enterró el corazón del mago, ofreció incienso y ofrendas a Huitzilopochtli, escuchó las nuevas instrucciones del Ténoch Tlenamácac Cuauhtlequetzqui. "Hay que vigilar ahora el lugar que está en medio de los carrizales y los tulares, no sea que otros osen llegar allí donde depositaste el corazón que arrancamos al mago Cópil. En ese lugar nacerá y germinará el corazón del Cópil, y vos, Tenuché, iréis a observar cuando brote allí el tenuchtli, el Nopal de Tuna Dura Colorada que nacerá del corazón de Cópil, y acecharéis el momento preciso en que en la cima de este nopal se pose de pie un águila que esté sujetando entre sus patas, apretadamente, una serpiente medio erguida a la que estará aporreando, queriendo devorarla, mientras ésta lanzará silbidos y resoplos. Se realizará entonces el agüero que significa que nadie en el mundo podrá destruir jamás ni borrar la gloria, la honra, la fama de México Tenuchtitlan."

Así fue cómo, sobre el corazón del mago Cópil muerto en combate se inició la construcción de la ciudad de los mexicas, la capital del imperio, el año 10-Casa, 1271 del calendario.

4. ¡Ríndete, altivo Occidente! *(Sor Juana Inés de la Cruz)*

A finales del siglo diecisiete, los intelectuales criollos de Nueva España intentaron intelectualizar el concepto de sincretismo, por un lado porque era la única manera de obtener cierto control sobre las devociones populares, por el otro, porque coincidía con un naciente sentimiento de diferencia que culminaría con la declaración de independencia de 1810.

A manera de ejemplo de esta dinámica cabe mencionar el breve sainete de Sor Juana Inés de la Cruz que introduce su auto sacramental El Divino Narciso *(1688), en la que Occidente, América y La Religión discuten acaloradamente acerca de la esencia del "Gran Dios de las Semillas", es decir de Huitzilopochtli (adorado por los aztecas en forma de una efigie de semilla de amaranto bañada en la sangre de los sacrificados y consumida ritualmente). Sor Juana establece un atrevido paralelismo entre este ritual y la eucaristía.*

La Loa de El Divino Narciso *fue escenificada en Madrid, ante la corte en 1690 y representa, según José Joaquín Blanco "un grito si no de independencia sí de reivindicación cultural [...] y un desafiante tema político". "La broma de Sor Juana es excelente, prosigue Blanco: fingiendo predicar el cristianismo entre los indios, da a conocer a Huitzilopochtli en España."[12]*

12

José Joaquín Blanco, La
literatura en la Nueva
España/2. Esplendores y
miserias de los criollos,
México, Cal y Arena, 1989,
p. 49.

El joven estado mexicano que emerge de las guerras de independencia (1810-1821) y, más aún, los gobiernos "de la revolución" del siglo veinte van a sistematizar procedimientos de legitimación similares a éste. El gesto del padre Hidalgo al enarbolar el estandarte de la Guadalupe (conocida imagen materna de evidentes antecedentes prehispánicos) y obligar a sus tropas a llevar su efigie en el sombrero, por ejemplo,

3. With Mortar and Three Drops of Blood

The most important of these myths concerns the founding of Tenochtitlán, the ancient capital of the Aztecs, on the site of what is today modern Mexico City. Of the surviving narratives that record this historical event, the most complete is that found in the *Relaciones de Chalco Amaquemecan* of 1607, a document written in Nahuatl by a descendent of Aztec nobility.[9]

According to the *Relaciones de Chalco*, a Nahuatl-speaking tribe known as the Mexica, worshipers of the invincible Huitzilopochtli, arrived at the shores of the lakes that then filled the Valley of Mexico in a certain year 1-Reed. Rejected by the people already living in the Valley, the Mexica wandered for thirty years, searching for a place to settle. In an attempt to obtain land for his people, Cuauhtlequetzqui, the chief of the Mexica, challenged the Tenoch Tlenamacac of Malinalco, known as Copil the wise, to battle.[10] The all-important duel between the two leaders occurred near Chapultepec. "Cuauhtlequetzqui brought down the astrologer and magician Copil; as soon as he had him well secured, in the same place he brought death to the above-mentioned magician Copil. He sacrificed him, opening a stone-wrought wound in his side with a flint knife, and gave an order to the Tenoch Tlenamacac, saying 'Oh Tenuche, here is the heart of the sacrificed astrologer Copil, go and bury it in the place of the canes and the reeds.' The Tenuch took the heart and ran with great speed to inter it in that place found in Tultzallan and Azcatzallan, that place, so they say, where now is to be found the Main Church [the Cathedral]."

The priest followed the instructions of Cuauhtlequetzqui. He buried the magician's heart, then burned incense and left offerings to Huitzilopochtli, the war god of the Mexica. Then he heard new instructions from his leader: "You must now protect the place where you are, in the middle of the canes and the reeds, permit it not that others attempt to arrive there where you deposited the heart that we tore from the magician Copil. In this place will be born and will grow the heart of Copil, and you, Tenuche, you will go and observe when there springs forth the *tenuchtli*, the Red Prickly Pear, born from the heart of Copil; and you will note the precise moment at which on the top of this cactus there stands an eagle, holding tightly with its talons a half-erect snake, which the eagle mauls, trying to devour it, while the snake hisses and gasps. Thus will occur the omen that means that no one in the world will ever destroy or erase the glory, the honor, the fame of Mexico Tenuchtitlan."

And so it was that over the buried heart of the magician Copil, killed in combat by Cuauhtlequetzqui, the Mexica began the construction of their city, the capital of the empire, in the year 10-House, A.D. 1271 in the modern calendar.

9
Francisco de San Antón Muñon Chimalpahín Cuauhtlehuanitzin, Relaciones originales de Chalco Amaquemecan (México: Fondo de Cultura Económica, 1965). The following citations are taken from this edition.

10
"Cuauhtlequetzqui" is Nahuatl for "Bloody Eagle." "Tenoch Tlenamacac" is a religious title meaning "He who offers the fire."

13
Como respuesta, los ejércitos españoles "armaron" a la Virgen de los Remedios, supuestamente traída por Hernán Cortés, personalizando de este modo a la guerra civil que se convirtió así en una especie de epopeya fantástica en la que intervenían ángeles, demonios, santos y sacrílegos, marcada por las apariciones, decisivas en las batallas, del Apóstol Santiago. Presa, la Virgen de los Remedios fue degradada públicamente. La defensa de estas imágenes atrajo "a las masas indígenas, a miles de trabajadores y desempleados del campo y de las minas, y a los curas, letrados, militares, licenciados e individuos pertenecientes a los sectores medios y populares de las ciudades", contribuyendo así al éxito de la revolución. Véase Enrique Florescano, Memoria mexicana, México, Joaquín Mortiz, 1987. p. 291.

14
Véase Karen Cordero, "Para devolverle su inocencia a la nación" en Abraham Angel y su tiempo, Museo Biblioteca Pape, Monclova, Coahuila, México, 1984.

transforma a la lucha contra el ocupante español en una epopeya en defensa de la imagen (con inesperadas intervenciones mágicas)[13]: en el imaginario del nacionalismo mexicano, éste es el acontecimiento fundamental que desplaza en la memoria la declaración formal de independencia política de la Junta General de aristócratas locales convocada en 1809 por el Virrey José de Iturrigaray para debatir de la pertinencia de reconocer el régimen del usurpador José Bonaparte en España.

El estado laico promulgado en 1859 con la publicación de las Leyes de Reforma de Benito Juárez que implementaban la separación de la Iglesia y el Estado va a permitir – es sólo una paradoja aparente – la instauración de mecanismos legitimadores enraizados en una doble tradición cultural y religiosa; es decir que se otorga de ahora en adelante al llamado sincretismo valor consagrante. Se trata de diferenciarse mental y moralmente de la matriz europea sin perder completamente de vista la pertenencia al conjunto occidental. La cultura mexicana (oficial) se define desde entonces por los desencuentros y los malentendidos (el sincretismo no es otra cosa) creadores de tensiones perpetuas y, por lo tanto, en constante transformación, en perpetua evolución.

Los elementos constitutivos de esta cultura nacional – este "opaco fenómeno", como lo llama Roger Bartra – se fincan, por lo tanto, en la llamada "cultura popular", en las devociones espontáneas, en la preservación natural de formas arcaicas; la construcción del imaginario pasa por la transfiguración de manifestaciones, rituales y de formas de expresión tradicionales, a los que se inyectan sentidos hasta cierto grado "modernos" para elevarlos al rango de artes nobles y de las sofisticadas construcciones para-míticas de la modernidad. Procedimiento complejo y difícil de aprehender en términos globales puesto que su dinámica varía de un momento a otro; estos fenómenos tropiezan, en numerosas ocasiones, con la incomprensión porque parecen casi siempre desfasados con respecto a las corrientes occidentales, aun cuando no sean entendibles sin relación con éstas.

En 1921, por ejemplo, a iniciativa de un grupo de artistas disidentes de la Academia de San Carlos en México, fueron instituidas las Escuelas de Pintura al Aire Libre, destinadas a fomentar el "genio artístico" y profundamente arraigado en el "inconsciente de raza" de los niños mexicanos. Al convertirse en proyecto oficial, las Escuelas al Aire Libre gozaron de irrestricto apoyo hasta 1925. La instauración de este sistema educativo "genuino" no hubiese sido posible sin la referencia previa a la vanguardia europea, a los viajes de Gauguin a las fuentes del "primitivismo", a la reivindicación de la escultura africana por los cubistas, así como a ciertas teorías espontaneístas de la psiquiatría de la época que influirían en el surrealismo entre otras cosas.[14] Conservó, sin embargo, su carácter marginal, puesto que los referentes del proyecto (las artes llamadas populares de México) eran por completo ajenos a las culturas occidentales.

El mito del edén subvertido – indica Roger Bartra – es una

4. "Surrender, haughty West!" (Sor Juana Inés de la Cruz)

Toward the end of the seventeenth century, the creole intellectuals of New Spain began to intellectualize and make concrete the concept of syncretism. This validation of Mexico's cultural *mestizaje* was seen as the only way to control popular religious devotions, and it coincided with an emerging sense of difference, which would culminate in the declaration of Independence in 1810. One especially clear example of this dynamic is the brief *sainete*[11] composed by Sor Juana Inés de la Cruz as an introduction to her religious play *The Divine Narcissus* (1688), in which personifications of the West, America, and Religion engage in a heated debate over the essence of the Great God of the Seeds, Sor Juana's euphemistic term for the Aztec god Huitzilopochtli. Huitzilopochtli was worshipped by the Aztecs in the form of effigies made of amaranth seed mixed with the blood of the sacrificed, which were then ritually consumed. In the sainete, Sor Juana established a daring parallelism between this pagan ritual and the Christian ceremony of the Eucharist.

The prologue to *The Divine Narcissus* and the play itself were performed in Madrid, before the court of Carlos II in 1690, and represented, according to José Joaquín Blanco, "a cry if not of independence then at least of cultural vindication" as well as a defiant political statement. "Sor Juana's jest is excellent: pretending to preach Christianity to the Indians, she introduced Huitzilopochtli to Spain."[12]

Later, the young Mexican nation that emerged from the War of Independence (1810-1821) and, to an even greater extent, the "revolutionary" governments of the twentieth century would systematize similar methods of legitimization. Father Miguel Hidalgo, for example, led his independence forces into battle under a standard bearing the Virgin of Guadalupe (a maternal figure with obvious prehispanic roots), and required all troops to wear her image on their sombreros. These actions transformed the fight against the Spanish into an historical epic in defense of the image itself, with unexpected magical interventions.[13] In the *imaginaire* of Mexican nationalism, this brandishing of the Virgin's image is the fundamental symbolic event of the struggle for Independence; its continuing resonance has displaced from the collective memory the actual declaration of political independence, issued in 1809 by an assembly of creole aristocrats convened by Viceroy José de Iturrigaray to decide whether or not to recognize the regime of the usurper Joseph Bonaparte in Spain.

In 1859, President Benito Juárez issued a series of Reform Laws, which made official the separation of Church and State in Mexico. This creation of a secular state allowed for – it is only an apparent paradox – the establishment of legitimating mechanisms rooted in cultural and religious traditions; from this point forward, syncretism itself is granted a consecrating value. This allowed the differentiation of Mexico in mental and moral terms from the European motherland,

11
A one-act play, or "curtain raiser," which preceded the main theatrical presentation.

12
José Joaquín Blanco, La literatura en la Nueva Espana/II, Esplendores y miserias de los criollos (México: Cal y Arena, 1989), p. 49.

13
In response, the Spanish forces "armed" the Virgen de los Remedios, the same image supposedly brought by Hernán Cortés to Mexico. In granting her the status of General, they brought the civil war to a personal level, Virgin against Virgin, and converted the war into a sort of fantastic saga in which angels and demons, saints and sinners intervened, a war in which the apparition of Saint James could decide the outcome of a battle. When taken prisoner by the independence forces, the Virgen de los Remedios was publicly humiliated. The defense of these holy images attracted "the indigenous masses, thousands of workers, including the unemployed, from the fields and the mines, priests, intellectuals, soldiers, lawyers, and individuals belonging to the middle and lower classes of the cities," thus contributing to the success of the revolution. See Enrique Florescano, Memoria mexicana (México: Joaquín Mortiz, 1987), p. 291.

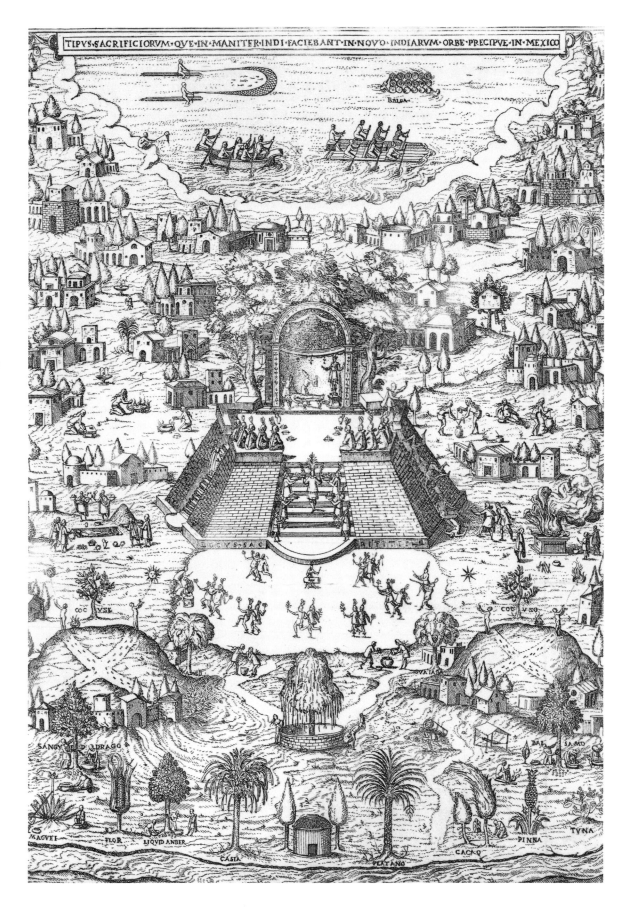

"Dibujo Imaginativo"
engraving from
Diego Valades,
Rhetorica Christiana
(Perugia 1579)
Courtesy of the Rare Books
and Manuscripts Division,
The New York Public
Library, Astor, Lenox and
Tilden Foundations

without completely losing sight of the relevance of Western civilization. Thus (official) Mexican culture is defined by a series of missed encounters and misunderstandings (for syncretism is nothing if not these), creators of never-ending tensions, leading to a constant transformation and evolution of the nation's cultural identity.

The constitutive elements of this national culture – what Roger Bartra calls the "opaque phenomenon" – are thus based on spontaneous acts of devotion, upon the naive preservation of archaic forms, on so-called "popular culture." The construction of the *imaginaire* in Mexico involves the transfiguration of objects, rituals, and traditional forms of expression, revised by more or less "modern" meanings in order to elevate them to the rank of high art and to the sophisticated para-mythological constructions of modernity. This is a complex procedure, one which is difficult to fully grasp because its dynamic varies from one moment to the next, and because of the incomprehension that arises from an apparent discontinuity with respect to the Western mainstream, even though the results of the process are generally not understandable without reference to that mainstream.

In 1921, for example, on the initiative of a group of dissident artists from the Academy of San Carlos in Mexico City, a system of Open-Air Schools of Painting was established, designed to encourage the "artistic genius" deeply fixed within the "racial subconscious" of the Mexican child. Soon converted into an official project, the Open-Air Schools enjoyed unrestricted government support until 1925. The establishment of this "genuine" educational program, however, would not have been possible without an awareness of the European avant-garde, the voyages of Gauguin to the sources of "primitivism," the appropriation of African sculpture by the Cubists, or the theories of spontaneity that would influence, among other things, surrealism.[14] Yet the system remained marginalized, given that the actual cultural referents used by the children and revealed on their canvases were completely foreign to Western culture.

As Roger Bartra has shown:

The myth of a subverted Eden is an unquenchable source from which Mexican culture draws. The present definition of nationality owes its basic structure to this myth. Therefore, it is a cliché to think that the Mexicans, as products of the advent of history, are archaic spirits whose tragic relation with modernity obliges them to perpetually reproduce their primitivism.[15]

This fundamental myth is reconstituted again and again. One of the modern mechanisms behind the perpetual recycling of the past consists in sanctioning a supposed permanence, a non-evolutionary status (a passivity), and a continuity not only of forms, but of the meanings they carry with them. This constant in Mexican culture is the product of the "epistemological cut" of the Conquest, a break which must

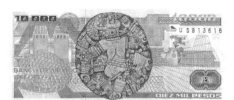

The Cogolxauhtli
(10,000 pesos Mexican banknote)
La Cogolxauhtli
(Billete de 10.000 pesos)

14
See Karen Cordero, "Para devolverle su inocencia a la nación," in <u>Abraham Angel y su tiempo</u> (Monclova, Coahuila: Museo Biblioteca Pape, 1984).

15
Roger Bartra, <u>La jaula de la melancolía, Identidad y metamórfosis del mexicano</u> (México: Grijalbo, 1987), p. 36.

15
Roger Bartra, La jaula de la melancolía, identidad y metamórfosis del mexicano, México, Grijalbo, 1987, p. 36.

16
Se puede observar este fenómeno en la estructura de diversas exposiciones de arte mexicano presentadas en Europa y Estados Unidos a partir de los años cuarenta. Insisten todas en una idea – por otro lado espectacular – de continuidad cultural: como en el caso mencionado de las Escuelas de Pintura al Aire Libre, lo que se subraya aquí es la permanencia del genio artístico del mexicano, cuyas raíces no provienen, obviamente del "elemento español", sino del prehispánico. Octavio Paz en el catálogo de la exposición Mexico: Splendors of Thirty Centuries resume esta idea moderna: "Every sculpture, every painting, every poem, every song is a form animated by the will to survive time and its erosions. The now wants to be saved, to be converted into stone or drawing, into color, sound or word. This, to me, is the theme this exhibition of Mexican art unfolds before your eyes: the persistence of a single will through an incredible variety of forms, manners and styles." Octavio Paz, "Will or Form," en Mexico: Splendors of Thirty Centuries (New York: The Metropolitan Museum of Art, 1990) (p. 4) Roger Bartra llama "melancolía" a este procedimiento no-evolucionista de reconocimiento.

fuente inagotable en la que abreva la cultura mexicana. La definición actual de la nacionalidad le debe su estructura íntima a este mito. Por ello, es un lugar común pensar que los mexicanos resultantes del advenimiento de la historia son almas arcaicas cuya relación trágica con la modernidad las obliga a reproducir permanentemente su primitivismo.[15]

El mito fundamental se reconstituye una y otra vez. Uno de los mecanismos modernos de este inacabable reciclaje del pasado consiste en destacar una supuesta permanencia, una no-evolución (una pasividad), y la continuidad no sólo de las formas, sino de los sentidos que éstas conllevan. Esta constante de la cultura mexicana se debe efectivamente al "corte epistemológico" que constituye la Conquista, y se quiere borrar o difuminar de una u otra manera, restableciendo – en el orden mítico de las construcciones ideológicas – los puentes destruidos, suavizando artificialmente los traumas de la Conquista y asumiendo que el mestizaje cultural es un proceso inconcluso, y la Conquista no ha terminado.[16] Aunque no es particular de México, este procedimiento de legitimación adquiere aquí un tinte especial en la medida en que se ve obligado a utilizar, por un lado, objetos (formas) que pertenecen a una cultura arcaica (y que sólo perduran, además, porque han sido rehabilitados como objetos de uso cultural moderno o contemporáneo, como en el caso de las artesanías "tradicionales") y, por el otro, de un complejo trasfondo religioso cuya mecánica parece muy difícil de aprehender desde el exterior y, por ello, resulta sumamente violento en la perspectiva de la cultura occidental. El problema aquí no es sólo de contextos – y de reciclaje de estos contextos – sino que debe ser comprendido como antítesis de las categorías occidentales de "alta cultura" y "cultura popular".

Siendo la base del sentimiento internacional mexicano la idea de sincretismo que se origina con la "Conquista espiritual", la diferenciación que requiere su consolidación como elemento fundamental de una cultura nacional se establece, en efecto, mediante cortes verticales y un constante desplazamiento de los objetos considerados. Un desplazamiento hacia arriba, desde "lo vernáculo" (lo espontáneo, la tradición) hacia lo espiritual (el arte). Se pueden detectar procedimientos semejantes en el arte europeo y estadounidense, pero no dejan de ser ahí tendencias marginales (como las que definen las categorías para-estéticas de kitsch y camp), mientras se establecen en México como cultura dominante – y, por consiguiente, la única manera de aprehender la producción cultural desde categorías consagradas.

Dos casos concretos de esta dinámica. El primero atañe a la estetización del pasado prehispánico a través de sus objetos de culto, mediante lo cual se pretende suavizar, desde finales del siglo diecisiete, la "leyenda negra" azteca.

5. La seducción del horror *(Ch. Baudelaire).*

A raíz del hallazgo fortuito de dos piedras colosales en la Plaza Mayor de la capital de la Nueva España en 1790 – el llamado Calendario Azteca y la Coatlicue – Antonio de León y Gama

16

This phenomenon is apparent in the structure of diverse exhibitions of Mexican art held in Europe and the United States since the 1940s. All insist on the concept (even spectacle) of cultural continuity: as in the above-mentioned case of the Open-Air Schools, what is continually highlighted is the ever-present artistic genius of the Mexican, rooted of course in the prehispanic past but never in the "Spanish element." Octavio Paz, in the catalogue to Mexico: Splendors of Thirty Centuries, demonstrates the continuing use of this discourse: "Every sculpture, every painting, every poem, every song is a form animated by the will to survive time and its erosions. The now wants to be saved, to be converted into stone or drawing, into color, sound or word. This, to me, is the theme this exhibition of Mexican art unfolds before your eyes: the persistence of a single will through an incredible variety of forms, manners and styles." Octavio Paz, "Will for Form," in Mexico: Splendors of Thirty Centuries (New York: The Metropolitan Museum of Art, 1990), p. 4. It is precisely this non-evolutionary approach that Roger Bartra has described as "melancholy."

be erased or frustrated in one way or another to reestablish – in the mythical order of ideological constructions – the missing links with the past. The result is an artificial easing of the traumas of the Conquest through the assumption that cultural *mestizaje* is an incomplete process, and that the Conquest has not yet ended.[16] Although not unique to Mexico, the system of legitimization acquires here a subtle difference: on the one hand, it sees itself obliged to use objects (forms) that belong to an ancient culture (and which only survive because they have been rehabilitated as objects of modern / contemporary cultural usage, as in the case of "traditional" folk arts); and on the other hand, it must make use of a complex religious history whose mechanisms seem very difficult to understand from the outside and which, therefore, seem overwhelmingly violent from the perspective of the West. The problem here is not only one of contexts – and of the recycling of those contexts – but one that must be understood as the antithesis of Western categories of high and low culture.

The concept of "Mexico," as understood internationally, is thus based on a syncretism rooted in the "spiritual Conquest" of the Indian population. However, to allow its consolidation as a fundamental element of national culture, the essential difference of this syncretism had to be stressed, and this differentiation was defined, in effect, through a series of vertical cuts and a constant displacement of the objects under consideration – a displacement upwards, from the "vernacular" (the spontaneous, the traditional) towards the spiritual (the arts). One can discern similar processes in the art of Europe and the United States, but they remain there as marginal tendencies (like those defined by the para-aesthetic categories of kitsch and camp), while in Mexico the processes define the center, and are therefore the only way to understand Mexico's cultural production in relation to the mainstream.

Two concrete examples of this dynamic follow. The first, begun at the end of the eighteenth century, concerns the aestheticization of the prehispanic past via its cult objects, through which there was an attempt to soften the "black legend" of the Aztec past.

5. The Seduction of Horror (Ch. Baudelaire)

In 1790, public works excavations in the Main Plaza of the capital of New Spain brought to light two colossal stone monuments – the so-called Aztec Calendar Stone and the Coatlicue. The subsequent description of these two monoliths by Antonio de León y Gama, in an essay that marks the "official" inauguration of Mexican archaeology, included a defense of the ancient Indians, highlighting their talents as builders and stonecarvers. As a consequence of this new attention, the Calendar Stone was set into the exterior wall of one tower of the Metropolitan Cathedral, where it remained until its transfer to the National Museum fifty years later. The Coatlicue suffered a different destiny:

publicó un análisis de estos monolitos (con lo cual principia "oficialmente" la arqueología mexicana) y, por primera vez, hace una apología de los indígenas subrayando sus cualidades de constructores y talladores de piedra. A consecuencia de lo cual el Calendario es incrustado en una esquina de la Catedral Metropolitana, donde permanecerá hasta su traslado al Museo Nacional, cincuenta años más tarde.

La Coatlicue sufre otro destino: las autoridades novohispanas, en efecto, temiendo reacciones "irracionales" de la población indígena, optan por volverla a enterrar, esta vez en los patios de la cercana Universidad, sustrayéndola a los ojos – y las devociones. Habrá que esperar otros treinta y cinco años para que, a solicitud del ingeniero británico William Bullock, se vuelva a sacar de su escondite.

La figura conocida como "Coatlicue Mayor" que se expone en forma permanente en la sala Mexica del Museo Nacional de Antropología en la ciudad de México, "representa", según los informantes de Sahagún, "la diosa de las medicinas y de las yerbas medicinales; adorábanla los médicos, los cirujanos y los sangradores, y también las parteras, y las que dan yerbas para abortar."[17] Según la leyenda, coatlícue fue salvada in extremis por su hijo Huitzilopochtli, cuando Coyolxauhqui, hermana mayor del guerrero, se rebeló e intentó asesinar a su madre. Coatlicue aparece por lo tanto vinculada a los ritos en honor de Huitzilopochtli, y la imagen debió figurar, no muy lejos de la de Coyolxauhqui la desmembrada, en los límites del Templo Mayor. También según Sahagún, el sacerdote encargado de los sacrificios en su honor vestía la piel desollada de la "víctima" y "traía vestido [este pellejo] por todo el pueblo y hacía con esto muchas vanidades."[18]

Coatlicue es una figura de piedra labrada de casi tres metros de alto, descabezada en memoria del intento de asesinato y vestida de pies a cabeza con "signos": en los hombros, dos cabezas de serpientes (representación de los chorros de sangre que brotan del cuello trunco), en el pecho, un collar de corazones, manos arrancadas a los sacrificados y una calavera. Parece estar vestida con la piel de un desollado y lleva una "falda de serpientes" que quizás simbolizan el "fluido vital", la sangre.

No sólo por su fisonomía particular, sino porque en un momento dado volvió a despertar sentimientos en apariencia olvidados, Coatlicue se va a volver piedra de toque de la construcción de un imaginario nacional enraizado en el pasado prehispánico. Apenas se conoce la descripción de León y Gama, fray Servando Teresa de Mier, en un sermón célebre, establece un paralelismo teológico entre su figura femenina y maternal y la de la Virgen María -con lo cual sólo obtiene años de destierro y cárcel. En el siglo veinte, Coatlicue se vuelve paradigma: Justino Fernández, el fundador de la estética mexicana, construye un sistema estético completo a partir de su descripción de la piedra, y concluye: "La belleza dramática de Coatlicue tiene un último sentido guerrero de vida y de muerte, y por eso es belleza suprema, trágica y conmovedora. Porque si para la coherencia de la vida azteca fue necesaria la religión sanguinaria, que hace

Detail of a cartoon published in **La Jornada Semanal** Trino, fragmento de **La Chora interminable**, tira cómica de la revista mexicana **La Jornada Semanal**

17
Fray Bernardino de Sahagún. Historia general de las cosas de Nueva España, México, Editorial Porrúa, 1975, p.33.

18
Sahagún, Op.cit., p.34.

the viceregal authorities, fearing the "irrational" attentions of the Indian population, decided to rebury the statue in the courtyard of the nearby University, removing her from all eyes – and from all devotions. She would have to wait another thirty-five years before, at the request of the British showman William Bullock, she was finally removed from her hiding place.

According to the Indian informants of Fray Bernardino de Sahagún, the "Great Coatlicue" (whose image is now on permanent exhibit in the Sala Mexica of the Museo Nacional de Antropología in Mexico City) was "the goddess of medicines and of medicinal herbs; doctors, surgeons and blood-letters worshiped her, as did the midwives, and those who used herbs to induce abortions."[17] According to legend, the pregnant Coatlicue was attacked by her jealous daughter, Coyolxauhqui; she immediately gave birth to a son, Huitzilopochtli, who rescued his mother by slaying Coyolxauhqui and throwing her dismembered body down the side of a mountain. Coatlicue was thus closely associated with the rituals honoring Huitzilopochtli; in fact, her stone image must have once stood near that of the slain Coyolxauhqui, recently rediscovered in the Templo Mayor excavations in the center of Mexico City. Sahagún also noted that the priest charged with sacrifices in Coatlicue's honor wore the flayed skin of each victim, which he flaunted "before all the People, and did with it many vain things."[18]

Carved in gray basalt, the Coatlicue stands almost three meters high, her severed head recalling Coyolxauhqui's failed assassination attempt. The figure is covered from head to foot with various "signs": two serpent heads emerge from her neck, a necklace of the hands and hearts of sacrificed victims covers her chest, a skull hangs below her breasts. She seems to be dressed in a flayed skin herself and wears a skirt made of intertwined serpents which may represent (as do those above her neck) the "vital fluid," the blood.

Not only because of her unique physical form, but also because her reappearance in 1790 had aroused apparently forgotten religious longings, the Coatlicue became the touchstone for the construction of a national imagery rooted in the prehispanic past. Soon after the publication of León y Gama's description, Fray Servando Teresa de Mier, in a celebrated sermon, established a meta-theological parallel between the feminine and maternal Coatlicue and the Virgin Mary, an act which earned him years of imprisonment and exile. In the twentieth century, the Coatlicue was converted into a national paradigm: Justino Fernández, the founder of Mexican aesthetics, based an entire aesthetic system on his description of the sculpture, concluding with the following: "Finally, the dramatic beauty of the Coatlicue reveals a warlike sense of life and death, and for this reason, it is supreme beauty, tragic and moving. Because if a bloody religion provided the coherence necessary for Aztec life, a fact which reveals Coatlicue's meaning to the Aztecs themselves, our contemplation and consideration of

17
Fr. Bernardino de Sahagún, Historia general de las cosas de Nueva España (México: Editorial Porrúa, 1975), p. 33. Known in English as the Florentine Codex, this encyclopedic survey of Aztec life was compiled in the second half of the sixteenth century.

18
Sahagún, op. cit., p. 34.

19
Justino Fernández, Estética del arte mexicano, México, Instituto de Investigaciones Estéticas, Universidad Nacional Autónoma de México, 1954, p. 149.

20
Octavio Paz, El laberinto de la soledad, México, Fondo de Cultura Económica, 1986, p. 21 (primera ed. 1950).

21
Citado por Xavier Villaurrutia, "José Clemente Orozco y el horror", en Obras, México, Fondo de Cultura Económica, p. 761.

que Coatlicue fuera lo que fuese para ellos, su contemplación y consideración ponen en movimiento nuestros propios intereses, el sentimiento de nuestra radical realidad: la moribundez que somos."[19] La reivindicación de Fernández fue concebida – no es casual – durante y a finales de la Segunda Guerra Mundial.

Para Paul Westheim y gran parte de la historia estética mesoamericanista, Coatlicue es una especie de "montaje surrealista", un cadavre-exquis de significados entrelazados, y una figura extraña-monstruosa-terrorífica-patética-horripilante que la señala como metáfora|metonimia y emblema no sólo de las representaciones religiosas prehispánicas, sino de algo que caracteriza "lo mexicano". Entre otros autores del medio siglo veinte, Octavio Paz retoma estas ideas y las erige en un mecanismo de evaluación y aprehensión de una esencia de México: "La contemplación del horror, y aún la familiaridad y la complacencia con su trato, constituyen [...] uno de los rasgos más notables del carácter mexicano."[20] Reivindicación – como bien dice Paz – complaciente; se convierte ahora en una metodología, compartida por analistas nacionales y extranjeros, y la tautología que permite abarcar una cultura marginal desde los mismos márgenes: el "horror", la "monstruosidad" y el "terror" confieren a la entidad llamada México un rango, un abolengo. México es distinto porque es distinto. Aldous Huxley describiendo las pinturas de José Clemente Orozco: "hasta cuando son horribles algunas de ellas son tan horribles, como lo más horrible".[21]

Coatlicue reintroduce – en el orden de la construcción de mitos nacionales – parte de esta religiosidad que el estado laico mexicano había querido borrar con las leyes de Reforma primero, y la ruptura con el Vaticano del periodo presidencial de Plutarco Elías Calles (1925) más tarde.

6. Su último milagro.

El segundo caso es reciente y complejo; tiene resonancias particulares en el contexto de un México posmoderno.

En 1987, el Centro Cultural|Arte Contemporáneo patrocinado por la Fundación Cultural Televisa organizó una muestra acerca de la Virgen de Guadalupe. Los historiadores del periodo colonial convocados por la institución reunieron más de trescientas obras, todas parecidas entre sí.

La Virgen de Guadalupe, en efecto, sobre cuyos orígenes aún se debate, es una imagen milagrosa y dotada de poderes taumaturgos. Según la tradición, la Virgen apareció en 1531 – diez años apenas después de la caída de Tenochtitlán – en el cerro del Tepeyac y se imprimió sola en la tilma del indio Juan Diego. Esta manta milagrosa es la que cuelga, supuestamente, en el muro central de la Basílica, y es objeto de devociones multitudinarias. En tanto que imagen no-pintada, no-representación, se trata de un objeto dotado de fuerte aura; casi podría decirse que es "pura aura". No puede, por lo tanto, ser alterada en sus subsecuentes imitaciones. Las innumerables copias son absolutamente fieles al original. El barroco mexicano

19
Justino Fernández, <u>Estética del arte mexicano</u> (México: Instituto de Investigaciones Estéticas, Universidad Nacional Autónoma de México, 1954), p. 149.

20
Octavio Paz, <u>El laberinto de la soledad</u> (México: Fondo de Cultura Económica, 1986), p. 21. The essay was originally published in 1950.

21
Cited in Xavier Villaurrutia, "José Clemente Orozco y el horror," in <u>Obras</u> (México: Fondo de Cultura Económica, 1979), p. 761.

her awakens our own interests, the sense of our radical reality: that nearness to death we all feel." [19] It is no surprise that Fernández' gloomy vindication of the Coatlicue was conceived during the Second World War.

For Paul Westheim and other scholars of the history of Mesoamerican aesthetics, the Coatlicue is a sort of "surrealist montage" a *cadavre-exquis* of interrelated signifiers, a strange or monstrous or terrific or pathetic or horrifying figure who serves as a metaphor and emblem not only for the prehispanic past, but for all that is Mexican. Among other writers of the mid-twentieth century, Octavio Paz has reworked these ideas into a mechanism for evaluating and understanding Mexico's national essence: "The contemplation of horror, and even the familiarity and complacency with it, constitute...one of the most notable traits of the Mexican character."[20] In the twentieth century, this "complacent" (Paz uses his words well) reclamation of the past has become a methodology shared by scholars from Mexico and abroad, a tautology that allows the marginal culture to be contained by its own boundaries: such terms as "horror," "monstrosity," and "terror" confer upon Mexico both status and ancestry. Mexico is different because it is different. As Aldous Huxley once said, upon seeing the paintings of José Clemente Orozco: "Even when they are horrible, some are as horrible as the most horrible." [21]

Coatlicue reintroduces – at the level of the construction of national myths – part of the religious fervor that the Mexican State had tried to erase first with the Reform Laws of 1859 and later in 1925 through the diplomatic break with the Vatican during the presidency of Plutarco Elías Calles.

6. Her Final Miracle

The second example of displacement is more recent and more complex, and has particular resonance in the context of a "postmodern" Mexico. In 1987, the Centro Cultural/Arte Contemporáneo, a museum in Mexico City funded by the Televisa Cultural Foundation, organized an exhibition around the religious image of the Virgin of Guadalupe. Historians of the colonial period brought together by the museum finally assembled over 300 images, almost all of them exactly the same.

The holy image of the Virgin of Guadalupe, although its precise origin remains the subject of scholarly debate, is Mexico's most important religious icon. Known as the "Queen of America," the image is also endowed with tremendous powers to heal. According to tradition, the Virgin appeared in 1531 – just ten years after the conquest of Tenochtitlán – on a hill just outside of Mexico City, leaving her image on the mantle of an Indian named Juan Diego. This miraculous garment is supposedly the one that still hangs on the central wall of the modern Basilica of Guadalupe, where it remains an object of pilgrimage for Mexico's devoted millions. Despite the unique nature of this image – neither

"neomexicanismo". Cada vez más artistas se vincularon de nuevo a las tradiciones, e iniciaron – sin proponérselo quizás– una campaña de reconciliación con su público a través de los mitos (y de la obvia estetización de estos mitos).

7. Yo soy la desintegración (Frida Kahlo).

En México, como en otras partes del mundo, la instauración de la modernidad en las artes se presentó como un fenómeno dinámico, una serie de movimientos consecutivos y, muchas veces, opuestos unos a otros. Después de un periodo relativamente breve de tanteos, caracterizado por el redescubrimiento entusiasta de una serie de elementos vernáculos, el arte se volvió moderno en México por decisión de artistas deseosos de integrarse a las corrientes de la vanguardia europea sin sacrificar completamente su autonomía. La oposición forma|contenido adoptó entonces aquí el perfil de una oposición forma internacional|contenido (o colorido) nacional. El caso de Rufino Tamayo – paralelo al de Wilfredo Lam en Cuba – es el que más caracteriza históricamente la dinámica que encontramos, con sus matices y variantes en prácticamente todos los integrantes de una llamada "Escuela Mexicana de Pintura" (término copiado, no es casual, del de "Escuela de París"), que culmina con la aparición de una abstracción imitada de la neoyorquina, en los primeros años sesenta. Esto significa que adoptaron el esquema evolucionista de las vanguardias, desvinculándose cada vez más de sus "raíces nacionales" aun cuando, influidos por los críticos y los historiadores del arte (desde Justino Fernández hasta Octavio Paz) trataron de vincular teóricamente la depuración formal a los – supuestos – orígenes nacionales, sirviéndose para ello de consignas surrealistas, si no de formas imitadas del "primitivismo", la abstracción, el expresionismo abstracto y, más recientemente, el pop-art.

Objeto de discusiones apasionadas de los artistas y de la crítica en los años cuarenta y cincuenta, y por ello mismo los más visibles hasta ahora, estas polémicas bizantinas acerca de la función del arte sólo lograron desvincular cada vez más la praxis artística de su público potencial. Mientras esto sucedía, Frida Kahlo realizaba una obra a contracorriente, y de hecho relativamente poco apreciada en su tiempo – a no ser por su muy relativa inserción en el surrealismo sucesivo a raíz de su encuentro con André Breton y del entusiasmo de algunos parisienses.

El caso de Kahlo resulta retrospectivamente revelador. Dejando de lado otras problemáticas planteadas por su obra (proto-feminismo, conciencia del cuerpo, etcétera) al adoptar una figuración de corte académico al servicio de una narración la pintora parece resistirse a la tendencia renovadora generalizada. En ello reside la originalidad de Frida Kahlo. Surge como deliberada falta de originalidad: ella no inventa lenguaje alguno, sino que imita – en el sentido de la iconografía religiosa – y (re)inscribe en sus cuadros una serie de elementos simbólicos que la significan como triplemente marginal (mexicana, mujer y, eventualmente, homosexual). Estos son, resumidos, los

a turning point; from this time on, the reappearance of strong religious fervor, motivated both by the economic crisis, then at its height, and by the traumatic effects of the earthquake of 1985, which had left deep scars on the face of Mexico City, took a new path. The defense of the Virgin of Guadalupe may have been an act of terrorism limited to a tiny if vociferous section of the ultra-right, but it also coincided with the embrace, by more liberal critics, of an artistic movement soon known as "neo-Mexicanism." More and more, artists linked themselves to popular traditions, thus beginning, perhaps unintentionally, a campaign of reconciliation with their public through a shared set of myths, and through the obvious aestheticization of those myths.

7. "I am disintegration." (Frida Kahlo)

In Mexico, as in other parts of the world, the arrival of modernism in the arts was a dynamic phenomenon, a series of consecutive and often contradictory movements. After a relatively short period characterized by the enthusiastic rediscovery of the vernacular (c. 1917-1929), Mexican art became "modern" through the conscious decision of artists to join currents of the European avant-garde without completely sacrificing their own autonomy. In Mexico, the opposition between form and content was modified to an opposition between *international* form and *national* content (or color). The case of Rufino Tamayo (parallel to that of Wilfredo Lam in Cuba) best characterizes this shift, but it appears, with varied nuances, in the work of each member of the "Mexican School of Painting" (a descriptive term copied, not surprisingly, from the "School of Paris"), reaching its culmination in the early 1960s with the appearance of a Mexican abstract expressionism imitative of the New York School. These artists adopted without question the evolutionist trajectory of the avant-garde, freeing themselves more and more from their "national roots" even though, influenced by critics and art historians (including Justino Fernández and Octavio Paz), they tried to link theoretically their formal cleansing to (supposed) national origins, all the while making ample use of surrealist slogans, and of forms imitative of "primitivism," abstraction, abstract expressionism, and more recently, pop-art.

The focus of impassioned discussions among artists and critics in the 1940s and 1950s, and for that reason the most visible and remembered until the present, these byzantine polemics only achieved the increasing alienation of a potential public from the art itself. Meanwhile, Frida Kahlo was creating work "against the current," so to speak, which was relatively little appreciated during her lifetime – despite her short "participation" in surrealism due to her friendship with André Breton and the enthusiasm of certain Parisian critics and dealers.

Looking back, the case of Frida Kahlo is especially revealing. Setting aside other problems presented by her work (including feminism, the awareness of the body, etc.), by

reafirmando cada vez más, sus lazos emocionales con el "colorido mexicano", como Guillermo Gómez Peña y Julio Galán, y la de aquéllos que no abandonaron el centro geográfico de su cultura – la ciudad de México y sus alrededores – pero importan nuevos lenguajes formales (Adolfo Patiño, Néstor Quiñones, entre muchos otros). Sin hablar de aquel selecto contingente de cubanos que han tomado a México como base, sin desvincularse de las actividades de la isla ni enarbolar (como lo hizo una generación anterior) el estatus de refugiados – aunque sí, buscando ampliar sus horizontes.

Estas tomas de partido, esta reinscripción de los artistas en un territorio definido geográfica y espiritualmente a partir de la ciudad de México no sólo responde a situaciones políticas precisas (la represión y el racismo en California, por ejemplo; la asfixia cultural en una Cuba que se debate entre la estagnación política y la revisión de sus ideales), sino que parece corresponder también a decisiones individuales, y particularmente de una ambigua búsqueda espiritual, que los induce a retomar – como lo hiciera Frida – una serie de signos de intensa carga emotiva que colinda algunas veces en la sublimación.

El caso de la desaparecida Ana Mendieta es, al respecto, revelador. Viajó sola a México, en 1975 y 1976 y no entró en contacto con artistas mexicanos sino hasta 1981-1982. En Oaxaca, sin embargo, realizó algunos de sus performances más hermosos, desgarrados y crueles (algunos de los cuales filmó en Super-8), libremente influidos por ciertas materias (el papel amate, la pirotecnia) que reflejan al mismo tiempo una búsqueda estrechamente relacionada con México como origen y sus propias raíces (perdidas) de exiliada cubana en Estados Unidos. En estas obras aparece por primera vez esta tensión entre un animismo (o un "primitivismo") y los lenguajes formales en extremo intelectualizados del arte conceptual, que desarrolló más tarde José Bedia, a quien se podría considerar (junto con el chileno emigrado en Suecia Carlos Capelán) como jefe de fila de una escuela en la que intervienen, con sus matices y su personalidad propia, Juan Francisco Elso, Jaime Palacios, Silvia Gruner, Eugenia Vargas Daniels y – desde otra perspectiva – Adolfo Patiño.

En la misma época en que Mendieta veraneaba en Oaxaca, aparecía en la ciudad de México un artista al margen de las corrientes en boga (abstractas, geométrico-abstractas y figurativo-espontaneístas). Enrique Guzmán imitaba antiguas postales, construía ciudades de pesadilla habitadas por niñas perversas, se servía de una serie de iconos culturales (la bandera mexicana, el Sagrado Corazón...) que señalaban el itinerario crítico que lo llevaría a tomas de posición radicales (al descolgar un cuadro absolutamente negro en una exposición oficial en 1979, y lanzarlo por las escaleras del Palacio de Bellas Artes) y luego al ensimismamiento, al abandono de su carrera, a la mística y al suicidio. En un momento dado, sin embargo, este artista "incomprendido" se convirtió en el antecedente inmediato de la generación que surgiría con renovadas fuerzas en los años ochenta.

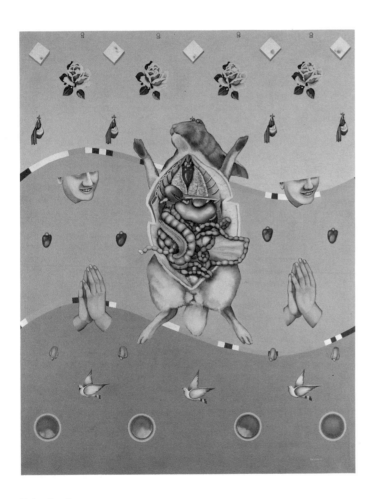

Enrique Guzmán
El sonido de una mano aplaudiendo 1974
Sound of a Clapping Hand
oil on canvas / óleo sobre tela
149 x 118.5 cm
Collection of Galería Arvil, Mexico City, Mexico

nostalgia *sui generis*. Although the search for idiosyncratic roots by Mexican-American artists from Texas and by the Chicanos and Cholos of California may be easily understood, it is more difficult to grasp the motives of certain North American artists like Michael Tracy, Ray Smith and, to a lesser extent, Terry Allen and Jimmie Durham, who seem to have rejected the canons of the New York mainstream in order to place their work within the parameters of contemporary art in Mexico. The situation of the Mexicans living on the border is even more complex: Guillermo Gómez Peña and Julio Galán are among those who have chosen to fight their artistic battles in the United States without abandoning or, to put it better, continually reaffirming their emotional ties to "colorful Mexico." And then there are those artists who have not left the geographic center of their culture – Mexico City and its environs – but instead bring to that center new formal languages (Adolfo Patiño and Néstor Quiñones, among many others). There is, too, that select group of Cubans who have embraced Mexico as a sort of base, neither losing sight of continuing events on the island nor brandishing the flag of exile status, as had the previous generation, though having a similar desire to broaden their horizons.

This taking of sides, this reinscription of artists within a geographically- and spiritually-defined territory centered on Mexico City, is not merely a response to specific political situations, such as anti-Chicano hatred in California, or the cultural asphixiation of a Cuba locked in a debate between political stagnation and idealist revisionism. Rather, this positioning seems to correspond as well to more personal decisions, and particularly to an ambiguous spiritual search, which leads many artists to reuse – as did Frida Kahlo – a succession of intensely charged emotive signs that border on the sublime.

The case of the late Ana Mendieta is, in this respect, also quite revealing. She traveled alone to Mexico, on separate trips in 1975 and 1976, and made no contact with Mexican artists until 1981. In Oaxaca, nevertheless, Mendieta created some of her most beautiful, bold, and cruel performances (several of which she captured on Super-8 film), marked by a non-traditional use of certain "Mexican" materials, including fig-bark paper and fireworks. Her work in Oaxaca reflects at once a narrow search related to Mexico-as-origin as well as to her own (lost) roots as an exile from Cuba. In this work, there appears for the first time a tension between animism (or even "primitivism") and the highly intellectualized formal languages of conceptual art, developed later by José Bedia. Bedia himself might be considered (together with Carlos Capelán, a Chilean exile living in Sweden) as the leader of a movement in which Juan Francisco Elso, Jaime Palacios, Silvia Gruner, Eugenia Vargas Daniels, and – from another perspective – Adolfo Patiño also participate, though each with his or her own stylistic nuances and personality.

While Mendieta summered in Oaxaca, there appeared in Mexico City an artist only marginally connected to the styles

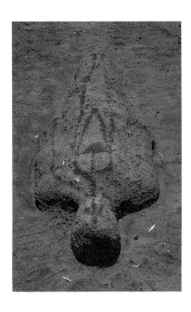

Ana Mendieta
Untitled (Fetish Series)
1977
Sin título
8 x 10 color photograph documenting performance / fotografía en color documentando performance sand and blood / arena y sangre
Courtesy of Galerie Lelong, New York, New York

mexicana, aunque pensados, dirigidos, destinados a un público estadounidense. El tema implícito de sus obras es, justamente, los desencuentros, cuyo discurso adoptan como trinchera de una doble batalla, política y cultural en el caso de Gómez Peña, estético-formal en los casos de Galán y Tracy. En estos tres casos, las referencias "nacionales" están confundidas con las religiosas y católicas.

Por el contrario, en sus instalaciones, José Bedia entrelaza de modo inextricable las fuentes culturales; ahí, la mística occidental tropieza con el animismo africano revisado por el sincretismo cubano con algunos elementos apropiados de los indios americanos. Todo ello filtrado por un sofisticado lenguaje conceptual y una desarticulación, algo crítica, de los elementos (que se refiere concretamente a la artificial contingencia del Museo Etnológico). No muy lejos de Bedia, Ana Mendieta, José Franscisco Elso y Magdalena Campos se han nutrido de un imaginario emotivo mexicano. Esta última – la única en la exposición que aún no ha pisado la tierra mexicana – aparece como un caso extremo al servirse de datos visuales imitados de los códices y las pinturas murales prehispánicas, como la representación estilizada del agua o las vírgulas que representan el habla. Magdalena Campos y Silvia Gruner se conocieron en Boston en 1986 y trabajaron juntas en la realización de un performance filmado en Super-8, derivado de ritos de santería cubana, lo que explica parcialmente la evolución de dos artistas temáticamente afines, aunque finalmente diversas.

Michael Tracy representa un caso aparte. A finales de los años setenta, inició una peregrinación por diversos países, que lo llevó a México. Católico estadounidense, Tracy descubrió la iconografía barroca y decimonónica, que muy pronto empezó a incluir en sus montajes. Esta apropiación transformó sus sofisticadas y ambivalentes construcciones formalmente derivadas del expresionismo abstracto. Se le puede reprochar a Tracy cierta "visión turística", una apreciación kitsch de elementos culturales mexicanos, manifiesta en la estetización a ultranza que opera al recontextualizarlos en montajes (neo) barrocos (la omnipresente utilización de hoja de oro que significa sus objetos como retablos barrocos). Su visión se opone radicalmente a las reivindicaciones de los artistas latinos que casi nunca toman estos elementos al pie de la letra, sino que trituran sus sentidos. De cualquier modo, Tracy asume esta "diferencia" y logra transmitir justamente las fricciones que surgen de esta confrontación de lenguajes visuales.

El caso de Michael Tracy puede enfrentarse al itinerario mental y creativo estrictamente opuesto de Guillermo Gómez Peña. Guillermo Gómez Peña y Michael Tracy se instalaron ambos en la frontera entre México y Estados Unidos, el primero en San Diego, California, el otro en San Ygnacio, Texas. Observan, por lo tanto, paisajes-problemas semejantes, aunque su manera de aprehenderlos sea radicalmente diversa. Gómez Peña viajó a California con su bagaje de mitos, leyendas, iconos y demás cháchara, y se sorprendió quizás de volverlos a encontrar al otro lado del Río Bravo, transformados, deformados, desarraigados y bien limpiecitos (bajo su envoltura de celofán

Nahum B. Zenil
Viva la vida... 1987
Long Live Life...
painted closet / armario
pintado
174.5 x 110 x 51.5 cm
Collection of the artist

insurmountable barrier of the skin, which, like the delicate glass of her pipettes, allows one to glimpse life (the blood) while avoiding contamination of any sort.

Both Gruner and Zenil construct their work around feelings of frustration and anguish, emotions which are inscribed, as in the case of Saint Marguerite-Marie, upon the flesh itself – literally in Gruner's performances, figuratively in Zenil's artificially-aged self-portraits.

Between the work of each of these artists lies a wide range of creative and personal responses to this complex "culture of missed encounters." Julio Galán, Guillermo Gómez Peña, and Michael Tracy, for example, move in a sort of mytho-mental border zone and engage in discourses with deliberate references to Mexican or Cuban culture, even though conceived for and directed to a North American public. The implicit theme of their work is precisely that of missed encounters, a discourse that they adopt to fight a battle on two fronts: political and cultural in the case of Gómez Peña, formal and aesthetic in the case of Galán and Tracy. In each case, the artist's reference to his own cultural matrix is sprinkled with signs of a popular Catholicism, signs that link otherwise diverse artistic creations.

In his installations, José Bedia intertwines various sources to create an art in which Western mysticism clashes with an African animism modified by a Cuban syncretism, with elements appropriated from the Caribbean Indians – all filtered through a highly sophisticated conceptual language and a somewhat critical disarticulation of the various elements (a reference to the artificial assemblage of the ethnological museum). Not far from Bedia, Ana Mendieta, Juan Francisco Elso, and Magdalena Campos have been nourished by the emotional aspect of the Mexican *imaginaire*. Campos emerges as an extreme case: the only artist exhibited here who has not yet set foot on Mexican soil, she nonetheless appropriates visual facts copied from Mexico's prehispanic codices and wall paintings, as in her use of stylized representations of water and speech scrolls. Magdalena Campos and Silvia Gruner met in Boston in 1986 and worked together on a performance filmed in Super-8 and based on Cuban *santería* rituals, which partly explains the thematic affinities between two artists whose work is formally quite distinct.

Michael Tracy represents a different story altogether. At the end of the 1970s, Tracy began an international pilgrimage that eventually brought him to Mexico. An American Catholic, Tracy discovered the religious iconography of the seventeenth and nineteenth centuries, which he soon incorporated into his montages. These sophisticated and multivalent constructions, formally derived from abstract expressionism, were transformed by such appropriations. Tracy might be accused of a certain "touristic vision," a kitsch appreciation of Mexican culture revealed by the extreme estheticization that occurs when these elements are recontextualized in his

Néstor Quiñones
Perseverancia contra
destino 1991
Perseverance Against
Destiny
oil on canvas and oil on tin /
óleo sobre tela y óleo sobre
lámina
90 x 90 cm
Collection of the artist

De la Garza rehabilita a su vez los sentidos desvanecidos al otorgar a estas "apariciones" una "realidad" ficticia. Procedimiento equivalente – más la ironía – a la del artista angelino John Valadez, quien seleccionó asimismo una factura fotográfica para construir cuadros con referencias cinematográficas y elementos inspirados en la más clásica pintura europea, extrañamente reterritorializados en el Este de Los Angeles, espacio (mítico) de la violencia (cultural).

En el centro de la ciudad de México, la méxico-libanesa Astrid Hadad escarba el cancionero tradicional y recrea la música ranchera, llevándola a paroxismos delirantes en su espectáculo Heavy Nopal. El Charro y la China – personajes de las carpas de los años veinte y treinta – reinterpertados al pie de la letra por Astrid Hadad se convierten en sus propias parodias. Al actuar literalmente las letras de sus canciones, Hadad franquea la barrera de la metáfora sentimental, y les devuelve su "realismo" – casi siempre cruel – así como pone en claro connotaciones sexuales apenas disfrazadas. Los efectos cómicos que desencadena este procedimiento lo vuelven discurso sobre una manera de ser (mujer y mexicana). Con sus actitudes y los trajes que ella misma diseña y cubre de referencias icónicas - a la manera de los revestimientos simbólicos de la Coatlicue o de los altares de los mercados mexicanos. Astrid Hadad construye imágenes corporales en constante diálogo con su voz (la letra de las canciones). Por el contrario, Eugenia Vargas Daniels no utiliza su propio cuerpo como sujeto, sino como objeto: primero lo desviste y lo muestra, luego lo cubre con materias ajenas (sillas de madera, animales disecados, etcétera). Sus fotografías refotografiadas, y los sorprendentes cambios de escala que así introduce, proponen una (¿falsa?) objetividad, una distancia para consigo misma. Visión y tratamientos crueles del ser propio, congelado en una suerte de seudo-anonimia.

Los artistas más jóvenes, aún más radicales en su expresión de un malestar, abordan esta problemática con una seriedad y una sorprendente austeridad: el minimalismo simbólico y místico de Néstor Quiñones, la explosión final, el desmembramiento del cuerpo de Magdalena Campos, la abominada androginia de los cuerpo-corazones de Jaime Palacios...

Las metas de estos artistas son distintas, a veces diametralmente opuestas: se complementan, sin embargo, en cierto nivel: el de la construcción de un arte del desencuentro y los malentendidos.

9. El blidín corazón.

El "sentimiento religioso" que emerge ahora en las artes plásticas se enraiza en mitos, tradiciones iconográficas y expresiones populares compartidas y, desde siempre presentes, en imágenes sagradas que se ofrecen, además y sobre todo, como soportes ideales de una corporeización de los afectos trastornados. Así fue como Adolfo Patiño escogió representarse a sí mismo como Xipe-Totec, el desollado, la divinidad azteca que vestía la piel del sacrificado durante cuarenta días, y era lapidado por las mujeres cuando la hediondez lo volvía insoportable. Patiño (y en cierta medida Jaime Palacios también)

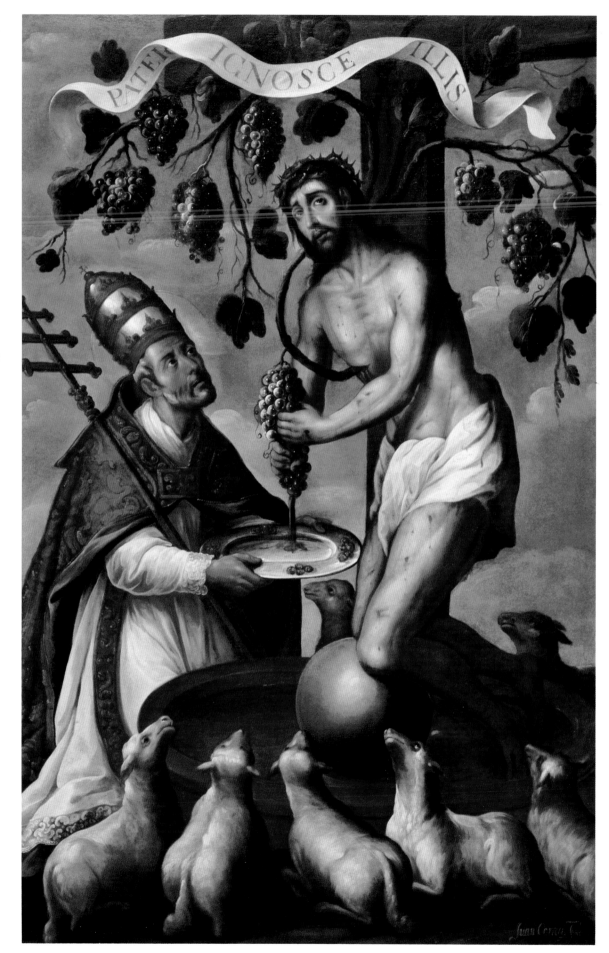

Juan Correa
Alegoria del Sacramento 1690
Allegory of the Sacrament
oil on canvas / óleo sobre tela
165 x 108 cm
Collection of
Jan and Frederick Mayer,
courtesy of the Denver Art
Museum, Denver, Colorado

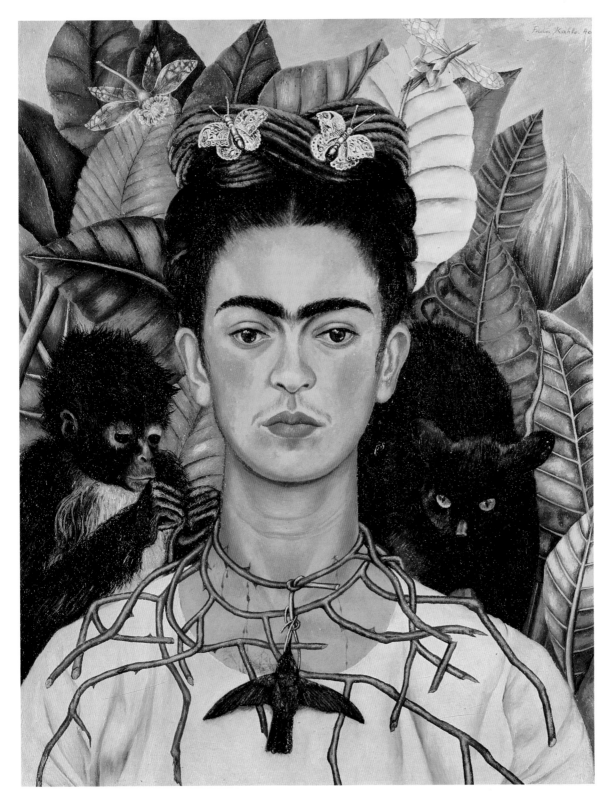

Frida Kahlo
**Autorretrato con collar
de espinas y colibrí**
1940
**Self Portrait with
Thorn Necklace and
Hummingbird**
oil on canvas / óleo sobre tela
157 x 119 cm
Art Collection, Harry Ransom
Humanities Research Center,
The University of Texas at
Austin, Texas
Nikolas Murray Collection

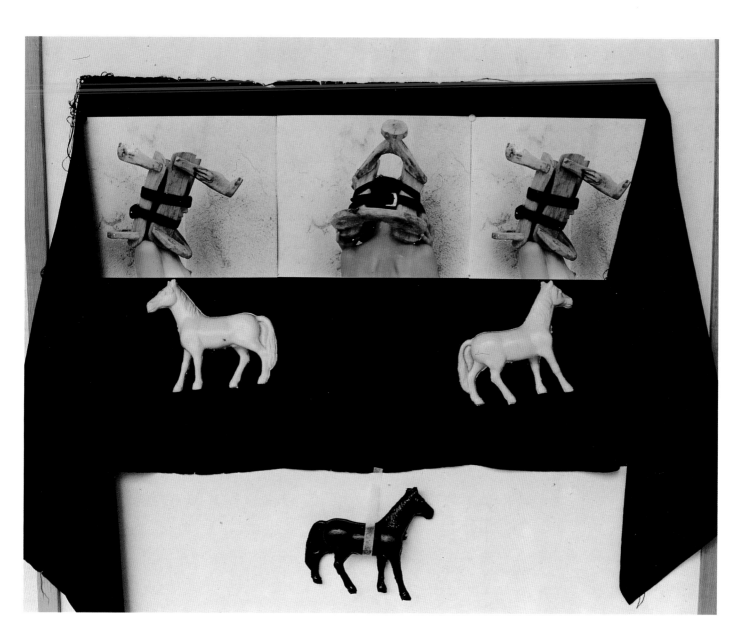

Eugenia Vargas Daniels
Untitled 1991
Sin título
color photograph / fotografía
en colores
100 x 120 cm
Collection of the artist

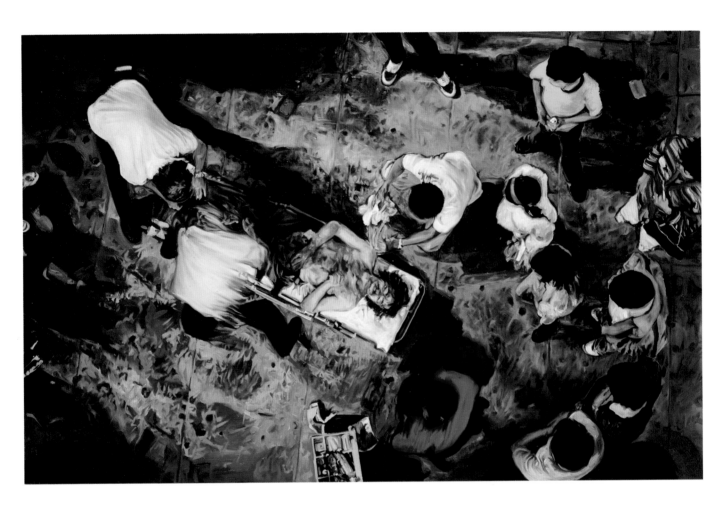

John Valadez
Bus Stop Stabbing 1984
Acuchillado en la
parada del bus
oil on canvas / óleo sobre tela
107 x 168 cm
Collection of Michael Floyd,
North Bethesda, Maryland

Enrique Guzmán
**El sonido de una mano
aplaudiendo** 1974
**Sound of a Clapping
Hand**
oil on canvas / óleo sobre tela
149 x 118.5 cm
Collection of Galería Arvil,
Mexico City, Mexico

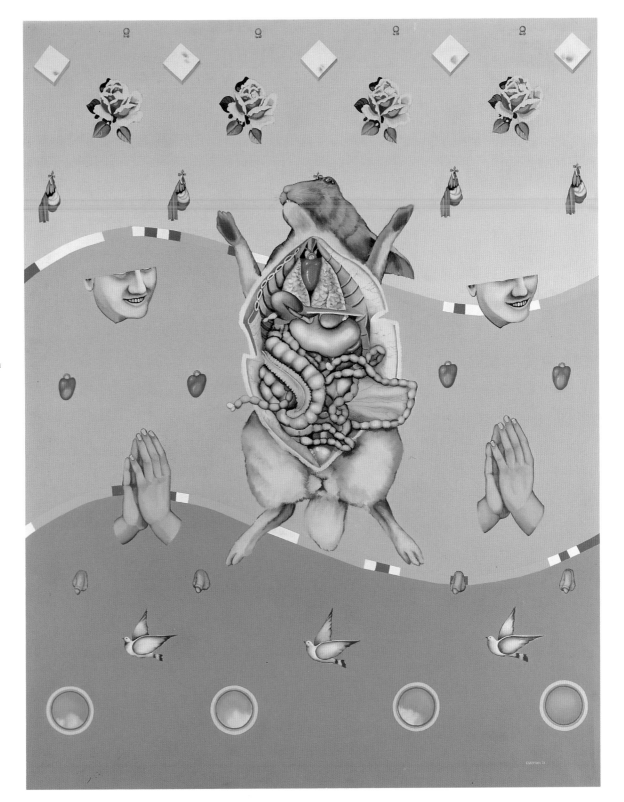

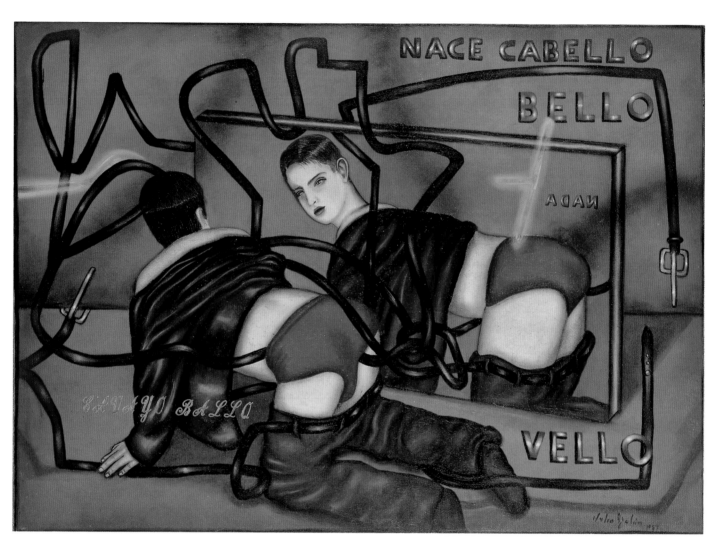

Julio Galán
Cavallo Ballo 1987
oil on canvas / óleo sobre tela
130 x 180 cm
Collection of
Guillermo y Kana Sepúlveda,
Monterrey, Mexico

David Avalos
**Hubcap Milagro –
Junípero Serra's Next
Miracle: Turning Blood
into Thunderbird Wine**
1989
hubcap, sawblades, wood,
lead, acrylic paint,
thunderbird wine bottle,
funnel / tapacubo, hojas de
sierra, madera, plomo,
acrílico, botella de vino
"Thunderbird," embudo
38 x 81 x 15 cm
Collection of Doug Simay,
San Diego, California

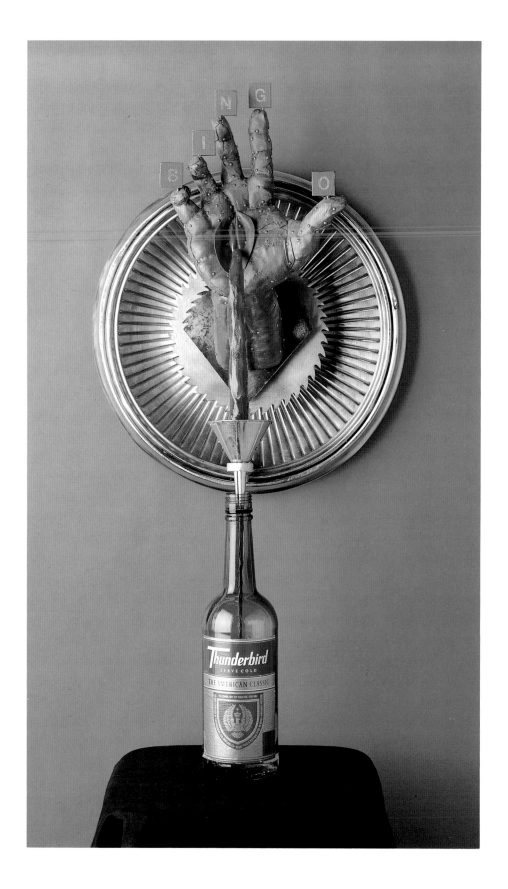

Néstor Quiñones
**Perseverancia contra
destino** 1991
**Perseverance Against
Destiny**
oil on canvas and oil on tin /
óleo sobre tela y óleo sobre
lámina
90 x 90 cm
Collection of the artist

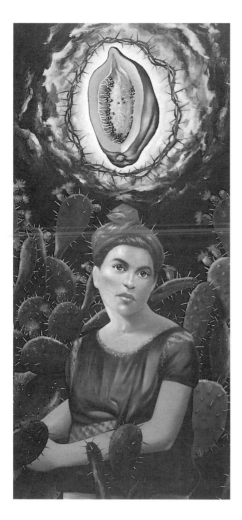

Javier de la Garza
Aparición de la Papaya
1990
The Appearance of the Papaya
oil on canvas / óleo
sobre tela
182 x 90 cm
Private Collection,
Monterrey, Nuevo León,
Mexico

In the 1980s, the expropriation and appropriation of images and iconography suffered from a excessiveness that reveals the profound malaise of the artists themselves. Their search force them to reuse iconographic details and the most obvious manifestations of the *imaginaire* – clichés and Mexican kitsch – sometimes with extreme irony, as in the case of the Chicano artists and those Mexicans following parallel projects. What until the 1940s seemed like an authentic nostalgia (the search for a "lost paradise" in the face of the progress of mechanized civilization), becomes pure intellectual speculation in the postmodern context, and the effort to reinvest art with spirituality (with or without an ironic intent) no longer corresponds to something actually lived. This is what, to take one example, the paintings of Javier de la Garza seem to indicate: works that seem composed like the artificial images of a computer that has misapplied and distorted the stored data, printing the information out on a new plane made unreal precisely by its "hyperreal" surface. De la Garza thus rehabilitates lost meanings by providing his "apparitions" with a fictitious "reality." And although de la Garza makes more use of irony, his method is similar to that of L.A. artist John Valadez, who also chose a "photographic" technique to create paintings filled with cinematographic references and elements taken from classic European art, now strangely re-territorialized in East Los Angeles, that (mythic) space of (cultural) violence.

In the center of Mexico City, Astrid Hadad, of Lebanese and Mexican origins, rummages through traditional songbooks, recreating ranchero music, bringing it to delirious paroxysms in her performance-spectacle *Heavy Nopal*. The Charro and the China Poblana – typical characters of Mexican vaudeville in the 1920s and 1930s – become parodies simply through Hadad's literal re-interpretations of the songs. By acting out the lyrics, Hadad pushes away the barrier of the sentimental metaphor, putting in its stead an often cruel "realism" and revealing barely concealed sexual connotations. The comic effects generated by this process turn it into a discourse on being woman and being Mexican.

With her gestures, and with the icon-laden costumes (reminiscent of the Coatlicue's symbolic garments) which she herself designs, Astrid Hadad creates images with her body that engage in a constant dialogue with her voice, with the words of her songs. Unlike Hadad, Eugenia Vargas Daniels does not use her body as subject, but rather as object: she first undresses and reveals it, and then covers it with unexpected things, such as wooden saddles, taxidermic specimens, etc. Her re-photographed photographs, and the surprising changes of scale thus introduced, communicate a (false?) objectivity, a distance from herself. She sees herself cruelly, she treats herself cruelly, frozen in a sort of pseudo-anonymity.

The youngest artists are somehow more radical in their expression of discontent, and they take on these issues with a seriousness and with a surprising austerity: the symbolic

John Valadez
Bus Stop Stabbing 1984
**Acuchillado en la
parada del bus**
oil on canvas / óleo sobre
tela
107 x 168 cm
Collection of Michael Floyd,
North Bethesda, Maryland

se somete a un travestismo ritual y voltea el mito como un
guante para lanzar hacia afuera el malestar de una identidad
fragilizada. En otro registro, pero con la misma intención de
recurrir a la violencia inherente a los vehículos iconográficos, a
mediados de los ochenta, varios artistas empezaron a referirse al
corazón sangrante, retomado en su forma medieval fijada por el
barroco. Al lado de Guadalupe – tradicional imagen materna y
protectora que cristaliza Edipos de todo tipo – el corazón sirvió
de base a una serie de transferencias, intercambios y trueques
de personalidad. La víscera más personal e íntima no posee ya
sentido divino, pero como metonimia del cuerpo, recupera su
increíble carga emotiva. Como antaño, está sujeta a todo tipo de
comercio: entrega|devolución, sacrificio|cura, con todo y sus
límpidas referencias masoquistas, su sadismo luminoso...
Antítesis, quizás, del Xipe Totec – que tenía que revestir una
piel para ser – el corazón es el ser. El músculo arrancado y
expuesto no reviste, sino que inviste la personalidad (la "piel", la
apariencia externa) de Nahum B. Zenil, Silvia Gruner, Néstor
Quiñones, Juan Francisco Elso...

Pareciera, en fin, que los artistas actuales hicieron suyos los
reclamos de una "cultura de los márgenes" y asumen ahora el
peso de las tradiciones (así como el de las construcciones
culturales más sofisticadas, que no siempre critican) y utilizan –
a su manera antropólogos de su inmediata realidad – los
desplazamientos inherentes a los mecanismos de legitimación.
Nueva manera de abordar la problemática de la representación
pictórica, opuesta en apariencia a las consignas y a las
propuestas del "arte moderno"; en éste, como en otros casos,
no son comprensibles sin la referencia al pasado inmediato.

En 1984, con motivo de la primera Bienal de La Habana,
coincidieron en Cuba Adolfo Patiño y Luis Camnitzer, Ana
Mendieta y Carl André, Gerardo Mosquera, José Bedia, Juan
Francisco Elso, Ricardo Rodríguez Brey, Rubén Torres Llorca,
entre otros. Hicieron entonces, como recuerda Patiño, un pacto
de amistad: la siguiente etapa sería la ciudad de México. En
1986, franqueando incontables problemas migratorios, Elso,
Bedia, Brey y Torres Llorca llegaron a casa de Adolfo Patiño y
Carla Rippey, en la colonia Roma de la ciudad de México, donde
también se encontraba, casualmente, Carlos Capelán, recién
llegado de Suecia. Simultáneamente se organizaba la primera
exposición de jóvenes artistas cubanos en Nueva York.

En 1986, Jimmie Durham presentó en el Alternative Museum de
Nueva York una instalación titulada Bedia's Muffler, en
homenaje al famoso explorador|arqueólogo cubano Jose Bedia.
José Bedia, el verdadero, el artista cubano, llegó a Nueva York
aquella misma noche. Alguien, misteriosamente, lo invitó
a la exposición. "Doctor Bedia, I presume" debió haberle dicho
Jimmie (nadie asistió a este primero, fortuito, imposible
encuentro entre el inventor y su invención). Ahora, Jimmie
Durham vive en Cuernavaca. Jaime Palacios, discípulo de Bedia,
intenta abrirse camino en Nueva York, como Magdalena
Campos en Canadá.

and mystic minimalism of Néstor Quiñones; the ultimate dismemberment of Magdalena Campos' exploded bodies; the detested androgyny of the body-hearts of Jaime Palacios.

The goals of all these artists are distinct, sometimes diametrically opposed. Nevertheless, they complement each other on at least one level: all participate in the construction of an art of missed encounters and misunderstandings.

9. El blidín corazón.

The "religious feeling" that now appears in the visual arts is rooted in a shared and ever-present set of myths, iconographic traditions, and folk expressions, in holy images that are offered, above all, as ideal supports for the embodiment of the artists' own confused emotions. Thus Adolfo Patiño once chose to represent himself as Xipe Totec, the flayed one, the Aztec divinity who wore the skin of the sacrificial victim for forty days and who was stoned by women when the stench was no longer supportable. Patiño (and to a certain extent Jaime Palacios as well) subjects himself to a ritual transvestism, turning the myth inside out in order to avoid the discomfort of a fragile identity. On another level, but with the same intent to take advantage of the violence inherent in iconographic vehicles, various artists in the mid-1980s began to refer directly to the bleeding heart, quoting its medieval form as stereotyped during the baroque. Together with the Virgin of Guadalupe – the traditional mother image, the protectoress who shapes all sorts of Oedipal complexes – the heart served as the foundation for a series of transfers, interchanges, personality exchanges. This most personal and intimate organ no longer possesses a divine meaning, but as a metonym for the body, it recovers its incredible emotive weight. As an antique relic, it is subject to all forms of trade: given away and given back, lost in sacrifice and returned to cure, with its clear masochistic references, its luminous sadism, ever present. The antithesis, perhaps, of the Xipe Totec – who must wear a skin to be – the heart *is* being. Torn out and exposed, the muscle does not conceal, but instead reveals the personality (the "skin," the external appearance) of Nahum B. Zenil, of Silvia Gruner, of Néstor Quiñones, of Juan Francisco Elso.

It would seem, finally, that these artists have made the demands of a "marginal culture" their own; they now assume the weight of tradition (as well as that of the most sophisticated cultural constructions, which they do not always criticize) and use, as anthropologists of an immediate reality, the displacements inherent in the mechanisms of legitimization. This is a new way of dealing with the problem of pictorial representation, apparently opposed to the watchwords and proposals of "modern art"; in this, as in other ways, they are not to be understood without reference to the immediate past.

In 1984, on the occasion of the first Havana Biennial, Adolfo Patiño, Luis Camnitzer, Ana Mendieta, Carl Andre, Gerardo

Juan Francisco Elso y Ana Mendieta nos dejaron, y dejaron sus corazones impresos en el barro y el papel amate. Unas cuantas frágiles imágenes, ya casi difuminadas (El Corazón de América de Juan Francisco Elso, construcción endeble de paja y madera, se deshace lentamente, como si quisiera obligarnos a emprender una arqueología de nuestro propio tiempo).

¿Cuándo empezó a fragmentarse este Corazón de América? ¿Cuándo empezó a tejerse una vez más la red de alianzas y desencuentros? ¿Y por qué?

Pudo haber sido una exposición acerca de la Virgen de Guadalupe, acerca de la Tierra Madre o de la tierra, simplemente; pudo haber sido una exposición sobre el cuerpo desmembrado, el Continente herido, la llaga fronteriza (hay, de todos modos, ustedes lo verán, muchos cuchillos, tijeras, navajas y alfileres, bien o mal utilizados); pudo haber sido una exposición de autorretratos narcisistas, o una muestra sobre los desplazamientos, de abajo hacia arriba, con boleto de regreso. Decidimos que iba a ser sobre el corazón que ama y sufre, sangra y muere y revive, y todo lo contiene, todo lo entrega.

Mosquera, José Bedia, Juan Francisco Elso, Ricardo Rodríguez Brey, and Rubén Torres Llorca, among others, found themselves together on a beach in Cuba. As Patiño recalls, the artists crossed their hands in a gesture of mutual friendship and decided to reunite one day in Mexico City. In 1986, after overcoming innumerable immigration problems, Elso, Bedia, Brey, and Torres Llorca arrived at the home of Adolfo Patiño and Carla Rippey, in the Colonia Roma in Mexico City, where they accidentally found Carlos Capelán, recently arrived from Chile via Sweden. Other artists later joined this original group: the Chilean Eugenia Vargas Daniels, the Mexican photographer Graciela Iturbide, the painter Magali Lara. Jaime Palacios' home in Malinalco emerged as a sort of pilgrimage site for all. Simultaneously, far to the North, the first U.S. exhibition of young Cuban artists was running in New York.

That same year, Jimmie Durham presented an installation entitled *Bedia's Muffler* in New York's Alternative Museum, a homage to the famous explorer / archaeologist Jose Bedia – an invented name, an invented history. But the real José Bedia, the actual Cuban artist, arrived in New York that same night, for someone had mysteriously invited him to Durham's show. No one overheard the conversation when these two artists met, though Durham might well have said "Doctor Bedia, I presume" in response to this first, accidental, and impossible encounter between the inventor and his invention. Now, Jimmie Durham lives in Cuernavaca. Jaime Palacios, a disciple of Bedia, is making his way in New York, while Magdalena Campos does the same in Canada.

Juan Francisco Elso and Ana Mendieta have left us, and they have left their hearts imprinted in clay and on bark paper: a few fragile images, now almost disintegrated. Elso's *Heart of America*, a brittle assemblage of straw and wood, is slowly breaking apart, as if the artist wanted to force us to undertake an archaeology of our own time.

When did that Heart of America first begin to fall into discrete fragments? When did that network of alliances and missed encounters begin to be woven together anew? And why?

This could have been an exhibition centered on the Virgin of Guadalupe, or on Mother Earth, or even on the earth itself; it might have been a show about the dismembered body, a wounded continent, the border as a scar (the show is, as you will see, full of knives, scissors, razors, and pins – well-used and misused); it might have emphasized the narcissistic self-portraits, or the cultures of misplacement and displacement, from below to above, with return ticket in hand. Instead, we decided to make it about the heart which loves and suffers, which bleeds and dies and is revived, which contains all and gives all back to us as well.

English version: James Oles.

Del barroco al neobarroco:
En las fuentes coloniales
de los tiempos posmodernos
(el caso de México)

Serge Gruzinski

Diego Velazquez
Las Meninas

Still of Skipping Girl
from Peter Greenaway's
Drowning by Numbers

1991: imágenes

Supongamos un haz de imágenes y de sonidos cuyas asociaciones delinean dédalos sorprendentes, se cruzan y coinciden constantemente. O sea: ¿cómo transitar de Greenaway a Madonna, pasando por Nueva España, es decir, por el México de la colonia, y luego por el México contemporáneo?

1. *La insistencia del director de cine británico Peter Greenaway, quien malversa la pintura y la arquitectura barrocas –* Sansón y Dalila *de Rubens en* El cocinero, el ladrón, su esposa y su amante, Roma *en* La Panza de un Arquitecto *– es paralela a la sutil terquedad de su músico preferido, Michael Nyman, quien retoma y recompone estructuras musicales barrocas. La niña de* Drowning by Numbers *parece salida de un cuadro de Velázquez: salta la cuerda contando estrellas y enumera una lista de astros fantásticos (*Antares, Capella, Conopus, Arcturus...*) cuyos nombres evocan los títulos alegóricos de las publicaciones barrocas que devoraban los lectores de España y Nueva España:* Estrella del Norte, Imán de la devoción, Imagen Iris, Monte de Oro... *Greenaway agrega: "El traje de la niña que salta la cuerda se refiere al de la Infanta española, la Inquisición..."*

2. *En la España reinventada del cineasta Pedro Almodóvar (*Entre tinieblas*), los conventos de Madrid en los ochenta se llenaron otra vez de exuberancias, de estatuas engalanadas, vestidas en la exaltación del placer; exhalan perfumes embriagadores de claustro del diecisiete barroco. Les faltan quizás los brujos indígenas que surtían las monjas de Nueva España de preciosos psicotrópicos y yerbas abortivas.*

3. *En México, descubrimos una de las actrices de Almodóvar, la cantante de rock hispano-mexicana Alaska, cuyas canciones parecen remitirse a las arias del gran compositor de Nueva España, Manuel de Zumaya. La misma retórica religiosa nutre los esplendores del misticismo descabellado y el delirio neobarroco:*

From the Baroque to the Neo-Baroque: The Colonial Sources of the Postmodern Era (The Mexican Case)

Serge Gruzinski

1991: Images

Suppose we have a cluster of images and sounds whose associations form surprising labyrinthine patterns that repeatedly intersect and blend. Or, to put it a bit differently, how might we go from Greenaway to Madonna by way of New Spain – that is, colonial Mexico – and then by way of contemporary Mexico?

1. The insistence with which the British filmmaker Peter Greenaway imparts twists and turns to Baroque painting and architecture (Rubens' *Samson and Delilah* in *The Cook, the Thief, His Wife, and Her Lover*; Rome in *The Belly of an Architect*) is equaled only by the persistent subtlety with which his favorite musician, Michael Nyman, appropriates and reworks Baroque musical structures. The little girl in *Drowning by Numbers*, who seems to have come straight out of a painting by Velázquez, jumps rope as she counts the stars. She lists a number of strange and wonderful celestial bodies (Antares, Capella, Canopus, Arcturus...), whose names closely evoke the allegorical titles of Baroque publications that were devoured by readers in Spain and New Spain: *Estrella del Norte* [*North Star*], *Imán de la devoción* [*Magnet of Devotion*], *Imagen Iris* [*Rainbow Image*], *Monte de Oro* [*Mountain of Gold*]. . . . And Greenaway adds, "The costume of the skipping girl alludes to the Spanish Infanta, the Inquisition..."

2. In the Spain reinvented by Pedro Almodóvar in his film *Entre Tinieblas* [*Dark Habits*], Madrid's monasteries of the 1980s have rediscovered the exuberance and heady perfumes of the Baroque cloisters of the seventeenth century, which were ornamented with glittering statues that worshipers clothed and adorned in ecstatic exaltation. All that is lacking in his film are the native shamans who used to provide the nuns of New Spain with their precious mind-altering drugs and abortive herbs.

Zumaya (1685-1755)

Hoy sube arrebatada
en alas de querubes
a iluminar las nubes,
La Reina celebrada.
¿Por qué por sí no subió?
¿Por qué? ¿Por qué no ascendió?
No sube por virtud propia
María que es criatura
y hasta la más elevada necesita que
la suban...

Alaska (1989)

Quiero ser santa...
quiero ser alucinada y extasiada,
tener estigmas en las manos,
en los pies y el costado.
Quiero ser santa,
quiero ser beata,
quiero ser canonizada...
Quiero ser enclaustrada
y vivir martirizada,
quiero ser santificada...

Anonymous
**Traslado de la Imagen
de la Virgen de
Guadalupe a la primera
ermita y primer
milagro** siglo XVII
**Translation of the
Image of the Virgin of
Guadalupe to the
First Hermitage and
Her First Miracle**
17th century
oil on canvas / óleo sobre
tela
285 x 595 cm
Collection of the Museo
de la Basílica de Guadalupe,
Mexico City, Mexico

1
Pero esta sacralización
victoriosa es, asimismo una
sacralización amputada,
lo que la distingue de los
estados anteriores, tal y
como se ejercían en los
tiempos preindustriales y aún
proto-industriales. Sucede
lo mismo con el templo.

4. *Regreso al futuro: las pirámides teotihuanescoídes de
Los Angeles en 2019 en* Blade Runner *(Ridley Scott) o la
gigantesca metrópoli de* Total Recall *(Paul Verhoeven) – (en la
que deambula la criatura posmoderna por excelencia, Arnold
Schwarzenegger – nos proporcionan la imagen de México en 1989,
como si la ciudad más grande del mundo, confundiendo la
cronología y el orden del tiempo, las fronteras de lo imaginario
y lo real, perteneciera a la ciencia-ficción sin dejar de ser
Tenochtitlán, el umbilicus mundi.*

5. *México|Estados Unidos: 1988, una fecha que recordar. La
omnipotente compañía mexicana Televisa organiza un homenaje
expiatorio a la Virgen de Guadalupe y transforma el bunker de
su centro cultural en basílica para exponer cientos de réplicas de
la imagen de la Virgen, ofreciendo a un público atónito la
misma imagen indefinidamente repetida y recuperada. Revancha
aparente de lo sagrado sobre lo estético, del templo sobre el
museo, todo bajo la férula triunfalista del gran comercio de
imágenes. Premonición, quizás, de una redistribución de cartas
aún muy difícil de evaluar a su justa medida.*[1] *Allá, a cada
lado de la frontera, a medio camino entre la imagen electrónica
(Televisa) y la imagen barroca (Guadalupe), el arte contemporáneo
chicano y mexicano, popular y figurativo, se centra en los
temas de la Virgen, de Cristo, del Corazón Sagrante de Jesús;
desvía la iconografía colonial mexicana como lo había intendado
antaño la pintora Frida Kahlo.*

6. *Madonna, por fin, busca una máscara, y se apropia de la de
Frida Kahlo, sobreponiendo en nuestro imaginario dos imágenes,
como se sobreponen ex-votos y cromos.*

3. In Mexico we find one of Almodóvar's actresses, the Hispano-Mexican rock singer Alaska, whose songs echo the arias of New Spain's greatest composer, Manuel de Zumaya. Both of them draw on the same religious rhetoric to find the explosive brilliance of a frenzied mysticism, or of a neo-Baroque delirium:

Zumaya (1685-1755)

Today she rises, carried away
on wings of cherubs
to illuminate the clouds,
the venerated queen.
But why didn't she rise by herself?
Why? Why didn't she ascend?
She does not rise by her own powers,
Mary who is created,
and even the most exalted of all women
needs to be raised...

Alaska (1989)

I want to be a saint...
I want to be hallucinating and enraptured,
to have stigmata on my hands,
on my feet, and on my side,
I want to be a saint,
I want to be a *beata*,
I want to be canonized...
I want to be encloistered
and to live as a martyr,
I want to be sanctified...

4. Return of the future: The pyramids of 2019 Los Angeles in *Blade Runner* (Ridley Scott), reminiscent of those of Teotihuacán, and the gigantic metropolis of *Total Recall* (Paul Verhoeven) – domain of that supremely postmodern android, Arnold Schwarzenegger – refer us back to the image of 1989 Mexico, as if the greatest city in the world, blurring chronologies and temporal laws, defying the boundaries between the imaginary and the real, belonged to the realm of science fiction without ceasing to be Tenochtitlán, the *umbilicus mundi*.

5. Mexico / USA: In 1988, a year to remember, the all-powerful Mexican company Televisa organized an expiatory tribute to the Virgin of Guadalupe and transformed its bunker-shaped cultural center into a basilica by hanging it with hundreds of copies of the Virgin's picture, presenting to the stupefied public the same image endlessly recaptured and repeated. This apparent revenge of the sacred over the aesthetic, of the temple over the museum, under the triumphal aegis of the wholesale traffic in images, presaged a redistribution of the cards, whose extraordinary importance is still difficult to assess.[1] In other places, on both sides of the border, midway

1
But this victory of the sacred produces amputated sacredness, which distinguishes it from its previous states, such as those that prevailed in preindustrial and even protoindustrial times. The same is true of the temple.

Al repasar estas películas, estas imágenes y estas músicas, desde Greenaway hasta Madonna, por Schwarzenegger y Almodóvar, nos hundimos en un enredijo de citas y fragmentos en proceso de cristalización, hoy, delante de nuestros ojos y dentro de nosotros. La confusión de este tejido nos atrae irremediablemente hacia una de estas playas oscuras, tenebrosas, de nuestra memoria (como lo apunta el título de la película de Almodóvar, Entre tinieblas*): múltiples pistas enlazan el barroco hispánico y americano que nació con la Contrarreforma y el Nuevo Mundo, y nuestra posmodernidad. Pero existen, quizás, otros lazos, otros puentes, además de estas aproximaciones furtivas entre barroco y posmoderno, o mejor dicho, entre barroco y neobarroco, para usar un término más apropiado al mundo que vamos a explorar.*

1520-1530: una sociedad fractal

2
Sobre este punto, véanse las sugerencias de O. Calabrese (1987).

No podemos enfocar únicamente estos lazos, estos puentes – si es que existen – desde una perspectiva europea o italiana.[2] ¿Podemos acaso eludir la prodigiosa creatividad de la civilización barroca, que no se puede reducir a sus versiones europeas, aunque fueran sólo mediterráneas, para sustituir el término posmoderno por el de neobarroco? ¿Cómo desconocer la experiencia colonial iberoamericana que trasplantó en el Nuevo Mundo, a lo largo de tres siglos, la sociedad y la cultura occidentales, secretando al contacto con poblaciones indígenas un universo sin precedentes, que no ha dejado de evolucionar en los márgenes de la modernidad?

Otra imagen: la ciudad de México|Tenochtitlán en 1525. Fue tomada por los españoles cuatro años antes y es una aglomeración a la vez en ruinas y en construcción; apenas se distinguen los escombros de las obras. Fue dividida teóricamente en dos sectores, el indígena y el español, pero la conforma en realidad un conglomerado de castillitos medievales que emergen en el orden rígido de la cuadrícula; en este entrelazamiento de palacios fortificados levantados con piedras esculpidas arrancadas a los templos de los ídolos, se codea la masa indígena de los empleados domésticos y las concubinas, los sólidos esclavos negros, los invasores blancos de gritos incomprensibles... México en 1525, ya no es el umbilicus mundi *de los mexicas, sino el* origo mundi, *la traducción urbana de una formación social y cultural absolutamente singular: la sociedad fractal. Embrionaria, inacabada, indecisa en cuanto a su futuro, esta extraña formación es producto de la brutal yuxtaposición de dos sociedades en explosión: los invasores, grupo mayoritariamente europeo, inestable, que se enfrenta a diario con lo desconocido y lo imprevisto; y los vencidos, que sobreviven en conjuntos mutilados, diezmados por la guerra y las epidemias. La diversidad de las componentes étnicos, religiosos, culturales, la elevada incidencia del desarraigo, la dominación limitada, si no nula, de la autoridad central – delegada o demasiada alejada ya que el emperador Carlos V se encuentra casi siempre en Bruselas – la ilimitada extensión de las distancias oceánicas y continentales, la preeminencia de lo inestable, de la*

between the electronic image (Televisa) and the Baroque image (Guadalupe), contemporary Chicano and Mexican art, a figurative art of the masses, continually elaborated on the themes of the Virgin, Christ, and the bleeding heart of Jesus, inflecting colonial Mexican iconography in the same way that the painter Frida Kahlo had previously.

6. Finally, Madonna, searching for a mask and preparing to adopt the one that Frida Kahlo wears, superimposes two images in our imaginary, as one superimposes ex-votos and chromos.

In considering these films, images, and musical forms, from Greenaway to Madonna by way of Schwarzenegger and Almodóvar, one enters a space textured with quotations and fragments that today are in the process of crystallizing before us and within us. This space draws us irresistibly toward an obscure, dusky shore in our memory signaled by the title of Almodóvar's film *Entre Tinieblas* (literally, *Among the Shadows*) – namely, the Hispanic and American Baroque, product of the Counter-Reformation and of the New World – as if there were multiple paths connecting the Baroque to our postmodernity. But might there be other links, other bridges, than these furtive points of similarity between the Baroque and the "Neo-Baroque," (to use a term more appropriate for the world we are about to explore)?

1520-1530: A Fractal Society

2
On this topic, see the suggestions of O. Calabrese (1987).

If such connections exist, they are not the only ones that a European or Italian approach tries to offer us.[2] For is it possible to substitute the term "Neo-Baroque" for the term "postmodern" without taking into account the prodigious inventiveness of Baroque civilization, which cannot be reduced to its European versions, even to those of the Mediterranean? How can one fully acknowledge the Ibero-American colonial experience, which for three centuries has transplanted Western society and culture to the soil of the New World, creating, through its interactions with Indian peoples, a world that is without precedent and that has continued to evolve within the confines of modernity?

Take yet another image: that of Mexico City (Tenochtitlán) in 1525. Captured by the Spanish four years previously, it was an agglomeration of both ruin and construction in which the piles of debris were indistinguishable from the building sites. Theoretically divided into two sectors, Indian and Spanish, it was in fact a collection of little medieval fortresses that had taken shape in the rigid checkerboard plan. Amid this interweaving of fortified palaces, which were adorned with stone carvings stripped from sacred temples, mingled crowds of Indian domestics and concubines, muscular black slaves, and white-skinned invaders shouting incomprehensible commands. Mexico City in 1525 was the *origo mundi* and no longer the *umbilicus mundi* of Mexico. It was the urban translation of a social and cultural form that was utterly

movilidad y la irregularidad, multiplican fenómenos cuyo carácter caótico o, mejor dicho, fractal, resulta evidente.

Otras sociedades de tipo fractal aparecieron en el Caribe después de 1492; florecieron en los años 1530 en el Perú de las guerras civiles.[3] En estos ámbitos, demasiado recientes y en gestación, cuyo arquetipo parece ser este México de los años 1520, las relaciones sociales y los papeles culturales están sujetos a corto circuitos de toda índole, a incesantes turbulancias: ruptura de la disciplina, desorden administrativo, conflictos abiertos o embrionarios, semi-guerras civiles o guerras sangrientas. En estos universos caóticos, los comportamientos, tanto de los individuos como de los grupos y las poblaciones locales, escapan siempre a la norma, a las costumbres ibéricas. Los imperativos de sobrevivencia distorsionan las relaciones sociales y humanas. El debilitamiento o el desvanecimiento de la norma se manifiesta por toda clase de deslices: frecuencia de la blasfemia, violencia asesina y cotidiana hacia los indígenas y, también, preeminencia del concubinato. Los cronistas de la época usan para describir esta inconsistencia de los lazos sociales una multiplicidad de términos (parcialidad, bandería, bando..) que evocan todos el choque y la disgregación de las facciones, así como se remiten a la precariedad, a la intermitencia y a la inversión de las alianzas entre grupos y seres.

La experiencia fractal, recordémoslo, va a marcar para siempre las culturas coloniales. Por una parte, porque consagran la preeminencia de uné "recepción fragmentada": la invasión desembocó en la pérdida y la disolución de las señales originales de todos los bandos (africanos, mediterráneos, prehispánicos) y la elaboración de nuevas marcas. Esta dinámica de la pérdida y la reconstitución se traduce por una recepción intermitente y fragmentada de las culturas enfrentadas: un niño negro inmerso en Nueva España recordará, a través de su madre africana, algunas cosas de Angola o de Guinea, le agregará comportamientos parcialmente copiados de los blancos, criollos o metropolitanos y "pegará" sobre este conjunto jirones de cultura indígena adoptados con los alimentos, los cuidados corporales y los ritos terapéuticos. Entre estos fragmentos y estas esquirlas, el niño urdirá analogías más o menos sofisticadas, más o menos superficiales, frutos de casualidades, de encuentros y hallazgos. Han de marcar, si es que sobrevive, su itinerario personal.

Esta recepción fragmentada e intermitente desarrolla, entre los sobrevivientes, una sensibilidad, una destreza de la práctica cultural, una agilidad de la mirada y de la percepción, una aptitud para combinar fragmentos dispersos que se manifiestan notablemente en el arte indígena del siglo dieciséis. Menospreciado por kitsch; por ello mismo, ejemplar y genial,[4] este arte agencia de todas las maneras posibles el caos producto del encabalgamiento de formas prehispánicas (cuyos sentidos y funciones los indígenas empiezan a olvidar) así como apropiaciones incomprendidas y distorsionadas de los estilos de la Europa medieval, cristiana, musulmana y renacentista, que repercuten, aunque debilitados, a través del grabado. Lo mismo sucede con la escultura. Cuando los indígenas esculpen el

3
Más detalles sobre estos mundos en Bernand y Gruzinski (1991).

4
Véase una abundante iconografía sobre este tema, en Gruzinski (1992), por publicarse.

unique: namely, the fractal society. Embryonic, incomplete, uncertain of its future, this strange entity resulted from the brutal juxtaposition of two splintered civilizations: the invaders – the dominant, European group, unstable, daily plunged into the unknown and the unforeseen; and the vanquished, who survived in mutilated communities, decimated by war and epidemics. The diversity of the ethnic, religious, and cultural groups that composed this society; the widespread uprooting; the limited or nonexistent power of the central authority (delegated or distant, since the emperor Charles V was often in Brussels); the immense distances involved in crossing oceans and continents; the pervasive instability, mobility, and disorder – all served to multiply the phenomena whose chaotic or rather *fractal* nature claims our attention.

Fractal societies had emerged in the Caribbean after 1492; they proliferated during the civil wars in Peru in the 1530s.[3] In those radically new, still-gestating environments of which Mexico in the 1520s was an archetype, social relationships and cultural roles were subject to all sorts of bypasses and short circuits and to incessant upheavals: rebellion against authority, administrative confusion, open or latent disputes, near states of civil war, and actual bloody conflicts. In these chaotic worlds, on quite distinct levels – that of the individual, the group, the local population – people's behavior continually deviated from the norms and customs of the Iberian peninsula. The imperatives of survival necessitated a distortion of social practices and human relationships. The weakening or effacement of norms can be seen in ruptures of every kind, in the prevalence of blasphemy, in the murderous violence that was daily directed against the native peoples, and in the widespread concubinage. The chroniclers of the day describe the unstable nature of social bonds using various terms – *parcialidad* [party], *bandería* [faction], *bando* [band] – all of which evoke the clashing and scattering of factions even as they point to the precariousness, intermittence, and turbulence of the alliances between groups and individuals.

But we must keep in mind that the fractal experience would mark the colonial cultures forever. First of all, it confirmed the predominance of the "fragmented reception," since the invasion precipitated, on both sides, the irrevocable loss and dissolution of original reference points – African, Mediterranean, prehispanic – and the elaboration of new standards. This dynamic of loss and reconstitution is expressed in the intermittent and fragmented reception of the various cultures: a black child growing up in New Spain would acquire memories of Angola or Guinea through his African mother; to these he might add types of behavior partly copied from Creole or urban whites; and to this amalgam he would "glue" scraps of indigenous culture acquired from customs relating to food, to ways of caring for the body, or to healing rituals. Using these odds and ends and fragments, the child would weave analogies that might be either complex or superficial to varying degrees, the result of

3
On the details of these worlds, see Bernand and Gruzinski (1991).

corazón sangrante que adorna el escudo de los franciscanos, lo cubren de glifos circulares que, antaño, significaban el agua preciosa brotando del cuerpo de los sacrificados. No puede ser, por lo tanto, el Corazón de Cristo tal y como lo entendían los religiosos europeos quienes, sin embargo, toleraron y encomendaron estas esculturas. Tampoco se trata del corazón de los indígenas inmolados, puesto que estos artistas cristianizados apenas tenían recuerdos aproximados y lejanos de estos ritos. Cuando, en la segunda mitad del siglo dieciséis los pintores del Códice Florentino y de obras similares se esforzaban, a solicitud de los religiosos españoles, en restituir la imagen de los corazones arrancados a los sacrificados, sus vacilaciones entre una iconografía indígena y un modelo europeo revelan con elocuencia las transformaciones y los deslizamientos que han ocurrido en sus mentes.[5] En estos como en otros casos, el enfrentamiento de estas formas acompaña un choque de sentidos; obliga a los indígenas a sustituir el cliché usado, el fantasma de la incontornable herencia prehispánica, por los caracteres fundamentales de este "entre-tiempo" que emergió en las turbulencias de un mundo caótico y fractal, origo novi mundi.

1539: la mimesis interferida.

En 1539, a los veinte años de la llegada de los españoles, miles de indios reconstituyen e interpretan La toma de Rodas y La conquista de Jerusalén. Levantan réplicas de las ciudades musulmanas, fabrican una flota de naves sobre ruedas a tamaño natural que navegan por las calles de México, recrean, por fin, un gigantesco Disneyland de las Cruzadas.[6] Estos espectáculos debían asegurar la transposición del imaginario occidental en América. La cruzada contra los turcos (tomaron Rodas en 1522) era una de las obsesiones máximas de los europeos: no descansaron hasta compartirla con los indígenas. Pero el procedimiento tuvo efectos perversos. Para los misioneros y conquistadores, estos actos pertenecían a la lógica de la representación, toda vez que reproducían supuestamente espectáculos e imágenes ibéricos. Se ofrecían como imitaciones provincianas y periféricas del original metropolitano. Por el contrario, para los indígenas que fabricaron y montaron los decorados, elaboraron el vestuario y "actuaron" el espectáculo, ocurrió algo diferente. Por un lado, porque los significados – la isla griega tomada por los turcos, la práctica secular de la cruzada, la concepción misma de Santos Lugares – les eran visuales y conceptualmente ajenos. Por otra parte, porque el pensamiento indígena no hacía distinción entre actor y personaje: para los nahuas, representar era ser. El universo indígena es, en este sentido, un universo de la metonimia más que de la metáfora. Quizás haya sido, inclusive, un mundo de la pura metonimia. El ixiptla de los nahuas, aun cuando ha sido traducido por "imagen", no pertenece a la mimesis; se plantea más bien como fragmento arrebatado al continuum que nos rodea y del que somos apenas una emanación. Así, este injerto del imaginario occidental sólo pudo funcionar mediante una interferencia de las reglas habituales del significante y del significado: los indios que actuaban (en el sentido occidental del

5
Por ejemplo, Bernardino de Sahagún, Códice Florentino, Vol. I, 84v0, 143v0, 175v0; Códice Magliabechiano, fol. 66r0, 70r0.

6
F. Horcasitas, El teatro náhuatl: Epocas novohispanas y modernas, México, Universidad Nacional Autónoma de México, 1974, pp. 499-509.

chance encounters and serendipitous discoveries that, if he survived, would determine the course of his life.

In those who did survive, this fragmented and intermittent reception created a certain sensitivity and dexterity with respect to cultural practice, a mobility of gaze and perception, a gift for combining the radically diverse fragments that are displayed so strikingly in the indigenous art of the sixteenth century. Scorned as kitsch, yet exemplary and ingenious for that very reason,[4] this art organizes in every possible way the chaos engendered by the overlapping of prehispanic forms (whose meaning and function the Indians began to forget) with distorted, poorly understood borrowings from medieval, Christian, Islamic, and Renaissance Europe, which reflected the limitations of the art of engraving in its role as cultural mediator. The same was true of sculpture. When fashioned by Indians, the bleeding heart that figured on the Franciscans' coat of arms was adorned with circular glyphs, which formerly represented the precious water that flowed from sacrificial victims. Thus, this could not be the heart of Christ in the sense intended by Europeans monks, who nevertheless tolerated and encouraged these sculptures; but, likewise, it no longer represented the heart of the immolated Indians, whom these Christianized artists remembered only vaguely and distantly. When in the latter half of the sixteenth century the painters of the Florentine Codex and other analogous works strove, at the request of Spanish friars, to revive the image of those hearts torn from sacrificial victims, their hesitation between an Indian iconography and a European model revealed a good deal about the reshapings and modulations that were taking place in people's minds at the time.[5] In this case, but in many others as well, the confrontation of forms was accompanied by a telescoping of meanings that made it necessary to substitute for the worn-out cliché, for the phantasm of the undistortable prehispanic heritage, the foundation stage of this "intermediate space" that appeared amid the tumult of a chaotic and fractal world, *origo novi mundi*.

1539: The Blurring of Mimesis

In 1539, twenty years after the coming of the Spanish, thousands of Indians reenacted and interpreted the capture of Rhodes and the conquest of Jerusalem, erecting replicas of Islamic cities, building a full-size fleet of wheeled ships that crossed the interior of Mexico – in short, creating gigantic Disneylands on the theme of the Crusades.[6] These spectacles effectively transposed the Western imaginary to the Americas. The Crusade against the Turks – who captured Rhodes in 1522 – was a primary obsession with the Europeans, and they hastened to impart it to the Indians. But the process had some perverse results. For the missionaries and conquistadores, these pageants belonged to the logic of representation, since they were thought to reproduce Iberian spectacles and images. They were provincial and peripheral imitations of metropolitan originals. In contrast, for the

4
For numerous examples relating to this subject, see Gruzinski (forthcoming, 1992).

5
See, for instance, Bernardino de Sahagún, Codex Florentino, vol. 1, fol. 84v, 143v, 175v; Codex Magliabechiano, fol. 66r, 70r.

6
F. Horcasitas, El teatro náhuatl: Epocas novohispanas y modernas (Mexico: UNAM, 1974), pp. 499-509.

7
Acerca del Disneyland de
Tokyo, M. Yoshimoto, "The
Postmodern and Mass Images
in Japan", Public Culture,
primavera 1989, pp. 8-25.

*término) se inscribían obligatoriamente en su propia lógica de lo
hiperreal, nunca en la de la mimesis. Los espectáculos de 1539
sólo se remiten a sí mismos: se pueden equiparar, tal vez, con el
Disneyland de Tokyo, otra imponente maquinaria y una
inversión fabulosa, que funciona en balde sacada del contexto
occidental que le dio su sentido original. [7]*

1600-1750: meztizajes barrocos

*Las interferencias de la mimesis, la preeminencia de la recepción
fragmentada, el kitsch indígena aparecen en la primera sociedad
colonial. Sus caracteres se multiplican y se intensifican
conforme los mestizajes arrastran a la sociedad mexicana en
sus dédalos y sus torbellinos. Desde el siglo diecisiete, rigen la
evolución cultural de los grupos que componen la sociedad
colonial en su conjunto. Superados los vértigos de la etapa
fractal, Nueva España se afirma como un mundo singularmente
heterogéneo. En primera instancia, se trata de una sociedad
pluriétnica: deambular por la ciudad de México en los años 1600
significa descubrir una prefiguración alucinante de las grandes
ciudades de Estados Unidos de la sociedad industrial, reconocer
el decorado cotidiano de las capitales europeas de nuestros
días. La ciudad de México es entonces la metrópoli de América:
europeos y criollos, indios y mestizos, negros y mulatos,
orientales inclusive, se codean en sus calles. Sociedad
pluricultural, Nueva España abriga una miríada de culturas
diversas. Por el lado de los invasores: el mosaico ibérico con sus
conversos (judíos convertidos), sus levantinos (del oriente
del Mediterráneo), sus europeos (el primer impresor de la ciudad
de México es italiano; los pintores y los escultores del fin del
siglo son flamencos, alemanes) Por el lado indígena: decenas de
grupos y lenguas, algunas tan distintas como pueden serlo
el vasco y el alemán. Hay que agregar los negros que la
trata portuguesa envía de Guinea, Angola o Mozambique, y los
"indios chinos", rubro genérico que abarca diversas etnias,
filipinos, cantoneses y algunos hindúes. Los cruces culturales y
biológicos que revuelven estos grupos se enraizan, no hay que
olvidarlo, en la experiencia medieval de los mestizajes ibéricos.
No sólo porque la península pasó por una larga experiencia de
coexistencia, enfrentamientos e intercambios entre musulmanes,
judíos y cristianos, sino también por la presencia en su suelo
de indígenas de las Canarias, esclavos africanos, egipcios (es
decir, gitanos) que enriquecieron y complicaron el mosaico.
Estos antecedentes históricos facilitaron y precipitaron sin duda
los mestizajes del Nuevo Mundo, aun cuando lo imprevisto
y lo imprevisible de estos fenómenos conllevara factores
incontrolables. Por más desordenado, el mestizaje americano
tiene sus líneas de fuerza y sus recurrencias propias; se
constituye como respuesta biológica y cultural engendrada por
sociedades mutiladas y desarraigadas en el siglo dieciséis y
aparece, por ello, como herencia primigenia de la primera
sociedad fractal. En fin, proceso creador – no acompaña un
proceso de re-composición social, sino de composición social –
abre el camino a una experiencia de los sentidos que priva
sobre lo conceptual en la medida en que el mestizaje de cuerpos
y objetos antecede el de lenguas y creencias.*

Francisco Baez
Vía crucis pintado de
acuerdo a **la devoción del
santuario de Jesús
Nazareno de Atotonilco,**
mandados a hacer por
Pedro Nolasco Leonardo
1773
The Station of the Cross
painted according to the
**Devotion of the
Hermitage of Jesus the
Nazarean in Atotonilco,**
for Pedro Nolasco Leonardo
Fourth Station

Indians who constructed the sets, made the costumes, and "acted" the spectacles, the situation was very different. First of all, the significant elements – the Greek island seized by the Turks, the experience of the Crusades, the very notion of Holy Places – were visually and conceptually unknown to them. Furthermore, the Indian way of thought made no distinction between actor and character: for the Nahuas, to represent was to be. The native world was, in this respect, a world more of metonymy than of metaphor – perhaps even solely of metonymy. The *ixiptla* of the Nahuas, even if we choose to translate it as "image," has nothing to do with mimesis; it is a fragment *appropriated* from the continuum that surrounds us and of which we are merely an emanation. Thus, this grafting on of the Western imaginary operated only by blurring the habitual play of "signifier" and "signified," since the Indians who "acted" it (in the Western sense of the term) progressed, over time, in their logic of the hyperreal and not in the logic of mimesis. The spectacles of 1539 referred to nothing beyond themselves, and today we must perhaps turn to the Disneyland of Tokyo to find such gigantic contraptions and such a massive investment employed so ineffectively, because its spectacles are likewise divorced from the Western context that gave them their original meaning.[7]

7
On the Disneyland of Tokyo, see M. Yoshimoto, "The Postmodern and Mass Images in Japan," Public Culture (Spring 1989), pp. 8-25.

1600-1750: Baroque Blendings

The blurring of mimesis, the predominance of the fragmented reception, and indigenous kitch appeared in the earliest colonial societies. These features proliferated and intensified to the extent that crossbreeding drew Mexican society into its labyrinths and vortexes. In the seventeenth century, they began to govern the entire cultural evolution of the groups that composed colonial society. The dizzying effects of the fractal stage having been overcome, New Spain asserted itself as a remarkably heterogeneous world. It was, first of all, a multi-ethnic society: to travel through Mexico around 1600 was to discover the hallucinatory prefiguration of what would become, in the industrial age, the big-city environments of the United States, and, in our own time, the everyday experience of the European capitals. In the American metropolis that was then Mexico City, Europeans and Creoles, blacks and Indians, mulattos and other *mestizos*, and even Asians all mingled. New Spain was a multicultural society, comprising myriad cultures. From the side of the invaders came the Iberian mosaic, with its *conversos* (converted Jews), its Levantines (from the eastern Mediterranean), and its Europeans (the first printer in the city of Mexico was an Italian; the painters and sculptors at the end of the century were Flemish, Germanic). From the native side came dozens of groups and languages, some of them as distinct from one another as Basque is from German. There were also blacks, brought by Portuguese traders from Guinea, Angola, Mozambique; and "Chinese Indians," who comprised under this generic appellation various ethnic groups from the Philippines, natives of Canton, and some

Dominación colonial, espacio americano y mestizaje favorecen a escala individual la confusión de identidades: al margen de aquéllas que impuso el invasor (español, indio, cristiano, idólatra), proliferan identidades alternativas, las que revisten los miembros de la nobleza indígena quienes, según los contextos, han aprendido de la recepción fragmentada a comportarse como idólatras o como cristianos, como indios, españoles o mestizos. Permiten a los individuos que escapan a la desculturación y a la muerte física, exhibirse en medios socioculturales distintos y actuar varias personalidades a la vez. Es el caso, notablemente, de los bígamos que se multiplican a pesar de la vigilancia de la Inquisición y abandonan los ámbitos mestizos de la capital, mezclándose con poblaciones indígenas en los centros mineros del norte desértico. Indios y mestizos pueden disfrazar sus orígenes según sus intereses: un laberinto de itinerarios cruzados en los que el historiador se pierde fácilmente, lejanas pero indiscutibles raíces de las situaciones fronterizas de hoy: éste se hace pasar por mestizo para evadir el tributo y las cargas de la comunidad indígena; aquél, por el contrario, se presenta en la parroquia de indios vestido como uno de ellos para pagar derechos menores; aquel otro reivindica o finge asimismo la calidad de indio para escapar a la Inquisición que no persigue a los indígenas, eternos irresponsables. En vano, la corona española intenta catalogar, a lo largo de dos siglos, las formas del mestizaje, mientras los pintores tratan desesperadamente de fijar la imagen de estas mezclas en los cuadros llamados "de castas". Todo en vano: el estereotipo que proporcionan las series pictóricas sugieren apenas las infinitas fluctuaciones de la realidad.

El mestizaje de los seres y las apariencias se manifiesta por la incesante creación de híbridos, objetos inclasificables, caóticos, efímeros o no, difíciles de catalogar, en transformación perpetua, que escapan a la aprehensión del historiador, por no decir del antropólogo que despreció con soberbia, durante mucho tiempo, aquellas zonas sospechosas que ni tenían el prestigio de "lo arcaico" (como lo prehispánico) ni de "lo auténtico" (como el indio de la jungla o de la sierra).

¿De qué manera este mundo colonial y mestizo logra producir una civilización barroca y se inscribe en el marco político y religioso que, a lo largo de siglo y medio, tiende a tolerar o a aprovechar esta proliferación de híbridos, en vez de normalizar seres y formas? Aquí también aparecen elementos que suenan familiares. La civilización barroca de Nueva España es una cultura de la inercia intelectual y el consenso. Sorprende la ausencia de debate ideológico, de búsqueda intelectual comparable con las que florecieron en Europa en el siglo XVII: ni Descartes, ni Pascal, ni siquiera Campanella, el visionario. Se puede interpretar como producto de la eficacia de la Inquisición, que, con su simple presencia, sustentada en un lento minado más que en una represión sanguinaria, logra eliminar toda desviación intelectual: la autocensura predomina o, mejor dicho, el consenso se basa en el apoyo popular alcanzado por la sutil demagogia del Tribunal del Santo Oficio. Durante tres siglos (1520-1820), el mundo barroco americano no conoce guerras en el sentido europeo del término, si exceptuamos las revueltas en

emigrants from India. But it is important to remember that the cultural and biological blending that vigorously combined all these groups was rooted in the medieval experience of Iberian interracial mixing. Not only did the peninsula have a long tradition of coexistence, confrontation, and exchange among the Islamic, Jewish, and Christian worlds, but the presence of Canary Islanders, African slaves, and "Egyptians" (that is, gypsies) lent even greater richness and complexity to the mosaic. It is likely that these historical precedents facilitated and precipitated the crossbreedings of the New World, even if the phenomenon never lost the unexpected and unpredictable – and therefore uncontrollable – character that it everywhere displays. Since American intermixing was a disorderly process with its own lines of force and its own recurrences, and since it constituted the biological and cultural response engendered by the mutilated and uprooted societies of the sixteenth century, it can be seen as one of the principal legacies of the earliest fractal society. In sum, it was a creative process in that it accompanied social composition, not recomposition; and it granted sense-experience priority over the conceptual to the extent that the mingling of bodies and mingling of objects preceded the mingling of languages and beliefs.

On the individual level, colonial domination, the vast American spaces, and crossbreeding promoted the blurring of identities: flourishing along with the identities brought by the invader (Spaniards, Indians, Christians, idolators), were alternative identities donned by members of the indigenous nobility, who had learned, as a result of a fragmented reception and according to their contexts, how to act the part of idolators, Christians, Indians, Spaniards, and *mestizos*. To people who escaped deculturation and death, these identities gave the ability to function in distinct socio-cultural environments and to play on several personalities at a time. This is true especially for those practicing polygamy, who thrived despite the vigilance of the Inquisition, abandoning the *mestizo* milieu of the capital to join the native populations of mining centers in the northern wilderness. The ways of life chosen by the Indians and *mestizo*, who disguised their origins according to their interests, display labyrinthine patterns in which one quickly becomes lost, but which are the distant yet undeniable roots of all present-day boundaries: an Indian might pass himself off as *mestizo* so as to avoid paying taxes and the charges levied by the native community; a *mestizo*, in contrast, might move to the Indians' district and dress like them so as to take advantage of the lower parish fees; similarly, an individual might claim or pretend to have Indian status to escape the Inquisition, which was barred from taking action against natives (those eternally irresponsible people). The Spanish Crown tried in vain for two centuries to index the various crossbreeds, while artists did their utmost, in painting portrait-catalogues of the *castas* (castes), to fix the image of these amalgams. This was so much wasted effort, since the stereotypes and pictorial series in themselves bore witness to the infinite variations of reality.

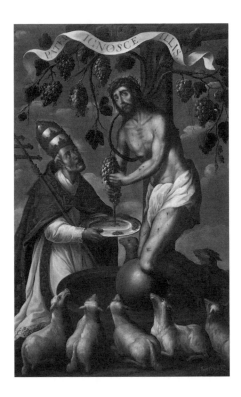

Juan Correa
Alegoria del
Sacramento 1690
Allegory of the
Sacrament
oil on canvas / óleo sobre
tela
165 x 108 cm
Collection of Jan and
Frederick Mayer,
courtesy of the Denver Art
Museum, Denver, Colorado

*las fronteras contra indios bárbaros. Se temen, entonces, a los
forasteros del interior: marranos, inmigrantes portugueses,
indios idólatras, negros cimarrones... Inercia ideológica y pax
hispanica permiten entender otro tipo de estallidos: rivalidades
políticas de las élites dirigentes, conflictos sociales y étnicos de
las poblaciones mezcladas. En este contexto, la Iglesia y el
cristianismo tales y como fueron definidos por el Concilio de
Trento a mediados del siglo dieciséis, se establecen como la
referencia aceptada por la mayoría y, sobre todo, reinterpretada
sin cesar. Por ello la comunicación, empobrecida o bloqueada en
los campos ideológico e intelectual, adopta y privilegia
expresiones no discursivas: el gesto, el cuerpo, el sexo, el juego
o la imagen.*

1600–1800: imágenes barrocas

*Mientras Nápoles y el Mediterráneo exaltan apasionadamente el
cuerpo del santo y sus reliquias (Sallmann, 1991), la cultura
barroca de Nueva España es fundamentalmente una cultura de la
imagen. Un universo invadido, repleto de imágenes y, a
nivel masivo, de imágenes religiosas: a diferencia de la península
ibérica, en la sociedad colonial casi no circulan imágenes
profanas. Técnica y estéticamente, se trata de una imagen
convencional y normalizada, muchas veces producida en serie
en talleres de pintores coloniales y en pueblos de indios. Esto
incita a los historiadores del arte – pero sólo son historiadores
del arte – a deplorar las carencias estéticas, la repetición y
la comercialización de la producción barroca (Toussaint, 1982),
sin tomar en cuenta de que en ello reside, precisamente, la
inquietante actualidad de este fenómeno. Tratándose de imagen
milagrosa, la imagen barroca no es réplica de un modelo. No
funciona en la lógica de la mimesis, sino que evidencia una
presencia viva. La Virgen de Guadalupe no es una reproducción
de la Virgen ibérica que se venera con el mismo nombre en
las montañas de Estremadura, sino la Virgen que, descendiendo
del cielo, se territorializó y eligió expresamente como espacio
de vida la tierra mexicana... La imagen vuelve presente la
hiperrealidad de la divinidad e interfiere con su cercanía y su
inmanencia las tentativas de oponer realidad y ficción. Para
nosotros, esta imagen no es más que la representación de
un prototipo ficticio; a los ojos de los fieles mexicanos, revela la
última realidad de México.*

*La omnipresencia de la imagen en Nueva España se explica
mediante la temprana instauración de las políticas
de colonización y aculturación de la Iglesia, que se valen del
despliegue de imágenes, más que de los discursos. Así lo
atestiguan los lanzamientos sucesivos, el primero fracasado
(1556), luego semifracasado y finalmente exitoso (1648)
del culto a la Virgen de Guadalupe, cuya imagen aparecida es de
naturaleza tan prodigiosa que, para describirla, los exegetas
barrocos se vieron compelidos a inventar, con varios siglos de
adelanto, las categorías de fotografía, holograma e imagen
artificial... Estas intervenciones y estas invenciones eclesiásticas
favorecieron y estimularon una comunicación dominada por la
imagen, única herramienta susceptible de introducir referencias*

This mixing of beings and appearances manifested itself in the endless creation of hybrids, of unclassifiable, chaotic entities, which, whether ephemeral or enduring, were resistant to classification, perpetually in movement, and which present enormous difficulties for historians, not to mention anthropologists, who for a long time haughtily disdained these zones of irregularity, which lacked the prestige of either the "archaic" (like the pre-Columbians) or the "authentic" (like the Indians of the jungle and the Sierra).

How did this colonial, blended world come to produce a Baroque civilization and to situate itself in a political and religious context that for more than one and a half centuries appeared more inclined to tolerate or profit from this proliferation of hybrids than to impose uniformity on people and social structures? Here again we find basic assumptions with familiar resonances. The Baroque civilization of New Spain was a culture of consensus and intellectual inertia. One is struck by the absence of any ideological debate and intellectual inquiry comparable to what flourished in seventeenth century Europe: there were no figures on the order of Descartes or Pascal or even the visionary Campanella. We see here the results of an effective use of the Inquisition, which less through bloody repression than through its sheer presence, aided by a slow process of undermining, succeeded in eliminating all intellectual deviation: self-censure prevailed, and more precisely, the consensus bolstered by the popular support that was enjoyed by the Tribunal of the Holy Office in its subtly demagogic game. The American world of the Baroque was for three centuries (1520-1820) a world free from war in the European sense of the term, if one excludes the border skirmishes against the barbaric Indians. The strangers that people feared were those of the interior: Marranos, Portuguese immigrants, idol-worshiping Indians, cimarron Negroes. Ideological inertia and the *pax hispanica* ensured that conflicts erupted elsewhere: political rivalries within the governing elites, social and ethnic strife within the *mestizo* populations. In this context, the Church and Christianity as defined by the Council of Trent in the mid-sixteenth century constituted the reference that was accepted by the greatest number and that was reinterpreted tirelessly by all. This is why, while limited or blocked on the ideological and intellectual level, communication mainly resorted to and privileged nonverbal forms: gestures, bodies, sex, games, and images.

1600-1800: Baroque Images

At a time when Naples and other Mediterranean societies were passionately exalting saints' bodies and holy relics (Sallmann, 1991), the Baroque culture of New Spain was basically a culture of images. Colonial society was a world invaded by and crowded with images, especially religious ones: in contrast to the Iberian context, there were few secular images circulating in the colonies. Moreover, in terms

comunes y polisémicas en este crisol, mientras la comunicación lingüística y cultural tropezaba con innumerables obstáculos. La imagen barroca culta se imponía como denominador común del conjunto social, pero esto sólo hubiese sido una imposición más a esta realidad exótica, si la herencia indígena del ixiptla no hubiese mantenido vivo el principio, o más bien la intuicíon, de que existía una presencia divina en el objeto, y esto más allá y a pesar del desvanecimiento de las tradiciones iconográficas y artísticas del periodo prehispánico. El culto popular y mediterráneo de las imágenes que introdujeron los campesinos, los artesanos y el pueblo bajo de la península ibérica, sirvió en última instancia de aglutinante y enlace entre la imagen de los teólogos y el ixiptla de los indios.

La imagen barroca se volvió inmediatamente objeto de comunicación masiva, incluidas las corrupciones, las capturas y las distorsiones de toda índole que este tipo de consumo implica. Los consumidores de imágenes, indios, españoles, negros, mestizos y mulatos se revelaron siempre extraordinariamente activos, multiplicaron las apropiaciones, las chapucerías, las perversiones, los delirios, los deslices... En este hervidero, ocurrieron algunas rupturas y cortocircuitos manifiestos en ciertos casos de iconoclastia individual y, aunque menos frecuente, colectiva. Sin embargo, en el mundo barroco, el atentado contra la efigie parece actuar en beneficio de la imagen, como si el impulso iconoclasta sólo fuera un medio inesperado, paradójico pero en extremo eficaz, de reafirmar, aunque sea en negativo, una sacralidad que no se ensucia impunemente. Esto es lo que indica el fresco de Atotonilco (1773) que expone el suplicio reservado al Sagrado Corazón, chorreando sangre bajo los latigazos de los verdugos.

La imagen barroca vive, habla, se desplaza, es castigada, insultada; se le dirigen formas extremas de amor o sadismo, el mismo sadismo que aflora en Greenaway y Almodóvar, en el arte chicano-mexicano. En este sentido, la imagen barroca es algo más que un cuerpo (o un corazón). Imágenes, cuerpos y objetos dominan desde los orígenes la comunicación y los intercambios de la sociedad mexicana colonial, véanse aquellos torsos tatuados, convertidos en retablos policromos (cuerpo + imagen + objeto) que los inquisidores escudriñaban para encontrar formas heréticas. Presentes desde los primeros contactos en las ardientes playas de Cozumel y Veracruz (1519), ínfimas señales en las turbulencias del periodo fractal, los objetos – metales trabajados, adornos, sexos de las mujeres, herramientas, músculos de los esclavos, alimentos – fueron un elemento fundamental de los intercambios y los mestizajes, al ritmo de los trueques, las interpretaciones y las reinterpretaciones. En el caso del ixiptla la concepción indígena del objeto (o, por lo menos, de lo que aparece en su lugar) atribuía una presencia y una energía a manifestaciones fragmentadas, a creaciones multiformes de los reinos animales, vegetales, minerales y humanos, que coexistían sin fractura. El pensamiento indígena, las magias mediterráneas que animaban las cosas, y la teología católica de la imagen pintada o esculpida, se confunden unos con otros, y para siempre. Cristalizaron, para perdurar, en los imaginarios barrocos.

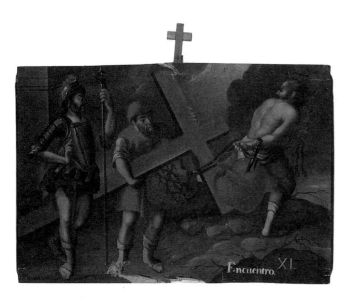

Francisco Baez
Vía crucis pintado de acuerdo a **la devoción del santuario de Jesús Nazareno de Atotonilco,** mandados a hacer por Pedro Nolasco Leonardo 1773
The Station of the Cross painted according to the **Devotion of the Hermitage of Jesus the Nazarean in Atotonilco,** for Pedro Nolasco Leonardo **Eleventh Station**

of technique and aesthetics, these religious images were conventional and standardized, often mass produced in the studios of colonial painters and in native villages. This fact leads historians of colonial art (who are only historians of art) to deplore the aesthetic shortcomings, the repetitiveness, and even the commercialization of Baroque artifacts (Toussaint, 1982), without their realizing that this, in fact, is precisely what accounts for the disconcerting actuality of these artifacts. Because the Baroque image was for the most part a miraculous image, it did not reproduce an existing model. Thus, it did not function according to the logic of mimesis, in that it had a vital presence all its own. The Virgin of Guadalupe was not a replica of the Iberian Virgin, who was worshiped under the same name in the mountains of Estrémadura; she was *the Virgin*, who descended from heaven and took on earthly existence, deliberately choosing the Mexican soil as her dwelling place. The image made present the hyperreality of the divinity and blurred, by its proximity and imminence, all efforts to set reality in opposition to fiction. The image that for us is merely the representation of a fictional prototype was the force that, in the eyes of the Mexican faithful, unveiled the ultimate reality of Mexico.

The omnipresence of the image in New Spain is explained by the Church's precocious implementation of a politics of colonialization and acculturation, which operated more through the deployment of images than through discourse. Witness the successive launchings – failed (1556), partly failed and then fully achieved (1648) – of the cult of the Virgin of Guadalupe, whose image was of so marvelous a nature that in order to describe it Baroque exegetes were forced to invent, centuries before the fact, the categories of the photograph, the hologram, and the synthetic image. These interventions and ecclesiastical inventions promoted and stimulated a discourse dominated by the image – the only instrument capable of introducing shared, multi-meaning references into a crucible where linguistic and cultural communication faced countless obstacles. But the skillfully conceived Baroque image that strove to impose itself as a common denominator for society as a whole would have been merely a veneer on an exotic reality, if the native legacy of the *ixiptla* had not kept alive the principle, or rather the intuition, of a divine presence in the object, beyond and despite the effacement of the iconographic and artistic traditions of the prehispanic age. Finally, the Mediterranean cult of images subscribed to by the common people and introduced by the peasants, artisans, and lower classes of the Iberian peninsula served as a binding element and point of connection between the image as understood by the theologians and the *ixiptla* of the Indians.

The Baroque image immediately became the object of mass consumption, with all the fraudulent practices, misappropriations, and distortions that any such consumption implies. The consumers of images – Indians, Spaniards, blacks, mulattos, other *mestizos* – were always remarkably

1700-1800: imaginarios barrocos

Las imágenes barrocas se animan y actúan sólo si se reinscriben en los imaginarios que las sustentan. Funcionan soportadas por los intercambios que se tejen entre los espíritus y los cuerpos. Por lo demás, existen tantos imaginarios como hay grupos étnicos y ámbitos sociales, aunque todos comparten en cierta medida la naturaleza mestiza y sincrética de la cultura colonial. Cambiantes y móviles, se despliegan de manera autónoma, implícita e inconsciente, sin que los grupos y los individuos tengan sobre ellos una influencia directa. Cada imaginario posee su temporalidad propia: así, la aparición de la Virgen de Guadalupe ha sido fijada por la leyenda (1648) en la memoria colectiva de 1531, fecha ficticia y, sin embargo, ineludible: existirá por lo tanto y para siempre un "antes y un después de 1531". Los imaginarios tienen sus propios mecanismos de regulación, desde la fetichización – por obliteración del proceso histórico de la aparición en provecho de la ficción, como en el caso de la Guadalupe (Gruzinski, 1990) – la censura y la autocensura, la delimitación de lo profano y lo religioso, y el desvanecimiento de estas distinciones. El imaginario barroco multiplica universos virtuales confundiendo las fronteras entre lo real y la ficción, manteniendo un estado de alucinación crónica. Prolonga así, amplificándola, la interferencia de la mimesis desencadenada en el siglo dieciséis por la situación colonial. Este imaginario resulta eficaz precisamente porque desvía la realidad vivida hacia una ficción, se asimila inmediatamente a una surrealidad, a un hiperreal de naturaleza divina. Al no poseer los medios que nos ofrecen ahora las técnicas de imagen artificial o sintética, el imaginario barroco, suma y articulación de los imaginarios que lo conforman, absorbe dispositivos y prácticas poco compatibles. Al surgir de una espera que se nutre y se adorna con milagros, la Iglesia barroca, con los jesuitas en la cabeza, puede explotar magistralmente las experiencias visionarias y oníricas. Los viajes redondos al infierno o al paraíso se vuelven prácticamente normales entre fieles de cualquier origen. Un sacerdote muere en olor de santidad y un corazón aparece sobre su tumba, "pendiente sobre su cuerpo de grandísima hermosura y resplandor, con rayos de una luz maravillosa." Nos falta espacio para evocar a este propósito la banalización del milagro (incansablemente registrado y evidenciado por todos lados), de la visión o de la alucinación en la sociedad mexicana colonial. La imagen milagrosa anula la dicotomía significante/significado: se ofrece como presencia inmediata y, con esta evidencia (más que con esta creencia), se alimenta del milagro reafirmando diariamente su verdad como experiencia de los sentidos.

En los confines del milagro reconocido y autentificado, del milagro salvaje, perseguido aunque casi siempre tolerado, tropezamos con el reino del consumo de alucinógenos. Uso prehispánico, se difundió a partir del siglo diecisiete en toda la sociedad colonial. No sólo ejerce una profunda incidencia sobre la manera en que las poblaciones construyen sus realidades, sino que también agrega a las creencias el complemento de los psicotrópicos, disparadores de excursiones voluntarias en la surrealidad. La sociedad colonial mexicana es alucinada: indios, negros,

active, engaging repeatedly in embezzlement, malfeasance, corruption, wild speculation, and other aberrant behaviors. In this turbulent setting occurred the decouplings and short circuits that took the form of individual and (more rarely) collective iconoclasm. Now, in the world of the Baroque, an assault on the effigy always redounded to the benefit of the image, as if iconoclasm were but an unexpected, paradoxical, yet supremely effective means of reaffirming – even if only in outline, or in negative – a sacredness that was never sullied with impunity. This is what is proclaimed by the painting at Atotonilco (1773) that represents the torture inflicted on the Sacred Heart, which is shown being lashed by two executioners and emitting fountains of blood.

The Baroque image is something that lives and speaks, a being that moves when one punishes or abuses it, an object of the most extreme forms of love and sadism – sadism that surfaces as much in Greenaway and Almodóvar as in Chicano-Mexican art. The Baroque image is thus to some extent also a body (or a heart). Images, bodies, and objects predominated from the outset in the communication and exchanges central to colonial Mexican society, like those tattooed torsos made into polychrome altarpieces (body + image + object) which the Inquisitors scrutinized for the slightest traces of heresy. Present from the earliest encounters on the burning shores of Cozumel and Veracruz (1519), serving as essential reference points during the upheavals of the fractal period, such objects – whether wrought-metal artifacts, jewelry and ornaments, female sex organs, tools and implements, the muscles of slaves, or foodstuffs – constituted the basic elements of exchange, not only when it came to crossblending (so tied to marketplace rhythms), but also in formulating interpretations and reinterpretations. Like the notion of the *ixiptla*, the native conception of the object (or at least that which took the place of it) ascribed a presence and an energy to the fragmentary manifestations of a multi-form creation in which the animal, vegetal, mineral, and human realms coexisted without ultimately achieving continuity. Between the native ways of thought, the magical animistic religions of the Mediterranean, and the Catholic theology of the painted or carved image, there would be endless mutual interferences. They would crystallize Baroque imaginaries for hundreds of years.

1700-1800: Baroque Imaginaries

Baroque images take on life and movement only if one restores them to the imaginaries that produced them. They operate only within the network of relations woven among their multiple supports, people's minds and bodies. Furthermore, there are as many imaginaries as there are ethnic groups and social milieux, but all share to some degree the hybrid and syncretic nature of colonial culture. Changing and mobile, they spread in an autonomous, implicit, and unconscious way, without groups and individuals having any direct control over them. Each

mestizos, mulatos y "blancos pobres" consumen o hacen consumir plantas y hongos. La absorbición de la droga alucinante y la producción onírica son, obviamente, asunto del cuerpo. Reintroducen la trilogía cuerpo|planta-objeto|imagen. Existe un cuerpo barroco como existe un imaginario barroco: la mirada consume imágenes y luces de la misma manera que el cuerpo tatuado de imágenes piadosas, retablo de carne, lacerado, llagado por los látigos de púas, consume incienso, sonidos y plantas.

Otros consumos emergen en las antípodas de estos ritos privados y clandestinos: aquéllos que acompañan las multitudinarias puestas en escenas, los recursos cromáticos (el oro de los retablos, los fulgores de las velas, los colores de los bordados indígenas, los esplendores de las sedas asiáticas y de los brocados...), musicales, dramáticos y pictóricos reunidos periódicamente para festejar una imagen prodigiosa, celebrar una gran fiesta litúrgica – el Corpus Christi por ejemplo – un auto de fé o una canonización. La corte, el clero, los mercaderes, los caciques indígenas, las multitudes de sangres mezcladas, los indios, comulgan en el consenso social y cultural que revuelve imaginarios oficiales y subterráneos. Se articulan naturalmente entre sí ya que todos tienden a mezclar lo profano con lo sagrado, a confundir la ficción con la realidad sensible, sin separación alguna entre la sensibilidad popular y la de los letrados y las élites. Las devociones circulan de arriba hacia abajo y de abajo hacia arriba: los canónigos mexicanos recuperan el culto popular e indígena de la Virgen de Guadalupe en el siglo diecisiete, los jesuitas del dieciocho promueven el culto del Sagrado Corazón de Jesús. El catolicismo tridentino en su versión hispanoamericana es lo suficientemente flexible y astuto como para componer un imaginario de referencia que tolera espacios autónomos de expresión y de creación sincréticos mientras todo suceda, por supuesto, en un marco católico, mientras las desviaciones sean "niñerías de los indígenas" y se limiten a los campos de lo estético y lo afectivo, de los sentidos y el espectáculo.

1880 -1991: sin transición, hacia el neobarroco o el posmoderno

Si el México fractal prepara la Nueva España del barroco, ésta no desemboca en la modernidad a pesar del brusco injerto de los Borbones y sus ejércitos de intendentes a la francesa, falso paréntesis neoclásico de la segunda mitad del siglo dieciocho. La Independencia (1821) favorece la continuidad e, inclusive, exacerba una tradición barroca que, de las devociones populares, rurales e indígenas al kitsch pequeñoburgués y urbano, nos lleva directamente al siglo veinte. Bajo el barniz del liberalismo, el positivismo y la laicidad, los imaginarios perduran y reciben nuevos mestizajes, otros colonialismos sustentados por un clero que nunca tuvo, quizás, tanto poder desde que se liberó de la sujeción al estado. La devoción al Sagrado Corazón lo ilustra perfectamente: en el transcurso del siglo diecinueve, el culto abandona los círculos eclesiásticos que lo habían introducido y se extiende en los medios populares. ¿Acaso relevó, por lo

imaginary has its own temporality. In this way, the presence of the Virgin of Guadalupe in Mexico was set by legend (1648) in the collective memory at 1531, a date that is fictive and yet unalterable: there will thus always be a "before 1531" and an "after 1531." Imaginaries are endowed with their own regulatory mechanisms, which stem from fetishization – by the obliteration of the historical process of appearing in favor of the fiction, as seen in Guadalupe (Gruzinski, 1990) – censure, self-censure, the distinctions of the profane and the religious, and the effacement of these distinctions. The Baroque imaginary generated virtual universes by blurring the boundaries between the real and the fictional, and by fostering a chronic hallucinatory state. In so doing, it prolonged, because it amplified, the blurring of mimesis begun in the sixteenth century by the colonial situation. This imaginary was effective precisely because it turned away from lived reality toward a fiction that was immediately assimilated with a surreality, with a realm that was divine and therefore hyperreal. To achieve this, yet lacking the means that the synthetic image affords us today, the Baroque imaginary, sum and articulation of the imaginaries that composed it, telescoped devices and practices that were highly incompatible. Since this imaginary arose from expectations nourished by and associated with miracles, the Baroque Church, led by the Jesuits, knew how to exploit in masterly fashion everything that consisted of visionary and dreamlike experiences. Visits to hell or to paradise became common currency among believers of every type. Let a priest die in the odor of sanctity and a heart would appear on his tomb, "suspended over his body in extraordinary beauty and splendor, with many rays of marvelous light." Space considerations here make it impossible to discuss in detail the way in which miracles (tirelessly brought to light and recorded in written accounts), visions, and hallucinations became commonplaces in colonial Mexican society. Abolishing the dichotomy between "signifier" and "signified," the miraculous image was a vivid and immediate presence, and this evidence (more than faith) was nourished by the miracle, which daily reaffirmed its truth through the experience of the senses.

At the periphery of the recognized and authenticated miracle, or of the wild, uncontrolled miracle (which was combated or, more often, tolerated) was a realm in which worshipers engaged in the consumption of hallucinogens. This prehispanic custom, which spread through all levels of colonial society beginning in the seventeenth century, exerted a profound influence on the way in which people constructed their realities. It supplemented the resources of faith with mind-altering drugs, which made it possible to venture at will into the surreal. Colonial Mexican society was a hallucinated society: Indians, blacks, "poor whites," mulattos, and other *mestizos* consumed or caused the consumption of mind-altering plants and mushrooms. Obviously, the absorption of a hallucinogenic drug and the dreamlike visions that resulted were a function of the body as well, and thus we are presented once again with the trilogy body / object-plant / image.

menos parcialmente, la fiesta barroca por excelencia que reunía a toda la sociedad colonial, el Corpus Christi? Con la desaparición de Nueva España y la muerte institucional de una sociedad cuyos ideólogos eran teólogos, el Sagrado Corazón pudo haber captado una parte del imaginario antes polarizado por el Corpus y responder a las exigencias descabelladas de un expresionismo barroco, del cual existen varios ejemplos en el siglo diecinueve. De cualquier manera, lejos de ser un símbolo místico y menos aún una metáfora, el Sagrado Corazón otorgó al cuerpo barroco una nueva densidad, una densidad jamás alcanzada, yuxtaponiéndose finalmente a la temática, también central, de la muerte barroca (en el Políptico de la Muerte de Tepotzotlán). La ausencia en México de revolución industrial, de alfabetización y de democratización al estilo europeo deja espacios vacíos que los antiguos imaginarios siguen utilizando antes de ser sustituidos por la imagen cinematográfica y televisual.

En este caso, el mundo colonial hispánico no sólo sería un receptáculo de sobrevivencias, derrelictos arcaicos encallados en suelo americano, tales como el "feodalismo", por ejemplo, o la Inquisición cuyo papel como instrumento de estabilización cultural en el mälstrom de los mestizajes queda por evaluar. Despreciar a la etapa colonial por arcaica y al siglo diecinueve por sus carencias sería producto de una doble ceguera. ¿Cómo hablar de "arcaísmo" o de "sobrevivencias" después de analizar con detenimiento la experiencia colonial americana en la que todo fue redefinido, revivido, reclasificado, reexperimentado en un contexto nuevo y sin ningún antecedente? Se considera como arcaico lo que fue apenas una reacción, un tímido repliegue sobre el pasado, al enfrentarse con la modernidad europea (bajo las formas del Renacimiento en el siglo dieciséis y del despotismo ilustrado en el dieciocho); enfrentamiento por lo demás creador y productor de mestizajes e híbridos. Cabe preguntar asimismo si las carencias del siglo diecinueve, por indudables que éstas sean, no deben asimilarse a cortocircuitos de toda clase, a "economías" culturales que habrían permitido pasar sin transición de un largo periodo barroco, cuyas luces no se extinguieron en el diecinueve ni en el veinte, al neobarroco de la posmodernidad. ¿La civilización barroca colonial preparaba la edad neobarroca? ¿Y más fácilmente aún puesto que sólo nos separaba de ella la larga gestación de la era industrial, con sus metamórfosis, sus rupturas y sus revoluciones? ¿En esta perspectiva, sería prudente evaluar el papel de las sensibilidades, de los afectos y, de una manera general, de la influencia de los imaginarios y sus combinatorias de origen barroco, en la producción de (o el acceso a) sistemas culturales e imaginarios contemporáneos? Los imaginarios coloniales practicaban, como los de hoy, la descontextualización y el reempleo, la desestructuración y la reestructuración de lenguajes. La confusión de referentes y registros étnicos y culturales, los encabalgamientos de la ficción y la vida, la difusión de drogas, las prácticas del remix, son rasgos próximos a los imaginarios de ayer, aunque no se confunden con ellos – porque la historia no se repite. Emergen indudablemente del universo fractal que nació del contacto entre tres mundos y se perpetúa en América Latina en situaciones fronterizas. ¿Cómo interpretar de otra manera el auge, en los más importantes territorios barrocos

There was a Baroque body just as there was a Baroque imaginary: the gaze consumed images and lights just as the body tattooed with pious images – an altarpiece of flesh, lacerated with open wounds from nail-studded whips – consumed incense, sounds, plants.

Other forms of consumption arose at the opposite extreme from private and clandestine rites, namely those that accompanied the multifarious public spectacles in which all of the culture's musical, dramatic, pictorial, and chromatic resources (the gold of the altarpieces, the glimmering of candles, the rich hues of native embroideries, the sheen of Asian silks, the luster of brocades...) were periodically brought together to pay tribute to a miraculous image, or to celebrate an important liturgical feast, such as Corpus Christi, an auto-da-fé, or a canonization. The court, the clergy, the merchants, the native *caciques* or chieftains, and the masses of *mestizos* and Indians joined in a social and cultural consensus that mingled the official and underground imaginaries. These imaginaries were articulated among them all the more naturally in that everyone tended to blend the profane and the sacred, to confuse fiction and perceived reality, without any impassable rift dividing the sensibilities of the common people from those of the educated elite. Devotional practices circulated from the upper levels to the lower and from the lower to the upper: in the seventeenth century, the canons of Mexico revived the popular native cult of the Virgin of Guadalupe; the Jesuits of the eighteenth century promoted the worship of the Sacred Heart of Jesus. Tridentine Catholicism in its Hispano-American version was flexible and clever enough to devise an imaginary that could serve as a reference point and that would tolerate autonomous spaces of expression and syncretic creation – on the condition, of course, that they were situated within a Catholic framework, and that the deviations remained "native childishness" and were confined within the realm of the aesthetic, the affective, the senses, and the spectacle.

1800-1991: Toward the Neo-Baroque or the Postmodern, without Transition

Though fractal Mexico prepared the way for the Baroque of New Spain, the latter did not open onto modernity, despite the brutal grafting effected by the Bourbons and their battalions of French-style intendants in the second half of the eighteenth century – a misguided neoclassical parenthesis. Independence (1821) fostered the continuation and even the exacerbation of a Baroque tradition that – ranging from lower-class, rural, and native devotional practices to petty bourgeois and urban kitsch – has led straight to the twentieth century. Beneath the veneer of liberalism, positivism, and secularism, the imaginaries endure, victims of new interminglings and other colonialisms, supported by a clergy that perhaps has never been so powerful, now that it is free from the tutelage of state authority. The worship of the Sacred Heart illustrates perfectly the rise of a cult that in the

David Avalos
**Hubcap Milagro –
Combination Platter #3,
The Straight-Razor Taco**
1989
hubcap, wood, chile, straight razor, lead, barbed wire, sawblade / tapacubo, madera, chile, navaja de afeitar, plomo, alambre de púas, hoja de sierra
43 x 23 cm
Collection of the artist

Jaime Palacios
Anatomía del Mago
1990
**Anatomy of the
Magician**
mixed media on ledger paper
with wood / técnica mixta
sobre papel de libro mayor
y madera
108 x 54 cm
Private collection,
New York, New York

8
"Nahum subvierte las
imágenes sagradas al
revelar mediante leves
modificaciones sus poderes
latentes", Olivier Debroise,
"Nahum, Nahum, Nahum",
Nahum B. Zenil, México,
Galería de Arte Mexicano,
1985.

9
El cuerpo electrónico se
describe en el ensayo de
Abruzzese (1988).

americanos, México y Brasil, de la imagen televisual que permite a estos países lanzarse por primera vez en una conquista expansiva?

¿Cómo explicar asimismo la reaparición de formas estéticas que surgen ahora en el arte chicano-mexicano, las referencias religiosas y las manipulaciones de imágenes sagradas (en el caso de artistas como Nahum B. Zenil)[8], las profanaciones aparentes (que, como hemos visto, eran en el contexto barroco reafirmaciones de una aplastante y cautivante sacralidad), o también la inmersión en un mundo de las apariencias sin fondo ni consistencia, un mundo fabricado por las imágenes, donde el Cristo sangrante de Rubén Ortiz domina el código electrónico de las cajas de supermercado? ¿El cuerpo neobarroco expuesto en las obras de Adolfo Patiño o de Jaime Palacios no sería el paralelo o la alternativa del cuerpo electrónico de la posmodernidad?[9]

Incapacitado para responder a todas estas preguntas y comprender el presente, el historiador sólo puede recorrer el pasado, no importa en qué sentido. ¿Queda por saber si no proyecta sobre el México barroco una visión posmoderna que lo incitaría a privilegiar algunas líneas de fuerza en detrimento de otras? ¿Si es capaz de exhumar de este mundo desaparecido la forma más adecuada de abordar los sincretismos y los mestizajes de la posmodernidad, otorgando a la "primera América", la América fractal y barroca, la paternidad de nuestro fin del siglo, si no la del próximo siglo? Al espectador-lector le queda la tarea de encontrar en las obras presentadas, algunas de las actitudes, interrogaciones y esquivaciones cuya arqueología, o por lo menos una de tantas arqueologías, hemos intentado trazar aquí.

Traducido del francés por Olivier Debroise

course of the nineteenth century abandoned the ecclesiastical circles that had introduced it and spread through the lower classes. But one might also wonder whether the festival of the Sacred Heart has not, at least to some extent, taken the place of the celebration of Corpus Christi, the Baroque ritual par excellence, which drew together all of colonial society. With the disappearance of New Spain and the institutional death of a society whose idealogues were theologians, would the Sacred Heart have recovered a part of what Corpus Christi polarized by responding to the unbridled exigencies of a Baroque expressionism, so frequently seen in the nineteenth century? It is nevertheless true that far from being a mystical symbol, much less a metaphor, the Sacred Heart gave the Baroque body a new density, an intensity never before achieved, going so far as to juxtapose itself with the equally central thematic of the Baroque death (in the *Polyptych of Death* at Tepotzotlán). The absence in Mexico of widespread literacy, an industrial revolution, and democratization on the European model has created gaps that the old imaginaries continue to replenish, before being supplanted by filmed and televised images.

Thus, the history of the colonial hispanic world should not be seen merely as a catch-all for reversionary elements, for archaic leftovers that foundered on American soil such as "feudalism," or the Inquisition, whose role as an instrument of cultural stabilization in the welter of blendings must certainly be reevaluated. Might not the denunciation of the colonial era's "archaism" and the nineteenth century's "deficiencies" be the effect of a twofold blindness? It is scarcely possible to speak of "archaism" or of "reversion" if one looks closely at the colonial American experience, in which everything was redefined, relived, recalibrated, and retested in a context that was new and without precedent. The "archaic" should rightly be seen less as a reaction, an apprehensive retreat toward the past, than as a confrontation with European modernity (as embodied in the Renaissance of the sixteenth century, and then in the enlightened despotism of the eighteenth century), defiantly creative and producing myriad blendings and hybrids. Similarly, we may wonder whether the deficiencies of the nineteenth century, undeniable as they may be, should not be considered as bypasses or short circuits, entailing cultural "economies" that would lead *without transition* from an enduring Baroque world, still waning throughout the nineteenth and twentieth centuries, to the Neo-Baroque world of the postmodern. Isn't it possible that colonial Baroque civilization may have paved the way for the Neo-Baroque era? And might it not have prepared the way all the more easily because it was not separated from the postmodern era by the long gestation of the industrial age, with its metamorphoses, ruptures, and revolutions? Couldn't we evaluate, from this perspective, the role of sensibilities and emotions, and, in a more general way, the influence of Baroque imaginaries and their melding on the production of or approach to cultural systems and contemporary imaginaries? The colonial imaginaries, like those of today, practiced decontextualization and the

Bibliographía / Bibliography

Abruzzese, A. *Il corpo elettronico: Dinamiche delle comunicazioni di massa en Italia*. Firenze: La Nuova Italia, 1988.

Alberro, S. *Inquisition et société au Mexique, 1571-1700*. Mexico: CEMCA, 1988.

——————— *L'acculturation des Espagnols dans le Mexique colonial*. Paris: Ecole des Hautes Etudes en Sciences Sociales, forthcoming.

Bernand, C., and S. Gruzinski. *Histoire du Nouveau Monde: De la découverte á la conquete*. Vol. I. *Une expérience européenne*. Paris: Fayard, forthcoming.

Burkhart, L. M. *The Slippery Earth: Nahua-Christian Moral Dialogue in Sixteenth-Century Mexico*. Arizona, 1988.

Calabrese, O. *L'età neobarroca*. Bari: Laterza, 1987.

Greenaway, P. *Fear of Drowning by Numbers*. Paris, 1988.

Gruzinski, S. *La guerre des images, de Christophe Colomb à "Blade Runner" (1492-2019)*. Paris: Fayard, 1990.

——————— *L'Amérique de la Conquête peinte par les peintres mexicains*. Paris: Flammarion, forthcoming, 1992.

Guidieri, R. *Cargaison*. Paris: Seuil, 1987.

Plancarte, A. M. *El corazón de Cristo en la Nueva España*. Mexico: Buena Prensa, 1951.

Sallmann, J.-M. *Le culte des saints à Naples, XVIe-XVIIe siècles*. 4 vols. Thesis for the *Doctorat d'État*, Paris IV, 1991.

Tovar de Teresa, G. *Bibliografía novohispana de arte*. Part II. Mexico: Fondo de Cultura Económica, 1988.

Discographía / Discography

Alaska and Dinarama. *Fan Fatal*. 7 92122 2, Hispa Vox.

Nyman, M. *The Cook, the Thief, His Wife, and Her Lover*. 30 730 PM 520, Virgin Records.

Zumaya, M. de. In *Primer Gran Festival Ciudad de México: 450 años de música*. Cuatrô Éstaciones.

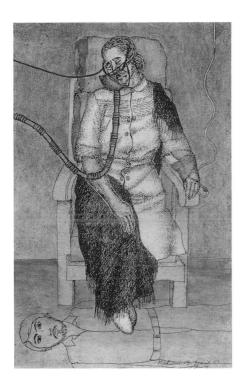

Nahum B. Zenil
Mamá en el hospital
1985
Mama in the Hospital
mixed media on paper /
técnica mixta sobre papel
35.5 x 29 cm
Collection of the artist

8
Nahum subverts the sacred
images by releasing, through
slight modifications, their
latent power. O. Debroise,
<u>Nahum B. Zenil</u> Mexico:
Galería de Arte Mexicano,
1985.

9
The electronic body is
described by Abruzzese
(1988).

reemployment, destructuring, and restructuring of languages. The confusion of standards, the blurring of ethnic and cultural distinctions, the overlapping of the lived and the fictional, the widespread use of drugs, and the dynamics of *remixing* are features that draw together without fusing (for history does not repeat itself) the imaginaries of yesterday and today. All are incontestably the result of the fractal universe engendered by the meeting of the three worlds and perpetuated in Latin America by border conditions. If they are not, how can we interpret, within those vast territories of the American Baroque, Mexico and Brazil, the phenomenal ascendance of the televised image, which for the first time permits these countries to embark in their turn on an expansionist enterprise?

And if they are not, how can we moreover explain the aesthetic resurgences seen in Chicano / Mexican art today – the religious references and the manipulations of sacred images (by painters like Nahum B. Zenil);[8] the obvious profanations (which we have seen, in the Baroque context, to be but a reaffirmation of a stifling and enveloping sacredness); or the plunge into an unstable, inconsistent world of appearances, a world fabricated by images in which the bleeding Christ of Rubén Ortiz appears above a supermarket bar-code symbol? Would the Neo-Baroque body that fills the canvases of Adolfo Patiño or Jaime Palacios be the companion or the alternative to the electronic body of the postmodern?[9]

Unable to answer these questions or to understand the present, the historian can only explore the past – it scarcely matters in what direction. Is he unwittingly projecting on Baroque Mexico a postmodern vision that might lead him to sanction certain lines of force at the expense of others? Or is he capable of extracting from this vanished world something that will aid him in approaching the syncretisms and hybridizations of postmodernity and ensure that "the First America," fractal and Baroque America, be once again recognized as the forebear of our end-of-century and of the century that soon will dawn? It is up to the spectator-reader to trace out in the works mentioned here the attitudes, questions, and detours for which we have tried to suggest the archeology, or rather a possible archeology.

Translated by Maria Louise Ascher

El corazón devorado

Matthew Teitelbaum

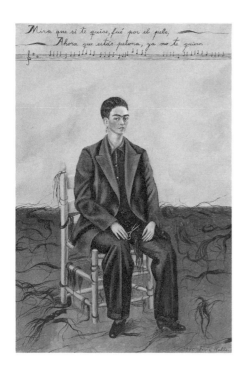

Frida Kahlo
Autorretrato con pelo cortado 1940
Self Portrait with Cropped Hair
oil on canvas / óleo sobre tela
40 x 28 cm
Collection of The Museum of Modern Art, New York, New York
Gift of Edgar Kaufmann, Jr

Empecemos con dos imágenes: una, que representa una escena de una calle mexicana; la otra, un verdadero icono de la pintura mexicana moderna. La primera, una mesa arreglada a la manera de un tianguis, con pequeños dijes, amuletos, objetos de devoción y ofrendas votivas. Es una mesa de hojalata, cartón estampado y plástico de colores brillantes; una mesa con imágenes de Jesucristo, flores, pájaros y corazones en pedazos atravesados por espinas. La segunda, un autorretrato de Frida Kahlo, una artista considerada esencial en nuestro tiempo para comprender la cultura mexicana contemporánea. Está sentada sola, y viste un traje de hombre muy grande. Hay pelo por todas partes: en la silla, en su regazo y en la tierra roja que la rodea. Su cabello decora un terreno adornado con la letra de una canción popular mexicana: "Mira que si te quise fue por tu pelo. Ahora que estás pelona, ya no te quiero."

Dos vertientes de la cultura popular, el dije y la canción, se "leen" y se entienden en estas imágenes. Dos vertientes se vinculan en el paso de la iconografía religiosa a una imagen de poder sexual. Es el paso de una iconografía que inscribe un cristianismo proscriptor en la moralidad de una nación a una comprensión de la sexualidad a la vez desafiante y ambivalente, que se mueve entre lo femenino y lo masculino sin posarse firmemente en ningún lado. Mientras que una es una lectura del sentimiento religioso que niega las funciones del cuerpo, la otra es una lectura de una ambivalencia acerca de la "identidad", enraizada en las percepciones y las sensaciones del cuerpo. Mientras que ambas hablan metafóricamente de la proliferación de imágenes en el corazón de México, cada una nos da una lectura distinta del momento contemporáneo; cada una vincula la "idea" de México y su gente a una historia distinta.

Imágenes en el corazón de México que se convierten en imágenes del corazón de México, que se convierten en iconos, que se convierten en un nexo entre lo público y lo privado, entre el acto de devoción y las actividades cotidianas: estos son los temas de El Corazón Sangrante. Aquí, el poder de la imagen del corazón se describe y se evoca por medio del vínculo entre su representación contemporánea y su circunstancia en varios

The Devoured Heart

Matthew Teitelbaum

Anonymous
**Devotional objects
gathered in
Mexico City, Mexico**
1990

Begin with two images: one, a scene from a Mexican street; the other, a virtual icon of modern Mexican painting. The first, a table set up as a street-market display, with small religious pendants, amulets, devotional objects, and votive offerings. It is a table of cut tin, stamped cardboard, and brightly colored plastic; a table of images of Jesus Christ, flowers, birds, and severed hearts pierced by thorns. The second, a self portrait of Frida Kahlo, an artist regarded in our time as essential to an understanding of contemporary Mexican culture. She sits alone, wearing an oversized man's suit. Hair is all about her – on the chair, her lap, and the red-earth that surrounds her. Her hair decorates a ground adorned with the words of a Mexican popular song: "Look, if I loved you, it was for your hair. Now that you are bald, I don't love you anymore."

Two strains of popular culture, the pendant and the song, meet in these images. Two strains are linked in a move from religious iconography to an image of sexual power. It is a move from iconography that inscribes a proscriptive Christianity on the morality of a nation to a sexuality which is at once defiant and ambivalent, moving between femininity and masculinity without landing surely in one place. While one is an invocation of religious feeling that denies the functions of the body, the other is a statement of ambivalence about "identity," rooted in perceptions about and feelings of the body. While both metaphorically speak to the proliferation of images in the heart of Mexico, each supports a separate reading of the contemporary moment; each ties the "idea" of Mexico and its people to a separate history.

Images in the heart of Mexico becoming images of the heart in Mexico; images becoming icons, becoming links between the private and the public, between the act of devotion and the activities of everyday life: these are the subjects of *El Corazón Sangrante*. Here, the power of the iconic image of the heart is described and evoked by the link between its contemporary representation and its circumstance at various points in Mexican history. Transformations of meaning in the

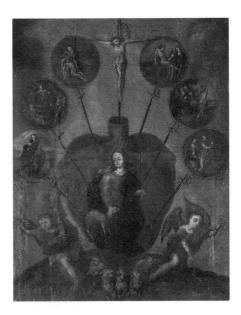

Anonymous
**Untitled (The Virgin
Surrounded by the
Seven Wounds of Mary)**
18th century
**Sin título (La Virgen
rodeada de las siete
heridas de María)**
siglo XVIII
oil on canvas / óleo sobre tela
48 x 38 cm
Collection of
Paul LeBaron Thibeau,
San Francisco, California

momentos de la historia de México. Las transformaciones del significado en el icono del corazón, su "traslado" del altar de la iglesia a la calle y su manifestación en el arte mexicano y "sureño" contemporáneos se vinculan a una comprensión de la iconografía en México como un indicio del significado.

I

En el uso que hace una cultura de un icono hay una lucha por el poder interpretativo. Los iconos sugieren y contienen un significado. Tradicionalmente se han hecho lecturas iconográficas en el arte y en la antropología para descodificar o explicar culturas alejadas en el tiempo o la experiencia del tiempo y en el lugar de la interpretación. Los iconos de varias sociedades tribales, culturas comunales, y reinados religiosos han recurrido a un esquema para descodificar culturas "extranjeras". Tradicionalmente, los iconos han disminuido la distancia en la comprensión cultural, precisamente porque se considera que son producidos por los indígenas; se considera que hablan desde dentro de una cultura, y, por lo tanto, toman su lugar en el mundo de las imágenes con el aura de una autenticidad impecable. Una representación se convierte en un icono debido a su habilidad para significar valor y sentido.

En México, la lucha por el poder interpretativo en torno a la imagen del corazón sangrante o ensangrentado ha sido hasta hace poco tiempo vinculada a dos representaciones: el corazón del sacrificio azteca que representaba los valores de la comunidad vinculados al flujo y reflujo del cosmos, y el corazón del sufrimiento y la veneración cristianos, el corazón afligido, de la devoción individual, personal. Que una ha sustituido a la otra, que el corazón de Jesús ha llegado a ser visto como el verdadero centro de México, se evidencia geográficamente en el centro de la ciudad de México. Aquí, en un lugar cercano al Templo Mayor, el lugar de la ceremonia sagrada de los aztecas, el sitio de la muerte ofrecida para nutrir a la vida, surge la Catedral, construida con piedras que fueron arrancadas del mismo templo. Aquí, donde se sacaban los corazones, está plenamente presente el corazón, el corazón del México colonial, en la unión del ábside y la nave de la gran Catedral. La Catedral, cuya construcción se inició a mediados del siglo XVI y se prolongó durante más de dos siglos, oscurece y sustituye al Templo Mayor con el cuerpo simbólico de Cristo.

Para el siglo XVI, el corazón dejó de ser un símbolo de unidad con las fuerzas naturales y los poderes de los dioses para convertirse en un símbolo barroco de penitencia y sufrimiento, que se consideraba necesario para un sentimiento religioso auténtico. El corazón era un objeto de devoción, una reliquia, un icono que figuraba dentro de la cultura como una fábula moral. Las heridas de Cristo, a través de su corazón sangrante, eran el punto de entrada a su cuerpo. Un creyente se redimía por medio de su autonegación, su sufrimiento y su sacrificio. A fines del siglo XIX, con la expectativa de la revolución política y económica, el corazón se abrió para convertirse en un símbolo de valentía nacional filtrado a través del código del sentimiento religioso. Era el registro viviente, como ha observado la artista

icon of the heart, its "move" from the altar to the church to the street, and its manifestation in contemporary Mexican and "southern" art are linked to an understanding of iconography in Mexico as a signifier of meaning.

I

In a culture's use of an icon there is a struggle for interpretive power. Icons suggest and embody meaning. Iconographic readings in art and anthropology have traditionally been used to decode or explain cultures distanced in time or experience from the time and place of interpretation. Icons of various tribal societies, communal cultures, and religious kingdoms have invoked a schema for decoding "foreign" cultures. Traditionally, icons have lessened the distance in cultural understanding, precisely because they are seen to be indigenously generated; they are seen to speak from within a culture, and thus, take their place in the world of images with the aura of an impeccable authenticity. A representation becomes an icon because of its ability to signify value and meaning.

In Mexico the struggle for interpretive power around the image of the bleeding or bloodied heart has, until recently, been linked to two successive representations: the heart of Aztec sacrifice, which stood for the values of community linked to the agricultural calendar, and the heart of Christian suffering and veneration, which is the personalized, sorrowful heart of an individual piety. That one has superseded the other – that the heart of Jesus has come to be seen as the virtual heart of Mexico – is evidenced geographically at the center of Mexico City. Here near the site of the Templo Mayor, the site of Aztec sacred ceremony, a death given to nurture life, rises the Metropolitan Cathedral. Here, where hearts were removed, the heart of Colonial Mexico is fully present, at the meeting of the transept and nave of the great Cathedral. Built over two centuries beginning in the mid-16th century, the cathedral obscures and replaces the Templo Mayor with the symbolic body of Christ.

By the 16th century the heart moved from a sign of unity with natural forces and powers of the Gods to a Baroque symbol of penance and suffering deemed necessary for true religious feeling. The heart was a devotional object, a relic and icon which stood within the culture as a moral fable. The point of entry to Christ's body was through his bleeding heart, his wounds. A believer was redeemed through Christ's selflessness, suffering, and sacrifice. By the end of the 19th century, with the anticipation of economic and political revolution, the heart had opened to become a symbol of national courage, filtered through the cipher of religious feeling. It was a living record, as Chicana artist Amalia Mesa-Bains has noted, of a "passionate battle for independence, bravery, stout heartedness, love of *patria*, vibrant nationalism, *soldaderas* (camp followers), *Adelitas*, lovers lost, lovers reunited, grieving mothers – all these were passionate testimonials of an era."[1]

1
Amalia Mesa-Bains, "An Historical Essay on Heart Imagery and Expressions." Lo del Corazón: Heartbeat of a Culture. (The Mexican Museum: San Francisco, 1986), p. 6.

chicana Amalia Mesa-Bains, de una "apasionada batalla por la independencia, de la valentía, del arrojo desinteresado, el amor a la patria, el nacionalismo vibrante, las soldaderas, las adelitas, los amores perdidos, los amores reunidos, las madres afligidas: todo esto constituye un apasionado testimonio de una época."[1]

Las descripciones populares del corazón abundaron durante el periodo revolucionario que abrió este siglo. Las representaciones del corazón generalmente estaban vinculadas a los ideales de las aspiraciones nacionalistas. La Revolución de 1910-1917, "con sus promesas de cambio social (que) fomentaron un espíritu mesiánico que transformó a simples mortales en superhombres...",[2] empapó el corazón de atributos mesiánicos semejantes; el nacionalismo salió de y entró a la devoción de la creencia religiosa. Las naciones, sostiene la historiadora de la literatura Jean Franco, "no son sólo territorios, personas y gobiernos, sino que también son 'imaginadas'; es decir, articulan significados, crean historias ejemplares y sistemas simbólicos que aseguran la fidelidad y el sacrificio de distintos individuos."[3] En México, donde el celo nacionalista se une con el fervor religioso, había una animación completa de un icono sagrado, y una plena comprensión, como podría haberlo dicho el filósofo e historiador francés Michel Foucault, de que es posible usar un símbolo o icono para ejercer ciertas medidas de control. Dentro del uso popular del corazón como símbolo de identidad nacional – principalmente la Virgen de Guadalupe y hasta cierto punto el corazón – había un intento por convencer, alentar o, finalmente, disciplinar a la población y hacerle creer en una serie de valores predominantes.

II

En los últimos años, numerosos artistas latinoamericanos han tomado la imagen del corazón, principalmente los mexicanos y los chicanos, tanto hombres como mujeres. Como imagen, tiene un carácter contemporáneamente sugestivo, y, sin embargo, conserva un evidente simbolismo previo al siglo XX, como signo del cristianismo. Recientemente, el corazón fue investido de nuevos significados, lo que el escritor mexicano Olivier Debroise ha llamado "el desasosiego del individuo en una época particularmente conflictiva y pragmática; lo que se puede considerar un nuevo spleen, una especie de mal del siglo, o tal vez, una reacción o una resistencia a conflictos recientes."[4]
El corazón ha sido usado profusamente en las culturas "sureñas". Al principio, a mediados de los setenta, los artistas chicanos del sur de California identificaron su lucha por el reconocimiento cultural con el corazón sangrante (o cautivo); posteriormente, a raíz del terremoto de 1985, los artistas mexicanos empezaron a utilizar el corazón como un signo metafórico tanto del sufrimiento de los afligidos y de los que habían perdido sus casas, como del desmoronamiento del orden político establecido. En cada uno de estos casos, el corazón se convirtió en símbolo de independencia y de fe laica.

1
Amalia Mesa-Bains, "An Historical Essay of Heart Imagery and Expressions", en Lo del Corazón: Heartbeat of a Culture (The Mexican Museum, San Francisco, California, 1986), p. 6.

2
Jean Franco, Plotting Woman: Gender and Representation in Mexico (Columbia University Press, Nueva York, 1989), p. 102.

3
Jean Franco, Plotting Woman: Gender and Representation in Mexico, Op. cit., p.79. En su texto, Franco reconoce su deuda con el teórico británico Benedict Anderson, quien ha escrito: "La desintegración del Paraíso: nada hace a la fatalidad más arbitraria. Lo absurdo de la salvación: nada hace a otro tipo de continuidad más necesario. Lo que se necesitaba entonces era una transformación secular de la fatalidad en continuidad, de la contingencia en significado. Como veremos, pocas cosas eran (son) más apropiadas para este fin que la idea de nación." [de Benedict Anderson, Imagined Communities (Londres, Verso, 1983), p. 19]

4
Olivier Debroise, "El Corazón sangrante: una propuesta de exposición". México, marzo de 1991. Inédito.

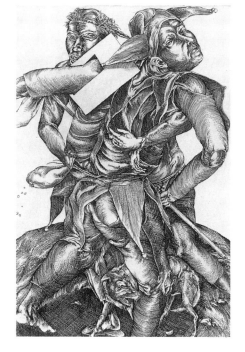

Jaime Palacios
Xipe Totec 1985
etching on paper /
aguafuerte sobre papel
31 x 20 cm
Collection of
Richard Ampudia,
courtesy of
Carla Stellweg Gallery,
New York, New York

2
Jean Franco, <u>Plotting Woman:</u>
<u>Gender and Representation in</u>
<u>Mexico.</u> (Columbia University
Press: New York, 1989),
p. 102.

3
Ibid., p. 79. In her text,
Franco acknowledges her
own debt to the British
theorist Benedict Anderson,
who has written:
"Disintegration of paradise:
nothing makes fatality more
arbitrary. Absurdity of
salvation: nothing makes
another style of continuity
more necessary. What then
was required was a secular
transformation of fatality into
continuity, contingency into
meaning. As we shall see,
few things were (are) better
suited to this end than the
idea of the nation." [from
Benedict Anderson, <u>Imagined</u>
<u>Communities.</u> (London: Verso,
1983), p. 19]

4
Olivier Debroise, "The
Bleeding Heart: An exhibit
proposal," Mexico City,
March, 1990. Unpublished.

Popular depictions of the heart abounded during the revolutionary period that opened this century. Representations of the heart were linked with the ideals of nationalistic aspiration. The Revolution of 1910-1917, "with its promise of social transformation [which] encouraged a Messianic spirit that transformed mere human beings into supermen..."[2] imbued the heart with similar Messianic attributes; nationalism fed into and out of the devotion of religious belief. Nations, the American literary historian Jean Franco has argued, "are not only territories, peoples, and governments, but are also 'imagined' – that is, they articulate meanings, create exemplary narratives and symbolic systems which secure the loyalty and sacrifice of diverse individuals."[3] In Mexico, where nationalist zeal met religious fervor, there was a full animation of a sacred icon, and a full realization, as the French philosopher/historian Michel Foucault might have put it, of using a symbol or icon to generate some measure of control. Within the popular use of icons as a symbol of national identity – the Virgin of Guadalupe most significantly, and to some extent, the heart – there was an attempt to convince, encourage or, finally, discipline populations into believing a predominant set of values.

II

In recent years the image of the heart has been taken up by numerous Latin American artists, primarily Mexicans, Chicanos, and Chicanas. As an image it has a contemporary suggestiveness, yet it retains its apparent pre-20th century symbolism as a sign of Christianity. In recent years the heart has developed new meaning, what Mexican writer Olivier Debroise has called "the uneasiness of the individual in an era particularly conflictive and pragmatic; what could be considered a new spleen, a sort of malady of the century, or perhaps a reaction to, or resistance to, recent conflicts."[4] The heart has been taken up profusely in "southern" cultures. At first, in the mid-1970s, Chicano and Chicana artists in southern California identified their struggle for cultural recognition with the bleeding (or captured) heart; subsequently, following the Mexican earthquake of 1985, Mexican artists began to utilize the heart as a metaphorical sign of both the suffering and grieving of the homeless and the crumbling of the established political order. In each instance the heart became a symbol of independence and secular faith.

For many contemporary artists the heart itself is a symbol against fixity, against the single, potent, and traditional function of an icon. In the contemporary moment, and in the work of many of the artists represented in *El Corazón Sangrante*, the heart stands for information suppressed in the discourse about religion, culture, and social formation in Mexico. The heart represents information suppressed in discussions about the originary in Mexican culture, both the suppressed culture of the Aztecs and the veiled attributes of medieval European Christianity (that is, Christianity before the conquest of Mexico). The heart raises issues of sacrifice,

Para muchos artistas contemporáneos, el corazón mismo es un símbolo contra lo fijo, contra la función única, potente y tradicional de un icono. En este momento, y en el trabajo de muchos de los artistas representados en El Corazón Sangrante, el corazón simboliza la información suprimida en el discurso sobre la religión, la cultura y la formación social en México. El corazón representa la información oculta en las discusiones sobre lo originario en la cultura mexicana, tanto en la cultura suprimida de los aztecas como en los atributos velados del cristianismo medieval europeo (es decir, el cristianismo de antes de la conquista de México). El corazón plantea cuestiones sobre el sacrificio, el predominio de un sexo sobre el otro, el filo subversivo en la cultura popular de la calle. Como un potente símbolo en los ochenta y noventa, el corazón viene a representar el cuerpo social que se resiste a la categorización, a la identificación unilateral y al estereotipo cultural. El corazón contemporáneo se niega a representar un sistema definido de valores; el corazón, o, más bien, su representación, no actúa dentro de una estructura cultural de la manera en que lo hace la iconografía tradicional. En lugar de reforzar, desestabiliza los valores predominantes.

III

A los artistas de El Corazón Sangrante los une su preocupación por el cuerpo y su relación metafórica con el corazón sangrante. Algunos como Nahum B. Zenil, Jaime Palacios y Juan Francisco Elso, usan la imagen del corazón explícitamente para representar al cuerpo, mientras que otros usan imágenes y materiales constitutivos y relacionados con él para sugerir su presencia: sangre, tierra, cuchillos, dijes de cultura popular y cabello humano. Lo que vemos que estos "cuerpos" hacen, sienten y son es el verdadero tema de esta exposición. Los artistas se sitúan de distintas maneras en una relación problemática con los valores cristianos dominantes de la cultura mexicana, ya sea rememorando "la sangre y las entrañas" del cristianismo medieval, o los rituales de las civilizaciones de antes de la Conquista. Su trabajo es una arqueología que desentierra la verdad y los sentimientos suprimidos. No cuestiona las simplificaciones de una nutrición "primitiva" sugerida por la sangre, el cuerpo y las "raíces primarias" (evocadas por el sacrificio azteca y la creencia ritualista generalizada), sino más bien describe un estado híbrido en el que ninguna identidad es singular o pura. Se trata de una arqueología que inevitablemente vincula al individuo con la identidad fracturada del México contemporáneo, un vínculo que se forma a través del cuestionamiento de categorizaciones estables de lo que significa ser "masculino" y "femenino".

En el cristianismo medieval, los creyentes eran vistos como numerosos miembros conectados a un cuerpo, el cuerpo de Cristo, realizado en el diseño de una iglesia, que era, en sí, una cruz con el corazón metafórico de Cristo en la intersección de la nave y el crucero. Aquí, donde estaba el corazón, era el sitio del encuentro con Dios. Era la fuente, como escribió Xavier-Léon Dufour, de "pensamientos intelectuales, de la fe, de la comprensión...(el corazón es) el centro de cosas

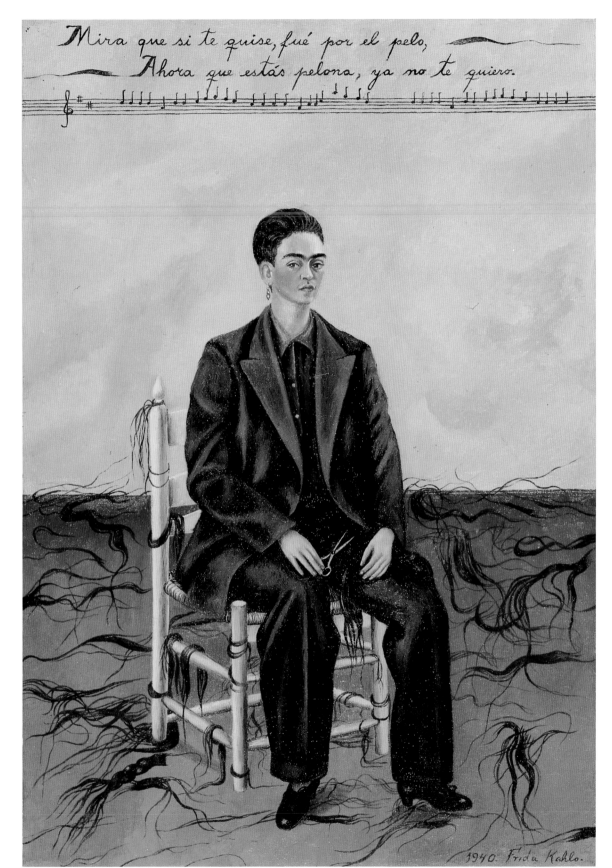

Frida Kahlo
**Autorretrato con pelo
cortado** 1940
**Self Portrait with
Cropped Hair**
oil on canvas / óleo sobre tela
40 x 28 cm
Collection of
The Museum of Modern Art,
New York, New York
Gift of Edgar Kaufmann, Jr

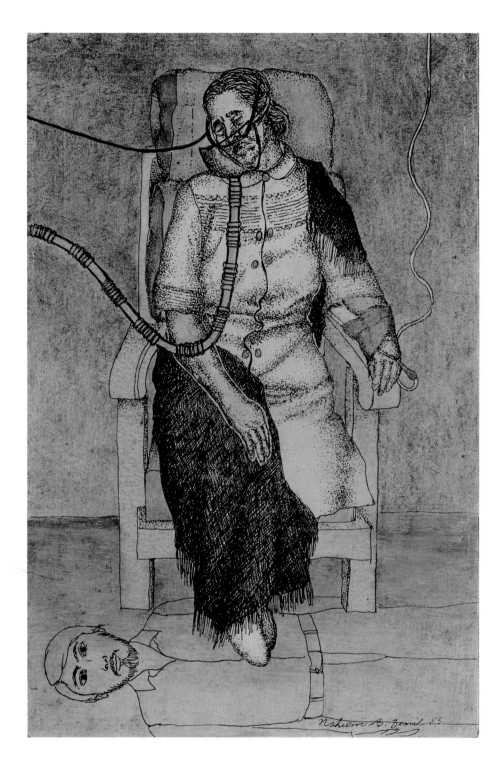

Nahum B. Zenil
Mamá en el hospital
1985
Mama in the Hospital
mixed media on paper /
técnica mixta sobre papel
35.5 x 29 cm
Collection of the artist

Jaime Palacios
La boda de la Virgen
1991
**The Wedding of the
Virgin**
oil on canvas / óleo sobre tela
61 x 61 cm
Collection of Vrej Baghoomian,
courtesy of Carla Stellweg
Gallery, New York, New York

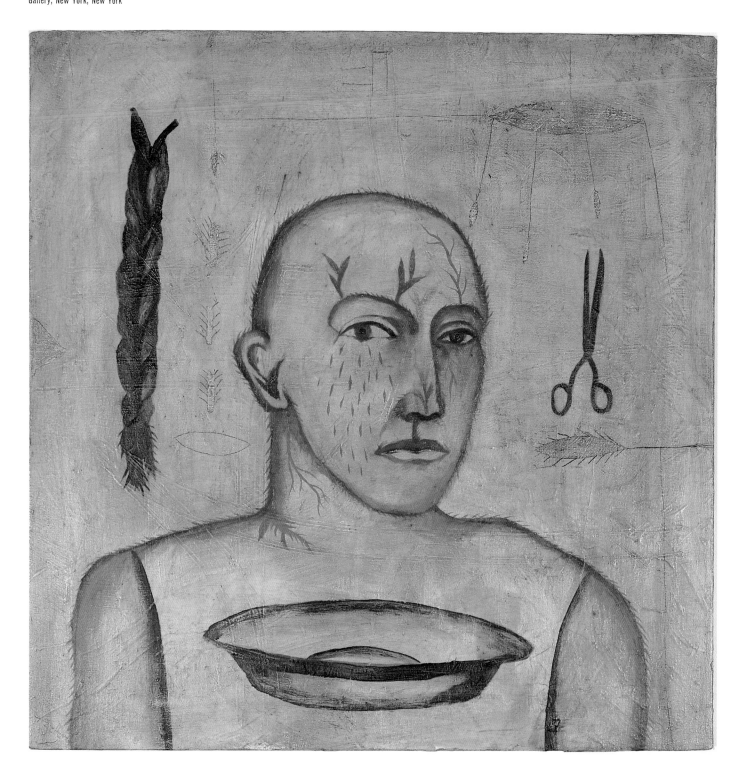

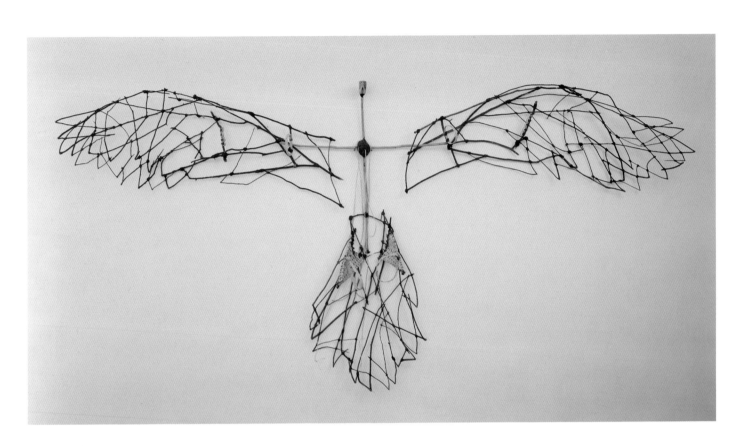

Juan Francisco Elso
**Pájaro que vuela sobre
América** 1985
**Bird that Flies Over
America**
carved wood, branches, wax,
jute thread, and basket
elements / instalación de
madera tallada, ramas, cera,
hilo de yute y elementos de
cestería
180 x 190 cm
Collection of
Reynold C. Kerr,
New York, New York

José Bedia
Mamá Kalunga 1991
mixed media / instalación en
técnica mixta
roomsized installation,
approximately 350 x 350 cm

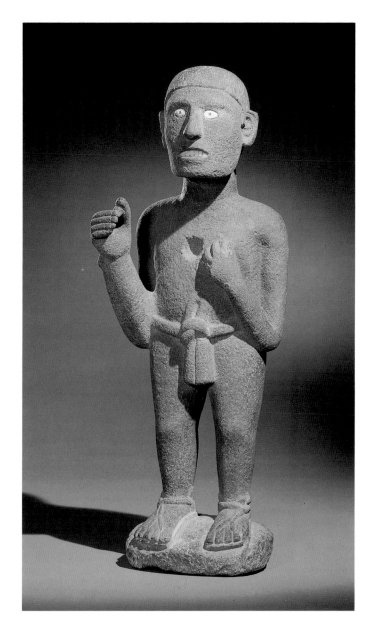

Anonymous
Standard-Bearer
c.1450-1521
stone / piedra
Collection of
Wally and Brenda Zollman,
Indianapolis, Indiana

Ana Mendieta
Untitled (Fetish Series)
1977
Sin título
8 x 10 color photograph
documenting performance /
fotografía en color
documentando performance
sand and blood / arena
y sangre
Courtesy of Galerie Lelong,
New York, New York

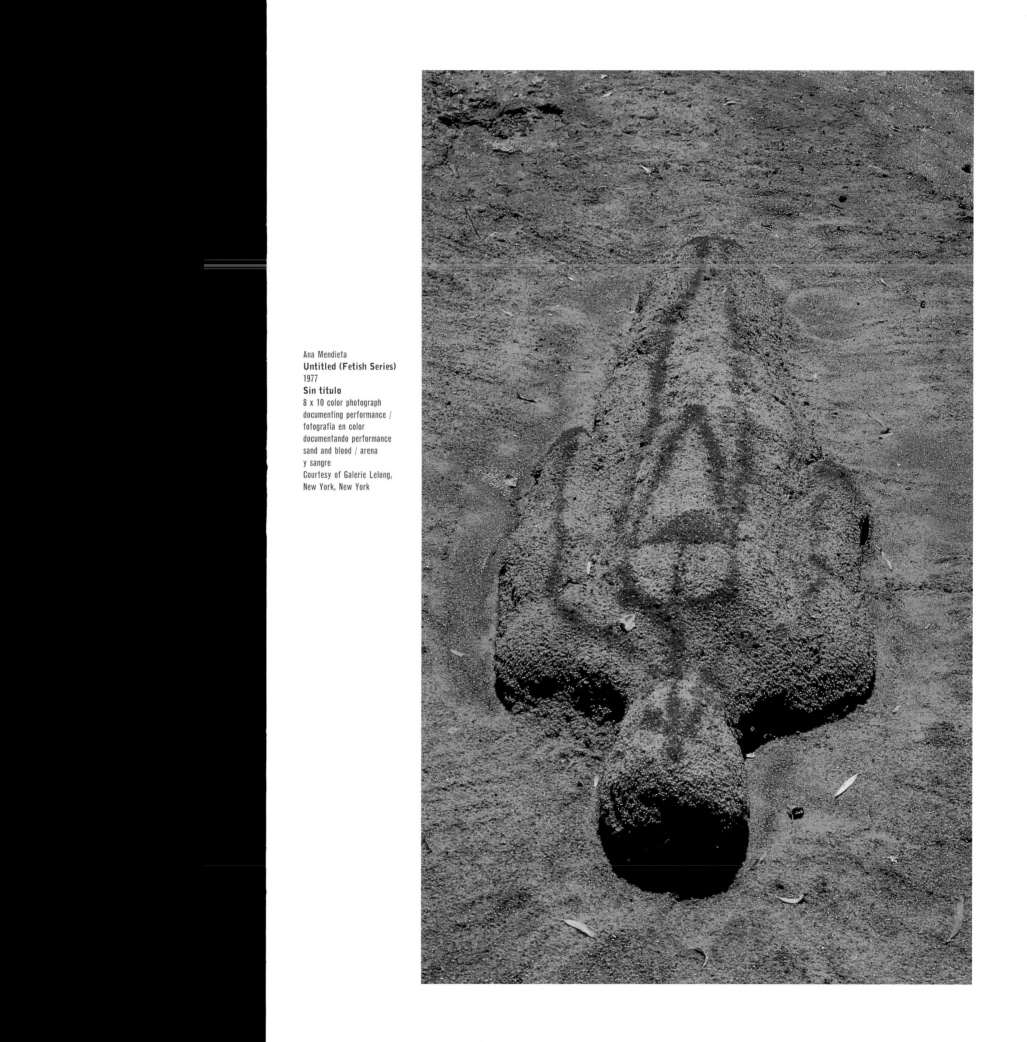

María Magdalena Campos
I am a Fountain 1990
Soy una fuente
oil on board, clay tablets /
óleo sobre triplay, tabletas
de barro
275 x 325 cm
Courtesy of Neil Leonard,
Boston, Massachusetts

Juan Francisco Elso
**Pájaro que vuela sobre
América** 1985
**Bird that Flies Over
America**
carved wood, branches, wax,
jute thread, and basket
elements / instalación de
madera tallada, ramas, cera,
hilo de yute y elementos de
cestería
180 x 190 cm
Collection of
Reynold C. Kerr,
New York, New York

of gender privilege, of the subversive edge to popular street culture. As a potent symbol in the 1980s and 1990s, the heart has come to represent the social body resisting categorization, unilateral identification, and cultural stereotyping. The contemporary heart refuses to stand for a definable system of values; the heart, or rather its representation, does not perform within a cultural construct the way traditional iconography does. It destabilizes, rather than reinforces, dominant values.

III

The artists in *El Corazón Sangrante* are joined by their concern with the body and its metaphorical relationship with the bleeding heart. Some, such as Nahum B. Zenil, Jaime Palacios, and Juan Francisco Elso, use the image of the heart explicitly to represent the body, while others use constituent and related materials and images – blood, earth, knives, popular culture pendants, human hair – to suggest its presence. What these "bodies" are seen to do, to feel, and to be is the true subject of this exhibition. The artists, in varying ways, situate themselves in problematic relation to the dominant Christian values of Mexican culture, either by recalling the "blood and guts" of medieval Christianity or the rituals of pre-Conquest civilizations. Their work is an archeology that unearths suppressed truth and feeling. It does not question the simplifications of a "primitivist" nurturing suggested by blood, the body, and the "primal roots" (evoked through Aztec sacrifice and generalized ritualistic belief), but rather describes a hybrid state in which no identity is singular or pure. It is an archeology that inevitably links the individual to the fractured identity of contemporary Mexico – a link that is made through a questioning of stable categorizations of what it is to be "male" and "female."

In medieval Christianity believers were seen to be multiple limbs connected to one body, Christ's body, which was actualized in the design of a church, itself a cross with Christ's metaphorical heart at the meeting of the nave and transept. Here, where the heart lay, was the site of encounters with God. It was the source, as Xavier-Leon Dufour has written, "of intellectual thoughts, of faith, of comprehension...[the heart is] the center of decisive things."[5]

To understand the role of the body in medieval Christianity, American historian Caroline Walker Bynum tells us, "we do well to begin by recognizing the essential strangeness of medieval religious experience."[6] In the medieval context images of the fertile and decayed body – the body that gives and takes away according to moral codes – were far greater than images of the sexual body – the body of pleasure or experience in the world of fellow men and women. For the medieval believer, experiences came through the body; the body inhaled the spirit of religious belief and was known to all as a vehicle for revelation, feeling, belief, and finally, a means of departure into the body of Christ itself. Mutilations

5
Quoted in Jacques Le Goff, "Head or Heart? The Political Use of Body Metaphors in the Middle Ages." Michel Feher (ed.) Fragments for a History of the Human Body (Part Three). (Zone Books: New York, 1989), p. 16.

6
Carolyn Walker Bynum, "The Female Body and Religious Practice in the Later Middle Ages." Michel Feher (ed.) Fragments for a History of the Human Body (Part One). (Zone Books: New York, 1989), p. 162.

5
Citado en Jacques Le Goff, "Head or Heart? The Political Use of Body Metaphors in the Middle Ages", Michel Feher, ed., Fragments for a History of the Human Body (Part Three) (Zone Books, Nueva York, 1989), p. 16.

6
Carolyn Walker Bynum, "The Female Body and Religious Practice in the Later Middle Ages", Michel Feher, Fragments for a History of the Human Body (Part One) (Zone Books, Nueva York, 1989), p. 162.

7
Ibid.

8
Véase Christian Duverger, "The Meaning of Sacrifice", Michel Feher, ed., Fragments for a History of the Human Body (Part Three) (Zone Books, Nueva York, 1989), p. 336.

9
Georges Bataille, "Extinct America", en Annette Michelson, Rosalind Krauss, Douglas Crimp y Joan Copjec, eds., October: The First Decade (MIT Press, Cambridge, Massachusetts, 1988), p.441.

10
Véase Georges Bataille, The Accursed Share, Vol. 1 (Zone Books, Nueva York, 1988), pp. 49-61.

11
Osvaldo Sánchez, "José Bedia: La restauración de nuestra alteridad," Rasheed Araeen (ed.) THIRD TEXT, invierno 1990 / 91, No. 13, p. 65.

José Bedia
Mamá Kalunga 1991
mixed media / instalación en técnica mixta
roomsized installation, approximately 350 x 350 cm

decisivas."[5] Para comprender el papel del cuerpo en el cristianismo medieval, la historiadora norteamericana Caroline Walker Bynum dice: "Hacemos bien en empezar por reconocer la extrañeza esencial de la experiencia religiosa medieval."[6] En el contexto medieval, las imágenes del cuerpo fértil y deteriorado – el cuerpo que da y quita de acuerdo con los códigos morales – eran más importantes que las imágenes del cuerpo sexual, el cuerpo del placer o de la experiencia en el mundo del individuo, tanto el hombre como la mujer. Para el creyente medieval, las experiencias provenían del cuerpo: el cuerpo aspiraba el espíritu de la creencia religiosa, y todos sabían que era el vehículo para la revelación, el sentimiento, la creencia y, finalmente, un medio para llegar al mismo cuerpo de Cristo. Las mutilaciones del cuerpo – santos y santas que se encajan clavos en el cuerpo, o se flagelan y se cuelgan, imitando la crucifixión – no eran sólo castigos por la confesión de los pecados (actos de purificación), sino también una realización de la unión con el cuerpo de Cristo. Así, la sangre que fluía de sus cuerpos se mezclaba con la sangre de Sus heridas. La toma de la Eucaristía era (y sigue siendo) literalmente la ingestión del cuerpo de Cristo. "El control, la disciplina, incluso la tortura de la carne", afirma Bynum, "en la devoción medieval, no es tanto el rechazo de lo físico, sino la levitación de lo físico – una horrible aunque deliciosa elevación – como un medio de acceso a lo divino."[7]

El artista cubano José Bedia transforma la idea del sentimiento religioso del ideal cristiano que vincula el cuerpo físico y el estado extático de la creencia en un ideal de la revelación del "alma" previo a la Conquista, especialmente azteca. En Mamá Kalunga, "la madre de todas las cosas" está envuelta en mantos de terciopelo que incorporan pinturas de una odalisca, un Sagrado Corazón y una Virgen de Guadalupe. Bedia usa simbólicamente representaciones populares del cristianismo. A propósito pone estas imágenes frente a una vagina, frente a los pequeños altares que representan la civilización azteca. Los símbolos de la creencia popular cristiana oscurecen, pero no dominan, el sentido azteca de "tonalli", o energía, representado por los ídolos. Bedia sugiere que el predominio de la tradición cristiana después de la conquista de Tenochtitlán en agosto de 1521 opacó los ritos y las creencias de la población indígena azteca. Predominaba entre ellos la creencia en el sacrificio humano, para los aztecas una manera de liberar energía hacia el mundo, y un aditivo indispensable para el ciclo de la naturaleza y de la vida, que garantizaba buenas cosechas.[8] Al igual que Georges Bataille, Bedia alaba el "alto grado de civilización" de los aztecas y el "carácter gozoso de (sus) horrores."[9]. Para Bedia, el espíritu es algo físico (así como para los aztecas lo físico era algo espiritual)[10], y el cuerpo es sólo el recipiente de los sentimientos. En Mamá Kalunga, Bedia sustituye el ofrecimiento del corazón por los ídolos del culto. Recurriendo a su religiosa – "su obra...tiene su fundamento práctico en los mitos y oficios des Palo Monte o Regla de Palo"[11] – Bedia vincula los ídolos, inscritos dentro de la representación de la madre, con el alma individual.

La sangre es del corazón, viene del corazón y la mueve el corazón. Para varios artistas de El Corazón Sangrante, la

of the body – male and female saints driving nails into their body, or whipping and hanging themselves in imitation of the Crucifixion – were not merely punishments for professed sins (cleansing acts) but, as well, a realization of union with the body of Christ. The blood that thus flowed from their bodies mingled with the blood of His wounds. The taking of the Eucharist was (and remains) literally an ingestion of Christ's body. "Control, discipline, even torture of the flesh," Bynum writes, "is, in medieval devotion, not so much the rejection of physicality as the levitation of it – a horrible yet delicious elevation – into a means of access to the divine."[7]

Cuban artist José Bedia transforms the idea of religious feeling from the Christian ideal which links the physical body and ecstatic state of belief, to a pre-Conquest, particularly Aztec ideal of revelation of the "soul." In *Mama Kalunga*, "the mother of all things" is draped in velvet fields, which incorporate paintings of an odalisque, a Sacred Heart, and a Virgin of Guadalupe. Bedia uses popular representations of Christianity symbolically. He purposely places these images in front of her vagina, in front of the small altars that represent Aztec civilization. The symbols of popular Christian belief obscure but do not dominate the Aztec sense of "tonalli," or energy, represented by the idols. Bedia suggests that the dominance of Christian tradition after the Conquest of Tenochtitlán in August of 1521 obscured the rites and beliefs of the indigenous Aztec populations. Chief among them was the belief in human sacrifice, which was for the Aztecs a means of releasing energy ("tonalli") into the world, and a necessary additive to the cycle of nature and of life, guaranteeing good crops.[8] Like Georges Bataille, Bedia celebrates the Aztec's "high degree of civilization" and the "joyous character of [their] horrors."[9] For Bedia, the spirit is a physical thing (as for the Aztecs the physical was a spiritual thing)[10] and the body is the mere container for feeling. In *Mama Kalunga* Bedia replaces the offering of the heart with the idols of worship. Invoking his religious beliefs – "his work...is based on the fundamental practices of the myths and actions of the Palo Monte and Regla de Palo" – Bedia links the idols, inscribed within the representation of the mother, to the individual soul.[11]

Blood is of the heart, from the heart, and moved by the heart. For a number of the artists in *El Corazón Sangrante*, blood privileges the subjective desiring body over the objectively determined categorized body. Blood passes from one body to another, from one part of the body to another, from the body to the earth; in each case it is driven by the pumping heart, which gives life. Ana Mendieta's *Body Tracks* with its clear reference to the Crucifixion, her filmed performances such as *Sweating Blood* (1973), and various site-specific work, including *Fetish Series* (1977) and *Guacar [Our Menstruation]* (1981), affirm her desire to represent both precolumbian tradition and the female body in her work. Her use of blood, always a woman's blood, with its suggestion of sacrifice and life-giving force, derived from her desire to relate the directness of religious belief to the gendered body. "I started

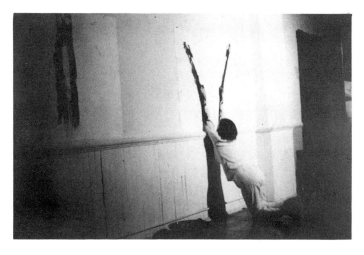

Ana Mendieta
Documentary photo of performance at
Franklin Furnace,
New York, New York /
Foto documental
Body Tracks 1982
Rastros corporales
blood and tempera paint on paper / sangre y templa sobre papel
three pieces,
each 96 x 127 cm
Courtesy of
Rose Art Museum at Brandeis Universiy,
Rose Purchase Fund,
Waltham, Massachusetts

7
Ibid., p. 162.

8
See Christian Duverger, "The Meaning of Sacrifice." Michel Feher (ed.) Fragments for a History of the Human Body (Part Three). (Zone Books: New York, 1989), p.366.

9
Georges Bataille, "Extinct America," Annette Michelson, Rosalind Krauss, Douglas Crimp, and Joan Copjec (ed.) October: The First Decade (MIT Press: Cambridge, 1988), p.441.

10
See Georges Bataille, The Accursed Share, vol. 1. (Zone Books: New York, 1989), pp. 49-61.

11
Osvaldo Sánchez, "José Bedia: Restoring our Otherness," Rasheed Araeen (ed.) THIRD TEXT, Winter 1990 / 91, No. 13, p.66.

sangre privilegia el cuerpo deseante subjetivo por encima del cuerpo categorizado y objetivamente determinado. La sangre pasa de un cuerpo a otro, de una parte del cuerpo a otra, del cuerpo a la tierra; en cada caso es impulsada por el palpitante corazón que da la vida. Vestigios del cuerpo, de Ana Mendieta, con su clara referencia a la crucifixión, sus performances filmados, como Sudando sangre (1973), y varios trabajos realizados en lugares específicos, que incluyen Serie fetiche (1977) y Guacar (Nuestra menstruación) (1981), afirman su deseo de representar en su trabajo tanto la tradición precolombina como el cuerpo femenino. Su uso de la sangre, siempre sangre de mujer, junto con su alusión al sacrificio y a la fuerza que da la vida, provienen de su deseo de relacionar lo directo de la creencia religiosa con el cuerpo sexuado. "Supongo que empecé inmediatamente a usar sangre", declaró en 1980, "porque creo que es una cosa muy poderosa y mágica. No la veo como una fuerza negativa."[12] La sangre que entra a la tierra recuerda la sangre del sacrificio azteca, en el cual el corazón palpitante se arrancaba del pecho de la víctima para asegurar una gran producción de "agua de jade", que proporcionaba "energía en forma de fertilidad agrícola."[13] Para Mendieta, la sangre que entra a la tierra como un símbolo o una representación de la fertilidad señalaba simultáneamente la independencia y el poder de la mujer.

Empleando de la profunda creencia religiosa en Santeria de su abriela de mal Magdalena siente una gran afinidad cultural, Magdalena Campos invierte la relación cristiana tradicional entre el cuerpo y el placer. El corazón palpitante y los fluidos corporales que dan sustento y vida se fusionan en Soy una fuente de Campos. Aquí, el cuerpo fragmentado reconoce su propia corporalidad. Su ojo lacrimoso, su vagina eruptiva y sus senos lactantes están dispuestos en forma de vagina/corazón para aliterar el cuerpo femenino. El cuerpo es la respuesta personal de Campos a la creencia cristiana en la mezcla de la sangre del creyente con la de Cristo. Campos niega el privilegio de la enfermedad y el dolor propio del culto religioso, y su asociación tradicional con lo "femenino". Caroline Bynum señala que "las distintas culturas en las cuales la mujer se inclina más que el hombre a ayunar, a automutilarse, a hablar en otras lenguas y a somatizar estados espirituales, son sociedades que asocian a la mujer con el autosacrificio y el servicio."[14] Bynum menciona varios estudios contemporáneos que han señalado la importancia de las enfermedades en la espiritualidad de la mujer, e incluye ejemplos de mujeres que han "rezado para estar enfermas, y lo ven como un don de Dios."[15] Campos devuelve el placer al cuerpo por medio de su productividad, y, al hacerlo, recuerda la creencia cristiana medieval que ubicaba las heridas de Cristo (no cerca del corazón, sino) cerca del hígado, la parte baja del cuerpo, y, por lo tanto, el sitio de la pasión.

Las doscientas pipetas llenas de sangre en La medida de las cosas, de Silvia Gruner, vinculan los cuerpos físicos y los sociales. Las pipetas están puestas en una inflexible placa de acero que corta el espacio físico. El armazón de acero hace pensar en la clasificación y la medida; la sangre sugiere la vulnerabilidad por medio de la contención. La sangre evoca el nexo entre el deseo y la enfermedad, no como un relato

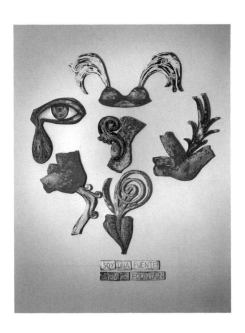

María Magdalena Campos
I am a Fountain 1990
Soy una fuente
oil on board, clay tablets /
óleo sobre triplay, tabletas
de barro
275 x 325 cm
Courtesy of Neil Leonard,
Boston, Massachusetts

12
Citada en Judith Wilson, "Ana Mendieta Plants Her Garden", The Voice, 13 agosto, 1980

13
Christian Duverger, "The Meaning of Sacrifice", Fragments for a HIstory of the Human Body (Part Three) (Zone Books, Nueva York, 1989), p. 383.

14
Bynum, "The Female Body and Religious Practice in the Later Middle Ages", Op. cit., p. 174.

15
Ibid., p. 166.

12
Quoted in Judith Wilson, "Ana Mendieta Plants Her Garden," <u>The Voice</u>, August 13, 1980.

13
Christian Duverger, "The Meaning of Sacrifice." <u>Fragments for a History of the Human Body (Part Three)</u>. (Zone Books: New York, 1989), p. 383.

14
Bynum, "The Female Body and Religious Practice in the Later Middle Ages," p. 174.

Silvia Gruner
La medida de las cosas
1990
The Measure of Things
200 test tubes and steel /
instalación de 200 pipetas
y acero
12 cm x 10 m
Collection of the artist

15
Ibid., pg. 166

16
The contamination of blood could be raised in quite another context. The late Juan Francisco Elso, is represented in the exhibition by six works realized after his diagnosis of incurable leukemia. Elso had predicted his early death by an infection of the blood.

17
Georges Bataille, "The College of Sociology" (1938), quoted in Denis Hollier, <u>Against Architecture: The Writings of George Bataille</u>. (MIT Press: Cambridge, 1989), p. 67.

immediately using blood," she remarked in 1980, "I guess because I think it's a very powerful, magical thing. I don't see it as a negative force."[12] Blood, entering the earth, recalls the blood of Aztec sacrifice in which the beating heart was ripped from the victim's chest to ensure the greatest production of 'jade water' which provided "energy in the form of agricultural fertility."[13] For Mendieta, blood, entering the earth as a sign or representation of fertility, simultaneously underlined women's independence and power.

Drawing upon her grandmother's deeply rooted Santoria religious beliefs for which Magdalena feels a great cultural affinity, Magdalena Campos inverts the traditional Christian relationship between the body and its pleasure. The beating heart and the bodily fluids that give sustenance and life merge in Campos's *I am a Fountain*. Here, the fragmented body recognizes its own corporality. Its tearing eye, eruptive vagina, and lactating breast are arranged in a vaginal/heart form to alliterate the female body. The body is seen as a vehicle for feeling; the mingling of fluids is Campos's personal response to Christian belief in the mixing of the believer's blood with that of Christ. She denies the endorsement of illness and pain induced by religious worship, and its traditional associations with "womanness." Caroline Bynum has noted that "the various cultures in which women are more inclined than men to fast, to mutilate themselves, to experience the gift of tongues and to somatize spiritual states are all societies that associate the female with self-sacrifice and service."[14] Bynum highlights various contemporary studies that have pointed out the prominence of illness in women's spirituality, including examples of women who had "prayed for disease as a gift from God."[15] Campos places pleasure back into the body through its productivity, and in doing so recalls medieval Christian belief, which located Christ's wounds (not close to the heart but) near the liver, the lower part of the body, and thus the site of passion.

The two hundred blood-filled pipettes in Silvia Gruner's *The Measure of Things* link the social and physical bodies. The pipettes are set in an unyielding steel plate, which cuts physical space. The steel armature suggests classification and measurement; the blood suggests vulnerability through containment. The blood further suggests the link between desire and disease, not as a cautionary tale in the age of AIDS, but as a realization that denial of desire as a bodily function similarly denies responsibility for controlling diseases of the social body.[16]

Gruner also acknowledges the long-suppressed link, raised potently by Georges Bataille, between eroticism, emanations from the body (blood, sperm, and so on), and death. Underlining *The Measure of Things* is the sense of the body as an ingestion of mortality as Bataille acknowledged, a realization "that human beings are never united with each other except through tears and wounds..."[17] Eroticism is linked to ingestion and co-mingling. In his book *Against*

16
La contaminación de la sangre se puede plantear en otro contexto. El ahora finado Juan Francisco Elso está representado en la exposición por seis trabajos que hizo después de que le fue diagnosticada una leucemia incurable. Elso predijo su muerte prematura por una infección en la sangre.

17
Georges Bataille "The College of Sociology" (1938), citado en Denis Hollier, Against Architecture: The Writings of Georges Bataille (MIT Press, Cambridge, Massachusetts, 1989), p. 67.

18
Denis Hollier, Against Architecture: The Writings of Georges Bataille, Op. cit., p. 68.

19
Ambas citas son de Jacques Le Goff, "Head or Heart? The Political Use of Body Metaphors in the Middle Ages," en Michel Feher, ed., Fragments for a History of the Human Body (Part Three) (Zone Books, Nueva York, 1989), p. 20.

20
Bynum, Op. cit., p.185.

preventivo en los tiempos del SIDA, sino como la comprensión de que la negación del deseo como función corporal igualmente niega la responsabilidad de controlar enfermedades en el cuerpo.[16]

Gruner también reconoce el vínculo, suprimido durante mucho tiempo y traído a colación insistentemente por Georges Bataille, entre erotismo, emanaciones del cuerpo (sangre, esperma, etcétera) y muerte. La medida de las cosas *subraya el sentido del cuerpo como una ingestión de mortalidad, como Bataille lo reconoció, la comprensión de que "los seres humanos nunca se unen sino a través de las lágrimas y las heridas..."[17] El erotismo se asocia a la ingestión y a la mezcla. En su libro* Against Architecture, *Denis Hollier señala que, para Bataille, "no hay erotismo sin cópula (así como no hay cópula sin diferencia sexual), pero la verdad del erotismo es la unión de la cópula y la muerte: la cópula como orgasmo, la muerte pequeña."[18] En estos términos,* La medida de las cosas *recuerda imágenes del cuerpo que sufre, y la evocación del corazón devorado y sangrante que se encuentra en la literatura del siglo XIII. Aquí, el erotismo se convierte en delirio y éxtasis. El* Lai d'Ignauré, *por ejemplo, relata la historia de cómo "doce damas, seducidas por Ignauré, matan a sus doce maridos cornudos, que se habían vengado de ellas castrando a Ignauré, arrancándole el corazón y dándoselo a comer, junto con su falo, a las doce infieles", y el* Roman du châtelain de Couci et de la dame de Favel *narra las circunstancias en las cuales la protagonista debe comer el corazón de su amante.[19] En cada caso, el acto de devorar el corazón se convierte en una afirmación de la corporalidad. Paralelamente, Gruner vincula la sangre, como un fluido que emana, con la "tortura" del cuerpo y el deseo corporal.*

Nahum B. Zenil evoca el cuerpo como un sitio de placer, mientras afirma el amor gay y el deseo. En varias representaciones de sí mismo y de su amante, Zenil describe un mundo que une la sangre y los genitales. Para Zenil, la manzana del Jardín del Edén es tanto el pene como la vagina, y un lugar de placer. Aquí debemos recordar que, entre el siglo XII y el XV, la teología, la filosofía natural y las tradiciones populares fundieron las diferencias entre el cuerpo masculino y el femenino. En el cristianismo medieval, donde los límites espirituales y físicos se oscurecían, sucedía lo mismo con las diferencias entre el cuerpo masculino y el femenino. En la ciencia medieval, lo "masculino" y lo "femenino" se consideraban realmente como la parte superior e inferior del mismo cuerpo. En su revolucionario trabajo, Caroline Bynum sostiene que aun en un contexto medieval en el que no se le permitía a la mujer representar a Cristo visualmente o por medio de un texto, el sexo, sin embargo, se fusionaba de numerosas maneras profundas y de largo alcance. "Los teólogos medievales y filósofos naturales", escribe, "muchas veces mezclaban y fusionaban los sexos, tratando no sólo el cuerpo de Cristo, sino todos los cuerpos, como hombres y mujeres a la vez."[20] En el siglo XIV, por ejemplo, los cirujanos Henri de Mondeville y Guy de Chauliac afirmaron que los hombres y las mujeres tenían los mismos órganos sexuales, sólo que dispuestos de diferente manera. "El aparato de reproducción femenino", escribieron, "es como el

18
Denis Hollier, Against
Architecture: The Writings of
Georges Bataille. Op cit.
p. 68.

19
Both citations are from
Jacques Le Goff, "Head or
Heart? The Political Use of
Body Metaphors in the Middle
Ages," Michel Feher (ed.)
Fragments for a History of
the Human Body (Part Three).
(Zone Books: New York,
1989), p. 20.

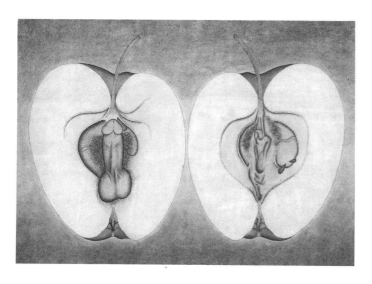

Nahum B. Zenil
Del paraiso 3 1990
From Paradise 3
Mixed media on paper
40 x 52 cm
Mary-Anne Martin / Fine Art

20
Bynum, "The Female Body
and Religious Practice in the
later Middle Ages," p. 185.

21
Bynum, "The Female Body
and Religious Practice in the
Later Middle Ages," p. 186.

Architecture, Denis Hollier has argued that, for Bataille, "there is no eroticism without copulation (no more than there is copulation without sexual difference), but the truth of eroticism is the unity of copulation and death: copulation as orgasm – the little death."[18] In such terms, *The Measure of Things* recalls images of the suffering body, and the evocation of the devoured and bleeding heart manifested in literature of the 13th century. Here, eroticism became delirium and ecstasy. *Lai d'Ignauré*, for example, tells the story of how "twelve ladies, having been seduced by Ignaure, kill their twelve cuckholded husbands, who had avenged themselves by castrating Ignaure, ripping out his heart and feeding it along with his phallus, to twelve infidels," and *Roman du châtelain de Couci et de la dame de Favel* recounts the circumstance in which the protagonist must eat her lover's heart.[19] In each case, the devouring of the heart becomes an act that asserts corporality. In parallel, Gruner at once links blood as a fluid of emanation with both "torture" of the body and bodily desire.

Nahum B. Zenil evokes the body as a site of pleasure, while affirming gay love and desire. In repeated representations of himself and his lover, Zenil pictures a world joining both blood and genitals. For Zenil, the apple of the Garden of Eden is both penis and vagina, and is a site of pleasure. And here it must be remembered that, between the 12th and 15th centuries, theology, natural philosophy, and popular traditions merged distinctions between the male and female bodies. In medieval Christianity where spiritual and physical boundaries were obscured, so, too, were distinctions between the male and female body. In medieval science the "male" and the "female" were actually regarded as superior and inferior parts of the same body. In her ground-breaking work, Caroline Bynum argues that even in a medieval context where women were not allowed to represent Christ, visually or through the text, gender was nonetheless merged in numerous profound and far-reaching ways. "Medieval theologians and natural philosophers," she has written, "often mixed and fused the genders, treating not just the body of Christ but all bodies as both male and female."[20] In the 14th century, for example, surgeons Henri de Mondeville and Guy de Chauliac noted that men and women had the same sex organs, they were just arranged differently. "The apparatus of generation in women is like the apparatus of generation in men," they wrote, "except that it is reversed," adding "the womb is like a penis reversed or put inside."[21] In a judgment with medical and religious implications, some physicians maintained that all bleedings were analogous, and men, at least in theory, were capable of menstruation.

As menstruation suggests fertility, so, too, does Zenil's often-used heart invoke a metaphorical embryo marking union with his lover; the blood that flows from his body fertilizes their union and turns traditional Christian suffering into a devotional union with the man he loves. Recalling, perhaps, the medieval belief that Christ was part female as he had come from Mary and had no father, Zenil similarly depicts his

21
Señalado en Bynum, Op. cit., p. 186.

aparato de reproducción masculino, sólo que al revés"; y añadieron: "La matriz es como un pene al revés o puesto dentro."[21] En un juicio con implicaciones médicas y religiosas, algunos médicos sostuvieron que todos los sangrados eran análogos, y que los hombres, por lo menos teóricamente, eran capaces de menstruar.

Así como la menstruación sugiere la fertilidad, el corazón, que Zenil utiliza frecuentemente, nos hace pensar en un embrión metafórico que marca la unión con su amante; la sangre que se derrama de su cuerpo fertiliza su unión y cambia el sufrimiento cristiano tradicional en una devota unión con el hombre que ama. Recordando, tal vez, la creencia medieval de que Cristo era en parte mujer, ya que provenía de María y no tenía padre, Zenil, de manera semejante, representa a su madre en varios cuadros como alguien que proporciona el alimento. Mientras que niega a su padre, Zenil transforma a su madre en María, y a sí mismo en Cristo, un Cristo feminizado con varias apariencias: como sirena, como novia, etcétera. En ciertos círculos teológicos del siglo XII al XVI, la sangre de las heridas de Cristo equivalía a la alimentación de la leche materna. Como se creía que la sangre nutría, se hablaba de Cristo como de una "madre", y era representado – por lo menos en un trabajo de un artista de los primeros años del Renacimiento – con senos maternos congestionados.[22] Los lazos entre Cristo, la sangre y la "feminidad" fueron numerosos en el cristianismo medieval. El sangrado en la cruz se equiparaba con el "sangrado de la mujer", y los estigmas eran vistos como un "síntoma femenino". En una invocación de la fertilidad de la mujer, Cristo era visto como dador de vida, de calor y de aliento por medio de su sangre, de la misma manera en que las mujeres, por el contrario, retienen la sangre durante el embarazo para alimentar al feto. En tal comparación, la sangre se convierte en leche en los primeros meses después del embarazo.

22
Este era el trabajo de Jan Gossaert, por ejemplo, La Virgen y el Niño (1527), del Staatsgemalde-sammlungen, Munich, señalado en Bynum, Op. cit., p. 179.

En Zenil, tanto la "fertilidad" en el Cristo feminizado como el sufrimiento, representado por alfileres que atraviesan el cuerpo, por hilos que suturan el cuerpo, y el pecho desgarrado que muestra el corazón, están presentes siempre en su trabajo. Su sufrimiento se puede ver en el ostracismo social que implica el amor que siente por su pareja. Dentro de su matriz de sufrimiento personal, Zenil reconoce, sin embargo, la corporalidad del cuerpo, y refuta la negación cristiana de las funciones corporales. En otros trabajos relacionados con éste, como Asunto privado y Siéntese con confianza, Zenil presenta un pene erecto dos veces: una, sin condón que sugiere la negación de la responsabilidad social que se da en una sociedad que margina lo erótico y el deseo, y la otra, envuelto en un condón, que representa el sexo seguro. Explícitamente, en su sugerencia de la unión, el pene cubierto afirma el sexo seguro y desafía a la doctrina religiosa, que sostiene que mediante la castidad el alma se entrega a Cristo. Al afirmar el placer corporal, asocia la polémica de la iglesia en sus primeros años sobre la virginidad a una nueva definición de comunidad en México. Cada una, después de todo, está firmemente plantada en un "debate acerca de la naturaleza de la solidaridad humana... un debate acerca de lo que el individuo necesita o no compartir con su prójimo".[23]

23
Peter Brown, "The Notion of Virginity in the Early Church", citado en Thomas W. Laqueur, "The Social Evil, the Solitary Vice and Pouring Tea", en Fragments for a History of the Human Body (Part Three) (Zone Books, Nueva York, 1989), p. 335.

[Above]
Nahum B. Zenil
Asunto privado 1990
Private Affair
mixed media on paper and
wooden chair / técnica
mixta sobre papel y silla de
madera
90 x 62 x 58 cm
Collection of the artist

[Below]
Nahum B. Zenil
Siéntese con confianza
1990
**Sit Down with
Confidence**
mixed media on paper and
wooden chair / técnica
mixta sobre papel y silla
de madera
90 x 62 x 58 cm
Collection of the artist

22
This was the work of Jan
Gossaert, for example,
<u>Madonna and Child</u> (1527)
from the Staatsgemalde-
sammlungen, Munich. Noted
in Bynum, "The Female Body
and Religious Practices,"
p. 179.

23
Peter Brown, "The Notion of
Virginity in the Early
Church," quoted in Thomas
W. Laqueur, "The Social Evil,
the Solitary Vice and Pouring
Tea." Michel Feher (ed.)
<u>Fragments for a History of
the Human Body (Part Three)</u>.
(Zone Books: New York,
1989), p. 335.

24
From a conversation with the
artist, Brooklyn, New York, 13
December 1990.

mother in various works in a nurturing role. While denying
the father, Zenil transforms his mother into Mary, and himself
into Christ, a feminized Christ in various guises – as a
mermaid and as a bride, for example. In certain theological
circles of the 12th through 16th centuries, the blood from
Christ's wounds was equated with the nourishment of breast
milk. As blood was seen to nourish, Christ was referred to
as "mother," and his likeness in the work of at least one early
Renaissance artist suggested engorged, maternal breasts.[22]
Links between Christ, blood, and "femaleness" were
numerous in medieval Christianity. His bleeding on the cross
was equated with "woman's bleeding," and stigmata was
regarded as a "female symptom." In an invocation of
woman's fertility, Christ was seen to give life, heat, and breath
through his blood in the same way that women conversely
hold blood during pregnancy to provide nourishment to
the fetus.

Both Zenil's "fertility" as a feminized Christ and his suffering,
depicted by pins impaling the body, yarn suturing the body,
and a breast torn open to reveal the heart, are ever-present in
his work. His suffering may be seen as the social ostracism
that contains the love he feels for his lover. Within his matrix
of personal suffering, Zenil nonetheless recognizes the
corporeality of the body and refutes Christian denial of bodily
function. In the related works *Private Affair* and *Sit Down with
Confidence*, an erect penis is represented twice: one, without
a condom, suggesting the denial of social responsibility,
which comes in a society that marginalizes erotics and
desire; the second, sheathed in a condom as a signifier of
safe sex. Explicitly, in its suggestion of union, the sheathed
penis affirms safe sex and challenges the religious doctrine
that asserts that through chastity the soul is truly committed
to Christ. In affirming bodily pleasure he links the debate
about virginity in the early Church to a new definition of
community in Mexico. Each, after all, is rooted in "a debate
about the nature of human solidarity... a debate about what
the individual did or did not need to share with fellow
creatures."[23]

IV

Many of the artists in *El Corazón Sangrante* represent gender,
in the medieval sense, as a precarious categorization.
Indeed, it is particularly in the analysis of gender that we can
see most dramatically the image of a heart that sways and
refuses to be fixed to a singular meaning. The artists in *El
Corazón Sangrante* connect the complex, feeling, and desirous
individual body to a larger sense of being, that is, "a
nationalism of the imaginary," as Jean Franco might define it,
or a national identity that is hard to objectify or purposefully
describe. The artists in *El Corazón Sangrante* deny the
singular construction of a Mexican identity, acknowledging
that to define is to control in the manner of conquest,
and knowing as the Chilean artist Jaime Palacios does "that
being a Mexican is something you could never be."[24] To
exist, instead, between definitions, between identities, is the

IV

Muchos de los artistas de El Corazón Sangrante *representan el sexo, en el sentido medieval, como una categorización precaria. En efecto, particularmente en el análisis del sexo vemos más dramáticamente la imagen del corazón que oscila y se niega a ser encasillado en un solo significado. Los artistas de* El Corazón Sangrante *conectan lo complejo, el sentimiento, y el deseo un cuerpo individual con un sentido del ser más amplio, es decir, "un nacionalismo del imaginario", como lo definiría Jean Franco, o una identidad nacional que es difícil objetivizar o describir deliberadamente. Los artistas de* El Corazón Sangrante *niegan la construcción singular de una identidad mexicana, reconociendo que definir es controlar con un sentido de conquista, y sabiendo, como el artista chileno Jaime Palacios, que "ser mexicano es algo que nunca podría ser."[24] Existir, en cambio, entre definiciones, entre identidades, es la opción, ya sea el vehículo de la sublimación mística en el caso de Enrique Guzmán o Néstor Quiñones, la apropiación irónica de la imaginería de la cultura popular en el trabajo de Adolfo Patiño (y, en otro contexto, David Avalos), o bien la ambigüedad acerca de la identificación sexual que raya en lo andrógino en los trabajos de Jaime Palacios, Astrid Hadad, Guillermo Gómez Peña y Frida Kahlo, entre otros.*

En su importante trabajo sobre las diferencias sexuales, la estudiosa norteamericana Carolyn Heilbrun identifica la androginia como algo más que una liberación del estereotipo sexual. Al reconocer que la androginia es una "condición en la que las características de los sexos y los impulsos humanos expresados por hombres y mujeres no están rígidamente dados,"[25] Heilbrun diferencia la androginia de la bisexualidad y la homosexualidad, y privilegia, en cambio, el proceso de plantear las características de un sexo en una personalidad, y luego en otra, moviéndose entre estos estados y oscureciendo las diferencias. Heilbrun considera la androginia como una forma de evitar la polarización sexual, la cual asocia con las exigencias sociales y económicas del matrimonio.[26]

Desde 1973, varios teóricos literarios y antropólogos han desafiado el estado idealizado del ser que Heilbrun plantea. Barbara Charlesworth Gelpi señala, por ejemplo, que, a pesar de todas sus buenas intenciones, la androginia sigue siendo jerárquica. Siempre se ve como un "hombre" que se convierte en "mujer", y nunca al revés.[27] Sin embargo, no deja de ser significativo que algunos teólogos medievales hayan visto a María como una andrógina, es decir, completa en sí misma, concibiendo y dando a luz a Jesús sola, o que, a fines del siglo XVII, la androginia se haya relacionado con el comienzo del paraíso. De hecho, para el siglo XIX tres valores habían sido asociados generalmente con la androginia: la vida comunal, la exención de la guerra y la liberación de las mujeres.[28] Cada una sugería un escape, por más idealizado que fuera, de esos valores establecidos que "convencían, alentaban o, finalmente, disciplinaban a la población para que creyera en una serie de valores predominantes".

24
De una conversación con el artista. Nueva York, 13 de diciembre de 1990.

25
Carolyn Heilbrun, Toward a Recognition of Androgyny (Nueva York, 1973). p. 6.

26
Ha habido varias redefiniciones de la androginia y descripciones de subtipos desde 1974. En Joyce Trebilcot, "Two Forms of Androgynism", Mary Vetterling-Braggin, Frederick Elliston y Jane English, eds., Feminism and Philosophy (Littlefield, Adams and Co., Towata, N.J., 1977), se hace una distinción entre monoandroginia y poliandroginia. En la primera, la persona adopta "la mayoría de las características psicológicas y los roles sociales que se han atribuido tradicionalmente a los sexos masculino y femenino" (p.71), y en la segunda, que en mi opinión es una definición más útil en un contexto social, el término se deriva de la propuesta de que "no una sola idea, sino más bien una variedad de opciones, incluso la feminidad y la masculinidad 'puras', así como cualquier combinación de las dos" son plausibles, independientemente del sexo del individuo, p. 72.

27
Véase Barbara Charlesworth Gelpi, "The Politics of androgyny", en Women's Studies [Vol. 2, No. 2 (1974)], p. 153, y Cynthia Secor, "Androgyny: An Early Reappraisal", Op. cit., p. 161.

28
Véase Barbara Charlesworth Gelpi, "The Politics of androgyny", Op. cit., p. 153.

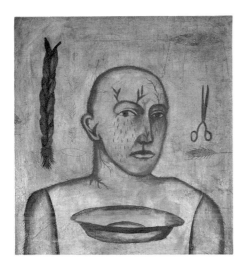

Jaime Palacios
La boda de la Virgen
1991
The Wedding of the Virgin
oil on canvas / óleo sobre tela
61 x 61 cm
Collection of Vrej Baghoomian, courtesy of Carla Stellweg Gallery, New York, New York

25
Carolyn Heilbrun, Toward a Recognition of Androgyny. (New York, 1973), p. 6.

26
There have been various redefinitions of androgyny and descriptions of sub-types since 1974. In Joyce Trebilcot's "Two Forms of Androgynism," Mary Vetterling-Braggin, Frederick Elliston, and Jane English (eds.) Feminism and Philosophy. (Littlefield, Adams and Co.: Towata, N.J., 1977), a distinction is made between monoandrogynism and polyandrogynism. In the former, people adopt "most of the psychological characteristics and social roles which have traditionally been assigned to both masculine and feminine genders," (p. 71) and in the latter, which for my purposes is a more usable definition in a social context, the term is derived from the proposal that "not a single idea but rather a variety of options including 'pure' femininity and masculinity as well as any combination of the two," be plausible, regardless of an individual's sex (p. 72).

27
See Barbara Charlesworth Gelpi, "The Politics of Androgyny," Women's Studies [Vol. 2, no. 2 (1974)], p. 153; and Cynthia Secor, "Androgyny: An Early Reappraisal" Women's Studies, [vol. 2, no. 2, (1974)] p. 161.

28
See Barbara Charlesworth Gelpi, "The Politics of Androgyny," p. 153.

29
This work recalls Sylvia Gruner's Why Doesn't Anyone Talk About Mary's Cross? (1989), which suggests religious devotion tied to the practice of woman's handiwork. More than a mere celebration of domesticity, however, the braiding of hair is highlighted to identify specific Indian peoples in Mexico, and to acknowledge the practice, prevalent in lesbian communities, of cutting one's hair for money.

30
See Hayden Herrera, Frida: A Biography of Frida Kahlo, (Harper Row: New York, 1983), pp. 285, 286, where she speculates that Self Portrait with Cropped Hair was done in anger, denying sexuality to Diego Rivera.

31
See Christian Duverger,"The Meaning of Sacrifice,", p. 377.

choice, whether it is the vehicle of the mystic sublime, in the case of Enrique Guzmán or Néstor Quiñones, the ironic appropriation of popular culture imagery in the work of Adolfo Patiño (and in another context, David Avalos), or the ambivalence about gender identification bordering on the androgynous in the work of Jaime Palacios, Astrid Hadad, Guillermo Gómez Peña, and Frida Kahlo, among others.

In her important work on sexual difference, American scholar Carolyn Heilbrun identifies androgyny as more than release from sexual stereotyping. Acknowledging that androgyny is a "condition under which the characteristics of the sexes and the human impulses expressed by men and women are not rigidly assigned,"[25] Heilbrun distinguishes androgyny from bisexuality and homosexuality, authenticating instead, the process of bringing one gender characteristic forward in a personality, and then another, moving between states and obscuring distinctions. Heilbrun sees androgyny as a way of avoiding sexual polarization, which she connects to the social and economic demands of marriage.[26]

Since 1973 various literary theorists and anthropologists have challenged the idealized state of being that Heilbrun elucidates. Barbara Charlesworth Gelpi argues, for example, that for all good intentions, androgyny remains hierarchical. It is always seen as a "male" becoming "female," and never the reverse.[27] Nonetheless, it is not without meaning that some medieval theologians saw Mary as androgynous, that is, whole within herself, conceiving and giving birth to Jesus alone, or that in the late 17th century androgyny was linked to the beginning of paradise. Indeed, by the 19th century three values had become generally associated with androgyny: communal living, freedom from war, and liberation for women.[28] Each suggested an escape, however much idealized, from those established values that "convinced, encouraged or, finally, disciplined populations into believing a predominant set of values."

Jaime Palacios utilizes a range of iconic images to signify androgynist meaning: knives, scissors, stones, the heart, hammers, the valley, blood, and so on. Together, they signify the construction of identity – the fragmentation and synthesis of constituent parts of one being. Objects are depicted "hanging off" central figures, much like pendants and trinkets hang off, or are embedded into, devotional figures of Christ in modern Mexico. In *The Wedding of the Virgin*, Palacios depicts a braid of hair, a pan, a pair of scissors, and a head shorn of its hair.[29] The work recalls Frida Kahlo's denial of femininity and sexual attribute,[30] and represents the Aztec belief that hair incarnated an individual's psychic force and that its removal was tied to the loss of supernatural power.[31] The bald head, in signifying sexlessness, evokes the apparent duality of androgyny; the braid, in its muteness, suggests itself as a sign of possession and amputation; the scissors stand as a vehicle for both cutting into the body (to remove the victim's heart) and a way to open the body for Christ's entry, allowing both entry to the heart and an identification

The Devoured Heart

29
Este trabajo recuerda ¿Por qué nadie habla sobre la cruz de María? (1989), de Silvia Gruner, que sugiere la devoción religiosa unida a la práctica del trabajo manual de las mujeres. Sin embargo, más que una mera celebración de la domesticidad, el pelo trenzado se subraya para identificar a ciertos grupos indígenas de México, y para reconocer la práctica, frecuente en las comunidades lésbicas, de cortarse el cabello por dinero.

30
Véase Hayden Herrera, Frida: A Biography of Frida Kahlo (Harper Row, Nueva York, 1983), pp. 285, 286, donde especula que Frida hizo su Autorretrato con el pelo cortado enojada con Diego y negándose a tener relaciones sexuales con él. Herrera conjetura que Frida se cortó el pelo a sabiendas de que Diego amaba la sensualidad de su cabello, lo que no le impedía serle infiel.

31
Véase Christian Duverger, "The Meaning of Sacrifice", Op. cit., p. 377.

32
Gómez Peña, "The Multi-Cultural Paradigm: An Open Letter to the National Arts Community", High Performance (#47), otoño, 1989.

Jaime Palacios utiliza una gama de imágenes icónicas para representar el significado andrógino: cuchillos, tijeras, piedras, el corazón, martillos, el valle, la sangre, etcétera. Juntos significan la construcción de la identidad, la fragmentación y la síntesis de las partes constitutivas de un ser. Los objetos se presentan "colgados" de figuras centrales, a la manera en que cuelgan los dijes y las baratijas, o están encajados en las figuras piadosas de Cristo en el México moderno. En La boda de la Virgen, *Palacios nos muestra una trenza, un sartén, unas tijeras y una cabeza a la que se le ha cortado el cabello.[29] Nos recuerda la negación de Frida Kahlo de la feminidad y de sus atributos sexuales,[30] y representa la creencia azteca que atrbuía al pelo las fuerzas psíquicas del individuo, por lo que el hecho de cortarlo se asociaba con la pérdida de poderes sobrenaturales.[31] La cabeza sin pelo, como símbolo de asexualidad, evoca la dualidad evidente de la androginia; la trenza, en su mutismo, se propone a sí misma como símbolo de posesión y amputación; las tijeras representan tanto un vehículo para cortar el cuerpo (para quitar el corazón de la víctima) como una forma de abrir el cuerpo para que entre Cristo, permitiendo la entrada al corazón y una identificación con éste. El corazón es visto como el modelo de la dualidad en el mundo, como en la androginia, el lugar donde dos "flujos" se unen. La sangre pasa por dos arterias principales, fluye por las dos cavidades del corazón, y está al servicio de los dos lados del cuerpo.*

La androginia imposibilita la categorización, y lo hace con múltiples implicaciones. Recordemos un momento el reciente performance de Guillermo Gómez Peña, 1991, en el que el protagonista de caracteres múltiples, solo en el escenario, sale de su máscara masculina con los ojos brillantes, los hombros provocativamente hacia un lado, el cabello que cae en forma de cascada sobre los hombros en un exceso extravagante. Haste ese momento, ha encendido velas votivas, ha jugado con una serpiente en su boca, ha mezclado el inglés con el español, el spanglish con el ingleñol y el náhuatl, se ha puesto un traje de danzante azteca y ha bebido sangre de un corazón. Cambia de apariencia y se disfraza para evocar los estereotipos "primitivistas," el menor de los cuales no es la suposición de que las culturas mexicanas y sureñas son "puro sentimiento". Gómez Peña usa el sexo para desestabilizar suposiciones potencialmente primitivistas acerca del cuerpo emotivo. En su plenitud y en su feminidad, el cabello de Gómez Peña cambia del estado masculino a un estado femenino y al revés; es un cambio a través de la frontera que desafía la perversidad oculta del deseo puramente masculino. En efecto y en referencia, Gómez Peña evoca esos cabarets mexicanos y esos lugares de strip tease donde los trasvestistas seducen al público haciéndole creer que son mujeres, mientras invitan a los parroquianos a lamer sus genitales.

Gómez Peña primero identifica y luego cruza muchas "fronteras". Al identificarse a sí mismo como un "artista mexiconorteamericano desterritorializado que vive una experiencia de frontera permanente,"[32] vive a través de "múltiples membranas" de la frontera en lugares a la vez físicos y psicológicos. Su cuerpo es una construcción que no se puede

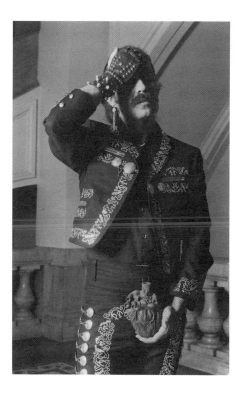

Performance still of
Guillermo Gómez Peña in 1991

with it. The heart is seen as the model of duality in the world, as in androgyny, the place where two "flows" meet. Blood is brought through two main arteries, flows through the heart's two cavities, and serves the two sides of the body.

Androgyny makes categorization impossible, and it does so with multiple implications. Conjure up a moment from Guillermo Gómez Peña's recent performance, *1991*, in which the multiple character protagonist, alone on the stage, emerges from his male persona with eyes glittering, shoulders thrust provocatively to one side, hair cascading over his shoulders with extravagant excess. He has, to this point, lighted votive candles, played with a snake in his mouth, twisted English into Spanish and Spanglish into pseudo-Nahuatl, donned an Aztec dance costume, and drunk blood from a heart. He moves through guises and disguises to evoke "primitivist" stereotyping, not least of which is the assumption that Mexican and southern cultures are about "pure feeling." Gómez Peña uses gender to destabilize potentially primitivist assumptions about the emotive body. In its fullness and femininity, Gómez Peña's hair shifts from the state of maleness into a state of femaleness and back again; it is a switch across the border, which challenges the hidden perversity of purely male desire. In effect and reference, Gómez Peña conjures up those Mexican cabarets and strip clubs where transvestites seduce the audience into believing they are women while inviting male customers to lick their genitals.

Gomez Peña first identifies and then crosses many "borders." Identifying himself as "a de-territorialized Mexican American artist living a permanent border experience,"[32] he lives through the "multiple membranes" of the border in sites at once physical and psychological. His body is a construction, not to be defined by one nationality. As he identifies "my South American feet, my United States torso, my Canadian head, my Alaskan hair," he simultaneously identifies the border as a suffering body, a "fissure between two worlds, [an] infected wound."[33] For Gómez Peña, the border as flesh and blood, becomes all divisions, for living in its inoperable space "also means experimenting with the fringes between art and society, legalidad and illegality...male and female..."[34] In such an identification he denies singular readings of culture. He denies a reading of the icon of the heart that might directly signify a Latino culture at once "'colorful,' 'passionate,' 'mysterious,' 'exhuberant,' 'baroque,' – all euphemistic terms for irrationalism and primitivism."[35] The blood that flows from Gómez Peña's bleeding heart inverts the romantic allegory of colonialism – of fixed and containable identities – of which icons are so clearly an exportable part.[36]

V

Return to two images, the vendor's table at a bustling Mexican market, and a self portrait of Frida Kahlo, shorn of her hair. One symbolizes the purity of Christian belief; the

32
Gómez Peña, "The Multi-Cultural Paradigm: An Open Letter to the National Arts Community." High Performance #47 Fall, 1989, p. 20.

33
Gómez Peña, quoted in L.A. Weekly, 1988.

34
Gómez Peña, quoted in "The Border Is..." ReView #2, August, 1990.

35
Gómez Peña, "The Multicultural Paradigm," p. 21.

36
In the fall of 1990 more than 160 presentations of the visual arts in Mexico were mounted in New York. Chief among them was the Metropolitan Museum of Art's mega-buster, Mexico: Splendor of Thirty Centuries. In the summer of 1991 the show traveled to San Anotonio. As in New York, throughout the city, in bus shelters, on billboards, and in various publications and advertisements, supported by various Mexican Corporations and the Mexican government, pronounced "San Antonio will be more exotic this season" and featured not surprisingly, a self portrait of Frida Kahlo in "traditional" Mexican dress.

**San Antonio will be
more Exotic this season**
advertisement from
Mexico: A Work of Art
courtesy of Grey Advertising,
New York, New York

33
Gómez Peña, citado en L.A.
Weekly, 1988.

34
Gómez Peña, citado en "The
Border Is...", Review #2,
agosto, 1990.

35
Gómez Peña, "The Multi-
Cultural Paradigm", Op. Cit.

36
En otoño de 1990, más de
160 muestras de las artes
visuales de México fueron
montadas en Nueva York.
Entre ellas, destacaba la
gran exposición del
Metropolitan Museum of Arts
México: Esplendor de treinta
siglos. En el verano de 1991
la exhibición viajó a San
Antonio. Como en Nueva York,
portada la ciudad, en la
paradas de autobuses, en las
carteleras y en varias
publicaciones y anuncios
patrocinados por el gobierno
mexicano hablaban de
México proclamaban "San
Antonio sera mas exótico
esta estación." y ponían
obviamente, un autorretrato
de Frida Kahlo con un
vestido "tradicional"
mexicano.

definir con una sola nacionalidad. Al identificar "mis pies
sudamericanos, mi torso estadounidense, mi cabeza canadiense,
mi cabello de Alaska", simultáneamente identifica la frontera
como un cuerpo que sufre, una "fisura entre dos mundos, (una)
herida infectada." [33] Para Gómez Peña, la frontera de carne y
hueso se convierte en todas las divisiones, porque vivir en su
impracticable espacio "también significa experimentar con los
lindes entre arte y sociedad, legalidad e ilegalidad...hombre y
mujer..." [34] En tal identificación niega las lecturas individuales de
la cultura. Niega una lectura del icono del corazón que puede
representar directamente una cultura latina a la vez "'pintoresca',
'apasionada', 'misteriosa', 'exuberante', 'barroca', todos términos
eufemísticos para la irracionalidad y el primitivismo." [35] La sangre
que fluye del sangrante corazón de Gómez Peña invierte
la alegoría romántica del colonialismo – de identidades fijas y
contenibles – de la cual los iconos son una parte evidentemente
exportable. [36]

V

Regresemos a dos imágenes, la mesa del vendedor en el
animado tianguis mexicano y el autorretrato de Frida Kahlo
con el pelo cortado. Una simboliza la pureza de la creencia
cristiana; la otra se burla del deseo masculino en el lenguaje de
los símbolos culturales. Una propone un estado estático de
devoción; la otra es incierta y ambigua. Una, al sugerir
la pureza como una virtud, oscurece la naturaleza fracturada y
caleidoscópica de la experiencia contemporánea; la otra
recuerda el momento de la Conquista en el siglo XVI, cuando la
pureza de la raza era una preocupación predominante, un
momento en que la mezcla de la sangre, literalmente la mezcla
de identidades, era la principal inquietud de un gobierno colonial
que mantenía una frágil paz.

Los artistas de El Corazón Sangrante aceptan el impulso
religioso en la vida mexicana contemporánea, pero lo
llevan continuamente a lugares prohibidos. Aceptan, como
Astrid Hadad sugiere en su performance Heavy Nopal, que el
cuerpo es una construcción, o reconstrucción tanto física
como psicológica, un lugar de significados continuamente
cuestionados y de verdades provisionales.

Es como si compartieran con Hadad su placer al jugar con los
estereotipos del sexo y la sexualidad. Donde Gruner, Palacios y
Zenil hacen referencias humorísticas al pájaro como símbolo del
pene en el argot callejero mexicano, Hadad incorpora un
inteligente doble sentido al símbolo del pájaro en su performance
Apocalipsis ranchero (1988 y a la fecha). Aquí, levanta su
vestido para mostrar un corazón inflable que oculta su vagina. El
corazón se infla por medio de una bomba que tiene en la mano,
que sube y baja a intervalos regulares, como preparándose para
volar. En ambos trabajos Hadad juega con el deseo masculino,
alentando al público masculino a desearla, mientras comunica su
propio deseo por las mujeres del público. Por decirlo en los
términos que Susan McClary ha aplicado a la sensación de la
cultura norteamericana Madonna (la gran encarnación del icono
que niega la iconización), Hadad no "da", sólo "provoca" a su

Performance still of
Astrid Hadad in
Heavy Nopal 1 1988

other mocks male desire in the language of cultural symbols. One proposes a static state of devotion; the other is unsettling and ambiguous. One, in suggesting purity as virtue, obscures the fractured and kaleidoscopic nature of contemporary experience; the other recalls the moment of conquest in the 16th century when the purity of the race was a predominant preoccupation, a moment when the mixing of blood, literally the mixing of identity, was of paramount concern to a nation-state maintaining a fragile peace.

The artists in *El Corazón Sangrante* accept the religious impulse in contemporary Mexican life, but shift it continually to forbidden ground. They accept, as Astrid Hadad suggests in her recent performance *Heavy Nopal*, that the body is a construction, or re-construction, both physical and psychological, a site of continually contested meaning and provisional truths. It is as if they share with Hadad her pleasure in playing upon the stereotyping of gender and sexuality. Where Gruner, Palacios, and Zenil make humorous reference to the bird as symbol of the penis in Mexican street slang, Hadad incorporates a witty double pun on the symbol of the bird in her performance *Apocalypsis Ranchero* (begun 1988, and on-going). Here she lifts her dress to reveal an inflatable heart, which obscures her vagina. The heart is being pumped by a valve held in her hand, rising and falling at regular intervals, as if preparing for flight. In both works Hadad plays with male desire, encouraging her male audience to desire her, while communicating her own desire for the women in her audience.[37] In terms that Susan McClary has applied to the American culture sensation, Madonna (the great incarnation of the icon denying iconization), Hadad doesn't "deliver," she "teases" her audience. In her performance Hadad alternates between the roles of assenting woman, independent woman, and aggressive "Latino" man. It is a transference of guises, which recalls in some degree the manner in which Madonna plays maleness against femaleness and withholds true consummation with her audience.[38]

Return again to the image of Frida Kahlo, shorn of hair; return to it again, and again. Return to Astrid Hadad's invocation of exaggerated femininity. Return to the artists in *El Corazón Sangrante*, who collectively celebrate the mixing of blood, the permeability of all border membranes, and the devouring of the heart.

37
See Susan McClary, "Living to Tell: Madonna's Resurrection of the Fleshly," Gender Number 7, Spring, 1990. Madonna has taken what might be called "the idea of the moving target a step further. In "The Misfit," (Lynn Hirschberg, Vanity Fair, April, 1991), Madonna states: "It would be great to be both sexes. Effeminate men intrigue me more than anything in the world. I see them as my alter egos. I feel very drawn to them. I think like a guy, but I'm feminine. So I relate to feminine men." p. 200.

38
For a perversion of the idea of withholding consummation, see Camille Paglia's "Madonna — Finally a Real Feminist." The New York Times, Friday, December 14, 1990, A39.

37

Véase Susan McClary, "Living to Tell: Madonna's Resurrection of the Fleshly", Gender, #7, primavera de 1990. Madonna ha llevado un paso más adelante lo que podría llamarse "la idea del blanco móvil". En "The Misfit" (Lynn Hirschberg, Vanity Fair, abril de 1991), Madonna declara: "Sería maravilloso tener los dos sexos. Los hombres afeminados me intrigan más que nada en el mundo. Los veo como mi alter ego. Me atraen mucho. Pienso como un tipo, pero soy femenina. Así es que me relaciono con hombres femeninos." (p. 200).

38

Para una perversión de la idea de negarse a la consumación, véase Camille Paglia, "Madonna — Finally a Real Feminist," The New York Times, viernes, diciembre 14, 1990, A39.

público.[37] En sus performances, Hadad alterna entre los roles de la mujer complaciente, la mujer independiente y el hombre "latino" agresivo. Es una transferencia de apariencias que nos recuerda, de alguna manera, la forma en que Madonna actúa su masculinidad en oposición a su feminidad, y se niega a conceder a su público la verdadera consumación.[38]

Regresemos una vez más a la imagen de Frida Kahlo con el pelo cortado; regresemos a ella una y otra vez. Regresemos a la invocación de feminidad exagerada de Astrid Haddad. Regresemos a los artistas de El Corazón Sangrante, que colectivamente celebran la mezcla de la sangre, la permeabilidad de todas las membranas fronterizas y el acto de devorar el corazón.

Traduccíon de Luis Zapata

Silvia Gruner
La media de las cosas 1990 [detail]
The Measure of Things
200 test tubes and steel / instalacíon de 200 pipetas y acero
12 cm x 10 m
Collection of the artist

"No me mueve mi Dios para pintarte"
(De la reubicación de los signos de la fe)

Carlos Monsiváis

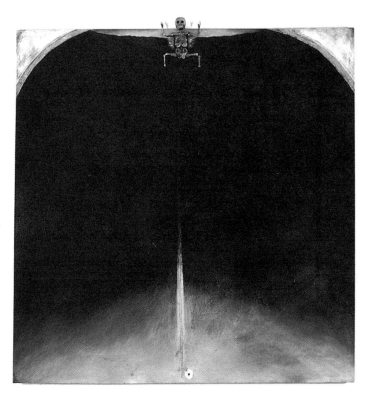

Néstor Quiñones
A la muerte hay que llegar bien vivo 1990
To Die One Has to Get There Very Much Alive
oil and wood on canvas /
óleo y madera sobre tela
210 x 200 cm
Collection of Alex Davidoff,
Mexico City, Mexico

Los símbolos siempre han estado allí, tan al alcance de la vista que sólo periódicamente se descubren. (Para soportar lo cotidiano hay que invisibilizarlo en gran medida.) En el siglo XVI y en las tierras recién conquistadas, la estrategia de los españoles es implacable y eficaz: hay que saturar a los nativos con los cuatro o cinco signos más importantes de la nueva creencia, (la cruz en primera instancia); hay que sostener al monumento de conceptos y palabras incomprensibles para la mayoría, que se da en llamar teología, con el alud de representaciones de la nueva creencia que contrarresten el impulso de los dioses vencidos. No se logra del todo el propósito, y las creencias antiguas se acomodan subrepticiamente, pero la conversión masiva se da, en primera instancia, por el poder de las imágenes.

En la empresa catequística, la exhibición de cada cristo supliciado o de cada santo se atiene a un criterio: la credibilidad se acrecienta si la doctrina no necesita de palabras. Las imágenes adelantan en siglos la aceptación de la fe que, en el terreno conceptual, se da con lentitud por ser tan arduo el aprendizaje profundo de un idioma, cuya visión del mundo se estructura a lo largo de las generaciones, y en mucho depende de la adhesión emocional a lo que creyeron los ancestros. Así, asuntos muy difíciles de captar para los nativos que a la fuerza se asoman a la religión católica, la Inmaculada Concepción de María, por ejemplo, o los milagros de santos y vírgenes, se asimilan por la institución de la costumbre, y la costumbre es, más que otra cosa, la técnica para asimilar las repeticiones visuales y auditivas. Por ejemplo, el vasallaje ante la Virgen Purísima no se da por entender las condiciones teologales del alojamiento de Dios en el vientre, sino porque a través de las imágenes los nativos admiten lo imposible: la alianza de virginidad y preñez. Y algo similar ocurre con cada uno de los dogmas: la transubstanciación, la Santísima Trinidad, el Espíritu Santo. A la doctrina se llega por el sometimiento visual, que oculta o disminuye lo que los conversos encuentran incomprensible o críptico.

Carlos Monsiváis

"No me mueve, mi Dios, para pintarte"[1] (On the Repositioning of the Signs of the Faith)

1
Translator's note: this is a play on the the opening of the anonymous 16th century sonnet, "A Cristo crucificado" (To Christ Crucified), which reads in the translation, "It is not the heaven you have promised me, my God, that moves me to love you." Or, in this case, "that moves me to paint you."

Symbols have always been with us, in such plain view that only every so often do we discover them. (To render the everyday more tolerable, we have to make it invisible to a great extent.) In the recently conquered lands of the 16th century, the Spanish used a relentless and efficient strategy. It was a matter of saturating the natives with the four or five most important symbols of the new creed (foremost among them, the cross), and buttressing *theology* – that edifice of words and concepts that remain inaccessible to the majority – with an avalanche of representations of the new faith that could arrest the impulse of the vanquished gods. The attempt was not entirely successful – the old beliefs simply went underground – but mass conversion was brought about nonetheless, chiefly through the power of images.

In the catechistic effort, the exhibition of a tortured Christ or a saint stemmed from a single conviction – that credibility would grow if the doctrine had no need for words. The use of images sped up by centuries the acceptance of the faith, a process which in theory should have taken much longer, since the deep learning of a language (whose vision of the world is structured over a period of generations and depends to a great extent on an emotional attachment to what one's ancestors believed) is so arduous a labor. And so those concepts that were less accessible to the natives who were being compelled to accept Catholicism – the Immaculate Conception of Mary, for instance, or the miracles of the saints and virgins – were assimilated through the institution of custom. (Custom is, above all else, the technique that allows for the assimilation of visual and auditory repetitions.) For example, natives did not arrive at the idea of homage to the *Virgen Purísima* because they understood the theological conditions by which God can reside in her womb, but rather because through images they could accept the impossible (in this case, the coupling of virginity and pregnancy). Much the same occurred with each of the tenets: transubstantiation, the Most Holy Trinity, the Holy Spirit. Doctrine was arrived at through a surrender to the visual, through images that concealed

Un fraile en el siglo XVI o en el siglo XVII no confía en sus catecúmenos y persevera en su operación didáctica, que se inicia en el caudal de representaciones. Examínese cualquiera de los numerosos catecismos del Virreinato, dedicados a tatuar mentalmente la fe a través de la insistencia mnemotécnica, y se apreciará que el mayor sentido de las palabras (además del ritmo hipnótico) es apuntalar a la creencia que entra por los ojos. En la práctica, las respuestas de los catecismos escritos actúan a modo de un panorama acústico, que acompaña a la contemplación de cuadros, esculturas, tallas, grabados, miniaturas de los libros de coro. Y ante los catecismos que los indígenas pintan, los frailes no despliegan su celo, y dejan que en la fusión de tradiciones, los indios usen elementos de la pintura de códices. Es preferible algo de heterodoxia que mucho de incomprensión.

En el proceso de convertir a millones, una fe y un idioma van substituyendo a una fe y a múltiples idiomas. Y en la guerra de las imágenes, como la llama Serge Gruzinski, ganan necesariamente los dueños de los espacios públicos. (Quien controla la visibilidad es propietario de la legitimidad.) Y el mínimo utensilio del culto, la estampita piadosa, termina por ser el compendio de la instrucción y la comprensión religiosas. Muros, láminas, maderas y papeles hacen las veces de paños de la Verónica, y despliegan con unción los rasgos siempre ideales de la Virgen, del Señor de la Columna, del que fue clavado en la Cruz por nuestros pecados, de la víscera palpitante que, aislada, pregona el más sublime amor...el Sagrado Corazón de Jesús.

En México, desde el siglo XIX, los ex-votos o retablos cumplen diversas funciones: son escuelas de educación artística, son arte popular, son – para quienes los encargan – la oportunidad del retrato personal o familiar, son agradecimiento por el favor recibido (el milagro en cualquiera de sus acepciones), son los signos que modifican los ámbitos conocidos (una Virgen o un Cristo le imprimen a las escenas su sello de garantía religiosa, son los autores del milagro y los testigos de privilegio del alma conmovida). En diversos sentidos, el retablo es la consecuencia de las lecciones del arte virreinal, de la necesidad de representar en todos los espacios las creencias para afianzar la fe y moverse siempre en terreno seguro. En ciudades y pueblos, el retablo es el primer contacto con el arte que se adquiere para mejor depositarlo a los pies del santo favorito. Y, además de los ex-votos, en el siglo XIX abundan las "Trinidades" grabadas en madera e iluminadas con vivos colores, las medallas producidas por los orfebres de Puebla y Oaxaca, los rosarios que hacen las monjas enclaustradas.

En los atrios, unos pobres ofrecen sus servicios. Seres sin pretensiones, artistas que jamás se reconocerán como tales en sus ex-votos o en sus objetos para el culto, hacen de la ingenuidad el valor primordial. Son ingenuos porque no pueden ser otra cosa, y porque no tienen sentimientos que ocultar. Ellos pintan sobre hoja de lata o, de vez en cuando, sobre tablas, y sus trabajos, de corte realista, ostentan los colores vibrantes que desean hacerle justicia a la luminosidad del Señor de Chalma, el Señor de Amecameca, el Señor de las Maravillas, la

or diminished whatever the converts found puzzling or incomprehensible.

A missionary of the 16th or 17th century did not entirely trust his converts, and so he persisted in didactic methods that had their roots in a whole flood of representations. We need only examine any of a number of catechisms produced during the viceroyal period – works devoted to "tattooing" faith onto the mind through mnemonics – to realize that the overriding sense of the words (aside from their hypnotic rhythm) was to sustain those beliefs that entered through the eyes. In practice, the responses of written catechisms acted as an acoustic landscape meant to accompany the contemplation of paintings, sculptures, woodcarvings, prints, and the miniatures in choir books. Missionaries learned not to impose their zeal on the indigenous peoples who illustrated these catechisms, but instead allowed them to incorporate elements from their own painted codices in a fusion of traditions. A bit of heterodoxy was far preferable to a good deal of incomprehension.

In the process of converting millions of souls, one faith and one language began replacing one faith and a multitude of languages. In the war of images, as Serge Gruzinski calls it, the winners are inevitably those who own the public arenas. (Those who control visibility are the possessors of legitimacy.) And so the smallest tool of the cult, the tiny religious prints, became the sum total of religious instruction and understanding. Walls, sheets of metal, wood, and paper took the place of Veronica's veil in displaying with devotion the ever-exemplary attributes of the Virgin, of the *Señor de la Columna*, of the One who was nailed to the Cross for our sins, of the palpitating organ that in and of itself preached the most sublime love – the Sacred Heart of Jesus.

From the 19th century onward, ex-votos served a number of functions in Mexico: they were schools for artistic education; they were popular art; they were an opportunity for those who commissioned the work to render self or family in a portrait; they were thanksgiving for an answered prayer (a "miracle" however understood); they were the signs that altered familiar surroundings (a Virgin or a Christ, as authors of the miracle and witnesses to the privilege of the stirred soul, would stamp the scene with their religious seal of approval). In many ways the ex-voto was the consequence of lessons in viceroyal art, of the necessity to fill every available space with representations of belief in order to bolster the faith and plant it in more solid ground. In cities and villages the ex-voto was the first contact with that art, which was acquired to place at the feet of a favorite saint. During the same period there existed, aside from ex-votos, an abundance of "Trinities" engraved in wood and brightly colored, medals crafted by the gold and silversmiths of Puebla and Oaxaca, and rosaries produced by cloistered nuns.

The poor offered their services in the atriums of the churches. Creatures without pretense, artists who will never be

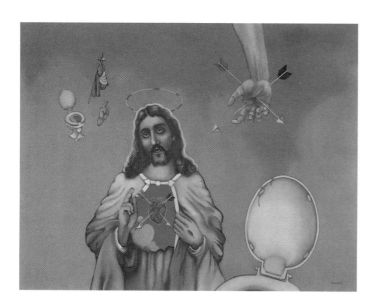

Enrique Guzmán
Imagen milagrosa 1974
Miraculous Image
oil on canvas / óleo sobre tela
70 x 90 cm
Collection of Jaime Chávez,
Mexico

Guadalupana. Esta producción extraordinaria, apenas valorada
en fechas recientes, impera en el siglo *XIX* y, desde las primeras
décadas del siglo *XX*, va siendo desplazada. A las obras
candorosas y de carácter único, las substituye la producción
industrial de objetos del culto y del pasmo, que al principio viene
de Barcelona, y luego se produce febrilmente en todas partes,
de Perú a Taiwán. Son los cromos baratos y enceguecedores, las
medallas que se acuñan por millones, las pequeñas esculturas.
Y desde los años sesenta, una industria gigantesca se consagra
en exclusividad a la guadalupana, y al kitsch que pretende ser
un milagro en sí mismo.

En México, dos pintoras, Frida Kahlo y María Izquierdo,
emprenden la primera recreación artística del mundo del ex-voto.
De manera admirable, ellas efectúan la operación de sincretismo
que acerca a dos sensibilidades, la tradicional y la que, respetándola,
quiere adueñarse, terrenalmente, de las perspectivas de la
educación en el rezo, del dolor, de la contemplación amorosa de
las vírgenes. En especial, Frida Kahlo celebra el milagro de
la vida y, también, la dignidad suprema del sufrimiento. Al
hacerlo, la artista (la autobiógrafa) quiere expropiar en algo las
atmósferas de la cultura católica, demanda para la persona
los beneficios paisajísticos del martirio y la expiación cristianos.
El mensaje de Kahlo, si tal es el término, es explícito: todo
dolor es sagrado y, por esa razón, es también mística cualquier
asimilación del padecimiento. Gracias a Frida Kahlo, se
demuestra la identidad entre el arte moderno y un territorio fértil
de la imaginería popular.

"Por la señal de la Santa Cruz"

En la sociedad de masas, sólo excepcionalmente el artista
latinoamericano reacciona como catecúmeno. Rodeado desde la
infancia por las estampitas piadosas, gajos de la veneración
transmitida por generaciones, él está al tanto: la secularización,
de hecho, ha convertido a las creencias en la gran explicación
marginal del mundo, Dios no ha muerto pero, en materia de
ocupación del tiempo de la conciencia, él ya sólo trabaja a horas
fijas. Y las imágenes reverenciadas, fundamentales para los
creyentes, son fuera del marco eclesiástico, asunto de la estética
popular. Millones de personas, sabiéndolo o no, afirman sus
primeras nociones de "lo bonito," "lo bello," "lo agradable" en la
contemplación fervorosa de los arquetipos de la convicción: la
Virgen de Guadalupe, la Virgen de la Caridad del Cobre, el Santo
Niño de Atocha, el Sagrado Corazón de Jesús, Santa Bárbara, el
Señor del Hospital.

¿En qué momento los grandes símbolos cobran una realidad
estética al margen de su contenido eclesiástico? Sin fijar
fecha, al revaluar el arte pop los elementos de la vida cotidiana,
al originarse frente a lo que se ha vivido y observado
desde siempre, propuestas de entendimiento a través de la
espectacularidad. Lo insignificante en el centro del escenario.
Andy Warhol trabajó con Brillo Boxes y rostros de Liz y Elvis,
Roy Lichtenstein reelabora los comics, y David Hockney
usa a Picasso porque en su experiencia Picasso es ya arte y

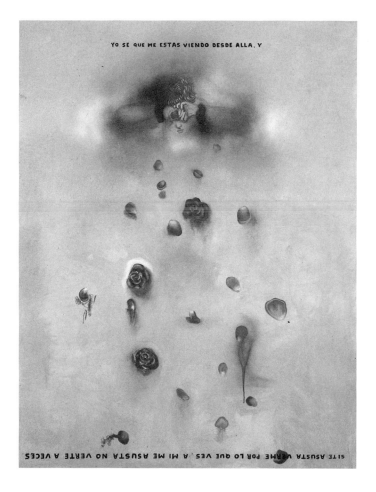

YO SE QUE ME ESTAS VIENDO DESDE ALLA, Y

SITE ASUSTA VERME POR LO QUE VES, A MI ME ASUSTA NO VERTE A VECES.

Julio Galán
No te has dormido 1988
You Haven't Fallen
Asleep
oil on canvas / óleo sobre tela
213 x 173 cm
Collection of
Francesco Pellizzi,
New York, New York

recognized as such, (despite their production of ex-votos and objects for worship) they transformed naïvité into the greatest virtue. They were naïve because they could not be otherwise, because they had nothing to hide. Painting on sheets of metal or on wood from time to time, they produced work of a realistic nature, but employed vibrant colors in efforts to do justice to the luminosity of the *Señor de Chalma*, the *Señor de Amecameca*, the *Señor de las Maravillas*, or the *Guadalupana*. This extraordinary production, though scarcely appreciated in our own time, dominated much of the 19th century, and only in the first quarter of the 20th did it begin to lose its hold. So it is that these unique works of great simplicity have been replaced by industrially produced objects of worship, which came at first from Barcelona and were later manufactured feverishly everywhere from Peru to Taiwan. Such are the cromolithographs, the religious medals produced by the millions, the diminutive sculptures. Moreover, since the sixties a monolithic industry has devoted itself exclusively to the Virgin of Guadalupe and to the kitsch that wants to be a miracle in and of itself.

In Mexico, two painters – Frida Kahlo and María Izquierdo – undertook the first artistic recreation of the world of the ex-voto. They performed admirably the syncretic operation that drew together two sensibilities: one that is traditional and one that, while respecting the traditional, attempts to possess territorially the domain of edification through prayer, pain, and loving contemplation of the virgins. Frida Kahlo in particular celebrated the miracle of life, as well as the supreme dignity of suffering. In so doing the artist (the autobiographer) attempted to appropriate something of the aura of Catholic culture and demanded for personal use the landscapes of Christian martyrdom and penance. Kahlo's message, if we can call it such, is explicit: all pain is sacred, for which reason any assimilation of suffering verges on the mystical. Due in great part to Frida Kahlo, the identity that resides between modern art and the fertile territory of popular imagery was revealed.

"By the Sign of the Holy Cross"

In today's mass culture, only exceptionally do Latin American artists react as converts. Surrounded from birth with prints – kernels of a veneration that has been transmitted for generations – they are not oblivious: secularization has in fact reinterpreted belief as the great *marginal* explanation of the world. God hasn't died but, considering the amount of time the conscience is activated, he would seem to work only certain hours. And the revered images, essential for the believer, have been drawn out of the ecclesiastic sphere and become a matter of popular aesthetics. Whether they realize it or not, millions of people first understand the notion of what is "pretty" or "beautiful" or "pleasant" through fervent contemplation of the archetypes of the faith: the Virgin of Guadalupe, the *Virgen de la Caridad del Cobre*, the *Santo Niño*

(On the Repositioning of the Signs of the Faith)

vida cotidiana, de modo indistinguible. En su turno, el artista latinoamericano, fruto de comunidades al filo de la navaja entre la tradición y la modernidad, prefiere sobre los productos industriales a la autenticidad o la sinceridad populares tal y como se manifiestan en la relación tribal con el cine, en los dancings, en las calles demasiado pobladas, en la lucha libre y la religión.

¿Qué más popular en América Latina que la versión unificada del cosmos? La religión es el inventario de las explicaciones sin las cuales no se vive y de las cuales uno suele olvidarse para vivir, es la historia del trato del ser humano con su hacedor, es la familiaridad con las reproducciones que prueban la existencia de prodigios. El sentido de trascendencia se refugia en los templos, las festividades y las horas amargas de las personas y, en el avance de la secularización, los símbolos del pueblo se vuelven imágenes pop, dicho sea con todo respeto para unos y otras.

Mucho le deben los artistas contemporáneos a la vitalidad de la religión popular. En sociedades donde es muy reciente (no más de dos décadas) y muy localizable el hábito de museos, exposiciones y libros de arte, el gusto artístico es todavía, en lo que a multitudes se refiere, una variable de las impresiones cotidianas, de la acumulación o la escasez de objetos en casas y departamentos, de los espectáculos de la calle y el arribo deslumbrando o indiferente en las casas de Dios, de la idea de arreglo visual de la realidad que se extrae del cine, y del recurso (televisivo) de captarlo todo de modo fragmentario y entre interrupciones.

Numerosos artistas, por moda y por necesidad de renovar su lenguaje expresivo, examinan de otra manera las relaciones de los símbolos religiosos con la sociedad y con el hecho artístico. Y lo obvio se aclara, reiterativamente. Las imágenes están allí porque ya estaban allí, son la metafísica resuelta en unos cuantos trazos y colores, y son el punto de partida de las colectividades que, en algún momento, le imprimieron fuerza al nacionalismo y han monopolizado las miradas de los feligreses.

El artista de hoy no se engaña respecto a las diferencias de enfoque. Sus padres y sus abuelos contemplaron cromos, figuritas y medallas de muy distinta manera. Ellos no advirtieron el kitsch sino la materia de fe, no observaron el paisaje de las creencias sino el consuelo de los afligidos, no clasificaron a la estética popular sino se adentraron en el laberinto sensorial. Y también, a diferencia de sus padres y sus abuelos, el artista ama y conoce el pasado prehispánico, y ha aprendido a no jerarquizar en asuntos de arte. A él le toca la experiencia finalmente unificadora donde, repetidas y asimiladas por la frecuentación escolar y turística, se entronizan otras imágenes, contradictorias y complementarias: Coatlicue, Quetzalcóatl, Xochipilli, Xipe Totec, Tlazotéotl, los signos de la estética previa y paralela. Todo confluye y los ídolos han dejado de agazaparse detrás de los altares.

En este orden de cosas, una imagen como el Sagrado Corazón de Jesús cumple una función religiosa y es un estímulo visual

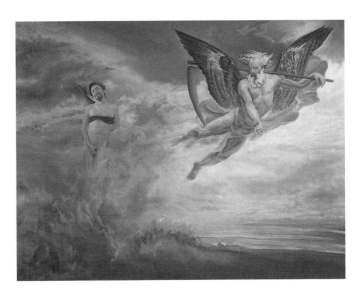

John Valadez
Self Portrait 1988
Autorretrato
pastel on paper / pastel
sobre papel
97 x 127 cm
Collection of
Grafton Tanquary,
courtesy of
Daniel Saxon Gallery,
Los Angeles, California

de Atocha, the Sacred Heart of Jesus, Saint Barbara, the *Señor del Hospital*.

At what moment did the great symbols assume an aesthetic reality apart from their ecclesiastic content? Without specifying a date, we could say when pop art re-evaluated the elements of everyday life, when it rose up beside what had been lived and observed since the beginning. It was a move to arrive at understanding through the element of the spectacle, a placing of the insignificant in center stage. Andy Warhol worked with Brillo boxes and the faces of Liz and Elvis; Roy Lichtenstein reworks the comics; and David Hockney evokes Picasso because, in his experience, Picasso is both art and commonplace, there being no distinction between the two. Latin American artists are in turn the product of a cutting-edge community located somewhere between tradition and modernity, only instead of industrial products, they prefer popular genuineness and sincerity such as they are manifest in the collective ritual of going to the movies, in dancing halls, in overcrowded streets, at wrestling matches, and in religion.

What is more popular in Latin America than the vision of a unified cosmos? Religion is an inventory of the explanations we cannot live without, but tend to forget so we can go on living. It is the history of man's relation to his maker and a familiarity with reproductions that prove the existence of miracles. The sense of transcendence takes refuge in the temples, in festivals, and in a person's darkest hours; with the advance of secularization, the symbols of the people are becoming pop images (this I say with all due respect for both the one and the other).

Contemporary artists owe a great deal to the vitality of popular religion. In societies in which the emergence of museums, exhibitions, and art books is recent (within the past two decades at most), artistic taste is still – insofar as the masses are concerned – a function of everyday impressions; of the accumulation or scarcity of objects in houses or apartments; of street spectacles and of the awe-inspiring or indifferent entry into the Houses of God; of the idea of visually arranging the reality extracted from the movies; and of television's custom of portraying everything in bits and pieces between interruptions.

As a matter of fashion and out of a need to renew their expressive dialect, a number of artists view differently the relation of religious symbols to society and artistic activity. And the obvious is explained again and again. The images are there because they were there to begin with; they are the resolution of metaphysics in a few colors and strokes; they are the point of departure for a collectiveness that at one time or another gave strength to nationalism and commanded the attention of the faithful.

The artist of today is not fooled by the differences of perspective. His parents and grandparents contemplated

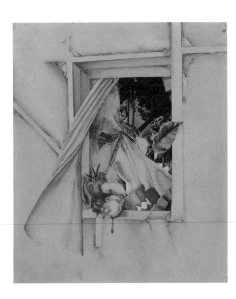

Enrique Guzmán
Sacrificio 1976
Sacrifice
oil on canvas / óleo sobre tela
35 x 30 cm
Collection of Galería Arvil,
Mexico City, Mexico

(On the Repositioning of the Signs of the Faith)

múltiple. Si en el sentido bíblico, como señala Dietrick Banhoeffer, el corazón no es vida interior, sino la totalidad del ser humano en relación a Dios, en el orden de las representaciones este corazón (apenas extraído del pecho, amoroso, sangrante, perpetuamente aislado) es la imagen que informa al mismo tiempo de la persistencia de la fe y de la persistencia de las imágenes que explican la profundización estética de los pueblos.

prints, religious figurines, and medals in a very distinct manner. They saw them not as kitsch but as the stuff of faith; they did not concern themselves with the panorama of beliefs but with the consolation of the afflicted; they did not try to comprehend popular aesthetics, but rather lost themselves in a labyrinth of the senses. Again in contrast with his parents and grandparents, the artist recognizes and embraces his prehispanic heritage, and has learned not to hierarchize in matters of art. It is he who, in an ultimately unifying experiment, will raise up those other images already faimiar to the scholar and the tourist – Coatlicue, Quetzalcóatl, Xochipilli, Xipe Totec, Tlazotéotl – images that are both contradictory and complimentary, the signs of a previous and parallel aesthetic system. Everything will come together and the idols will no longer crouch behind the altars.

Under such circumstances, an image like the Sacred Heart of Jesus not only serves a religious purpose but visually stimulates in a multitude of ways. If the Biblical understanding of the heart is, as Dietrick Banhoeffer points out, not so much interior life as the totality of the human being with relation to God, then within the representations of this heart (just now ripped from the breast, loving, bleeding, perpetually apart) lies the image that bears witness to the persistence of faith and at the same time illustrates the deepening aesthetic sense of the people.

Translated by Gregory Hutcheson

La simbólica del corazón (a pedazos).

Nelly Richard

El corazón a prueba de signos: amor y muerte.

"Soit qu'il veuille prouver son amour, soit qu' il s'éfforce de déchiffrer si l'autre l'aime, le sujet amoureux n'a à sa disposition aucun système de signes surs."
(Roland Barthes – "Fragments d'un discours amoureux.")

Pese a que el corazón es el órgano cuyo funcionamiento decide que se cumula el límite entre vida y muerte, pocas simbolizaciones culturales giran en torno a su capacidad de desenlace. Es como si el archirealismo de una función terminal (de paro, de cese vital) inhibiera o frustrara el imaginario de la cultura que se voltea entonces hacia todo lo que desestabiliza el advenimiento de la muerte como final irreversible. La semántica amorosa del corazón es lo que más burla el tema de la muerte al contradecir su vocación definitoria y concluyente. El amor es cuestión de enredos más que de desenlaces: su máximo resorte narrativo surge de todo lo que complica el sentido (intrigas de la seducción, confusión de los sentimientos, incertidumbres de la razón) debido a las imbricaciones de una trama subjetiva hecha de significaciones siempre ambiguas o traicioneras. Mientras la medicina aprende del corazón a leer la muerte como suspensión de los signos (el colapso o extenuación de los llamados "signos vitales"), la literatura amorosa trabaja con su hiperactividad: signos a perseguir y reunir (las pruebas de amor, las confesiones del secreto), a descifrar e interpretar (atar los hilos del sinsentido para confeccionar simulacros de explicación). El amor pone el sujeto en situación de depender de los signos (de su consistencia, profusión, fiabilidad, etc.) para convencerse de algo o imaginar otra cosa, semiextraviado en medio de tantas señas y contraseñas que siempre lo confunden. Por el lado de la muerte, el paro cardiaco certifica la inmovilidad de los signos, su fijeza: por el lado del amor, el corazón enloquece con el revolteo de los sentimientos y con la proliferación nómade de indicios llenos de tramajes ocultos y de saltos caprichosos. Que la connotación social del amor lo asocie a lo femenino coloca a la mujer por el lado de esa versatilidad del sentido: de esa pasión

The Symbolism of the Heart (in pieces)

Nelly Richard

The sign-resistant heart: love and death

"Whether he wants to prove his love or is trying to decipher if the other loves him, the amorous subject does not have at his disposal any foolproof system of signs."
(Roland Barthes—"Fragments of an amorous discourse")

Although the heart is the organ whose working marks the line between life and death, few cultural symbols focus on its ability to unravel life. It is as though the hyperrealism of a terminal role (of stoppage, of vital cessation) inhibits or frustrates the imagination of a culture that prefers anything and everything that destabilizes the arrival of death as an irreversible end. The semantics of the amorous heart is what most directly defies the implications of death, contradicting the heart's final and conclusive calling. Love is a question of entanglement rather than unravelling: its narrative strength depends on the use of devices that *complicate* interpretation (intrigues of seduction, sentimental confusion, uncertain reasoning), and that are interwoven in a subjective plot, comprised of ever-ambiguous or deceptive meanings. While medical science learns from the heart to read death as the suspension of sign (the collapse or attenuation of the so-called "vital signs"), the literature of love draws on the hyperactivity of signs: signs to pursue and collect (the proofs of love, the secret confessions); signs to decipher and interpret (intertwining the strands of meaninglessness to create a semblance of an explanation). Love places its subject in a position of depending on signs (of its consistency, profusion, trustworthiness, etc.) in order to convince him or herself of something, or to imagine something else, leaving the subject nearly lost in the midst of so many perplexing signs and countersigns. In death, the stoppage of the heart certifies an inertia of signs, a *fixedness*; in love, the heart goes crazy with the turmoil of sentiments and with the proliferation of evidence, full of hidden intrigues and capricious leaps. The fact that the social connotations of love associate it with the feminine places woman in the context of

cambiante por las vueltas|revueltas del sentido que se debate
entre anversos y reversos a través de la ambigüedad, el equívoco,
la simulación, como resquicios siempre dobles (el pliegue como
modelo) de un aprendizaje de los signos que los usa como
maquinación o estratagema.

La prisión sentimental del fotorromance.

"El orden represivo del corazón tiene dos ayudantes: la
naturaleza y la fatalidad".
(Michele Mattelart – "Mujeres e Industrias Culturales").

*El catálogo de la industria multinacional de la cultura de masas
incluye a la fotonovela como "género latino". Ciertamente que
su consumo femenino-popular a lo largo y ancho de nuestro
continente se ha visto favorecido tanto por el conservadurismo
de una moral predominantemente cátolica como por el
autoritarismo patriarcal de los regimenes militares en América
Latina. Ambas estructuras represivas encuentran en el lenguaje
oscurantista hablado por la prensa del corazón un secreto aliado
para reforzar la ideología sexual de la discriminación femenina.
El amor es la clave de un mundo simbólico en el que los
sentimientos declarados universales trascienden cualquier
determinante socio-histórico: el discurso del corazón distrae y
sustrae los conflictos intersubjetivos de todo lazo contingente
por tachadura de lo real-social: suprimiendo determinismos y
anulando casualidades gracias a una lógica sobrenatural que
franquea obstáculos y resuelve contradicciones, gracias a su tic
retórica del "milagro del amor".*

*El esquema diagramativo de la fotonovela ordena todo un
sistema de repeticiones y continuidades que busca perpetuar
roles arcaizantes para reforzar así el inmovilismo del sentido. El
congelamiento de la pose en recuadros cuya fijeza habla de un
tiempo paralizado, la acriticidad de una lectura saturada de
pasividad y redundancias, traducen la servidumbre del cotidiano
que aprisiona la mujer e interpretan la temporalidad monótona
de su quehacer doméstico engañada por la promesa de aventuras
del melodrama sentimental: una temporalidad rutinaria
desvinculada de los protagonismos del afuera y subvalorizada
como privada y subjetiva en oposición a la macrotemporalidad
social del acontecer público.*

*Cuando la cinesta Valeria Sarmiento (Nuestro Matrimonio,
1985) adapta al cine un cuento de Corín Tellado, ella saca el
fotorromace de la cotidianeidad invisible de su lectura
adormecida y lo traslada a la visibilidad exhibicionista y
promiscua de la pantalla: desesclaviza una red de consumo
femenino quebrando su cierre doméstico y adusando la
discriminación valórica que segrega temporalidad y géneros.*

*Lo que opera ese desplazamiento – y sin tomar aquí en cuenta
las torsiones paródicas construidas a dentro de la película – es la
mezcla entre regimenes social y culturalmente divorciados por
una jerarquía de valores: de la subliteratura popular al séptimo*

this emotional versatility—of this changeable passion for the twists and turns of meaning that vacillate between obverse and converse through ambiguity, error, and simulation—that explores the *dual* implications of signs (the pleat as model) through their strategic or devious use.

The sentimental prison of the "fotorromance"

"The repressive order of the heart has two helpers: nature and fate."
(Michele Mattelart –"Women and Cultural Industries")

The catalogue of the multinational industry of mass culture includes the *fotonovela* as a "Latino genre." Certainly, its feminine-popular consumption throughout our continent has been helped both by the conservatism of a predominantly Catholic morality and by the patriarchal authoritarianism of the military regimes of Latin America. Both of these repressive structures find a secret ally in the obscurantist language spoken by the press of the heart, which reinforces the sexual ideology of female discrimination. Love is the key to a symbolic world in which those sentiments declared *universal* transcend all socio-historical determinants. The discourse of the heart diverts and removes conflicts from all possible relationships by erasing the real and the social; it suppresses determinisms and annuls causalities by means of a supernatural logic that overcomes obstacles and resolves contradictions through the rhetorical tic of the "miracle of love."

The schema of the *fotonovela* organizes an entire system of repetitions and continuities, which seeks to perpetuate archaic roles in order to reinforce the stagnation of meaning. The freezing of poses in frames whose fixity speaks of paralyzed time, the acritical nature of reading material saturated with passivity and redundancies reflects the daily servitude that imprisons woman and echoes the monotony that marks her domestic existence. This monotony is the specious result of the promise of adventure offered by sentimental melodrama: a routine world disengaged from the spectacle of the exterior world and devalued as private and subjective is in opposition to the larger social world of the public realm.

When the filmmaker Valeria Sarmiento (*Nuestro Matrimonio*, 1985) adapted a story by Corín Tellado for film, she removed the *fotorromance* from the realm of this invisible, passive, domestic reading and transferred it to the exhibitionist and promiscuous visibility of the screen; she unfettered a network of feminine consumption, breaking through its domestic enclosure and revealing the discriminatory values that segregate worlds, genres, and genders.[1]

What brings about this displacement – without taking into account the parodistic twists constructed within the film – is the mixture of systems that are socially and culturally

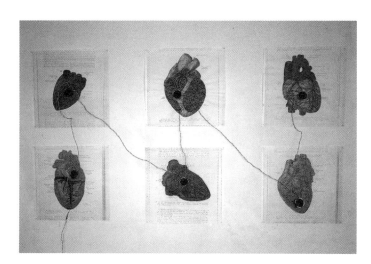

Silvia Gruner
Los caracoles más bellos 1990
The Most Beautiful Shells
cow's blood, wax paper, stereo components / sangre de vaca, papel encerado y bocinas
6 units, each 200 x 300 cm
Collection of the artist

1
Translator's note: In the Spanish original, the author creates a play on words here, invoking the double meaning of género (genre and gender).

arte, de la clandestinidad del relato sentimental leído confidencialmente en la soledad del escenario de explotación doméstica a la proyección cinematográfica de imágenes socializadas por la industria del ocio en el paréntesis oscuro de la sala. Pero el gesto de Valeria Sarmiento superpone también la tecnicidad internacional de la imagen fílmica a la submodernidad provinciana del fotorromance latino llevando el cine a hacerse regresivamente cargo de su propio remedo (la fotonovela como sustituto empobrecido del cine). El gesto figura dos ritmos en disputa: la modernidad técnica del cine cuyo aparato es predominantemente masculino y la sentimentalidad fotonovelesca que caricaturiza una preracionalidad femenina – un guiño latinoamericano a la heterogeneidad cultural de tiempos desfasados y copresentes en este reciclaje paródico.

Rojo-pasión: la metáfora ardiente de la boca pintada.

"Rubíes son tus labiecitos rojos, rojos y ardientes como el corazón."
(de la canción mexicana "Ojos cafés")

El corazón – literaturizado como órgano del sentir – metaforiza la profundidad de los sentimientos resguardados en la interioridad del yo.

La canción popular mexicana desplaza el rojo íntimo del corazón en llamas (el amor sufrido) a la enseña pintada de la boca-rubí: la seducción enjoyada del brillo y de la mentira (el maquillaje). La metáfora quemante del rojo vivo condensa la mujer como pasión (el rojo-fuego del corazón encendido) y artificio (el simulacro cosmético del beso que arde y quema).

El yo del corazón y el nosotros del cuerpo social.

"La utilización del corazón sangrante (...) por los artistas latinos de los años setenta y ochenta debe asimismo vincularse con una recrudecida conciencia del propio cuerpo."
(del texto de preparación de la exposición)

El corazón puesto en escena por el arte o la literatura habla el lenguaje introspectivo de los sentimientos, de los afectos y de las pasiones: de la subjetividad a medias palabras que confidencian lo humano en su tenor oculto, con voz de secreto y confesión.

El cuerpo – igualmente recurrente en todo el imaginario artístico latinoamericano – funciona más bien como teatro y representación del sujeto no individual sino comunitario: metáforas y sinecdoques enlazan miembros y partes para hacer que el correlato anatómico del cuerpo vivo le sirva de designante estructural al sistema social como totalidad articulada. El

divorced from each other by a hierarchy of values, from the subliteration of mass culture to the seventh art; from the clandestineness of the sentimental chronicle, read confidentially on the isolated stage of domestic exploitation, to the cinematic projection of images popularized by the leisure industry, shown in the darkened parenthesis of the movie theater. But the expressive gesture of Valeria Sarmiento also superimposes the international technology of the film on the submodern provinciality of the Latino *fotorromance*, allowing the film to appropriate regressively its own imitation (the *fotonovela* as an impoverished substitute for the movie). Her work articulates two conflicting rhythms: the technical modernity of film, the apparatus of which is predominantly masculine, and the "fotonovelesque" sentimentality that caricatures a feminine prerationality. It is a Latin American wink at the cultural heterogeneity, which synchronizes apparent anachronisms through a process of parodistic recycling.

Passion red: the flaming metaphor of the painted mouth

"Ruby are your little red lips, red and ardent like the heart."
(from the Mexican song "Brown eyes")

The heart – defined by literature as the organ of feeling – represents metaphorically the depth of the sentiments sheltered within the interior of the self.

This popular Mexican song replaces the intimate red of the heart in flames (suffering love) with the painted symbol of the ruby mouth – the jeweled seduction of gloss and lies (of makeup). The burning metaphor of the brilliant red condenses woman as *passion* (the fiery red of the burning heart) and *artifice* (the cosmetic image of the kiss that burns).

The "I" of the heart and the "we" of the social body

"The utilization of the burning heart (...) by Latino artists of the seventies and eighties must itself be linked with an increasing consciousness of the body."
(excerpt from the exhibition proposal)

The heart as used in art and literature speaks the introspective language of emotion, of affection, and of passion. It is a subjective idiom that gains the confidence of humanity with its secretive confessional tone.

The body—equally recurrent in the Latin American artistic imagination—functions, rather, as the theater and representation of the non-individual, community subject; metaphors and synecdoches link limbs and body parts so that the anatomical correlate of the living body serves to designate the social system as an articulated totality. The first person monologue of the heart becomes the community biography.

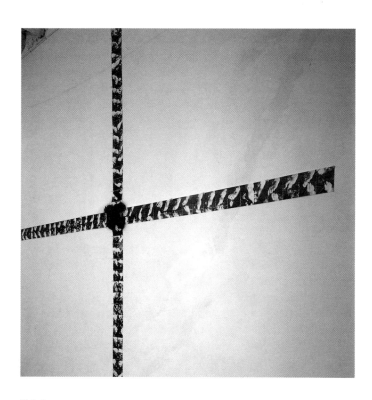

Silvia Gruner
**¿Por qué nadie habla
de la Cruz de María?**
1989
**Why Doesn't
Anyone Talk About
Mary's Cross?**
photographic installation
with braided hair /
instalación fotográfica con
cabello trenzado
350 x 350 cm
Collection of the artist

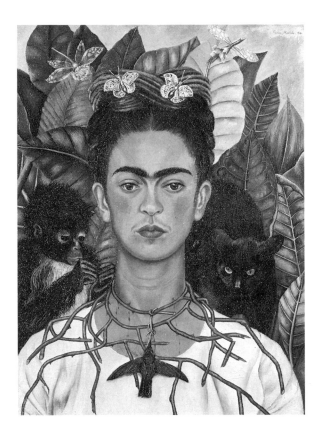

Frida Kahlo
**Autorretrato con collar
de espinas y colibrí** 1940
**Self Portrait with
Thorn Necklace and
Hummingbird**
oil on canvas / óleo sobre tela
157 x 119 cm
Art Collection, Harry Ransom
Humanities Research Center,
The University of Texas at
Austin, Texas

*monólogo del corazón en primera persona deviene biografía
comunitaria.*

*Los periodos de máximo forcejeo histórico y violentación social
recargan las imágenes del cuerpo de toda una dramaticidad que
se refugia en figuras dislocadas (el cuerpo mutilado) o heridas
(el cuerpo cicatricial). Los artistas chilenos del video o de la
performance que trabajaron sus obras bajo la dictadura, levantaron
su crítica neoexperimental contra el discurso oficial y sus
instituciones del orden, explorando el cuerpo como territorialidad
somática y pulsionalidad deseante. Los contenidos prohibidos o
censurados por el control represivo del mensaje autoritario, estos
contenidos trabados por el mandato oficial que obliga a pautas
de estricta univocidad, encontraron en el cuerpo una zona de
flujos expresivos que desbloqueó las significaciones retenidas
prisioneras por la sanción comunicativa del discurso dominante
y resimbolizó la crisis en una constelación de motivos tramada
de violencia y rebeldía: la identidad hecho pedazos (el fragmento
como resto del cuerpo desmembrado) o llena de estigmas (la
cicatriz como marcación del cuerpo supliciado) fue tematización
recurrente en la performance o el video de los artistas chilenos
que trastocaron con su cuerpo las fronteras entre biografía y
sociedad, inconsciente y productividad, poder y deseo.*

*Contra el relato épico de una historicidad monumental defendido
por las versiones más emblemáticas de la cultura partidaria o
militante, los artistas del cuerpo surgidos bajo la dictadura
chilena, dieron cuenta del quiebre de las totalizaciones históricas
y del estallido de sus finalismos utópicos graficando – a ras de
piel – una escritura frágil de signos heterodoxos que rebatió los
ideologismos del fraseo político rastreando las marcas (fallas,
residuos) de un sentido vulnerado y parasitario. Los trabajos de
estos artistas fueron combinando partículas microbiográficas
(familiares, sexuales, etc.) en una antidiscursividad de lo íntimo
y de lo íntimo que protagoniza el desmontaje de los mitos que
rodean la separación entre lo político y lo apolítico, haciendo
chocar normatividad (las metarreferencias de Identidad) y
desacato (el excedente gestual de una subjetividad nómade).*

El beso de amor de Frida Kahlo encorsetada

"The feminist slogan "the personal is political" recasts
Kahlo's private world in a new light."
*(Laura Mulvey and Peter Wollen – "Frida Kahlo and Tina
Modotti")*

*Hay una fotografía de Frida Kahlo que resume para mí todas sus
actuaciones en materia de biografía, corporalidad y sentido: una
foto que la personifica atada al teatro de su invalidez (la cama)
arreglada para el beso de Diego Rivera – como si se tratara de
una escenificación más, esta vez amorosa – maquillada, peinada
y enjoyada, con la hoz y el martillo pintados en el corsé. Esta
misma imagen tomada en el Hospital Inglés de México cita otras
fotos de ella en su propia cama con la hoz y el martillo bordados*

The periods of greatest historical struggle and social violence endow these images of the body with a dramatic power, which takes refuge in figures that are *dismembered* (the mutilated body) or *wounded* (the scarred body). The Chilean video or performance artists working under the dictatorship manifested their neoexperimental critique of the official discourse and its corresponding institutional order through an exploration of the body as territory and as a pulsating desire. The subject matter prohibited or censured by the repressive controls of the authoritarian system, which was shackled by a ruling order that spoke in one voice, found in the body a zone of expressive fluency. It unblocked those meanings imprisoned by the approved dominant discourse and permitted the resymbolization of the crisis as a constellation of interwoven motifs of violence and rebellion. An identity in pieces (the *fragment* as the remains of a dismembered body) or full of stigmas (the *scar* as the branding of a tortured body) was a recurrent theme in the video and performance art of those Chilean artists who with their bodies reordered the boundaries between biography and society, the unconscious and productivity, power and desire.

Against the epic narrative of a monumental history sustained by the more symbolic versions of partisan or militant culture, the body artists spawned by the Chilean dictatorship attested to the demise of historical totalizations and to the shattering of their utopian finalities. They did this by delineating – skin deep – a fragile calligraphy of heterodoxical signs that refuted the ideologies of political rhetoric, tracking the signs (the faults, the residues) of a vulnerable and parasitic reality. The work of these artists combined micro-biographic particles (familial, sexual, etc.) to compose an anti-discursive theme of the *intimate* and the *debased,* which gave center stage to the dismantling of the myths surrounding the separation between the political and the apolitical, through the confrontation of normalcy (the metareferences of Identity) and irreverence (the gestural excess of a nomadic subjectivity).

The kiss of love of Frida Kahlo in corset

"The feminist slogan 'the personal is political' recasts Kahlo's private world in a new light."
(Laura Mulvey and Peter Wollen –"Frida Kahlo and Tina Modotti")

There is a photograph of Frida Kahlo that summarizes for me all her performances in the realm of biography, corporeality, and meaning. It is a photo that represents her in the theater of her invalidity (the bed), dressed up to receive Diego Rivera's kiss – as if it were just one more theatrical production, this time an amorous one – made up, bejeweled, her hair done, with the hammer and sickle painted on her corset. This image, taken in the Hospital Ingles in Mexico City, brings to mind other photos of Frida in her own bed, with the hammer and sickle embroidered on the sheet, extending the ornamental continuity of her cosmeticized

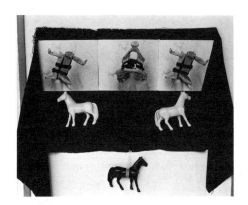

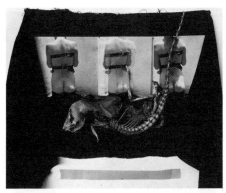

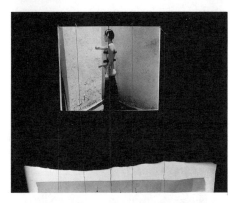

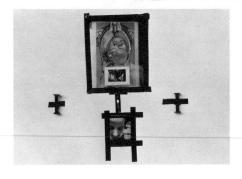

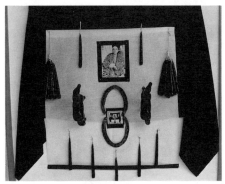

Eugenia Vargas Daniels
Untitled [1-5] 1991
Sin título
color photographs /
fotografías en colores
each, 100 x 120 cm
Collection of the artist

en la sábana siguiendo la continuidad ornamental del rostro maquillado.

La cama – el escenario de máximo abandono corporal – reúne en su envoltura dos forzamientos discursivos que confiesan su gusto por los aparatajes. Significantes, en recuerdo transfigurado de las ortopedias corporales: el rostro-máscara subrayado por el artificio cosmético y la consigna militante del símbolo revolucionario, que casi mezclan sus arabescos pintados en una misma construcción ideográfica del sentido teatralizado hasta la pose (la seducción) o retorizado hasta el emblema (la militancia). Toda la biografía de Frida Kahlo esta signada por esta fascinación por las representaciones del sentido: por sus ciframientos letrados bajo forma de jeroglifos, de símbolos y alegorías, de emblemas (de la mascarada cosmética y vestimentaria al estandarte político-revolucionario). Una fascinación que culmina en el asumir la mexicanidad como "artefacto" (Mulvey-Wollen). Como si se tratara de ganarle al dolor del cuerpo padeciente revirtiendo la expresividad del sentimiento en montajes estilísticos y retóricos, en abstracciones figurativas, en sofisticaciones paródicas; como si se tratara de que frente al cuerpo dislocado, la belleza sobreactuada por el maquillaje y la verdad dogmatizada en el emblema hicieran también de prótesis como la armadura del corsé paramentado.

La fotografía del beso en la cama de hospital que cita las otras camas de sábanas bordadas con la insignia comunista, conjuga otra torsión respecto de la división jerárquica entre masculinidad (lo exterior = lo público) y feminidad (lo interior = lo privado). Es la cama la que arma esa tensión al hacer que el símbolo militante (la hoz y el martillo) del protagonismo viril en la lucha revolucionaria esté mediada por una artesanía femenina (el bordado) que lo rodea de manualidad y delicadeza. La privacidad de la cama que enmarca el autorretrato de la mujer artista y militante (adhesión programática, voluntad de sentido y transgresión estética) desmonumentaliza el símbolo político traspasándolo al código preciosista de un "género" menor.

Corazón de madre: virtudes y poderes.

"Corazones rojos, corazones fuertes, espaldas débiles de mujeres."
(de la canción "Corazones rojos" del grupo rockero chileno "Los Prisioneros")

El corazón masculino es firme y decidido. Es noble y valiente. Es el corazón rojo y fuerte del guerrero, del conquistador, del aventurero. El corazón femenino es generoso y humanitario: es corazón blando de la madre que socorre y protege.

El corazón también clasifica virtudes y sentimientos según repertorios morales que ubican lo masculino por el lado de lo paterno-autoritario y lo femenino por el lado de la materno-sacrificial: lo activo y lo pasivo, lo duro y lo blando, lo fuerte y lo

visage. The bed – scene of maximum corporal abandon – encompasses two discursive forces, which reveal Frida's taste for significant *apparata* uses, in transfigured remembrance of corporal orthopedics: the face-mask, highlighted by cosmetic artifice, and the militant charge of the revolutionary symbol. These two elements almost join their painted arabesques in a single ideographic construction of meaning, theatrical to the degree of posing (seduction) or rhetorical to the degree of being symbolic (militancy). All of Frida Kahlo's biography is marked by this fascination with the *representations* of meaning: by her erudite codifications in the form of hieroglyphs, of allegories, of symbols of her masquerade – in cosmetics and clothing – as a political-revolutionary banner. This fascination culminates in her assumption of "Mexicanness" as an "artifact" (Mulvey and Wollen). It is as if she tried to overcome the pain of her ailing body by transmuting the expression of her feelings into stylistic and rhetorical montages, figurative abstractions, and parodistic sophistication; as if, faced with her dislocated anatomy, the beauty overacted by makeup and the truth dogmatized as symbol served equally as prothesis, like the armature of the decorated corset. The photograph of the kiss in the hospital bed, which recalls the other beds with their sheets embroidered with the Communist insignia, also articulates a particular inversion of the hierarchical division between masculinity (the external = the public) and femininity (the interior = the private). It is the bed that creates a tension between these categories by mediating the militant symbol (hammer and sickle) of virile protagonism in the revolutionary struggle through a technique of feminine artistry (embroidery), which endows it with the delicacy of handicraft. The privacy of the bed, which frames the self portrait of the female artist and militant (programmatic adhesion, will to meaning, and aesthetic transgression), demonumentalizes the political symbol, encoding it with the preciousness of a minor genre and a lesser gender.[2]

2
Translator's note: see footnote 1.

A mother's heart: virtues and powers

"Red hearts, strong hearts, weak backs of women."
(from the song "Red Hearts" by the Chilean rock group, The Prisoners)

The masculine heart is firm and decisive. It is noble and valiant. It is the strong, red heart of the warrior, of the conqueror, of the adventurer. The feminine heart is generous and humanitarian. It is the soft heart of the mother, which helps and protects.

The heart also classifies virtues and sentiments according to moral repertoires which locate the masculine on the paternal-authoritarian side and the feminine on the maternal-sacrificial side. The active and the passive, the hard and the soft, the strong and the weak are the typifying characteristics that differentiate between genders, that seek to solidify behavior patterns, disguising culture as nature.

débil, son los rasgos tipificadores de la diferencia entre géneros que buscan esencializar comportamientos disfrazando la cultura de naturaleza.

Las dictaduras y su reconstrucción fanática de límites divisorios y fronteras segregativas, exacerbaron las dicotomías para que los antagonismos fueran irreductibles entre categorías destinadas al enfrentamiento. Una ideología sexual fuertemente patriarcalista exaltó todas las encarnaciones del mando (la prohibición, el castigo) como demostración jerárquica de la autoridad masculina simbolizada en la figura del Pater: el jefe, el dictador, mientras requería de la mujer fidelidad y obediencia al modelo disciplinario. Contra las amenazas de disolución del orden fantasmeadas como caos, el discurso patriarcalista fue sublimando en la mujer su condición de agente transmisor de los valores de paz y armonía que preservan la institución familiar, abusando de la metáfora patria de la nación como familia para extender su misión de guardiana de la unidad a la defensa de las demás estructuras: el sistema social. Toda la propaganda ideológica del régimen militar fue mistificando los valores de abnegación y sacrificio heredados de la simbología religiosa que rodea la imagen materna (la Mater Dolorosa y su corazón sangrante) para asujetar a la mujer a la conservación del orden y al conservatismo de sus formas de sometimiento.

Bajo ese mismo régimen, una serie de desplazamientos de signos fue puesto en marcha por prácticas contrahegemónicas que lograron deslegitimar la voz del disciplinamiento represivo. La torsión erótica-sexual de uno de los giros críticos que estas prácticas sacaron a relucir para subvertir el fetichismo religioso de la vocación materna. Diversas producciones artísticas y poético-literarias contestaron la norma ideológico-sexual de una identidad reglamentaria: las metamórfosis de un yo festivo que cambia de sexo en la poética carnavalesca de Zurita, Maqueira y Muñoz, la parodia sexual y el simulacro biográfico que gira en torno a la ficción materna (Leppe), la fragmentación psico-social de la identidad "mujer" que se complicita con las pulsiones más delictuosas del imaginario suburbano (Eltit), ilustran ese desmontaje de los modelos y referencias que la ideología patriarcal sigue prescribiendo como estereotipos de identificación sexual por convención de géneros.

La manipulación paródica de los iconos latinoamericanos.

"El hábito de procesar simultáneamente diferentes culturas ha anticipado el pastiche posmoderno en América Latina, y lo ha reciclado a tal punto que puede afirmarse que la cultura de América Latina (...) fue en algunas manera posmoderna antes que los centros postindustrializados, una preposmodernidad, por así decirlo."
(Celeste Olalquiaga – "Megalopolis: Cultural Sensibility in the 80's")

Dictatorships with their fanatical reconstruction of divisive boundaries and segregational borders exacerbated the dichotomies so that these antagonisms became immutable distinctions between categories destined to confrontation. A highly patriarchal sexual ideology exalted all the incarnations of control (prohibition, punishment) as a hierarchical demonstration of masculine authority symbolized by the figure of the Pater (the boss, the dictator), while it required of woman fidelity and obedience to the disciplinary model. Against the threats of dissolution of order, fantasized as chaos, the patriarchal discourse sublimated in woman her condition as transmitter of the values of harmony and peace, which preserve the familial institution. The discourse abused the metaphor of the nation as fatherland, as Family, in order to extend its mission as *guardian of unity*, in defense of other structures, namely the social system. All the ideological propaganda of the military regime mystified the values of abnegation and sacrifice, inherited from the religious symbolism, which surround the image of the mother (the Mater Dolorosa and her bleeding heart), in order to bind woman to the conservation of the existing order and the conservatism of its mechanisms of control.

Under this same regime, a series of displacements of signs was initiated as a part of a counterhegemonic practice, which managed to delegitimize the voice of repressive discipline. The erotic-sexual bent was one of the critical foci that these practices highlighted in order to subvert the religious fetishism of the maternal vocation. Diverse artistic and literary-poetic productions challenged the ideological-sexual norm of a regulated identity. The metamorphosis of a festive self that changes sex in the carnavalesque poetics of Zurita, Maqueira, and Muñoz; the sexual parody and biographical image that centers around the fiction of motherhood (Leppe); and the psycho-social fragmentation of the identity of "woman," which allies itself with the criminal impulses of the suburban imagination (Eltit) illustrate this dismantling of the models and referents that the patriarchal ideology continues to prescribe as stereotypes of sexual identification by gender.[3]

The parodistic manipulation of Latin American icons

"The habit of simultaneously processing different cultures has anticipated the postmodern pastiche in Latin America, and it has been recycled to such a degree that one can affirm that Latin America was in some respects postmodern before the post-industrial centers, a pre-postmodernity, so to speak."
(Celeste Olalquiaga – "Megalopolis: Cultural Sensibility in the 80s")

The Virgin of Guadalupe redeified by the substitute face of Marilyn Monroe in the photomontage of the Mexican Rolando de la Rosa; the hammer and sickle tropicalized in an erotic neosatire by the Cuban artist Flavio Garciandia; the peripheral variations on the colonial framework, which

3
The artists named here form a part of what, in Chile, is known as the escena de avanzada (the avantgarde scene), which regrouped – from 1977 on – the artistic, poetic, and literary expressions of greatest subversive potential in relation to the official traditions, genres, languages, institutions, and discourse.

La Virgen de Guadalupe redivinizada por el rostro-sustituto de Marilyn Monroe en el fotomontaje del mexicano Rolando de la Rosa, la hoz y el martillo tropicalizados por el artista cubano Flavio Garciandia en una neosátira erótica, las variaciones periféricas del marco colonial que descentran el metarrelato de la historia de la pintura europea, haciéndola decaer en réplicas bastardas en la obra del artista chileno-australiano Juan Dávila, sirven de ejemplos para aludir al juego de citas paródicas y reversiones de códigos desplegados en la pintura latinoamericana como estrategias poscoloniales.

Esta práctica del doble sentido reenlaza con todo el pasado cultural de la tradición latinoamericana que aprendió de su condición periférica (subordinada, imitativa) a sacar beneficio de la falta de originales y del hábito supletorio de la copia. Supo transformar esa desventaja consuetudinaria nacida del vicio dependentista en ventaja estructural y perversión estética. Durante largos periodos, ese hábito fue vivido culposamente en nombre de la defensa de una cultura de lo "propio" tributaria de la contraposición dualista entre lo nacional (lo auténtico, lo originario) y lo extranjero (lo importado, lo falso). Una vez roto el mito arcaizante de una latinoamericanidad esencialista para la cual el origen detenta la verdad de un ser homogéneo y de una identidad pura, los artistas latinoamericanos pudieron desinhibirse de su complejo plagiario y entregarse descaradamente a los ilusionismos de la copia, a los falsos parecidos y a las réplicas mentirosas.

La oposición entre original y copia – entre modelo y reproducción – fue siempre controlada por el Centro que usa de la sanción metropolitana del déjà vu para descalificar las operaciones de "segunda mano" que se valen del reciclaje para ironizar con la sacralidad del modelo, y la canonicidad de la referencia maestra. La costumbre de haberse siempre relacionado con los originales mediante traducciones vulgarizadoras y sustitutos rebajados, nos ha servido de antecedentes para prescindir definitivamente del culto aurático a los modelos y entregarnos a la pulsión de simulacro que abastece la tradición burlona del pastiche cultural. El repertorio del posmodernismo internactional – reapropiado por la periferia – nos permite que ese déficit de originales y de originalidad se revalorice hoy – casi vengativamente – en el plus satírico de la copia como desemblematización del rol primer – mundista y de sus iconos/fetiches.

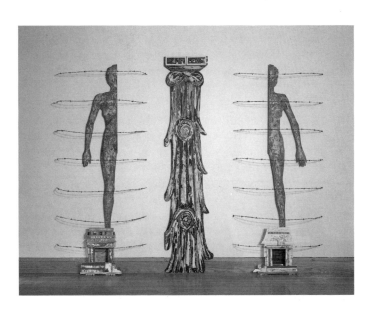

María Magdalena Campos
Everything is Separated by Water, Including my Brain, my Heart, my Sex, my House 1990
Todo está separado por el agua, incluso mi cerebro, mi corazón, mi sexo, mi casa
mixed media installation / instalación mixta
400 x 250 cm
Courtesy of Neil Leonard, Boston, Massachusetts

decentralized the metanarrative of the history of European painting, making it deteriorate into impure replicas, seen in the work of Chilean-Australian artist Juan Dávila – all are examples that allude to the play on parodistic quotations and the inversion of codes that are deployed as post-colonial strategies in Latin American painting.

This practice of double meanings ties in with the cultural heritage of Latin America, which learned from its peripheral (subordinate, imitative) condition to reap the benefits of the lack of originals through the subsequent use of the copy. It was able to transform this customary disadvantage, born of the vice of dependence, into a structural advantage and an aesthetic perversion. During lengthy periods, this custom was exercised guiltily in the name of the defense of our "own" culture, a result of the opposition between the national (the authentic, the original) and the foreign (the imported, the false). Once the archaic myth of an essential Latin Americanism was overcome, it was a philosophy based on the belief that the true essence and pure identity of a homogeneous being lies in its *origin*, the Latin American artists could lay aside their "complex of plagiarism" and commit themselves openly to the illusionistic manipulation of the copy, of false appearances, and of deceptive replicas.

The opposition between the original and the copy – between the model and the reproduction – was always controlled by the Center, which uses the cosmopolitan sanction of *déjà vu* to disqualify those "second hand" operations that use recycling to render ironic the sacredness of the model and the canonization of the master reference. The custom of relating to the original through vulgarized translations and lesser substitutes has given us a basis for disregarding the cult of the model definitively and surrendering ourselves to the realm of imitation, which nurtures the mocking tradition of cultural pastiche. The repertoire of international postmodernism – reappropriated by the periphery – allows this deficit of originals and of originality to be revalued today – almost vengefully – in the satirical status of the *copy* as a de-symbolizing of the role of the First World and its icons / fetishes.

English version: Karen Cordero

México:
El corazón de las tinieblas

Roger Bartra

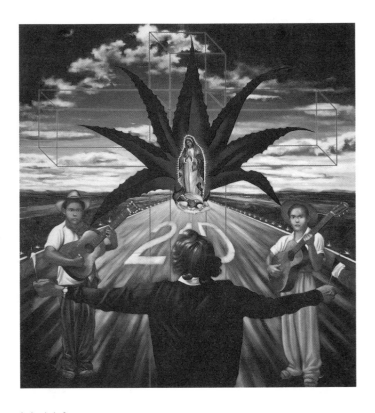

Javier de la Garza
Bienvenida 1990
Welcome
oil on canvas / óleo sobre tela
183 x 192 cm
Private collection, Monterrey,
Nuevo León, Mexico

1
Los síntomas y las
consecuencias de la
enfermedad melancólica los
he discutido en otro lugar:
Roger Bartra, The Cage of
Melancholy, (New Brunswick:
Rutgers University Press,
forthcoming, 1992.)

Hoy la cultura mexicana parece regida por el signo de la melancolía, y es posible que esta metáfora pueda ser expandida a la cultura hispánica o latina de los Estados Unidos. Esta curiosa enfermedad postrevolucionaria pareciera ser una manifestación de la añoranza por una primigenia y salvaje excitación erótica, inmersa en la gris frialdad de las tareas cotidianas de construcción de una economía moderna que no acaba de consolidarse.[1] Quiero preguntarme, a imitación de los médicos medievales: ¿la melancolía mexicana es una enfermedad del corazón o una perturbación del cerebro? ¿Es un malestar cultural o un padecimiento político? ¿Hay un delirio moral o se trata de una conmoción ideológica?

Si observamos las dimensiones ideológicas y políticas del problema, veremos que estos humores negros que surgen en el horizonte cultural se manifiestan, entre muchas maneras, como una crisis del nacionalismo y como una búsqueda de nuevas formas de identidad. Después de algunos decenios de delirio nacionalista, ha llegado la hora de la gran apertura hacia el exterior. Hace aproximadamente diez años comenzaron a manifestarse los signos de que México había dejado de ser el paraíso de los políticos patrioteros y chovinistas. La gran crisis de 1982 confirmó los peores pronósticos: el sistema postrevolucionario, aún inundado de petróleo, no lograba sacar al país del subdesarrollo. Sobre la década de los años ochenta se podría aplicar lo que dijo el general De Gaulle para los difíciles años cincuenta en Francia: "Ya no se trata de tomar el poder, sino de recogerlo". Ciertamente, el sistema político mexicano, famoso antaño por su estabilidad, quedó muy maltrecho. El gobierno priísta, hasta hoy, no ha encontrado otra salida que una apresurada integración a la economía norteamericana. El tratado de libre comercio con Estados Unidos y Canadá es algo que debió haberse discutido con calma y negociado con fuerza hace por lo menos veinte años. Pero a principios de los años setenta el gobierno mexicano estaba tan lejos de abrir una línea de negociación encaminada a un tratado de libre comercio como de auspiciar un régimen de libertades democráticas, multipartidista y con un sano juego parlamentario. Las dos cosas eran contempladas como una ominosa entrega de nuestra soberanía:

Mexican Heart of Darkness

Roger Bartra

1
I have discussed the
symptoms and consequences
of the melancholic infirmity
elsewhere: Roger Bartra,
The Cage of Melancholy,
(New Brunswick: Rutgers
University Press,
forthcoming, 1992.)

Mexican culture nowadays seems ruled by the sign of melancholy, and this metaphor could possibly be extended to include the hispanic or Latin culture in the United States. This curious post-revolutionary disease might seem to be a symptom of the longing for a savage and primal erotic arousal, steeped in the grey coldness of the daily routine of forging a modern economy that never completely crystallizes.[1] I wish to raise some questions, much in the manner of medieval physicians: Is the Mexican melancholy a heart disease or a mental disorder? Is it a cultural malaise or a political ailment? Is there a moral delirium involved, or is it a matter of an ideological shock?

If we consider the ideological and political dimensions of the problem, we note that these black humors that loom on the cultural horizon reveal themselves as, among many other things, a crisis of nationalism and a search for new identities. In the wake of decades of nationalistic delirium, the time has come to open up toward the outside. Approximately ten years ago, signs began to develop that Mexico was no longer a paradise of flag-waving, chauvinistic politicians. The great crisis of 1982 confirmed the worst expectations: the postrevolutionary system, though still flooded with petroleum, was not managing to bring the country out of underdevelopment. The same comment that Charles De Gaulle had made regarding the difficult 1950s in France could apply to the 1980s in our country: "It is no longer a question of taking power, but of salvaging it." Without question, the Mexican political system, famous for its stability, stood in tatters.

To date, the PRI government has not found a solution other than a hasty integration into the American economy. The Free Trade Agreement with the United States and Canada is something that ought to have been calmly discussed and firmly negotiated at least twenty years ago. But at the beginning of the 1970s, the Mexican government was as far from opening negotiation geared toward a free trade agreement as it was from backing a system of democratic

México debía seguir por un camino nacionalista propio, sin imitar las formas clásicas de la acumulación capitalista y de la representación democrática. La derecha, en la medida que los negocios prosperaban a la sombra del proteccionismo y de la corrupción, callaba. La izquierda, marginada, vivía sumergida en la estatolatría y veía con malos ojos los tentáculos del imperialismo.

Veinte años después seguimos sin un desarrollo capitalista clásico y sin un sistema democrático formal. A fuerza de ser originales acabamos en el más vulgar atraso; los excesos patrioteros nos han llevado a la necesidad de importar de los Estados Unidos tanto capitales como vigilantes, para auspiciar una curiosa forma posmoderna de transitar a la modernidad.

Estas ironías sólo nos harían sonreír sino fuera porque ocultan un agudo malestar de los estratos más profundos de la cultura mexicana. Quiero decir que México se encuentra, junto con algunos países del llamado tercer mundo, ante un complejo y dramático problema de civilización, y no sólo ante un problema de desarrollo. La melancolía mexicana, además de ser un problema político, es también y sobre todo la manifestación de una aguda crisis cultural. La dolencia afecta más al corazón de las tinieblas que a la máquina cerebral, de manera que Joseph Conrad nos ilustra más que Keynes o Marx en esta coyuntura. Esta situación crítica se ha visto exacerbada por la gran transición mundial – iniciada a finales de 1989 – que está poniendo fin a la guerra fría y a la bipolaridad para conducirnos a un incierto y opaco siglo XXI.

2
Encuesta publicada por la revista Este país, número 1, abril 1991.

Una encuesta reciente nos da la oportunidad de dar un vistazo a ese corazón enfermo de las tinieblas.[2] La encuesta nos permite sospechar que la mayoría de los mexicanos – si ello significa elevar su nivel de vida – desea formar un sólo país con los Estados Unidos. Ante los resultados de esta encuesta no debemos alarmarnos. Pero podemos poner en duda que el nacionalismo revolucionario – la ideología oficial hegemónica – sea todavía una de las bases del sistema mexicano. El problem a estriba no solamente en que se resquebrajan los soportes ideológicos del partido oficial; ello, lejos de ser dañino, facilita la transición democrática. Otro problema mucho más espinoso estriba en la ruptura de las cadenas que ataban la existencia misma del Estado mexicano a la cultura política nacionalista que ahora está en crisis. Si, de alguna forma, una gran parte de la población llegó a estar convencida de que su mexicanidad se comprobaba y se correspondía con las peculiaridades del sistema de gobierno, entonces no debemos extrañamos de que las crisis políticas (las de 1968, 1982 y 1988) signifiquen para muchos mexicanos que la realidad nacional está derrumbándose.

La forma en que se constituyó la cultura política postrevolucionaria en México adolece de un mal originario: genera la ilusión de que la implantación de la democracia política y del desarrollo económico puede ser un atentado a la idiosincrasia mexicana. Es necesario, se piensa, que el gobierno dosifique con cuidado los ingredientes de la modernidad exterior para mezclarlos y diluirlos en los veneros puros del alma nacional. El resultado

2
Poll published by the journal
Este país, Number 1, April
1991.

freedoms that included a multipartisan and healthy
parliamentary body. Both were considered an ominous
surrender of our sovereignty: Mexico had to continue down
its own nationalistic path, without imitating classical forms
of capitalist accumulation and democratic representation.
While business was booming in the shadow of protectionism
and corruption, the right kept mum. The left, relegated to
the background, lived submerged in state-worship and warily
observed on the tentacles of imperialism.

Twenty years later we continue without classic capitalist
development and without a formal democratic system. In
our efforts to be original we have ended up in the most
commonplace backwardness; jingoistic excesses have led
to the need to import both capital and supervisors from
the U.S., in order to sponsor a curious postmodern form of
transition to modernity.

These ironies would simply be amusing were they not hiding
an acute malady in the deepest strata of Mexican culture.
My point is that Mexico, as is the case with some countries of
the so-called Third World, is faced with a complex and
dramatic *civilization problem,* and not merely a *development
problem*. Mexican melancholy, in addition to being a political
problem, is also and above all the manifestation of an acute
cultural crisis. The pain affects the heart of darkness more
than the cerebral organism, and thus Joseph Conrad is
more illustrative than Keynes or Marx in this regard. Mexico's
critical situation has been exacerbated by the great world
transition – ushered in at the end of 1989 – that is ending the
Cold War and bipolarity and leading us into an uncertain
and opaque twenty-first century.

A recent poll gives us the chance to glimpse that sick heart
of darkness.[2] The poll gives us reason to suspect that most
Mexicans – if it meant raising their standard of living – would
wish to form a single country with the United States. We
should not be alarmed by these findings. However, we can
call into question the fact that revolutionary nationalism – the
official hegemonic ideology – is still one of the underpinnings
of the Mexican system. The problem lies not only in that
the ideological foundations of the official party are cracking;
that fact, far from being harmful, facilitates the transition
to democracy. Another much more thorny issue is that of
breaking the chains that tied the very existence of the
Mexican State to the nationalistic political culture that now
is in crisis. If, somehow, a large part of the population
came to be convinced that their "Mexicanness" was reaffirmed
by and corresponded to the particularities of the form
of government, then it should come as no surprise that the
political crises (those of 1968, 1982, and 1988) mean to many
Mexicans that the nation is falling apart.

Post-revolutionary political culture in Mexico suffers from
a congenital disease: it produces the illusion that the
introduction of political democracy and economic
development can be an act of aggression on the Mexican

es, supuestamente, una estructura socioeconómica mixta potencialmente explosiva (como el mítico mestizo) cuya fórmula secreta es guardada celosamente por los custodios del sistema. Estos son los mitos nacionalistas que se están derrumbando. La gran ruptura que sufrió la cultura política en 1988 – cuando el partido oficial perdió las elecciones pero mantuvo el poder gracias a un fraude gigantesco – permitió que muchos mexicanos se asomaran por la fractura y observasen las entrañas secretas del sistema. Lo que vieron en las arcas profundas del nacionalismo revolucionario confirmó la apremiante necesidad de cerrarlas y echar tierra sobre ellas, para poder iniciar el tránsito a la democracia.

Ante la crisis cultural el gobierno mexicano ha replicado con la vieja actitud de aferrarse a los mitos de la unidad y continuidad nacionales. Un buen ejemplo de ello lo fue la exposición de arte mexicano inaugurada en 1990 en el Metropolitan Museum of Art de Nueva York, bajo la evidente inspiración de la cultura oficial mexicana. Allí se intentaron cubrir con el velo unificador de "treinta siglos de esplendor" las profundas heridas culturales por las que sangra el oscuro corazón de la sociedad mexicana. ¿Existe una continuidad milenaria en la cultura mexicana? ¿Los mitos sobre la identidad que nos preocupan hoy son parte de una antigua tradición que arranca en la cultura olmeca? No lo creo: nuestra historia está herida por una de las mayores catástrofes culturales de la historia universal: la completa devastación de las sociedades prehispánicas, la destrucción global de su cultura y el aniquilamiento de su población. Ante esta terrible realidad me inclino hacia una actitud como la de Le Clézio, quien ha escrito uno de los más bellos libros sobre el tema.[3] La sensibilidad del gran escritor nos conduce lejos, muy lejos hacia las fuentes de ese "pensamiento interrumpido" que acaso podamos comprender si somos capaces de penetrar en los sueños bárbaros del Occidente moderno.

No hay continuidad: toda señal de vida de las sociedades prehispánicas fue exterminada, y hoy vivimos en una cultura irremediablemente ubicada en Occidente. La destrucción del mundo indígena fue consumada; quedan solamente los sobrevivientes del gran naufragio, los indígenas que nos recuerdan que tal vez hay una esperanza para la civilización occidental en la comprensión del mundo antiguo desaparecido. Sólo la plena conciencia del profundo abismo que nos separa de las sociedades antiguas, la lacerante intuición de que ante la cultura nahua o maya vivimos una oscura y profunda otredad de la cual la modernidad, con sus esplendores, no ha logrado curarnos, permite que nos llegue alguna luz desde el fondo de una historia cuyo curso fue violentamente interrumpido.

Quienes se niegan a ver la inmensidad del desastre que significa el fin del mundo indígena antiguo, suelen ser poco más que beatos descubridores del buen salvaje y espeleólogos indigenistas que quieren entonar un De Profundis burocráitico para apuntalar el maltrecho mito del nacionalismo revolucionario. Cuando se proponen inventar los hilos que unen el pasado con el presente—al no encontrarlos en la realidad—es necesario advertir los peligros: los alemanes se inventaron su

3
Le rêve mexicain ou la pensée interrompue, Paris: Gallimard, 1988.

character. It is thought that the government should mix, in well-measured proportions, the ingredients of outside models of modernity and dilute them in the pure springs of the national soul. The outcome, presumably, is a mixed socio-economic structure that is potentially explosive (like the mythical *mestizo*), whose secret formula is guarded jealously by the watchdogs of the system. These are the nationalistic myths that are crumbling. The great rupture that the political culture suffered in 1988 – when the official party lost the elections but stayed in power due to overwhelming fraud – allowed many Mexicans to peek through the crack and look at the secret inner workings of the system. What they saw in the deep coffers of revolutionary nationalism confirmed the pressing need to close and bury those coffers in order to start on the course to democracy.

Faced with this cultural crisis, the Mexican government has dragged out the old attitude of sticking fast to the myths of national unity and continuity. A good example of this was the Mexican art exhibition that opened in 1990 at New York's Metropolitan Museum of Art, obviously inspired by the official Mexican culture. There they tried to cover, under the unifying veil of "thirty centuries of splendor," the deep cultural wounds through which the dark heart of Mexican society bleeds. Is there an age-old continuity in the Mexican culture? Are the identity myths that concern us today part of an ancient tradition that harks back to the Olmec culture? I do not believe so. Our history is injured by one of the greatest cultural catastrophes in world history: the utter devastation of prehispanic societies, the sweeping destruction of their culture, and the annihilation of their people. In light of these terrible circumstances, I tend to adopt an attitude like that of Le Clézio, who has written one of the most beautiful books on the topic.[3] The sensitivity of this great writer takes us far, far away towards the sources of that "interrupted thinking" which perhaps we could understand if we are able to penetrate into the barbaric dreams of the modern West.

There is no continuity: all signs of life of the prehispanic societies were extinguished, and today we live in a culture irrevocably established in the West. The destruction of the indigenous world was complete; the only ones remaining are the survivors of the great disaster, the Indians who remind us that perhaps there is hope for Western civilization in understanding the vanished ancient world. Only a full awareness of the deep chasm that separates us from those ancient societies, and the wounding impression that when faced with Nahua or Maya culture we experience a deep dark otherness of which modernity, with all its splendors, has not managed to cure us, allow some light to reach us from the depths of a history whose course was violently interrupted.

Those who refuse to see the enormity of the tragedy that meant the end of the ancient indigenous world are wont to be little more than hypocritical discoverers of the noble savage

3
Le rêve mexicain ou la pensée interrompue, (Paris: Gallimard, 1988).

Grecia, pero también inventaron otros mitos que resultaron extremadamente dañinos y que desembocaron en el nazismo. Los valores culturales no son, por sí mismos, artefactos ideológicos; pero cuando son manipulados como tales pueden encaminar al pensamiento nacionalista por caminos perversos.

De igual manera, las heridas culturales provocadas por la modernidad en el siglo XX – y que muchos hispanos en Estados Unidos muestran como llagas vivas – han querido ser encubiertas por la cultura oficial hegemónica, al ser vistas como efectos nocivos colaterales del imperialismo económico y de la cultura de masas de la sociedad industrial. No creo que estas heridas sean provocadas simple y linealmente por la influencia de los medios masivos de comunicación y a la avalancha cultural anglosajona. Me parece que estamos ante algo mucho más complejo y vasto que una serie de manipulaciones ideológicas. El malestar de la cultura mexicana – para seguir usando la metáfora freudiana – radica en el hecho de que una gran masa de mexicanos estamos colocados ante la alternativa de abandonar el papel de bárbaros domesticados que se nos había asignado. La cultura de la dualidad está tocando a su fin: el teatro del revolucionario institucional o del mestizo semi-oriental está en franca quiebra. La cultura política mexicana está pasando por la experiencia traumática pero ineludible de internarse sin duplicidades en el mundo occidental. En cierto modo podríamos decir que se trata de un fait accompli: la colonia, la independencia y la revolución han integrado al país a la cultura occidental. Pero esta integración desembocó en un nacionalismo revolucionario que, a pesar de sus propósitos de exaltación, condujo a la cultura mexicana hacia una aceptación implícita de su condición semi-occidental, teñida de una mixtura y un desdoblamiento artificiosos. Lo que sangra por esta herida es el corazón de las tinieblas de la cultura mexicana: ese núcleo primigenio y mítico que ha dejado de latir.

Espero que se me entienda bien: cuando señalo la necesidad de superar el malestar cultural no estoy proponiendo como cura una integración al mundo anglosajón, paralela a los tratados económicos de libre comercio con Estados Unidos y Canadá. Al afirmar la necesidad de encarar la condición occidental de la cultura mexicana podemos deshacernos del peso ya inútil de la duplicidad, para abrir paso a una rica y democrática multiplicidad. La dualidad ha escondido – tanto en la economía mixta como en la cultura mestiza – la férrea unificación nacionalista que ha aplastado a la abigarrada sociedad mexicana y ha legitimado el subdesarrollo y el autoritarismo.

La cultura mexicana se enfrenta a una tensión similar a la que sufren los alemanes y los españoles: en regiones donde no coinciden las fronteras étnicas con las políticas, y que además han pasado por una etapa nacionalista y fascista, es necesario – en la terminología de Jürgen Habermas – encontrar los fundamentos de una identidad postnacional.[4]

Para Habermas la alternativa radica en lo que llama un "patriotismo constitucional", es decir, el orgullo de haber logrado superar democrática y duraderamente el fascismo. Es evidente

4
Véase su estimulante libro Identidades nacionales y postnacionales, Teconos, Madrid, 1989.

David Avalos
**Hubcap Milagro –
Junípero Serra's Next
Miracle: Turning Blood
into Thunderbird Wine**
1989
hubcap, sawblades, wood,
lead, acrylic paint,
thunderbird wine bottle,
funnel / tapacubo, hojas de
sierra, madera, plomo,
acrílico, botella de vino
"Thunderbird," embudo
38 x 81 x 15 cm
Collection of Doug Simay,
San Diego, California

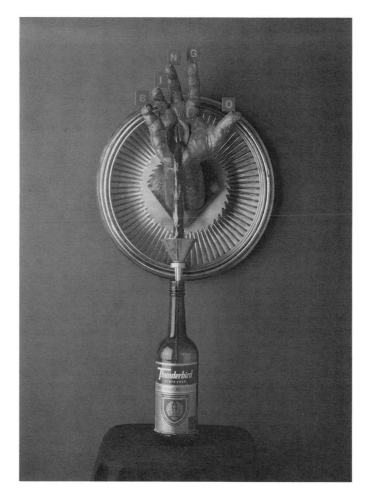

and indigenous spelunkers who wish to intone a bureaucratic
De Profundis to shore up the shattered myth of revolutionary
nationalism. When it is proposed that we deliberately fashion
the ties that bind the past to the present – when they are
not found in reality – we need to pay heed to the dangers: the
Germans invented their own Greece, but they also invented
other myths that proved extremely harmful, and which
ultimately found expression in Nazism. Cultural values are
not, in and of themselves, ideological artifacts; but when they
are manipulated as such, they can send nationalistic thought
down the roads to damnation.

In the same way, the official hegemonic culture has wanted to
cover up the cultural injuries caused by modernity in the
twentieth century – wounds that many hispanics in the United
States exhibit as sores – in that they are seen as harmful
collateral effects of economic imperialism and the mass
culture of industrial society. I do not believe these wounds to
have been simply and directly a result of the influence of
mass media and the Anglo-Saxon cultural avalanche. It
seems that we are witnessing something much more complex
and vast than a series of ideological manipulations. The
malaise of Mexican culture – to continue with the Freudian
metaphor – lies in the fact that a great number of us
Mexicans are handed the option of abandoning the role of
domesticated savages that had been assigned us. The dual
culture has reached its *dénouement*: the theater of the
institutional revolutionary or the semi-Asian mestizo is in
downright bankruptcy. Mexican political culture is
experiencing the inevitable trauma of entering aboveboard
into the Western world. In a sense we could say that the
matter has become a *fait accompli:* the colony, independence,
and the revolution have integrated the country into Western
culture. Nevertheless, this integration led to a revolutionary
nationalism that, for all its goals of exaltation, took Mexican
culture toward an implicit acceptance of its semi-Western
status, tinctured with an artificial assimilation and double
identity. What is bleeding through this wound is the heart of
darkness of Mexican culture: that primal, mythic nucleus that
has ceased to beat.

I would like to make myself clear: when I point to the need to
leave behind the cultural malady, I am not proposing, as a
remedy, integration into the Anglo-Saxon world, parallel to
the economic free trade agreements with the United States
and Canada. In affirming the need to confront the Western
status of Mexican culture, we can free ourselves of the dead
weight of duplicity, in order to pave the way for a rich and
democratic multiplicity. Duality has hidden – in a mixed
economy as well as in the *mestizo* culture – the ironclad
nationalistic unification that has crushed the hodgepodge of
Mexican society and legitimized underdevelopment and
authoritarianism.

Mexican culture is facing tensions similar to those suffered
by the Germans and the Spaniards: in regions where ethnic
boundaries do not coincide with political boundaries, and

que otros países europeos se encuentran enfrentados a una
posible e inminente alternativa postnacional de este género,
como Grecia y Portugal, así como los países centroeuropeos
cuyas revoluciones en 1989 los han conducido hacia una
transición democrática. Hay también algunos – no muchos –
países del llamado tercer mundo que vislumbran un reto similar,
aunque además de la superación democrática del autoritarismo
deben vencer también los inmensos problemas del atraso
económico. En estos casos – entre los que se cuenta México –
se presenta el problema de superar el orgullo nacionalista para
construir una identidad postnacional basada en las formas
pluriculturales y democráticas de una vida cívica que forme parte
del mundo occidental.

La transición hacia una cultura política postnacional ya se está
efectuando, y una gran parte de la población mexicana ha
iniciado el cambio. Ahora falta saber – para seguir en la línea de
Habermas – si la clase política e intelectual aceptará los cambios
en forma pragmática y como mera reorganización de las alianzas,
o bien aceptará un nuevo comienzo de nuestra cultura política.
Habermas pone todas sus esperanzas en el espíritu universal de
la ilustración y de la modernidad, como base de las nuevas
formas de cultura política. Yo en cambio me temo que el corazón
de la modernidad, junto con el nacionalismo, está malherido y
que no tenemos más remedio que enfrentar la postmodernidad
del fragmentado mundo occidental del que formamos parte.
Aunque nos sangre el corazón...

4
See his thought provoking
book Identidades nacionales y
postnacionales, (Tecnos,
Madrid, 1989).

which additionally have passed through a nationalistic and fascist stage, it needs – in the terminology of Jürgen Habermas – to find the bases of a post-national identity.[4]

For Habermas the alternative lies in what he calls a "constitutional patriotism," that is, pride in having overcome fascism democratically and lastingly. Obviously, other European countries such as Greece and Portugal, as well as the central European countries, whose 1989 revolutions have led them toward a democratic transition, are confronted with a likely and imminent post-national alternative of this nature. There are also some – but not many – countries in the so-called Third World that are beginning to see a similar challenge, though in addition to the democratic overcoming of authoritarianism they must also solve the enormous problems of the economic lag. In these cases – among which Mexico is included – the problem arises of leaving behind nationalistic pride in order to forge a postnational identity based on multicultural, democratic, civic ways of life that are part and parcel of the Western world.

The transition to a postnational political culture is already underway, and a large part of the Mexican population has begun the change. Now we need to know – to continue along the lines of Habermas – if the political and intellectual class will accept the changes pragmatically and as a mere reshuffling of alliances, or if instead they will accept a new dawn of our political culture. Habermas places all his hopes in the universal spirit of the enlightenment and of modernity, as a foundation for the new forms of political culture. I, in contrast, fear that the heart of modernity, together with nationalism, are deeply wounded and that we have no other alternative but to meet face to face the postmodernity of the fragmented Western world of which we are a part. Even if our heart bleeds. . .

Translated by Bertha Ruiz de la Concha

Biografías de los artistas

David Avalos
(born 1947, San Diego, California;
lives National City, California)

Selected Solo Exhibitions

1990 "Intifada: Birth of a Nation," Spectacolor Lightboard, One Times Square, New York, New York

1989 "Cafe Mestizo," INTAR Gallery, New York, New York
"All Time Is Simultaneous," MARS Artspace, Phoenix, Arizona

1986 "David Avalos: Recent Work," Grand Rapids Art Museum, Grand Rapids, Michigan
"David Avalos," Robert Else Gallery, California State University, Sacramento, California

1985 "David Avalos," Galería Posada, Sacramento, California

Selected Group Exhibitions

1991 "Counter Colonialismo," Centro Cultural de la Raza, San Diego, California (touring through 1992)
"The Ramona Pageant or, Better Living Through Multiculturalism," Art Gallery, University of Colorado, Boulder, Colorado

1990 "CARA – Chicano Art: Resistance and Affirmation, 1965-1985," Wight Art Gallery, UCLA, Los Angeles, California (touring through 1993)

1989 "Le Démon des Anges – 16 Artistes Chicanos Autour de Los Angeles,"
Halle du Centre de Recherche pour Le Développement Culturel, Nantes, France (toured)
"Forty Years of California Assemblage," Wight Art Gallery, UCLA, Los Angeles, California (toured)

1987 Various exhibitions, public events, panel discussions and conferences.

1987 Border Art Workshop / Taller de Arte Fronterizo (BAW / TAF): A multidisciplinary collaborative group of Chicano, Mexican, and U.S. artists dedicated to engaging the social realities of the U.S.-Mexico border in artistic and cultural terms. Sponsored by the Centro Cultural de la Raza.

1986 "San Diego Donkey Cart," Federal Courthouse, Front Street and Broadway, San Diego, California

José Bedia
(born 1959, Havana, Cuba;
lives Havana, Cuba and Mexico City, Mexico)

Selected Exhibitions

1990 "Cuba OK," Kunsthalle, Düsseldorf, Germany
"No Man is an Island," Porin Taide Museum, Finland
"Bienal de Venecia 1990," Venice, Italy
"Among Africas / In Americas," José Bedia and Betye Saar, Walter Phillip Gallery, Banff, Alberta, Canada
"José Bedia Recent Work," Forest City Gallery, London, Ontario, Canada

1989 "Magicians of the Earth," George Pompidou Center/ Grand Hall of Vilvete, Paris, France
"Contemporary Art from Havana," Contemporary Art Museum of Sevilla, Spain

1988 "Cuban Fine Arts 1980 / 16 Young Artists," L Gallery, Havana, Cuba

María Magdalena Campos
(born 1959, Matanzas, Cuba; lives Havana)

Selected Solo Exhibitions

1990 "A Woman at the Border," SOHO 20 Gallery,
New York, New York;
Banff Centre for the Arts, Banff, Canada; Embassy
Cultural House, London, Ontario, Canada
1989 "Island," Castle of Royal Force, Havana, Cuba
1988 "Erotic Garden or Some Annotations on Hypocrisy,"
Kennedy Gallery, Massachusetts College of Art,
Boston, Massachusetts
1985 "Coupling," Gallery L, Havana, Cuba

Selected Group Exhibitions

1990 "Cuba OK," Kunsthalle, Düsseldorf, Germany
"No Man is an Island," Porin Taide Museum, Finland
"Contemporary Art from Havana," Contemporary Art
Museum of Sevilla, Spain
1989 "Contemporary Art from Havana," Riverside Studios,
London, England
"Made in Havana," Art Gallery of New South Wales
(toured)
"Roots in Action – New Cuban Artists," North Lima Art
Museum, Lima, Peru
"Havana in Madrid," Centro Cultural de la Villa,
Madrid, Spain
"Exhibition of Cuban Painting," House of Culture,
Ibn Khaldoun, Tunisia

Selected Performance/Multimedia

1991 "Rite of Initiation: Part II," Commissioned by the
Western Front, Vancouver, Canada
1988 "Rite of Initiation," Banff Centre for the Arts, Banff,
Canada; Satellite Exchange/Video Inn, Vancouver,
Canada; Collective for Living Cinema, New York,
New York;
IV International Electroacoustic Music Festival,
Veradero, Cuba; Massachusetts College of Art, Film
Society, Boston, Massachusetts

Juan Francisco Elso
(1956-1988, Havana, Cuba)

Selected Exhibitions

1991 "Latin American Spirituality: The Sculpture of Juan
Francisco Elso," MIT List Visual Arts Center,
Cambridge, Massachusetts
1990 "La transparencia de Dios" [The Transparency of God],
The Carrillo Gil Museum, Mexico City, Mexico
1988 "Art Expo from Cuba," Maris Gallery, New York,
New York
1986 "Ensayos sobre America" [Essays on America],
XLII Venice Biennale, Venice, Italy
"Ejes constantes, races culturales" [Constant Axes,
Cultural Roots] La Galería Alternativa, Mexico City,
Mexico
1984 "El monte" [The Hill] The First Biennale of Havana,
Havana, Cuba
1982 "Tierra, maíz y vida" [Earth, Maize, and Life], Gallery of
the Casa de la Cultura, Havana, Cuba
1981 "Volumen I" [Volume I], Centro Nacional de Arte and
the Galería de la Habana, Havana, Cuba

Julio Galán (born 1958, Muzquiz, Coahuila, Mexico; lives Monterrey, Mexico and New York, New York)

Selected Solo Exhibitions

1990 Annina Nosei Gallery, New York, New York
 Gian Enzo Sperone Gallery, Rome, Italy
 Witte de With, Center for Contemporary Art,
 Rotterdam, Netherlands
1989 Annina Nosei Gallery, New York, New York
1987 Museo de Monterrey, Monterrey, Mexico
1986 Barbara Farber Gallery, Amsterdam, Netherlands
 Paige Powell, Soho, New York, New York

Selected Group Exhibitions

1991 "Mito y Magia en América: los ochenta," Museo de Arte
 Contemporáneo de Monterrey, A.C., Monterrey, Mexico
1989 Annina Nosei Gallery, New York, New York
1987 Galería Clave, Guadalajara, Mexico
1986 Galería de Arte Contemporáneo, Mexico
 Museo de la Ciudad de Miami, Miami, Florida
 Jack Tilton Gallery, New York
 "Memento Mori," Centro de Arte Contemporáneo,
 Mexico City, Mexico
1985 "Mexico: The New Generation," Museo de San Antonio,
 San Antonio, Texas

Javier de la Garza
(born 1954, Tampico, Mexico; lives Yuatepec)

Selected Solo Exhibitions

1989 Galería OMR, Mexico City, Mexico
1987 Galería OMR, Mexico City, Mexico
 Brent Gallery, Houston, Texas
1983 Galería Up Stairs, Kingston, Jamaica
1979 Museo de la Ciudad de México, Mexico City, Mexico

Selected Group Exhibitions

1990 Parallel Project, New York, New York
1989 "Obra en papel," [Works on Paper], Galería OMR,
 Mexico City, Mexico
 "El desnudo masculino" [The Male Nude], Centro
 Cultural, Santo Domingo, Mexico
1988 "En tiempos de la posmodernidad" [In the Times of
 Postmodernity], Museo de Arte Moderno,
 Mexico City, Mexico
1987 Salon Peinture Jeune, Grand Palais, Paris, France
 "Se come," Galería OMR, Mexico City, Mexico
 "El mueble: 8 artistas," Galería OMR, Mexico City, Mexico
1986 VI Bienal Iberoamericana, Instituto Cultural Domecq,
 Galería del Auditorio Nacional, Mexico City, Mexico

Guillermo Gómez Peña
(born 1955 Mexico City, Mexico;
lives San Diego, California and Brooklyn, New York)

Interdisciplinary artist / writer Guillermo Gómez Peña came to the United States in 1978. Since then he has been exploring cross-cultural issues and north / south relations with the use of multiple mediums: performance, audio art, book art, bilingual poetry, journalism, film, and installation art.

Gómez Peña was a founding member of the Border Arts Workshop / Taller de Arte Fronterizo (1985-1990). He is co-editor of the experimental arts magazine *The Broken Line / La linea quebrada*; an associate of Post-Arte, the network of Latin American conceptual artists and visual poets; a writer for newspapers and magazines in the U.S. and Mexico; a contributor to Public Radio and a collaborator in two award-winning films.

El artista y escritor interdisciplinario Guillermo Gómez Peña llegó a los Estados Unidos en 1978. Desde entonces explora los problemas transculturales y las relaciones entre norte y sur por ei uso de medios múltiples: el performance, el arte auditivo, el arte del libro, la poesía bilingüe, el periodismo, el cine y el instalado.

Gómez Peña se cuenta entre los funadores del Border Arts Workshop | Taller de Arte Fronterizo (1985-1990). Es co-director de la revista de artes experimentales The Broken Line / La línea quebrada; *asociado de Post-Arte, la red de artistas conceptuales y poetas visuales de Latinoamerica; escritor para periódicos y revistas en los Estobos Unidos así como en México; contribuyente a Public Radio y colaborador en dos películas premiadas.*

Selected Performances and Installations

New York City (DTW, Franklin Furnace, BAM, Exit Art, and El Museo del Barrio); San Francisco (Galería de la Raza, Intersection for the Arts, Langton Arts, The Mexican Museum, The Exploratorium and Capp Street Project); Los Angeles (The Temporary Contemporary, The Newport Harbor Art Museum and Highways Performance Space); Seattle (COCA and On The Boards); Chicago (Randolph Street Gallery and The Chicago Art Institute); Minneapolis (The Walker Art Center); Columbus, OH (The Wexner Center for the Arts); San Diego-Tijuana (The Centro Cultural de la Raza, Sushi Gallery, The La Jolla Museum of Contemporary Art, and La Casa de la Cultura); Boston (Massachusetts College of Art)

Silvia Gruner
(born 1959, Mexico City, Mexico;
lives Mexico City, Mexico)

Selected Solo Exhibitions

1990 "Silvia Gruner: Instalaciones, dibujos, video"
[Silvia Gruner: Installations, Drawings, Video],
Museo del Chopo, Mexico City, Mexico

1989 "A propósito – 14 obras en torno a Joseph Bueys,"
Convento del Desierto de los Leones, Mexico City,
Mexico

1987 "El callejón del beso" [The Kiss Alley],
Massachusetts College of Art, Boston, Massachusetts

1985 "Small Point," Rhode Island School of Design,
Providence, Rhode Island

Selected Group Exhibitions

1990 "The Face of the Pyramid," The Gallery,
New York, New York

1989 "Arte-Vida" [Art-Life], Universidad Iberoamericana,
Mexico City, Mexico
"III Bienal de la Habana," Havana, Cuba
"De la estructuración plástica en serie,"
Centro Cultural Santo Domingo, Mexico City, Mexico

Selected Performances

1990 "Yo soy esa simetría" [I am that symmetry], S.F.
Cinématheque, Galería de la Raza,
San Francisco, California
"El vuelo" [The Flight], Museo del Chopo,
Mexico City, Mexico

1988 "Vía o de paso," MOBIUS, Boston, Massachusetts
"La toalla verde," [The Green Towel], Wet Gallery,
Boston, Massachusetts

1987 "Serenata" [Seranade], Massachusetts College of Art,
Boston, Massachusetts

1986 "¿Serán abejas, avispas o Luciérnagas?" [Is It Bees,
Wasps or Fire Flies?], Massachusetts College of Art,
Boston, Massachusetts

Enrique Guzmán
(1952-1986; born Guadalajara,
Mexico; died Aguascalientes, Mexico)

Selected Solo Exhibitions

1986 La Casa de la Cultura de Calvillo,
Aguascalientes, Mexico
La Galería Fernández Ledesma de Aguascalientes,
Mexico

1979 "Los enigmas de Enrique Guzmán" [The Enigmas of
Enrique Guzmán], Galería Arvil, Mexico City, Mexico

1977 Museo de Arte Contemporáneo de Colombia

1976 Instituto Mexicano de Comercio Exterior, Mexico City,
Mexico; New Cultural Art Center, Kingston, Jamaica

1974 La Galería Pintura Joven

1973 "Preguntas y sorpresas / Questions and Surprises,"
La Galería Pintura Joven

Selected Group Exhibitions

1978 "La Cuarta Trienal de Nueva Delhi," El grupo Peyote y
la Compañía, el Primer Salón de Experimentación, la
Galería del Auditorio Nacional, Mexico City, Mexico

1976 El pasaje del metro Piño Suárez, [Piño Suarez Metro
Station], S.C.T., Mexico City, Mexico
La Galería Arvil, Mexico City, Mexico

Astrid Hadad
(born Chetumel, Quintana Roo, Mexico;
lives Mexico City, Mexico)

Astrid Hadad finished her studies at the Centro Universitario de Teatro (CUT) in 1982, where she participated in *La noche de los asesinos* by Cuban writer José de Triana and *Persona* by Bergman among other theater plays. In 1984 she starred in the opera *Donna Giovanni* by Mozart, adapted and directed by Jesusa Rodríguez. This opera toured various European countries. In Mexico, the piece was staged in various theaters and made its final run at Mexico's El Palacio de Bellas Artes.

During the four years of *Donna Giovanni*, Astrid performed in a cultural theater-bar, *El Cuervo*, where she sang both Boleros (ballads) and Ranchero music as part of two shows of her own creation: *Nostalgia arrabalera* and *Del rancho a la ciudad*. In 1988, she produced and performed La Occisa, a play based on the life and work of Lucha Reyes. Hadad has worked on various television projects; her latest appearance was on the popular Mexican soap opera, *Teresa*. Hadad continues with her two shows *Heavy Nopal* and *La mujer ladrina*, while she prepares a third, *Apocalipsis ranchero o Ando volando bajo*. She has just finished a film, *Soló con tu pareja*, released in April 1991.

Astrid Hadad terminó sus estudios en el Centro Universitario de Teatro (CUT) en 1982, donde participó en La noche de los asesinos *del escritor cubano José de Triana y* Persona *de Bergman entre otras obras de teatro. En 1984 figuró como la estrella de la ópera* Donna Giovanni *de Mozart, adaptada y dirigida por Jesusa Rodríguez. Esta ópera se llevó en gira a Europa, y en México fue montada en varios teatros hasta culminar en el Palacio de Bellas Artes en la capital.*

Durante los cuatro años de su participación en Donna Giovanni, *Hadad se presentó también en el café-bar "El Cuervo", donde cantó boleros y música ranchera como parte de dos obras de su propia creación:* Nostalgia arrabalera y Del rancho a la ciudad. *En 1988, produjo y actuó en La Occisa, obra teatral basada en la vida y obras de Lucha Reyes. Hadad ha trabajado en varias empresas televisivas, entre ellas la popular telenovela mexicana,* Teresa. *Sigue actuando en dos obras suyas,* Heavy Nopal y La mujer ladrina, *mientras prepara una tercera,* Apocalipsis ranchero o Ando volando bajo. *Acaba de terminar una película,* Solo con tu pareja, *que estrenó en abril de 1991.*

Frida Kahlo
(1907-1954, Mexico City)

Exhibited in more than 45 solo and group exhibitions and most surveys of Mexican Art since her death. Recent exhibitions include:

Sus obras han sido expuestas desde su muerte en más de cuarenta y cinco exposiciones individuales y colectivas, así como en la mayor parte de las exposiciones panorámicas del arte mexicano. Entre las exposiciones más recientes:

1990 "Women in Mexico / La mujer en México," National Academy of Design, New York, New York
"Mexico: Splendors of Thirty Centuries," The Metropolitan Museum of Art, New York, New York
1988 "Images of Mexico: The Contribution of Mexico to 20th Century Art," Schirn Kunsthalle, Frankfurt, Germany
1985 "Frida Kahlo," National Library, Ministry of Culture, Madrid, Spain
1983 "Exposición itinerante Frida Kahlo," Museo de Monterrey, Monterrey, Mexico
"Frida Kahlo/Tina Modotti," Museo Nacional de Arte, Instituto Nacional de Bellas Artes, Mexico City, Mexico
"Frida Kahlo," The Grey Art Gallery and Study Center, New York, New York
1982 "Frida Kahlo / Tina Modotti," Whitechapel Art Gallery, London, England (toured)
"Six Recently Discovered Works of Frida Kahlo," Museo Nacional de Arte, Instituto Nacional de Bellas Artes, Mexico City, Mexico

Ana Mendieta (1948-1985; born Havana, Cuba; died New York, New York)

Selected Solo Exhibitions

1988 "Ana Mendieta: A Retrospective," The New Museum of Contemporary Art, New York, New York
Terne Gallery, New York, New York
1985 "Duetto Pietro e Foglie," Gallery AAM, Rome, Italy
1984 "Earth Archetypes," Primo Piano, Rome, Italy
1983 "Geo-Imago," Museo Nacional de Bellas Artes, Havana, Cuba
1982 "Earth/Body Sculptures," Douglass College, Rutgers University, New Brunswick, New Jersey
"Amategrams and Photographs," Yvonne Seguy Gallery, New York, New York
1981 "Rupestrian Sculptures/Esculturas rupestres," A.I.R. Gallery, New York, New York

Selected Group Exhibitions

1990 "The Decade Show," The New Museum of Contemporary Art, New York, New York
1987 "On the Other Side," Terne Gallery, New York, New York
1986 "In Homage to Ana Mendieta," Zeus-Trabia, New York, New York
"Caribbean Art/African Currents," Museum of Contemporary Hispanic Art, New York, New York

Selected Performances

1982 "Body Tracks," Franklin Furnace, New York, New York
1978 "La Noche, Yemaya," Franklin Furnace, New York, New York
1976 "Body Tracks," International Culture Centrum, Antwerp, Belgium
"Body Tracks," Studentski Kulturni Center, Belgrade, Yugoslavia
1975 The Center for the New Performing Arts, University of Iowa, Iowa City, Iowa
1974 The Museum of Art, University of Iowa, Iowa City, Iowa
The Center for the New Performing Arts, University of Iowa, Iowa City, Iowa
"Escultura corporal," Unidad Profesional Zacatenco, Mexico City, Mexico
University of Wisconsin, Madison, Wisconsin
1973 "Freeze," The Center for New Performing Arts, University of Iowa, Iowa City, Iowa

Jaime Palacios (born 1963, Peking, China, of Chilean nationality; lives Brooklyn, New York)

Selected Solo Exhibitions

1991 Carla Stellweg Latin American and Contemporary Art Gallery, New York, New York
1990 Throckmorton Inc. Gallery, Santa Fe, New Mexico
Cavin-Morris Gallery, New York, New York
1989 Museum of Contemporary Hispanic Art, New York, New York
1988 State University of New York, Old Westbury Art Gallery, New York

Selected Group Exhibitions

1990 Carla Stellweg Latin American and Contemporary Art Gallery, New York, New York
1989 Alternative Museum, New York, New York
Carla Stellweg Latin American and Contemporary Art Gallery, New York, New York
La Agencia Galería, Mexico City, Mexico
Puerto Rico Print Biennal, Puerto Rico
1988 Galería de la Raza, San Francisco, California
Gallery Ariman, Lund, Sweden

Adolfo Patiño (born 1956, Mexico City, Mexico; lives Mexico City, Mexico)

Selected Solo Exhibitions

1989 "Monumentos para cualquier tiempo" [Monuments for Any Age], La Agencia Galería, Mexico City, Mexico
1988 "Oracle (Relics of the Artist): An Installation," Trabia MacAfee Gallery, New York, New York
1987 "A los héroes: la patria" [To the Heroes: The Fatherland], Museo de Arte Moderno, INBA, Mexico City, Mexico
1986 "Ejes constantes-raíces culturales" [Constant Axes-Cultural Roots], Galería Alternativa, Mexico City, Mexico

Selected Group Exhibitions

1988 "Rooted Visions / Mexican Art Today," Museum of Contemporary Hispanic Art, New York, New York
"México hoy: una vista nueva," [Mexico Today: A New View], Diverse Works, Inc., Alternative Space, Houston, Texas
1987 "Homenaje a Andy Warhol: Una instalacion y ofrenda en su muerte" [Homage to Andy Warhol: An Installation and Offering at his Death], with Carla Rippey, photographs; Armando Cristeto, video; Mario Stukiel, production; Henri Donadieu, Disco-Bar "El Nueve," Mexico City, Mexico

Néstor Quiñones (born 1967, Mexico City, Mexico; lives Mexico City, Mexico)

Selected Exhibitions

1990 "Madera" [Wood], Galería OMR, Mexico City, Mexico
"La toma del Balmori" [The Taking of Balmori], Mexico City, Mexico
"Lo que abre el camino" [That Which Clears the Way], Galería U.A.M., Mexico City, Mexico
1989 "Dos artistas a dos años de La Agencia," Galería La Agencia, Mexico City, Mexico
"1989 en México," Centro Cultural Santo Domingo, Mexico City, Mexico
1988 "México hoy, una vista nueva" [Mexico Today: A New View], Diverse Works Gallery, Houston, Texas
Blue Star Gallery, San Antonio, Texas

Michael Tracy (born 1943, Bellevue, Ohio; lives San Ygnacio, Texas, and Mexico City, Mexico)

Selected Exhibitions

1990 "The Rio Grande: My Berlin Wall," Raab Galerie, Berlin, Germany
1989 "New Work From the Templo Mayor Series," Gallery Paule Anglim, San Francisco, California
"Michael Tracy Obras / Works," Galería Arte Contemporáneo, Mexico City, Mexico
1988 "Sanctuarios," Nuevo Santander Museum, Laredo Junior College, Laredo, Texas
"Sanctuarios," ARTSPACE, San Francisco, California
1987 "Terminal Privileges," P.S.1 The Institute for Art and Urban Resources, Long Island City, New York (toured)

John Valadez
(born 1948, Havana, Cuba; lives San Diego, California)

Selected Solo Exhibitions

1990 "Condenados" [Condemned], Saxon-Lee Gallery, Los Angeles, California
"New Visions and Ventures in Latino Art," Rancho Santiago College, Santa Ana, California
"New Pastels," Daniel Saxon Gallery, Los Angeles
1989 Lizardi / Harp Gallery, Pasadena, California
1987 Lizardi / Harp Gallery, Pasadena, California
1986 Museum of Contemporary Hispanic Art, New York, New York
1984 "Broadway Mural," Mark Taper Forum, Los Angeles, California
Simard Gallery, Los Angeles, California

Selected Group Exhibitions

1990 "Body/Culture: Chicano Figuration," University Art Gallery, Sonoma State University, California (toured)
"Chicano Art/Resistance and Affirmation, 1965-85," Wight Art Gallery, UCLA, Los Angeles, California (touring through 1993)
"Aquí y allá" [Here and There], Los Angeles Municipal Art Gallery, Los Angeles, California
"Breaking Boundaries," MARS Artspace, Phoenix, Arizona
1989 "Hispanic Art on Paper," Los Angeles County Museum of Art, Los Angeles, California
"From the Back Room," Saxon Lee Gallery, Los Angeles, California
"The Pasadena Armory Show," Armory Center for the Arts, Pasadena, California
"Le Démon des Anges," Chicano Art in Europe, Nantes, France (toured through 1990)
1988 "National Drawing Invitational," The Arkansas Arts Center, Little Rock, Arkansas
1987 "Hispanic Art in the United States: Thirty Contemporary Painters and Sculptors," Corcoran Gallery of Art, Washington D.C. (toured through 1989)

Eugenia Vargas Daniels (born 1949, Chillán, Chile; lives Mexico City, Mexico)

Selected Solo Exhibitions

1991 Photographic installation, University Art Museum,
 California State University, Long Beach, California
1988 Museo Universitario del Chopo, Mexico City, Mexico
 "Pequeño formato" [Small Format], Galería Kahlo,
 Coronel, Mexico City, Mexico
1985 "Re-Trato" [Portrait], Museo de Arte e Historia,
 San Juan, Puerto Rico

Selected Group Exhibitions

1990 "Women Photograph Women," University of California,
 Riverside, California
 "Mujer x Mujer" [Women x Women], Museo de San
 Carlos, Mexico City, Mexico
1988 Toronto Photographers Workshop, Toronto, Canada
 "El cuerpo marginal" [The Marginal Body], Australian
 Center for Photography, Sydney, Australia
 "Pinta el sol: Nueve mujeres fotógrafas" [Paint the Sun:
 Nine Women Photographers], Sala Ollín Yolitzi,
 Mexico City, Mexico
 "Erotismo y pluralidad" [Eroticism and Plurality], Museo
 Universitario del Chopo, Mexico City, Mexico

Selected Performances/Installations

1991 "Material as Message," Glassels School of Art,
 Houston, Texas
1990 Centro Cultural Hacienda, Mexico City, Mexico
 "The River Pierce" in collaboration with Michael Tracy,
 San Ygnacio, Texas
 Salón des Azteca, Mexico City, Mexico
1989 Galería de la Raza, San Francisco, California
 "A propósito de Joseph Bueys" [Concerning Joseph
 Bueys], Convento del Desierto de los Leones,
 Mexico City, Mexico

Nahum B. Zenil (born 1947, Chicontepec, Veracruz, Mexico; lives Mexico City, Mexico)

Selected Solo Exhibitions

1991 Mary-Anne Martin / Fine Art, New York, New York
1990 Parallel Project, New York, New York
 Mary-Anne Martin / Fine Art, New York, New York
1989 Galería de Arte Mexicano, Mexico City, Mexico
1988 Mary-Anne Martin / Fine Art, New York, New York
1987 Museo de Arte Moderno, Mexico City, Mexico

Selected Group Exhibitions

1991 "Mito y Magia en América: los ochenta," Museo de
 Arte Contemporáneo de Monterrey, A.C.,
 Monterrey, Mexico
1990 "Aspects of Contemporary Mexican Painting," New
 York, San Antonio, Dallas, and Santa Monica
 "Through the Path of Echoes," Austin, New York,
 Miami, and other locations
1989 The Fisher Gallery, University of Southern California,
 Los Angeles, California
1988 Museum of Contemporary Hispanic Art, New York,
 New York
 Museo Universitario del Chopo, Mexico City, Mexico
 Museo Nacional de Historia, Castillo de Chapúltepec,
 Mexico City, Mexico
1987 Museo Regional Nueva Generación, Guadalajara,
 Mexico
 Museo de San Carlos, Mexico City, Mexico
 Centro Cultural de Arte Contemporáneo, Mexico City,
 Mexico

Notas sobre los ensayistas

Roger Bartra *es profesor de ciencias sociales en la Universidad de México y director de la revista La Jornada Semanal. Es el autor de* La jaula de la melancolía *y* Oficio mexicano. Miserias y esplendores de la cultura.

Olivier Debroise *es un crítico de arte francés que actualmente vive y trabaja en México. Es el autor de* Diego de Montparnasse, *México (Fondo de Cultural Económica, 1979) y* Figuras en el trópico. Plástica superficie bruñida de un espejo, *México (Fondo de Cultura Económica, 1983).*

Serge Gruzinski *es un historiador francés e investigador en el CNRS en París. Es el autor de* La colonisation de l'imaginaire. Sociétés indigénes et occidentalisation dans le Mexique espagnol XVI-XVII siècle *(París, Gallimard, 198);* Man-Gods in the Mexican Highlands. Indian Power and Colonial Society, 1520-1880 *(Stanford, Stanford University Press, 1989);* La querre des images de Christophe Colomb à "Blade Runner" (1492-2019) *(París, Fayard, 1990).*

Carlos Monsiváis *es un historiador mexicano, periodista y observador de la política. Es el autor de* Días de guardar *(México, Era, 1970);* Amor perdido *(Méico, Era, 1980); y* Escenas de pudor y liviandad *(México, Era, 1987).*

Nelly Richard *nació en Francia en 1948 y ha trabajado en Chile desde 1970 como crítica de arte y conservadora. Richard trata los problemas de las culturas marginales y escribe sobre el arte latinoamericano, el feminismo y la creatividad, y las instituciones y estrategias de la lengua. Es directora de la* Revista Cultural de Crítica *y autora de* Margins and Institutions, *un examen crítico del gobierno chileno y su relación con la actividad artística en Chile en los años setenta.*

Elisabeth Sussman *es conservadora en el Whitney Museum of American Art. Antes de trasladarse a Nueva York para asumir su puesto actual, trabajó en El Instituto de Arte Contemporáneo por doce años como conservadora y, más recientemente, como subdirectora de programación y directora provisional. Además de organizar exposiciones, ha escrito extensamente sobre el arte norteamericano y europa de la última década.*

Matthew Teitelbaum *es conservador de El Instituto de Arte Contemporáneo en Boston. Titulado del Instituto Courtald (Universidad de Londres), trabajó como conservador de arte contemporáneo en la Galería Regional de Arte de Londres, Canadá y como primer coservador en la Galería de Arte Mendel en Saskatoon, Canadá, antes de trasladarse a Boston.*

Roger Bartra is professor of Social Science at the University of Mexico and editor of a weekly magazine, *La Jornada Semanal*. He is also author of *La jaula de la melancolía* and *Oficio mexicano, miserias y esplendores de la cultura*.

Olivier Debroise is a French art critic who lives and works in Mexico. He is author of *Diego de Montparnasse*, Mexico (Fondo de Cultura Económica, 1979) and *Figuras en el trópico, Plástica superficie bruñida de un espejo*, Mexico (Fondo de Cultura Económica, 1983).

Serge Gruzinski is a French historian and researcher at the CNRS in Paris. He is also author of *La colonisation de l'imaginaire, Sociétés Indigènes et Occidentalisation dans le Mexique espagnol XVI-XVII siècle* (Paris, Gallimard, 1988); *Man-Gods in the Mexican Highlands, Indian Power and Colonial Society, 1520-1880* (Stanford, Stanford University Press, 1989); *La guerre des images de Christophe Colomb à "Blade Runner"* (1492-2019), (Paris, Fayard, 1990).

Carlos Monsiváis is a Mexican historian, journalist and political observer. He is author of *Días de guardar* (Mexico, Era, 1970); *Amor perdido* (Mexico, Era, 1980); and *Escenas de pudor y liviandad* (Mexico, Era, 1987).

Nelly Richard was born in France in 1948 and has lived and worked in Chile since 1970 as an art critic and curator. Richard addresses issues of marginal cultures and writes about Latin American art, feminism and creativity, institutions and strategies of language. She is editor of *Revista Cultural de Crítica* and author of *Margins and Institutions*, a critical look at the relation of the Chilean government to artistic practice in Chile in the 1970s.

Elisabeth Sussman is a curator at the Whitney Museum of American Art. Before moving to New York for this position, Ms. Sussman worked at The Institute of Contemporary Art in Boston as a curator for twelve years, most recently as the Deputy Director for Programs and as the Interim Director. She has organized exhibitions and written extensively about American and Western European art of the last decade.

Matthew Teitelbaum is a curator at The Institute of Contemporary Art in Boston. A graduate of the University of London's Courtauld Institute, he moved to Boston from his positions as Curator of Contemporary Art at the London Regional Art Gallery, London, Canada and Chief Curator at the Mendel Art Gallery in Saskatoon, Canada.

Catálogo de obras expuestas

Precolumbian (Aztec)

Anonymous

Standard-Bearer c.1450-1521
stone / piedra
height: 52 cm
Collection of Wally and Brenda
Zollman, Indianapolis, Indiana
*exhibited in Boston, Philadelphia, and
Newport Beach*

Colonial and Baroque

Juan Correa

Alegoría del Sacramento 1690
Allegory of the Sacrament
oil on canvas / óleo sobre tela
165 x 108 cm
Collection of Jan and Frederick Mayer,
courtesy of The Denver Art Museum,
Denver, Colorado
exhibited in Boston

Anonymous

*Untitled (The Virgin Surrounded by the
Seven Wounds of Mary)* 18th century
*Sin título (La Virgen rodeada de las siete
heridas de María)* siglo XVIII
oil on canvas / óleo sobre tela
48 x 38 cm
Collection of Paul LeBaron Thibeau,
San Francisco, California

Anonymous

Mater Dolorosa siglo XVIII tardío
Lady of Sorrows late 18th century
oil on canvas / óleo sobre tela
27 x 18 cm
Collection of Mr. and Mrs. Charles
Campbell, San Francisco, California

Anonymous

Untitled (figure of Christ) 18th century
Sin título (Cristo crucificado) siglo XVIII
wooden polychrome processional
figure / estatua procesional de madera
policromada
41 x 44 cm
Collection of Michael Tracy,
San Ygnacio, Texas

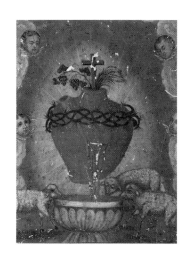

◄ Anonymous

Cordero de Dios siglo XIX
Paschal Lamb 19th century
oil on tin / óleo sobre lámina
32 x 37 cm
Collection of Michael Tracy,
San Ygnacio, Texas

Modern

Frida Kahlo

El aborto 1936
The Miscarriage
lithograph on paper / litografía sobre
papel
32 x 25 cm
Collection of Mary-Anne Martin,
New York, New York

Two Nudes in the Jungle 1939
Dos desnudos en la jungla
oil on sheet metal / óleo sobre lámina
25 x 30 cm
Collection of Mary-Anne Martin / Fine
Art, New York, New York
exhibited in Boston

*Autorretrato con collar de espinas y
colibrí* 1940
*Self Portrait with Thorn Necklace and
Hummingbird*
oil on canvas / óleo sobre tela
63 x 48 cm
Art Collection, Harry Ransom
Humanities Research Center, The
University of Texas at Austin, Texas;
Nikolas Muray Collection
exhibited in Boston

Autorretrato con pelo cortado 1940
Self Portrait with Cropped Hair
oil on canvas / óleo sobre tela
40 x 28 cm
Collection of The Museum of Modern
Art, New York, New York
Gift of Edgar Kaufmann, Jr., 1943
exhibited in Boston

Contemporary

David Avalos

*Hubcap Milagro – Junípero Serra's Next
Miracle: Turning Blood into Thunderbird
Wine* 1989
hubcap, sawblades, wood, lead,
acrylic paint, thunderbird wine bottle,
funnel / tapacubo, hojas de sierra,
madera, plomo, acrílico, botella de
ovino "Thunderbird," embudo
38 x 81 x 15 cm
Collection of Doug Simay, San Diego,
California

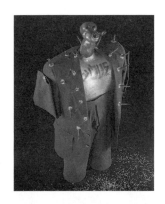

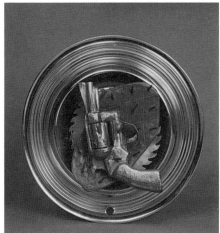

◄ *Mr. Chili* 1989
polyester suit, spray paint, chiles de
árbol, wood, acrylic paint, plaster
bandages, Master Paratrooper Wings /
traje de poliéster, pintura en
pulverizador, chiles de árbol, madera,
acrílico, vendas de yeso, alas
de "Master Paratrooper"
122 x 56 x 33 cm
Collection of Ignacio Enloe, National
City, California

◄ *Hubcap Milagro – Combination
Platter #1, Nopales Fronterizo* 1986
hubcap, wood, nails, sawblade, acrylic
paint, lead / tapacubo, madera, clavos,
hoja de sierra, acrílico, plomo
38 x 15 cm
Collection of Ted and Margaret
Godshalk, National City, California

*Hubcap Milagro – Combination Platter #2,
The Manhattan Special* 1989
hubcap, sawblades, martini glass, high
heeled shoe, lead, wood, lipstick /
tapacubo, hojas de sierra, vaso di
martini, zapato de tacón alto, plomo,
madera, lápiz de labio
43 x 20 cm
Collection of the artist

*Hubcap Milagro – Combination Platter #3,
The Straight-Razor Taco* 1989
hubcap, wood, chile, straight razor,
lead, barbed wire, sawblade / tapacubo,
madera, chile, navaja de afeitar, plomo,
alambre de púas, hoja de sierra
43 x 23 cm
Collection of the artist

José Bedia

Mamá Kalunga 1991
mixed media / instalación en técnica
mixta
roomsized installation, approximately
350 x 350 cm

Bedia will create a site-specific
installation at The ICA which will be
developed from modular units so that
it may be re-installed at the various
sites on the exhibition tour. Bedia's
typical materials are canvas, various
cloths, wood, metal and popular
culture objects.

Bedia hará uso de módulos para crear en El IAC una instalación de grandes dimensiones (350 por 350 cm.) que luego se volverá a montar en los otros sitios de exposición. Sus medios usuales son la tela de cáñamo, otras telas, madera, metal y objetos de la cultura popular.

María Magdalena Campos

I am a Fountain 1990
Soy una fuente
oil on board, clay tablets / óleo sobre triplay, tabletas de barro
275 x 325 cm
Courtesy of Neil Leonard, Boston, Massachusetts

Everything is Separated by Water, Including my Brain, my Heart, my Sex, my House 1990
Todo está separado por el agua, incluso mi cerebro, mi corazón, mi sexo, mi casa
mixed media installation / instalación mixta
400 x 250 cm
Courtesy of Neil Leonard, Boston, Massachusetts

Javier de la Garza

Aparición de la Papaya 1990
The Appearance of the Papaya
oil on canvas / óleo sobre tela
182 x 90 cm
Private Collection, Mexico

Bienvenida 1990
Welcome
oil on canvas / óleo sobre tela
183 x 192 cm
Private Collection, Monterrey, Nuevo León, Mexico

Juan Francisco Elso

Corazón de América 1986
Heart of America
handmade book / códice hecho a mano
150 x 150 cm (open/abierto)
Collection of Magali Lara, Mexico City, Mexico

Corazón de América 1987
Heart of America
branches, wax, volcanic sand, jute thread, and fabric / instalación de ramas, cera, arena volcánica, hilo de yute y tela
230 x 170 x 170 cm
Collection of Magali Lara, Mexico City, Mexico
exhibited in Boston and Monterrey

Pájaro que vuela sobre América 1985
Bird that Flies Over America
carved wood, branches, wax, jute fiber, and basket elements / instalación de madera tallada, ramas, cera, hilo de yute y elementos de cestería
180 x 190 cm
Collection Reynold C. Kerr, New York, New York
exhibited in Philadelphia and Newport Beach

◄ *Corazón* 1983-87
Heart
clay / barro
15 x 38 x 9 cm
Collection of Magali Lara, Mexico City, Mexico

◄ *Corazón* 1983-87
Heart
clay / barro
15 x 38 x 9 cm
Collection of Magali Lara, Mexico City, Mexico

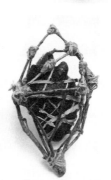

◄ *Corazón* 1983-87
Heart
clay and crown of thorns / barro y corona de espinas
15 x 38 x 9 cm
Collection of Magali Lara, Mexico City, Mexico

Julio Galán

▶ *Amaranta con sangre y limón* 1987
Amaranth with Blood and Lemon
oil on canvas / óleo sobre tela
120 x 190 cm
Collection of Francesco Pellizzi,
New York, New York

No te has dormido 1988
You Haven't Fallen Asleep
oil on canvas / óleo sobre tela
213 x 173 cm
Collection of Francesco Pellizzi,
New York, New York

Cavallo Ballo 1987
oil on canvas / óleo sobre tela
130 x 180 cm
Collection of Guillermo y Kana
Sepulveda, Monterrey, Mexico

Silvia Gruner

La medida de las cosas 1990
The Measure of Things
200 test tubes and steel / instalación de
200 pipetas y acero
12 cm x 10 m
Collection of the artist

Los caracoles más bellos 1990
The Most Beautiful Shells
cow's blood, wax paper, stereo
components / sangre de vaca, papel
encerado y bocinas
6 units, each 200 x 300 cm
Collection of the artist

*¿Por qué nadie habla de la Cruz
de María?* 1989
*Why Doesn't Anyone Talk About Mary's
Cross?*
photographic installation with
braided hair / instalación fotográfica
con cabello trenzado
350 x 350 cm
Collection of the artist

Enrique Guzmán

Imagen milagrosa 1974
Miraculous Image
oil on canvas / óleo sobre tela
70 x 90 cm
Collection of Jaime Chávez,
Mexico City, Mexico

El sonido de una mano aplaudiendo 1974
Sound of a Clapping Hand
oil on canvas / óleo sobre tela
149 x 118.5 cm
Collection of Galería Arvil,
Mexico City, Mexico

Sacrificio 1976
Sacrifice
oil on canvas / óleo sobre tela
35 x 30 cm
Collection of Galería Arvil,
Mexico City, Mexico

Ana Mendieta

Body Tracks 1982
Rastros corporales
blood and tempera paint on paper /
sangre y templa sobre papel
three pieces, each 96 x 127 cm
Courtesy of Rose Art Museum at
Brandeis University, Rose Purchase
Fund, Waltham, Massachusetts
exhibited in Boston

Untitled 1985
Sin título
Semi-circular tree trunk carved and
burnt with gunpowder / tronco
semicircular quemado con pólvora
201 x 64 cm
Collection of the Estate of Ana Mendieta

Anima 1976
Oaxaca, Mexico
video made from super-8 film,
2 minutes, 2 seconds / video hecho de
película super-8, 2 minutos, 2 segundos
Collection of the Estate of Ana Mendieta

Sweating Blood November 1973
Iowa City, Iowa
video made from super-8 film, 3
minutes / video hecho de película
super-8, 3 minutos
Collection of the Estate of Ana Mendieta

Esculturas rupestres June 1981
Jaruco, Cuba
video made from super-8 film, 2
minutes, 7 seconds / video hecho de
película super-8, 2 minutos, 7 segundos
Collection of the Estate of Ana Mendieta

Included in the exhibition is a selection
of photos documenting various
performances and installations by Ana
Mendieta. These photographs include
the following:

Se expone también una selección de
fotografías que documentan los
diversos performances e instalaciones
de Ana Mendieta:

Silueta del Laberinto
Labrynth Silhouette
Mexico, 1976
8 x 10 color photograph documenting
performance / fotografía en color
documentando performance
Earth / Body Sculpture on stone /
Tierra / Cuerpo sobre piedra

Untitled (Fetish Series)
Sin título (Serie de Fetiches)
Iowa, 1977
8 x 10 color photograph documenting
performance / fotografía en color
documentando performance
earth, water, sticks / tierra, agua, palos

Untitled (Silhouette Series)
Sin título (Silueta Series)
Iowa, 1979
8 x 10 color photograph documenting
performance / fotografía en color
documentando performance
silueta carved in mud / una silueta
hecha en lodo

Untitled (Fetish or Silhouette)
Sin título (Fetiche o silueta)
Iowa, 1977
8 x 10 photograph documenting
performance / fotografía en color
documentando performance
candles and earth / velas y tierra

Untitled
Sin título
Mexico, 1973-74
8 x 10 color photograph documenting
performance / fotografía en color
documentando performance
heart, blood, tree branches / corazón,
sangre, ramos

Untitled
Sin título
Mexico, 1973-74
8 x 10 color photograph documenting
performance / fotografía en color
documentando performance
mixed media / técnica mixta

Body Tracks
Rastros Corporales
Iowa, 1973
series of eight 8 x 10 color photographs
documenting performance / serie de
ochos fotografías en color
documentando performance
blood and tempera on silk / sangre y
tempia sobre ceda

Untitled (Fetish Series)
Sin título (Serie de fetiches)
Iowa, 1977
8 x 10 color photograph documenting
performance / fotografía en color
documentando performance
sand, black powder, water / arena,
pólvoro negro, agua

Corazón
Heart
Iowa, 1977
8 x 10 color photograph documenting
performance / fotografía en color
documentando performance
heart and blood / corazón y sangre

Untitled
Sin título
Iowa, 1978
8 x 10 color photograph documenting
performance / fotografía en color
documentado performance
earth, gunpowder / tierra, pólvoro

Silueta de Cenizas
Silhouette of Ashes
Iowa, 1975
8 x 10 color photograph documenting
performance / fotografía en color
documentando performance
burnt cloth, earth, sand / tela quemada,
tierra, arena

Untitled (Tree of Life Series)
Sin título (Serie de árbol de la vida)
Iowa, 1977
8 x 10 color photograph documenting
performance / fotografía en color
documentando performance
gunpowder on tree trunk / pólvoro
sobre tronco de arbol

Rape-Murder Series
Iowa, 1972-73
8 x 10 color photograph documenting
performance / fotografía en color
documentando performance

Untitled
Sin título
Iowa, 1979-80
8 x 10 color photograph documenting
performance / fotografía en color
documentando performance
earth, leaves, water / tierra, hojas, agua

Silueta del Laberinto
Labrynth Silhouette
Mexico, 1976
8 x 10 color photograph documenting
performance / fotografía en color
documentando performance
series of siluetas

Serie de arbol de la vida
Tree of Life Series
Iowa, 1977
8 x 10 color photograph documenting
performance / fotografía en color
documentando performance
gunpowder on wood, second stage /
pólvoro sobre madera, segunda etapa

Jaime Palacios

Xipe Totec 1985
etching on paper / aguafuerte sobre
papel
31 x 20 cm
Collection of Richard Ampudia,
courtesy of Carla Stellweg Gallery,
New York, New York

◄ *Untitled* 1989
Sin título
Wood, rocks, pins, canvas, ink /
madera, piedras, alfileres, tela, tinta
38 x 43 x 25 cm
Collection of Carla Stellweg,
New York, New York

Anatomía del Mago 1990
Anatomy of the Magician
mixed media on ledger paper with
wood / técnica mixta sobre papel de
libro mayor y madera
108 x 54 cm
Private collection, New York, New York

La boda de la Virgen 1991
The Wedding of the Virgin
oil on canvas / óleo sobre tela
61 x 61 cm
Collection of Vrej Baghoomian,
courtesy of Carla Stellweg Gallery,
New York, New York

▼ *Desde Adentro* 1991
From Within
mixed media on board / técnica mixta
sobre tabla
102 x 152 cm
Collection of the artist, courtesy
of Carla Stellweg Gallery,
New York, New York

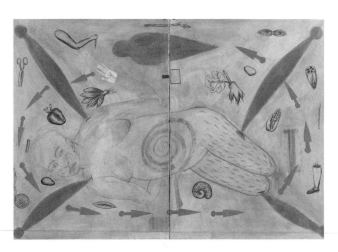

Adolfo Patiño

▶ *Reliquias de artistas, Año 33 Caña*
Artist's Relics, Year 33 Reed 1954-1991
Family snapshots, blood, Polaroid
sx-70, hair, fabrics, old religious
broadsheets, wax, ink and oil on hand
made and bark papers / fotografías
familiares, sangre, polaroids sx-70,
cabellos, telas diversas, estampas
religiosas antiguas, lacre, cera, grafito
y óleo sobre cartón, papel hecho a
mano y papel amate

52 components, together 250 x 350 cm
(52 piezas)

Parts of this work belong to the
following collections / partes de esta
pieza pertenecen a las siguientes
colecciones: Patiño Torres Family,
Mexico City, Laura Anderson, Mexico
City, Dr. Alfredo Valencia, Mexico City,
Francesco Pellizzi, New York, Galería
La Agencia, Mexico City, and the artist
(This piece was made in collaboration
with Mrs. María Salud Torres de
Patiño, mother of the artist / esta pieza
fue realizada en colaboración con la
Sra. María Salud Patiño, madre del
artista)

Néstor Quiñones

A la muerte hay que llegar bien vivo 1990
*To Die One Has to Get There Very Much
Alive*
oil and wood on canvas / óleo y madera
sobre tela
210 x 200 cm
Collection of Alex Davidoff,
Mexico City, Mexico City, Mexico

*Mi subjetividad y el Creador son
demasiado para mi cerebro* 1991
*My Subjectivity and the Creator are Too
Much for My Brain*
oil on canvas with needle and thread /
óleo sobre tela con aguja e hilo
140 x 140 cm; uncoiled string
approximately 4m
Collection of the artist

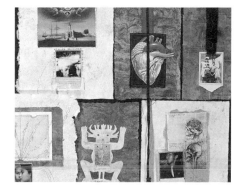

Perseverancia contra destino 1991
Perseverance Against Destiny
oil on canvas and oil on tin / óleo
sobre tela y óleo sobre lámina
90 x 90 cm
Collection of the artist

Michael Tracy

Corazón: para los mojados Victoria, to he
1981-91
acrylic on wood with oil paint and iron
swords / acrílico sobre madera
76 x 76 x 81 cm
Collection of the artist

Tríptico para los desaparecidos 1982-83
Triptych for the Disappeared Ones
acrylic on wood, iron swords, glass,
hair, and oil paint / acrílico sobre
madera
86 x 71 x 76 cm
Collection of the artist

John Valadez

Bus Stop Stabbing 1984
Acuchillado en la parada del bus
oil on canvas / óleo sobre tela
107 x 168 cm
Collection of Michael Floyd, North
Bethesda, Maryland

Self Portrait 1988
Autorretrato
pastel on paper / pastel sobre papel
97 x 127 cm
Collection of Grafton Tanquary,
courtesy of Daniel Saxon Gallery,
Los Angeles, California

◀ *Drowning the Catch #1* 1990
Ahogando el pez No.1
pastel on paper / pastel sobre papel
121 x 150 cm
Collection of Norman Stephens and
Tracy Fairhurst Stephens, courtesy of
Daniel Saxon Gallery, Los Angeles,
California

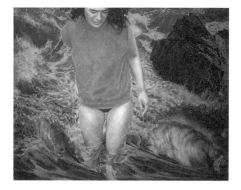

▶ *Drowning the Catch #2* 1990
Ahogando el pez No.2
pastel on paper / pastel sobre papel
112 x 122 cm
Collection of Robert Ward and Celeste
Wesson, courtesy of Daniel Saxon
Gallery, Los Angeles, California

Eugenia Vargas Daniels

Untitled 1 1991
Sin título 1
color photograph / fotografía en
colores
100 x 120 cm
Collection of the artist

Untitled 2 1991
Sin título 2
color photograph / fotografía en
colores
100 x 120 cm
Collection of the artist

Untitled 3 1991
Sin título 3
color photograph / fotografía en
colores
100 x 120 cm
Collection of the artist

Untitled 4 1991
Sin título 4
color photograph / fotografía en
colores
100 x 120 cm
Collection of the artist

Untitled 5 1991
Sin título 5
color photograph / fotografía en
colores
100 x 120 cm
Collection of the artist

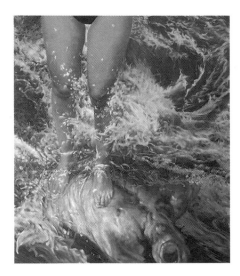

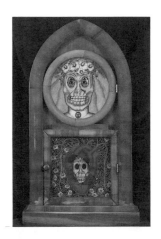

Nahum B. Zenil

Asunto privado 1990
Private Affair
mixed media on paper and wooden
chair / técnica mixta sobre papel y silla
de madera
90 x 62 x 58 cm
Collection of the artist

Siéntese con confianza 1990
Sit Down with Confidence
mixed media on paper and wooden
chair / técnica mixta sobre papel y silla
de madera
90 x 62 x 58 cm
Collection of the artist

Viva la vida... 1987
Long Live Life...
painted closet / armario pintado
174.5 x 110 x 51.5 cm
Collection of the artist

Frida y un judas 1989
Frida and a Judas
decorated vitrine with dolls and
papier mâché figures and thorns /
vitrina decorada con muñecas,
figuras de cartón piedra y espinas
128.5 x 76 x 29 cm
Collection of the artist

◀ *Reloj* 1990
Clock
painted clock with collage /
reloj pintado y collage
49 x 28.5 x 11 cm
Collection of the artist

Mamá en el hospital 1985
Mama in the Hospital
mixed media on paper / técnica mixta
sobre papel
35.5 x 29 cm
Collection of the artist

Performance Artists

Guillermo Gómez Peña

1991 – a performance chronicle (The Rediscovery of America by the Warrior for Gringostroika)

Born in Mexico City and raised between Mexico and the United States, performance artist/writer Guillermo Gómez Peña uses his work to examine cross cultural issues and North / South relations. A founding member of the Border Arts Workshop (R.I.P.), he describes himself as "a border linguist, a performance activist and a vernacular anthropologist." His work is about borders, cultural misunderstandings, transmigration and deterritorialization. In performance he employs English, Spanish, Ingleñol and other hybrids to create an experience of cultural vertigo in the audience. He sees the border with Mexico as the Berlin Wall of the Americas and the artists as surgeons trying to suture the infected wound.

1991 is the second part of *1992*, a performance trilogy. The first part was performed last year at MOCA (Los Angeles) and has been taken to various cities and countries related to cartography of the Spanish and British invasion of the New World. *1991* has also been commissioned by the Brooklyn Academy of Music (B.A.M.).

1991 – *una crónica performace (El redescubrimiento de América por el guerrero de la gringostroika)*

Nacido en la Ciudad de México y educado entre México y los Estdos Unidos, el artista de performance y escritor Guillermo Gómez Peña se sirve de sus obras par examinar cuestiones transculturales y las relaciones entre Norte y Sur. Uno de los fundadores del Taller de Artes Fronterizos (que descanse en paz), Gómez Peña se describe a sí mismo como "linguista fronterizo, activista performance y antropólogo vernáculo". Su obra trata el tema de las fronteras, los malentendidos culturales, la transmigración y la desterritorialización. En sus performances emplea inglés,

español, ingleñol y otras lenguas híbridas par hacerle al público experimentar el vértigo cultural. Ve la frontera con México como el Muro de Berlín de las Américas y a los artistas como cirujanos que tratan de suturar la herida infectada.

1991 es la segunda parte de 1992, una trilogía performance. La primera parte se presentó el año pasado en el MOCA (Los Angeles) y se ha llevado en gira a varios países y ciudades relacionados con la cartografía de la invasión española e inglesa del Nuevo Mundo. 1991 ha sido comisionado por la Brooklyn Academy of Music (B.A.M.).

Astrid Hadad y Los Tarzanes

Astrid Hadad and her musicians, Los Tarzanes, will present a special version of her work, *Heavy Nopal*, a cabaret style performance which raises issues about stereotypes of contemporary Mexican culture through sketches and popular songs.

Astrid Hadad y sus músicos, Los Tarzanes, presentarán una versión espectáculo de su espectacúlo cabaretero Heavy Nopal, *que pone en tela de juicío los estereotipos de la cultura mexicana contemporánea a través de canciones y de cortas escenas.*

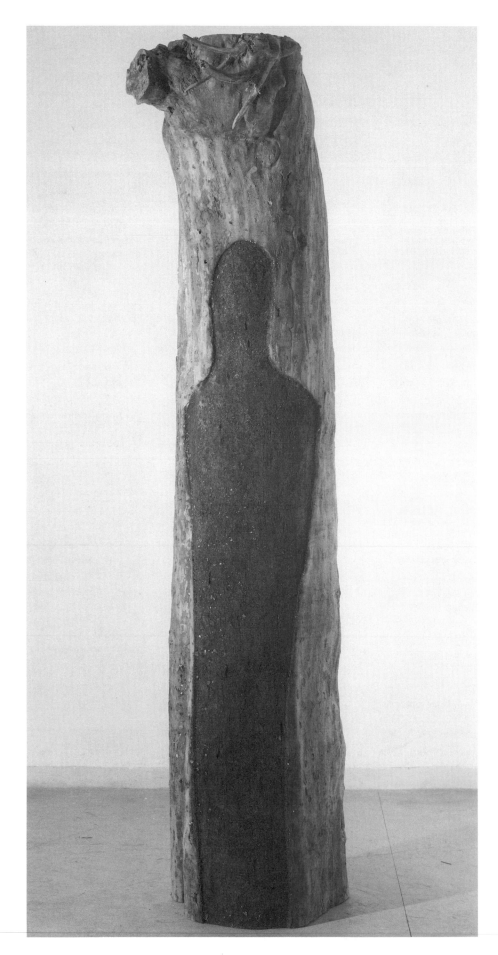

Ana Mendieta
Untitled 1985
Sin título
Semi-circular tree trunk
carved and burnt with
gunpowder / tronco
semicircular quemado con
pólvora
201 x 64 cm
Collection of the
Estate of Ana Mendieta

Photographic credits

Works in exhibition:

Anonymous
Standard-Bearer c. 1450-1521
photo: Justin Kerr

Juan Correa
Allegory of the Sacrament 1690
Allegoría del Sacramento
photo: courtesy of The Denver
Art Museum, Denver, Colorado

Anonymous
Untitled (The Virgin Surrounded
by the Seven Wounds of Mary)
18th century
Sin título (La Virgen rodeada de
las siete heridas de Maria)
siglo XVIII
photo: courtesy of Paul LeBaron
Thiebaud Collection,
San Francisco, California

Anonymous
Lady of Sorrows 18th century
Mater Dolorosa siglo XVIII
photo: courtesy of
Mr. and Mrs. Charles Campbell,
San Francisco, California

Anonymous
Untitled (figure of Christ)
18th century
Sin título (Christo crucificado)
siglo XVIII
photo: Charles Mayer

Anonymous
Cordero de Dios 19th century
Paschal Lamb siglo XIX
photo: Charles Mayer

Frida Kahlo
El aborto 1936
The Miscarriage
photo: courtesy of Mary-Anne
Martin / Fine Art, New York,
New York

Frida Kahlo
Two Nudes in the Jungle 1939
Dos desnudos en la jungla
photo: courtesy of Mary-Anne
Martin / Fine Art, New York,
New York

Frida Kahlo
Autorretrato con collar de
espinas y colibri 1940
Self Portrait with Thorn Necklace
and Hummingbird
photo: courtesy of the Art
Collection, Harry Ransom
Humanities Research Center, The
University of Texas at Austin,
Nikolas Murray Collection,
authorized by the Instituto
Nacional De Bellas Artes, México

Frida Kahlo
Autorretrato con pelo cortado
1940
Self Portrait with Cropped Hair
photo: courtesy of The Museum
of Modern Art, New York, New York

David Avalos
Hubcap Milagro — Junipero Serra's
Next Miracle: Turning Blood into
Thunderbird Wine 1989
photo: Phillipp Scholz Rittermann

David Avalos
Mr. Chili 1989
photo: Phillipp Scholz Rittermann

David Avalos
Hubcap Milagro #5 — Combination
Platter #1, Nopales Fronterizo
1986
photo: Phillipp Scholz Rittermann

David Avalos
Hubcap Milagro — Combination
Platter #2, The Manhattan Special
1989
photo: Phillipp Scholz Rittermann

David Avalos
Hubcap Milagro — Combination
Platter #3, The Straight-Razor Taco
1989
photo: Phillipp Scholz Rittermann

José Bedia
Mamá Kalunga 1991
photo: courtesy of the artist

Maria Magdalena Campos
I am a Fountain 1990
Soy una fuente
photo: Charles Mayer

Maria Magdalena Campos
Everything is Separated by
Water, Including my Brain, my
Heart, my Sex, my House 1990
Todo esta separado por el agua,
incluso mi cerebro, mi corazón,
mi sexo, mi casa
photo: Charles Mayer

Javier de la Garza
Appearance of the Papaya 1990
Aparición de la Papaya
photo: Jose Ignacio Gonzalez /
Pablo Oseguera, courtesy Galería
OMR, Mexico City, Mexico

Javier de la Garza
Welcome 1990
Bienvenida
photo: José Ignacio Gonzalez /
Pablo Oseguera, courtesy Galería
OMR, Mexico City, Mexico

Juan Francisco Elso
Corazón de América 1986
Heart of America
photo: Gilberto Chen

Juan Francisco Elso
Corazón de América 1987
Heart of America
photo: courtesy of Magali Lara

Juan Francisco Elso
Pájaro que vuela sobre América
1985
Bird that Flies over America
photo: courtesy of Reynold Kerr

Juan Francisco Elso
Corazón 1983-87
Heart
photo: courtesy of Magali Lara

Juan Francisco Elso
Corazón 1983-87
Heart
photo: courtesy of Magali Lara

Juan Francisco Elso
Corazón 1983-87
Heart
photo: courtesy of Magali Lara

Julio Galán
Amaranta con sangre y limon
1987
Amaranth with Blood and Lemon
photo: Steven Sloman

Julio Galán
No te has dormido 1987
You Haven't Fallen Asleep
photo: courtesy of Francesco
Pellizzi, New York, New York

Julio Galán
Cavallo Ballo 1988
photo: courtesy of Guillermo y
Kana Sepulveda, Monterrey,
Mexico

Silvia Gruner
The Measure of Things 1990
La medida de las cosas
photo: Elsa Chabaud

Silvia Gruner
The Most Beautiful Shells 1990
Los caracoles más bellos
photo: Elsa Chabaud

Silvia Gruner
Why Doesn't Anyone Talk About
Mary's Cross? 1989
¿Porqué nadie habla de la cruz
de María?
photo: Elsa Chabaud

Enrique Guzmán
Sound of a Clapping Hand 1974
El sonido de una mano aplaudiendo
photo: Elsa Chabaud

Enrique Guzmán
Miraculous Image 1974
Imagen Milagrosa

Enrique Guzmán
Sacrifice 1976
Sacrificio
photo: Elsa Chabaud

Ana Mendieta
Body Tracks 1982
Rastros corporales
photograph taken during a
performance at Franklin Furnace,
New York, New York /
fotografía documentado
performance a Franklin Furnace,
New York, New York

Ana Mendieta
Untitled 1985
Sin título
photo: courtesy of the Estate of
Ana Mendieta

Ana Mendieta
Untitled (Fetish Series) 1977
Sin título (Serie de fetiches)
photo: courtesy of Galerie Lelong,
New York, New York

Jaime Palacios
Desde Adentro 1991
From Within
photo: R. Werber

Jaime Palacios
Antomia del Mago 1990
Anatomy of the Magician
photo: R. Werber

Jaime Palacios
Untititled 1989
Sin título
photo: A. Viteri

Jaime Palacios
La boda de la Virgen 1991
The Wedding of the Virgin
photo: A. Viteri

Jaime Palacios
Xipe Totec 1985
photo: Charles Mayer

Adolfo Patiño
detail from Artist's relics, Year
33, Reed 1991
detalle de Reliquias de artistas,
Año 33 Caña
photo: A. Patiño / M. A. Pacheco

Néstor Quiñones
detail from My Subjectivity and
the Creator are Too Much for My
Brain 1991
detalle de Mi subjetividad y el
Creador son demasiado para un
cerebro
photo: Elsa Chabaud

Néstor Quiñones
Perseverance Against Destiny
1991
Perseverancia contra destino
photo: Elsa Chabaud

Néstor Quiñones
detail from To Die One Has to
Get There Very Much Alive 1990
detalle de Para llegar a la muerte
hay que estar bien vivo
photo: Elsa Chabaud

Michael Tracy
Triptico para los desaparecidos
1982-83
Triptych for the Disappeared Ones
photo: courtesy of the artist

John Valadez
Bus Stop Stabbing 1984
Acuchillado en la parada del bus
photo: Mark Gulezian

John Valadez
Self Portrait 1988
Autorretrato
photo: Garry Henderson

John Valadez
Drowning the Catch #1 1990
Ahogando el pez No. 1
photo: courtesy of Daniel Saxon
Gallery, Los Angeles, California

John Valadez
Drowning the Catch #2 1990
Ahogando el pez No. 2
photo: courtesy of Daniel Saxon
Gallery, Los Angeles, California

Eugenia Vargas Daniels
Untitled 1 1991
Sin título 1
photo: Elsa Chabaud

Eugenia Vargas Daniels
Untitled 2 1991
Sin título 2
photo: Elsa Chabaud

Eugenia Vargas Daniels
Untitled 3 1991
Sin título 3
photo: Elsa Chabaud

Eugenia Vargas Daniels
Untitled 4 1991
Sin título 4
photo: Elsa Chabaud

Eugenia Vargas Daniels
Untitled 5 1991
Sin título 5
photo: Elsa Chabaud

Nahum B. Zenil
Private Affair 1990
Asunto privado
photo: Elsa Chabaud

Nahum B. Zenil
Sit Down with Confidence 1990
Sientése con confianza
photo: Elsa Chabaud

Nahum B. Zenil
Viva la vida... 1987
Long Live Life...
photo: Elsa Chabaud

Nahum B. Zenil
detail from Frida and a Judas
1989
detalle de Frida y un Judas
photo: Elsa Chabaud

Nahum B. Zenil
Frida and a Judas 1989
Frida y un Judas
photo: Elsa Chabaud

Nahum B. Zenil
Frida and a Judas (open) 1989
Frida y un Judas (abierto)
photo: Elsa Chabaud

Nahum B. Zenil
Clock 1990
Reloj
photo: Elsa Chabaud

Nahum B. Zenil
Mama in the Hospital 1985
Mamá en el hospital
photo: Elsa Chabaud

Guillermo Gómez Peña
Still from film Border Brujo
photo: Max Aguilena Hellweg

Astrid Hadad
Still from performance Heavy
Nopal 1 1988
photo: courtesy of the artist

Works not in exhibition:

San Antonio will be more Exotic
this season
advertisement from Mexico: A
Work of Art
courtesy of Grey Advertising,
New York, New York
photo: Charles Mayer

Diego Valedez
"Dibujo Imaginativo" engraving
from Rhetorica Christiana,
(Perugia 1579)
photo: courtesy of the Rare
Books and Manuscripts Division,
The New York Public Library,
Astor, Lenox and Tilden
Foundations

Devotional objects gathered from
Mexico City, 1990
photo: courtesy of The Institute
of Contemporary Art, Boston,
Massachusetts

Nahum Zenil
Del paraiso 3
From Paradise 3
photo: courtesy of Mary-Anne
Martin / Fine Art, New York,
New York

Diego Velazquez
Las Meninas
photo: courtesy of Art Resources,
New York, New York

Still of Skipping Girl from Peter
Greenaway's Drowning by
Numbers (London, Faber Press,
1988)
photo: courtesy of
Stephen F. Morely

Francisco Baez
Vía crucis pintado de acuerdo a
la devoción del santuario de
Jesús Nazareno de Atotonilco,
mandado a hacer por Pedro
Nolasco Leonardo I. Huerto 1773
The Station of the Cross painted
according to the Devotion of the
Hermitage of Jesus the Nazarean
in Atotonilco, for Pedro Nolasco
Leonardo First Station: Orchard
photo: Elsa Chabaud

Francisco Baez
Vía crucis pintado de acuerdo a
la devoción del santuario de
Jesús Nazareno de Atotonilco,
mandados a hacer por Pedro
Nolasco Leonardo IV. Negación
1773
The Station of the Cross painted
according to the Devotion of the
Hermitage of Jesus the Nazarean
in Atotonilco, for Pedro Nolasco
Leonardo Fourth Station:
Negation
photo: Elsa Chabaud

Francisco Baez
Vía crucis pintado de acuerdo a
la devoción del santuario de
Jesús Nazareno de Atotonilco,
mandados a hacer por Pedro
Nolasco Leonardo. XI: Encuentro
1773
The Station of the Cross painted
according to the Devotion of the
Hermitage of Jesus the Nazarean
in Atotonilco, for Pedro Nolasco
Leonardo Eleventh Station:
Encounter
photo: Elsa Chabaud

The Cogolxauhtli (10,000 pesos
Mexican banknote)
La Cogolxauhtli (Billete de 10.000
pesos)
photo: Elsa Chabaud

detail of a cartoon published in
La Jornada Semanal
Trino, fragmento de La Chora
interminable, tira cómica de la
revista mexicana La Jornada
Semanal

Anonymous
Traslado de la Imagen de la
Virgen de Guadalupe a la primer
milagro
Translation of the Image of the
Virgin of Guadalupe to the First
Hermitage and Her First Miracle
photo: courtesy of Centro
Cultural / Arte Contemporaneo,
Mexico City, Mexico

Juan Francisco Elso
Corazón de América
1987
Heart of America
branches, wax, volcanic
sand, jute thread,
and fabric / instalación de
ramas, cera, arena
volcánica, hilo de yute
y tela
230 x 170 x 170 cm
Collection of Magali Lara,
Mexico City, Mexico

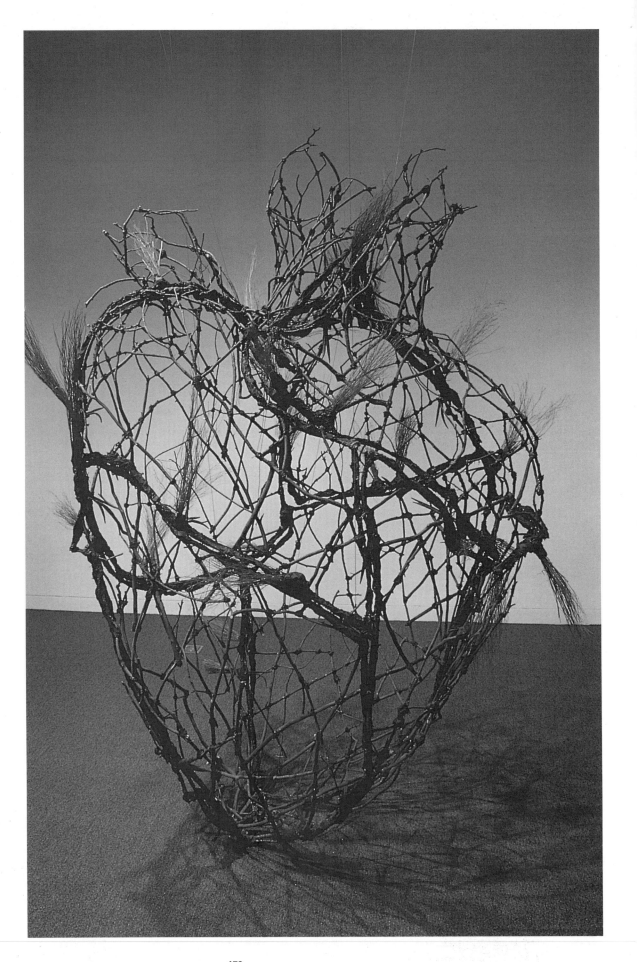